U0020404

Iconology, Visual Culture, and Media Aesthetics

IMAGE SCIENCE

視覺文化研究大師 | 探索形象本質經典之作

形象科學

• •

石武耕————譯

W. J. T. Mitchell
米契爾

好評推薦

米契爾對藝術史及視覺文化研究有長期傑出的貢獻，《形象科學》為此又添全新篇章。米契爾主張形象科學橫跨人文學科、社會科學與自然科學，不僅涉及觀看客體，還牽涉客體在人類經驗中扮演的角色及感知作用，頗具說服力。這是一本令人興奮的文集，提出的理論頗具挑戰性。

——凱斯・墨克希（Keith Moxey），
哥倫比亞大學巴納德學院藝術史與考古學系教授

《形象科學》令人著迷，精采地匯集一位著名學者的豐富研究成果。米契爾的作品一如往常博學，引人入勝且富有挑戰性；他的思想細緻而令人振奮，慧眼獨具，令人吃驚。

——馬奎德・史密斯（Marquard Smith），
倫敦大學學院文化、傳播與媒體學系教授

書中收錄橫跨科學、藝術、電影、數位媒體等嶄新領域文章，涉及廣泛且觀念精確，與政治關係密切，具深刻反思。這些內容足以說明米契爾為何成為美國首屆一指的形象哲學家。

——蘇珊・巴克－莫爾斯（Susan Buck-Morss），
紐約城市大學研究生中心教授

目次

第一部　形 Figures

第二部　底 Grounds

插圖一覽表

圖

表

【圖0.1】埃德加・魯賓（Edgar Rubin），《魯賓花瓶》
（*Rubin's Vase*, 1921）。單瓶／雙臉。

序言

形與底

設置一條隔離兩側的界線，使一側的某點若不跨越該界線，就無法觸及另一側，如此即劃下了區分。

——喬治・史賓塞–布朗（George Spencer-Brown），

《形式的法則》（*Laws of Form*, 1969）

有在外展開的外面，與在內展開的外面

兩者皆超出身分之外形，又聚合為一……

——威廉・布雷克（William Blake），《耶路撒冷》（*Jerusalem*, 1804）

我們德意志人不缺系統性的書。

——G・E・萊辛（G. E. Lessing），《勞孔：論詩與畫的界限》

（*Laocoon: On the Limitsof Poetry and Painting*, 1766）

　　「既然起始有賴區分，則尚未起始者何以起始。」對哲學家尼可拉斯‧魯曼（Niklas Luhmann）來說，其答案就是個簡單的祈使句：「繪製區別」（draw a distinction）[1]。這句話或許可以視為現代系統理論（systems theory）的基本真言，其之於當代社會與自然科學的重要程度，猶如笛卡兒的「我思故我在」之於早期現代科學一樣重要。但對於圖像學（iconology）這門關於形象（images）的科學來說，這也是其奠定基礎的時刻。圖像學者必定會注意到，藏在這個「**繪製**（drawing）區別」概念裡的具象（figurative）表達方式，並堅持從字面上將其理解成一種視覺的、圖形的運作。哲學家或社會學家或許會說，這句話的意思只是要做出區別，以提供一套可以區隔不同事物的言詞定義——真與偽、善與惡、明晰與晦澀、此方與彼方——尤其在若不如此恐將混淆這兩者之時：如藝術與生活、意義與含意、表現與模仿。無論如何，圖像學家的注意力都被引向了繪製（drawing），引向了界線的銘刻、形式在空間中之註記、以及物件與其所處環境的反差。簡言之，就是如何將形（figure）從底（ground）當中勾勒出來。

　　當然，在形與底之間劃下區分，只是起始而已。在系統理論中，這道區分所標出的界線隔開了某系統與其環境、或是隔開了某形式（form）與顯現該形式之媒介（medium）。這無可避免會使人注意到三件事：（一）介於內外之間，在空間中構成某個形貌（figure）或

1　*Art as a Social System* (Stanford, CA: Stanford University Press, 2000), 31.

形式的分界線；（二）讓某形象與周遭空間在其中或其上顯現的框架（frame）或載體（support）；（三）將觀者捲入對調形底定位的渦流的，自身向內彎折的外緣線（outline）。因此，原本的受注意者成了不受注意者，先前不受注意者則突然以引人注目的樣子浮現：花瓶消失，顯出兩張側臉，反之亦然。

於是，從形象科學的觀點來看，系統理論就不再抽象了。它承接了一副軀體，並將此軀體置於某處。它遂變得可見、成為圖形、甚至還可以觸及。它還質疑了繪製這個自身的笛卡兒時刻，因為，形象說穿了真的只是繪製而已嗎？色彩又如何呢？色彩所遵循的不同邏輯，不就是會溢出界線，漸變成一道由無窮小的分殊化（differentiations）與模糊的不確定性組成的無盡光譜嗎？這不就是每個形都必須由此浮現出來的終極之底嗎？而色彩的現象不正是違反了系統理論的基礎態勢，才使得每個畫在這種與那種色相（hue）、這種與那種調性（tonality）之間的區分，都產生了某種居中的可能性、受區別的兩色的某種混合、亦即日常的灰色地帶嗎？

接下來的幾篇文章，是這十年來為了因應各種場合，以不成體系的方式寫下的，也對系統理論的這些基本態勢（gestures）與限制，展現了一定的依從。本書將這些論文編排成有如雙聯畫（diptych）的架構，第一部分聚焦於「形」，第二部分則關注「底」。前八篇文章談的是形象的本質，從這些形象突破藝術史學科邊界的方式，到這些形象作為科學對象的潛力，再到形象在語言問題、社會與情感生活、寫

實主義與真理宣稱（truth-claims）、科技與生命形式，最後還有在世界圖像（world pictures）、或是海德格所說的「作為圖像的世界」（the world as picture）等等觀念裡的中心地位。[2]第二部分的八篇論文，則聚焦於顯現形象的媒介、這些形象所寓居的場址與空間、以及將其框定在一段當前史（history of the present）裡的時間性（temporality）與景觀（spectacle）框架。

2　"The Age of the World Picture," in *The Question Concerning Technology*, trans. William Lovitt (New York: Harper & Row, 1977)，頁129：「以基要方式理解時，世界圖像（world picture）的意思就不是一幅呈現世界的圖像（picture of the world），而是一個被構想成與理解成圖像的世界（world conceived and grasped as picture）。」

誌謝

　　我可以繼續用上很長的篇幅，以鳴謝眾多啟迪了這些論文的友人與同事。這些文章大多是為了回應某項問題或挑戰而寫的，而我也試圖將這些緣由都說明在每一章的注腳當中。但這整本書也試圖向我在芝加哥大學的一小群同事，致上遲來多年的謝忱。這群人自稱勞孔小組（Laocoön Group），將近三十年前就讓藝術史、文學與哲學進行了對話。這個名稱典出古典時代晚期的同名雕像群，以及Ｇ・Ｅ・萊辛的關鍵著作。這本《勞孔：論詩與畫的界限》為我們提供了一套跨藝術批判理論的模範綜論，是啟蒙美學的集大成之作。該書刻意不成體系，也以此為傲，就像我們團隊裡這些背景五花八門的學者一樣。我將本書獻給這個團隊，尤其是其中最亮眼的成員，已過世的邁克・卡米爾（Michael Camille）。

　　本書的第一章〈位處邊沿的藝術史〉其實就是對這段謝辭的說明、對眾多人名的列舉、以及我所體驗與理解到的這門形象科學的系譜學。

許多人都我在撰寫（與改寫）這些論文時提供了建議、忠告與慰藉。一如既往，喬爾・史奈德（Joel Snyder）與亞倫・湯瑪士（Alan Thomas）在使我免於犯錯與更正上，都至關重要。蘿倫・伯爾蘭（Lauren Berlant）、尼爾・柯提斯（Neal Curtis）、史蒂芬・丹尼爾斯（Stephen Daniels）、艾倫・埃斯洛克（Ellen Esrock）、麥可・安・荷利（Michael Ann Holly）、詹妮絲・密蘇瑞－米契爾（Janice Misurell-Mitchell）、基思・莫克西（Keith Moxey）、佛羅倫絲・塔戈爾（Florence Tager）、以及麥可・陶席格（Michael Taussig）都提供了適時的協助。洪席耶（Jacques Rancière）同意就形象理論進行對談，使我受益良多。諾華・史密斯（Nova Smith）在提供授權上幫了大忙。莎莉・史坦（Sally Stein）則極其慷慨，允許我重製已辭世的亞倫・瑟庫拉（Allan Sekula）的絕美相片。

我也必須帶到使我得以完成這本書的三間機構。首先是由湯瑪士・蓋特根斯（Thomas Gaehtgens）主任率領的蓋提研究中心（Getty Research Institute），在二〇一三與二〇一四年的冬季與夏末為我提供了空間、時間、靈感與資源。其次是克拉克藝術史中心（Clark Institute for Art History），我二〇〇八年曾在那裡受到麥可・安・荷利主任的關懷，寫出了本書多篇論文的初稿，後來中心又給了我一個難得的避世之處，讓我從事二〇一三年春季的寫作。最後是以瑪莎・羅斯（Martha Roth）院長為首的芝加哥大學人文學部，可靠地提供了規律的休假與研究經費，使我得以擔任學者為生。

　　第一章〈位處邊沿的藝術史：圖像學、媒介與視覺文化〉原本是為了大學藝術學會（College Art Association）二○一○年年會中，向邁克・卡米爾致敬的研討場次「位處邊沿的學科：邁克・卡米爾與藝術史的流變形貌，1985-2010」而寫。第二章〈形象科學的四個基礎概念〉首先收錄於《視覺識讀》（*Visual Literacy*），James Elkins 編（紐約：Routledge，2008），頁 14-30。第三章〈形象的科學〉原本是為柏林洪堡大學（Humboldt University）的蒂森講座（Thyssen Lecture）而寫，並得到柏林高等研究院（Wissenschaft-skolleg zu Berlin）的慷慨支持；該文首先刊載於《科學影像與科學的通俗形象》（*Science Images and Popular Images of the Sciences*），Bernd Huppauf 與 Peter Weingart 合編（紐約：Routledge，2007），頁 55-68。第四章〈形象 X 文本〉原本是《文本與形象的未來：論文學與視覺交會之文集》（*The Future of Text and Image: Collected Essays on Literary and Visual Conjunctures*）的導論，Ofra Amihay 與 Lauren Walsh 合編（劍橋：劍橋學術出版社，2012），頁 1-14。第五章〈寫實主義與數位影像〉首次刊登於《當代藝術的批判寫實主義：關於亞倫・瑟庫拉的攝影》（*Critical Realism in Contemporary Art: Around Allan Sekula's Photography*），Jan Baetens 與 Hilde Van Gelder 合編，利雲・吉華書系（Lieven Gevaert Series），第四卷（魯汶：魯汶大學出版社，2012），頁 12-27；該文由 Federica Mazzara 翻譯為義大利文〈寫實主義與數位形象〉（Realismo e imagine digitale），收錄於《視覺文化：各典範之

比較》（*Cultura Visuale: Paradigmi a Confronto*），Roberta Coglitore編（巴勒摩：Duepunti Edizione，2008），頁81-99，後重新刊行於《在中介裡旅行：使分界復歸模糊》（*Travels in Intermedia: ReBlurring the Boundaries*），Bernd Herzogenrath編（亞琛：Mellen Press，2011；新罕布夏州漢諾威：達特茅斯學院出版社，2012）。第六章〈遷徙中之形象：圖騰崇拜、靈物崇拜、偶像崇拜〉的不同版本曾經刊登於《遷徙中的形象》（*Migrating Images*），Petra Stegmann與Peter Seel合編（柏林：世界文化中心，2004），頁14-24；該文由柏林世界文化中心（Haus der Kulturen der Welt）授權在此再次刊行。第七章〈形象的未來：洪席耶的未擇之路〉首先刊登於《文化、理論與批判》期刊（*Culture, Theory, and Critique*）的圖像轉向（The Pictorial Turn）專輯，Neal Curtis編（2009年秋季號），後刊於《圖像轉向》（*The Pictorial Turn*）專書中，Neal Curtis編（紐約：Routledge，2010），頁37-48。第八章〈世界圖像：全球化與視覺文化〉，首先刊載於《世界比較文學評論》（*Neohelicon*）期刊的全球化專號，王寧（Wang Ning）編（第34輯第2卷；2007年12月）；之後又刊登於《全球化與當代藝術》（*Globalization and Contemporary Art*），Jonathan Harris編（麻州Malden：Wiley-Blackwell，2011），頁253-64。

在第二部分，第九章〈媒介美學〉原本是《思考媒介美學》（*Thinking Media Aesthetics*）的前言，收錄於Liv Hausken編（紐約：Peter Lang，2013），頁15-28。第十章〈視覺媒介並不存在〉，

首次刊登於《視覺文化期刊》（*Journal of Visual Culture*）第4輯第2卷（2005）：頁257-66；該文又重刊於《媒介藝術史》（*Media Art Histories*），Oliver Grau編（麻州劍橋：麻省理工出版社，2007），頁395-406，以及《數位質化研究方法》（*Digital Qualitative Research Methods*），Bella Dicks編（紐約：Sage，2012）。第十一章〈從頭來過：建築、雕塑與數位影像〉，首先刊登於《建築與數位影像：2007國際包浩斯座談會紀錄》（*Architecture and the Digital Image: Proceedings of the 2007 International Bauhaus Colloquium*），Jorg Gleiter編（2008），頁5-12。第十二章〈基底場址與遭占空間〉原本是於二〇一二年在慕尼黑大學的文化、政治與空間研究團隊主辦的「奠基場所」（Gründungsorte）研討會上所做的專題演講；該文刊載於《現代的奠基場所：從聖彼得堡到占領華爾街》（*Gründungssorte der Moderne: von St. Petersburg bis Occupy Wall Street*），Maha El Sissy編、Sascha Pohlmann 譯（Paderborn：Wilhelm Fink，2014），頁23-38。第十三章〈邊界戰爭：政治與媒介裡的翻譯與匯聚〉原本是二〇一二年十二月在韓國英語文學會（English Language and Literature Association of Korea, ELLAK）於韓國釜山舉行的國際研討會上發表的專題演講；非常感謝金英敏（Youngmin Kim）出色的籌備工作。第十四章〈藝術X環境〉原本是2008年在內華達美術館（Nevada Museum of Art）舉行的「藝術＋環境」（Art + Environment）研討會上所做的專題演講。第十五章〈歷史性詭異：反恐戰爭中的魅影、分身與重

複〉原本是為柏林的藝術工廠（Kunstwerke）系列講座而寫。而第十六章〈今日的景象：對回嘴社的回應〉首先刊登於《公共文化》期刊（*Public Culture*）第20輯第3卷（2008）：頁573-81（© 2008，杜克大學出版社版權所有；經杜克大學出版社授權重新刊行）；該文依照二〇一三年的情勢發展做過修訂。

第一部

形
Figures

【圖1.1】佚名，《時禱書》（*Book of Hours*），
盧昂，法國（約1500-1510）。羊皮紙（局部細
節）。MS 343，89v-90r起。圖片出處：芝加哥大
學圖書館特藏研究中心。

1

位處邊沿的藝術史
圖像學、媒介與視覺文化

　　我能夠自稱在藝術史的圈子是個外人，已是許久以前的事。儘管我在這個領域的學術資歷不足，卻已在此耕耘如此之久，以至於，就像馬克思會說的，我的頭腦與肌肉已經長期混合在視覺藝術的土壤裡了，而我也盼望能埋身於此。

　　不過在一九八〇年代，我仍屬於轉而研究視覺藝術的那一代文學評論與哲學學者。如英格蘭的諾曼・布萊森（Norman Bryson）、荷蘭的米克・巴爾（Mieke Bal）、以及在瑞士任教的哥特弗里・波姆（Gottfried Boehm）等學者，更別提還有大量的符號學者、結構主義者與解構主義者，都開始入侵了視覺藝術的平靜領地，並以新的方法與後設語言在此安營紮寨。於此同時，如麥可・巴克杉德（Michael Baxandall）、斯維特拉娜・阿爾珀斯（Svetlana Alpers）、漢斯・貝爾亭（Hans Belting）與大衛・弗里德柏格（David Freedberg）等藝術史

學者，都將傳統藝術史的邊界擴展到了修辭學、光學科技與通俗或非藝術影像，而T‧J‧克拉克（T. J. Clark）與麥可‧弗雷德（Michael Fried）也針對現代主義展開了新的爭辯。

　　回到美國國內，其實，就在我所屬的芝加哥大學藝術史系的內部，就有位傑出的學者，堪稱上述新趨勢的楷模。他在中世紀藝術研究掀起的大膽變革，尤令我們傾倒。一段時間以來，在我們這些做文學與視覺藝術的人看來，很多人都覺得，這個領域固守正統與古板得令人絕望，還受到宗教教義、以及陳舊的貴族傳奇故事成規所支配。我自己受的文學訓練，讓我覺得中世紀文化就是虔誠到讓人受不了，執迷之事在我們這些現代世俗的人文學者眼裡，都高尚靈性得不堪設想。就連淫猥幽默與屎尿寫實主義的名家喬叟，似乎都因為有套基督教寓意的全面框架，向我們保證有套穩定的神學體系，能為這一切的偏差提供依據，而使其變得安全了。就如同亞伯特‧鮑（Albert Baugh）在他的經典教科書《英格蘭文學史》（*A Literary History of England*）所述：

　　　　在中世紀文學裡，可以持續意識到教會在中世紀生活裡的重要地位。常言道，眾家男女主要是將此生視為一個通往來世的手段。他們對於地獄及其折磨的恐懼肯定更深，也極為關切他們靈魂得救的問題。因此，宗教書寫占了中世紀文學當中既寬廣又顯著的一部分，並不像我們現在這樣屈居一隅，而是位居主流。宗

教書寫動見觀瞻，是因為宗教凌駕生活中的種種俗事之上，一如
主教座堂卓然聳立於鄉間……就算是並非直接關乎宗教之處，也
經常可以從文學裡看出某種道德目的，並且明示或暗示文學即是
為此而存在。[1]

　　從後見之明看來，這個情況簡直就是為了邁克・卡米爾這種致力
於探索這幅中世紀文化的霸權圖像的界線、邊緣與外部的學者量身訂
做的。他研究正典中世紀風格（canonical medievalism）的危險增補
（dangerous supplements）與辯證對立的取徑，在程序上就算不說是相
當後現代，也當代得別具新意。卡米爾還是學生時就執迷於細節，喜
好研讀中世紀文本錯綜複雜又受到忽略的「裝飾性」特徵，會將首要
的主導訊息，放進那些經常會複雜化、諧擬、以及削弱主論述的次要
元素的脈絡當中。

　　當邁克・卡米爾剛離開他受教於諾曼・布萊森的劍橋，於一九八
五年進入芝加哥大學任教時，他遇到了一群熱切盼望他到來的年輕學
者。中世紀學者琳達・塞德爾（Linda Seidel）、拜占庭學者羅伯・尼
爾森（Rob Nelson）、攝影師兼哲學家喬爾・史奈德、以及現代藝術
史學者貝琪・錢德勒（Becky Chandler）、瑪莎・瓦德（Martha Ward）
以及瑪格麗特・歐林（Margaret Olin），還有文學學者伊莉莎白・赫

1　Baugh et al. (New York: Appleton Century Crofts, 1948),115.

辛格（Elizabeth Helsinger）和我本人，已經組成了一個名為勞孔小組
的非正式工作坊，這個名稱主要指的並不是那尊古代雕像，而是Ｇ·
Ｅ·萊辛對文學與視覺藝術之關係的經典探討。勞孔小組致力於研究
視覺藝術、哲學與文學的交會之處，每個月的聚會也因為年輕的蓋雅
麗·史碧華克（Gayatri Spivak）來訪，並帶領我們唸完了德希達的
《書寫學》（*Of Grammatology*），而更加有趣，而湯姆·克勞（Tom
Crow）則指責這個小組偏離了嚴肅的藝術史。[2]

　　我已記不清，勞孔小組是從何時起不復存在的。或許是在一九八
〇年代晚期，其成員開始升上終身職，並且接手芝大藝術史系的運作
的時候。我還記得邁克·卡米爾進來時，恰逢他發表精彩的第一篇文
章，〈觀看與閱讀：中世紀識讀與文盲的一些視覺意涵〉（Seeing and
Reading: Some Visual Implications of Medieval Literacy and Illiteracy）。
從標題即可看出，這篇文章、以及卡米爾對法國理論的深感興趣，尤
其是在他對於意義的非言詞系統的強調上，都與勞孔小組很是契合。
邁克很快就成了芝大藝術史系的中心與靈魂。他是個絕佳的老師、卓
越的作家，身為同事，也讓我們都覺得自己似乎屬於一個非常特別的
俱樂部——「芝加哥學派」——所幸有了他的才華與熱忱。我曉得我
會將自己作為藝術史學者的身分回溯到這個時刻，當時我向他坦承，
我擔心《圖像學》（*Iconology*）這本我寫於一九八六年的形象理論初

2　我的印象是，湯姆從一九八〇年代起就和緩很多了。

探著作，恐怕永遠都達不到藝術史學者的標準，而他則表示驚訝，說我怎麼會有這種疑慮。

　　要將邁克·卡米爾對我著作的影響，與勞孔小組的整個環境氛圍拆開，是有其困難，但是找出他那幾項充斥在我們討論中的思想趨勢，也許還是值得的。當然，「詞語和形象」原已位居我們討論的核心，但是邁克就是可以將這個話題引導到文本與圖案藝術的物質性上、以及改變了傅柯所謂「可見與可說之事」比率的科技革命上。此外，邁克也密切關注形象的自我反身性（self-reflexivity），在建築與書籍設計裡，其裝飾性特徵的摹擬性（mimetic）「胡鬧」，正是以此方式，使得對於藝術名作之主流意識型態的理論化與批判，完全來到了另一個層次。讓我最受鼓舞的，或許是我們關於視覺藝術裡的偶像崇拜（idolatry）與毀像主義（iconoclasm）課題的工作趨於交集的時刻。邁克開始寫他的第一本書《哥德偶像》（*The Gothic Idol*, 1989）時，他反過來引用了我在《圖像學》裡的一句他覺得有用的話：「一本起初意在產生有效形象理論的書，變成了一本關於對形象的恐懼的書。」我並不認為邁克自己對形象有任何的恐懼，但他喜愛思索形象之生命的繁盛，及其跳脫一切形式之論述控制的傾向。他讓我們得以詩意地思考我們的作品、跨越學科的邊界、並且提出忌諱的問題，如（以我為例）：「圖像要什麼？」（What Do Pictures Want?）[3]

3　這個問題也反復出現於我的同名著作：*What Do Pictures Want? On the Lives and Loves of Images* (Chicago: University of Chicago Press, 2005).

現在我想放下這些對於邁克・卡米爾那個時期的思索，轉往他與勞孔小組對於藝術史後續發展的影響遺緒，或者說，這個領域二十年來，至少在我的理解裡，是如何演變的。我尤其感興趣的是，邁克對於跨越中世紀正統信仰之界線的快意堅持，如何也表現成了一種跨越傳統藝術史之邊界的自由。邁克迷人的第二本書《位處邊沿的形象》（*Image on the Edge*，2004）則給了我勇氣，讓我能更廣泛地、即使有些自傳式地，將作為「位處邊沿的學科」的藝術史本身，想成一個敏銳的學科，能夠在敵意與友善之間做切換，以面對來自文學、電影與文化研究等鄰近領域的跨界。

我會轉而踏入藝術史，起初並非出於任何抽象或理論原因的迫使，而是基於要理解威廉・布萊克作品的務實需求，他身兼畫家、詩人與雕刻家，其「詩歌圖印本」（illuminated printing）的複合藝術，必須要跨越詞語和形象之間、文學和視覺藝術之間的分界，才能加以思考。正如邁克向我指出過的，要研究布萊克的作品，還必須在中世紀手稿彩圖（illumination）、啟蒙時代的書籍科技、浪漫派詩學、以及當代文化政治等等高度迥異的時刻當中，探索過去與現在之間的辯證。像這樣不得不轉換學科疆域之後，便使我開始更廣泛地思考，藝術史與其他影響、補充、並在某程度上轉變了其身分認同的相鄰學科之間的關係。

在我看來，或許可以將藝術史理解為，位於其邊界上的三個不同研究領域的匯流，這些領域挑發著、刺激著、有時也威脅著其作為

「藝術品的歷史」的身分認同：（一）圖像學，研究的是跨媒介、尤其是語言與視覺再現之間的介面上的形象；（二）視覺文化，研究的是視像的知覺與再現，尤其是可視性場域的社會建構、以及（同等重要的）社會場域的視覺建構；還有（三）媒介研究，特別是人稱「媒介美學」的新興領域，其目標在於搭起橋樑，以跨越媒介的技術傾向、社會傾向與藝術傾向之間的鴻溝。在某種意義上，這些領域全都位於藝術史的邊界之外，既構成了其視域或疆界，同時又為其工作提供了一種必要的、有時也是危險的補充。

圖像學開啟的邊界通往形象（image），也就是藝術史裡情感與意義的基本單位。視覺文化開啟的邊界通往特定的感官通道（sensory channel），而「視覺藝術」則必然循此運作。（在此意義上，這可以類比語言學之於詩學、語言之於文學的關係；恩斯特·貢布里希〔Ernst Gombrich〕則稱之為「視覺領域的語言學」。）而媒介美學開啟的邊界，則通往藝術之於大眾媒介的關係、前衛之於媚俗（kitsch）的關係、文雅藝術之於通俗藝術的關係、藝術之於日常的關係。這些領域也會彼此交流影響：視覺文化提供了形象流通的其中一項主要通道，構成了形象顯現與消失的首要（domain）（但並非唯一）；媒介美學則提供了一套框架，用以思考較廣義的「感覺比率」（ratio of the senses）（麥克魯漢語），或是洪席耶所稱的「可感之事的分布」，研究眼耳之間、手口之間的關係，同時將技術創新與汰舊置於關注的核心。

上述的第一個領域——圖像學，是非常古老的。這個學門至少可

以追溯到文藝復興時代，以及切薩雷・里帕（Cesare Ripa）的《圖像
學》（*Iconologia*），而且或許還更早於菲洛斯特拉托斯（Philostratus）
的《畫記》（*Imagines*），⁴現在還全方位納入了各種非藝術影像，其中
也包括了科學影像。⁵這個領域詰問的是哲學論述中關於形象的理念，
並追查種種形象在文學、音樂與視覺藝術（即亞里斯多德在《詩學》
列出的用字〔lexis〕、旋律〔melos〕與場面〔opsis〕這三大類目）之
間的跨界遷移。站在圖像學的立場，視覺形象（visual image）這個
概念並不是冗餘的贅詞，而是默認到除了視覺之外，還有言詞上與聽
覺上的形象。故此，圖像學既關切套路（tropes）、形貌與隱喻，也
同樣關切視覺與圖案母題、聽覺時間與雕塑建築空間裡的形式姿態、
以及出現在牆上或屏幕上的圖像。在艾爾文・潘諾夫斯基（Erwin
Panofsky）（僅就視覺形象而言的）的經典陳述裡，圖像學包括了圖
像誌（iconography）研究，也就是對於特定形象之意義的歷史研究，
也會超出這個範圍，以探索形象本身的本體論、以及形象賴以獲得

4　*Iconologia di Cesare Ripa Perugino* (Venice: Cristoforo Tomassini, 1645). 老菲洛斯特拉托
　　斯活躍於三世紀；他的孫子小菲洛斯特拉托斯接續了他的工作。兩人都寫下多部關於
　　繪畫的文集，題為《畫記》（*Imagines*）。參見 Arthur Fairbanks 的英譯本，收錄於洛布
　　經典叢書（Loeb Classical Library）(Cambridge, MA: Harvard University Press, 1931)。

5　這裡的範例當然就是艾比・瓦堡（Aby Warburg）。他的全球藝術史計畫隱含人類學和
　　表演研究的某種融合（瓦堡見證並拍攝了墨索里尼的就職）；他的「圖像集」
　　（Bilderatlas）計畫還允諾了某種普世的圖像學，以及某種類似正在成形的視覺文化研究
　　的東西。

歷史顯要性的種種條件。[6]在我所謂「批判圖像學」（critical iconology）的後潘諾夫斯基時代裡，[7]圖像學所承接的題材則包括了「後設圖像」（metapictures），或說是反身性、自我批判形式的意象；形象和語言的關係；心理意象（mental imagery）、幻想（fantasy）與記憶的地位；形象在毀像（iconoclasm）與恐像（iconophobia）等現象中的神學與政治地位；還有從英語口語對形象（images）與圖像（pictures）所做的區分體現出來的，虛擬與實際形象之間、想像與真實形象之間的相互作用。

圖像學在科學的領域內，也找到了可以進行的工作，探究形象在科學研究中的角色，尤其是（如我自己的著作中）在「自然」形象（如化石與模式標本）的現象裡、以及在整個關於物種形成（speciation）與演化形態學的問題裡的角色。[8]於此同時，生命科學在上個世紀的進展，已經推翻了將形象視為「對生命的模仿」此一古老概念。生物科技現在已經有可能以名為分植（cloning）[9]的程序做出某種生命形式的活體形象，並為我們關於形象與生命形式的概念帶來了

6　Panofsky, "Iconography and Iconology: An Introduction to the Study of Renaissance Art," in *Meaning in the Visual Arts* (New York: Anchor Doubleday, 1955), 26-54.

7　Mitchell, *Iconology: Image, Text, Ideology* (Chicago: University of Chicago Press, 1987), 1-3.

8　例如，可參見Lisa Cartwright關於醫學成像與視覺文化的重要文章，收錄於關於此題目與相關課題的方向廣泛之論文集：Bernd Huppauf與Peter Weingart編，*Scientific Images and Popular Images of the Sciences* (New York: Routledge, 2007)。

9　譯注：作者欲以clone、cloning欲表達之意義並不全然等於華語世界慣稱的生物複製、選殖或克隆，故在本書脈絡下另譯為「分植」。

深重的後果。當這些發展又碰上電腦的發明所帶來的資訊科學革命之時，我們就發現自己踏進了一個我稱為「生控再製」（biocybernetic reproduction）的新時代，其特徵就是「生物數位（biodigital）圖像」的出現。這種對於形象的生機論（vitalistic）與泛靈論（animistic）的設想（其出自邁克・卡米爾作品的譜系或將值得探索）讓我猜想，關於圖像的適切提問，並不只是圖像的意思是什麼、或是圖像做了什麼，而是圖像想要什麼。[10]

　　與圖像學相比，視覺文化雖然是個相當晚近的研究對象，但也在哲學對於觀者（spectator）這個典型認識論題目的探討裡，有其源遠流長的譜系，從柏拉圖的洞穴寓言開始，到笛卡兒的《論光學》（*Optics*），再傳承到馬丁・傑伊（Martin Jay）稱之為「視覺中心主義」（ocularcentrism）的傳統。[11] 作為技術方面的問題，對於視覺文化的研究很可能出自攝影、電視與電影等光學錄影科技的創新，以及專注於視覺知覺與辨識的文化與心理學研究。[12] 視覺人類學以及對於物質

10 參見 *What Do Pictures Want?*，尤其是第十五章〈生控再製年代裡的藝術品〉（The Work of Art in the Age of Biocybernetic Reproduction）。

11 Martin Jay, *Downcast Eyes: The Denigration of Images in Twentieth Century French Thought* (Berkeley: University of California Press, 1994).

12 說到真正權威性的視覺文化史，就應該詳讀尼可拉斯・莫則夫（Nicolas Mirzoeff）的文章，尤其是 *An Introduction to Visual Culture*, rev. 2nd ed. (New York: Routledge, 2002)，以及由約翰・柏格（John Berger）的經典著作《觀看的方式》（*Ways of Seeing*）所開創的傳統。Margaret Dikovitskaya 的訪談集 *Visual Culture: The Study of the Visual after the Cultural Turn* (Cambridge, MA: MIT Press, 2005)，則納入了對於該領域的更廣泛的省思。

文化與大眾文化的研究，還有各式各樣挑戰了繪畫與雕塑在藝術史正
典裡之中心地位的藝術運動，對於視覺文化的領域都是重要的啟發。
藝術界對於通俗文化、裝置與環境藝術、概念藝術、以及新媒介的嘗
試，在結合批判圖像學的力量後，迫使藝術史的領域也隨之擴張，並
且令人想起、也超越了瓦堡（Warburg）與維也納等學派創立時的抱
負。現在藝術史在視覺文化的壓力之下，納入了種類繁多的研究議
程，從拉岡（Lacan）的視像驅力（scopic drive），到種族貌相（racial
profiling）與凝視權力的現象，再到景觀（德波）與監控（傅柯）之
間的辯證，都包含在內。其目標為研究視光領域（optical field）相較
於聽覺與觸覺等模態（modalities）的特殊性，以及「可見與可說之
事」的傅柯—德勒茲式疊層（strata）。視覺文化也在其與所謂視覺藝
術的關係中，[13]與語言、其他感覺的層層疊疊中，與視覺性（visuality）
在失明、不可見、或可稱為「受忽視」之日常生活元素等現象裡所受
諸般限制或否定的層層疊疊中，探索了視覺性的邊境。與此尤其相關
的，就是觀視領域裡的互為主體性（intersubjectivity）現象，亦即觀看
與被他人觀看此一形成社會事物（the social）之關鍵時刻的動力學。
視覺文化受到沙特的〈注視〉（The Look）與法農的〈揭開面紗的阿爾
及利亞〉（Algeria Unveiled）所啟發，有助於我們看出藝術品可以如何
「回望」觀看者。最基本的是，視覺文化渴望解釋的，不只是「視覺

13 我稱之為「所謂視覺藝術」的理由，將在第十章加以解釋。

領域的社會建構」，還有社會領域的視覺建構，也就是種種景觀與監控模式，搭配了大眾媒介與社群媒介，構成我們這個無人機、國安局（NSA）資料探勘與駭客行動主義（hacktivism）的新世界的方式。

　　第三個領域，就是媒介美學，也相當的年輕，其系譜可以追溯至麥克魯漢的文章，他是將媒介研究連結到技術性「人的延伸」的第一人。[14]對麥克魯漢來說，從皮膚到衣服到鐵路系統在內的每項事物，都構成了溝通與表達的領域，在眾多個人與社會的週遭形成了某種「第二天性」。位居其中心者，當然就是大眾媒介這項現代發明，尤其是廣播媒介。但是麥克魯漢也同樣關注我們現在所稱的「社交媒介」，如電報、電話、郵政系統、以及現在稱為網際網路（但當時還不叫這個名字）的「神經系統的延伸」。他也關切舊媒介與新媒介的藝術用途。的確，麥克魯漢是為藝術保留了一塊特別的位置，作為實驗性演示新媒介發明的場地，以探索媒介對於感覺機制（sensorium）與社會形構（social formation）的影響。一切關於媒介專屬性（media specificity）、混合媒介（intermedia）、以及羅莎琳‧克勞斯（Rosalind Krauss）所說的「後媒介情境」（post-medium condition）的問題，遂都被納入了當代的媒介美學研究之下。

　　當代的媒介美學，試圖藉著在思考時跨越大眾媒介與藝術媒介，跨越中介（mediation）之技術、社經與政治形式，來復甦麥克魯漢計

14 *Understanding Media: The Extensions of Man* (New York: McGraw- Hill, 1964).

畫的野心。在貝爾納・史蒂格勒（Bernard Stiegler）、尼可拉斯・魯曼與弗里德里希・基德勒（Friedrich Kittler）等理論家的作品中，媒介美學開啟了一個全面中介（total mediation）的世界，而思想的邊境在此向直觀物（the immediate）作了一個辯證的轉向：未經中介、一目瞭然、未經編碼之物的現象學──而這一波發展又將我們引領回一個觀念，那就是這些感覺本身（尤其是觀看與聆聽），是可以從理論與歷史的方式來理解的。我近來在教媒介研究（media studies）時，都起心動念想將其更名為「不經媒介研究」（immedia studies），或是（依照氣候學與氣象預報的模式）稱之為「媒介學」（mediarology）。

　　正是這三個領域，確立了我自己面對藝術史的思路，以及我對藝術史的背離。我不確定這三個領域之間是否有任何系統性的關係。或許它們與藝術史之間的關係，有點像國界的關係，是會變動的，彷彿藝術史有如瑞士，是一個與三大國（法國、德國、義大利）接壤的多語文國家，而東側（靠奧地利）的第四段邊界，則迎向了某種東方（orient），以及某種東方主義（orientalist）的歷史，而這種歷史又擾亂了任何條理分明的、歐洲中心主義（Eurocentric）的綜論。但這想必是個在西部沙漠的開闊空間長大的美國人才會有的遐想，而其對於學科與領域之界線的思路，簡言之始終都像那首牛仔老歌唱的一樣，「別困住我」（Don't Fence Me In）。我想，那位來自約克郡（Yorkshire）、名為邁克・卡米爾的的勞動階級小夥子，或許也有過這樣的遐想。

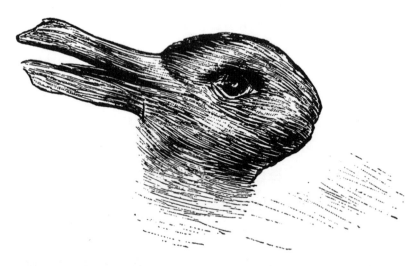

【圖2.1】佚名,《鴨兔圖》(The Duck-Rabbit, 1892)。摘自《飛葉》周刊
(*Fliegende Blätter*)。

2

形象科學的四個基礎概念

　　我二十年前出版《圖像學》時，並沒有料到這本書後來會成為三部曲的第一輯（一九九四的《圖像理論》〔*Picture Theory*〕與二〇〇五年的《圖像要什麼？》為其續篇）。在一九八〇年代中期，諸如「視覺文化」與某種「新藝術史」等想法，都還只是傳言而已。幾乎也沒人想到過「詞語與形象」的概念、更遑論是國際詞語形象研究協會（International Association for the Study of Word and Image, IAWIS）了。而「圖像學」這個理念本身，當時似乎就像是藝術史底下一個過時的次學門，讓人想起艾比・瓦堡、阿洛伊斯・李格爾（Alois Riegl）以及艾爾文・潘諾夫斯基等二十世紀初的奠基者。

　　當然，這個領域的模樣如今已截然不同。學界設立了視覺研究與視覺文化的系所，也有了專門探討這些題材的期刊。新藝術史（無論如何，總是受到了符號學的啟發）已是昨日舊聞。對於言詞與視覺

媒介的跨學科研究，已經成為了現代人文研究的一項核心特徵。而新形式的批判圖像學、圖像科學（Bildwissenschaft）或「形象科學」（image science），則已經從橫跨人文學科、社會科學、甚至是自然科學的領域中浮現出來。

　　《圖像學》也在這些進展中發揮過一些作用。若要評估其確切影響為何，對我而言或許就困難了些。我此刻能做的，就是回顧這本書拋出的幾個觀念，並且參照這些觀念在我自己作品裡的後續發展。在我鑽研視覺文化、視覺識讀、形象科學、以及圖像學等問題的這二十年裡，這四個基本觀念都一再反覆現身。其中有些觀念早已潛藏在《圖像學》當中，但要到較後期的文章裡才獲得定名。我希望這段前言會有助於讀者約略認識這幾個源自《圖像學》、且始終存在的題目與疑難。現在，這些觀念已成了（容我借用拉岡的講法）[1]我認為的「形象科學的四個基礎概念」。我分別稱之為「圖像轉向」、「形象／圖像之區別」、「後設圖像」、以及「生命圖像」。以下就是這幾個概念的大意。

圖像轉向（The pictorial turn）

　　這個詞（首先發想於《圖像理論》）有時會被拿來對照哥特佛

1　參見拉岡著作 *Four Fundamental Concepts of Psychoanalysis* (New York: W. W. Norton, 1981).

瑞·波姆（Gottfried Boehm）晚期的「符像轉向」（iconic turn）觀念，[2] 以及視覺研究與視覺文化等學術科目的的嶄露頭角；常有人誤以為，這個詞只是個標籤，用來稱呼如電視、錄影帶與電影等所謂視覺媒介之興起。如此表述相關事宜，會有以下幾點問題。首先，純視覺媒介這個觀念本身，從根本上就是自相牴觸的，而任何視覺文化課程的第一課，都應該要說破這件事。[3] 媒介永遠都是感官與符號元素的混合物，而一切所謂的視覺媒介都是混合的、或是揉雜的形構，結合了音與像、文本與形象。就連視像（vision）本身也不是純粹視光性（optical）的，而是需要協調視覺與觸覺的印象，才能夠運作。第二，往圖像的某種「轉向」並不是一個僅限於現代性、或是當代視覺文化的觀念。這種思考的套路或形態，在文化史上已經重現許多次，通常是在某些新的再製（reproduction）科技、或是某些與新的社會、政治或美學運動相關聯的成套形象登上舞台之時。因此，人工透視法（artificial perspective）的發明、架上繪畫（easel painting）的問世、以

2　*The Pictorial Turn, ed. Neal Curtis* (London: Routledge, 2010)，該書收錄了波姆與我自己就「符像」轉向與「圖像」轉向之關係所做的通信。這本文集（原本是 *Culture, Theory, and Critique* 期刊第50輯特別號，nos. 2-3）納入了洪席耶、蘇珊·巴克－莫爾斯（Susan Buck-Morss）、馬丁·傑伊、劉禾（Lydia Liu）、麥可·陶席格、尼可拉斯·莫則夫、史蒂芬·丹尼爾斯與馬奎德·史密斯（Marquand Smith）等人的重要論文，以及賴瑞·艾布拉姆森（Larry Abramson）、羅伯特·莫里斯（Robert Morris）與安東尼·葛姆雷（Antony Gormley）等藝術家的文章與形象，以及古生物學家諾曼·麥勞德（Norman Macleod）的一篇關於生物學形象（biological images）的文章。

3　參見第十章，〈視覺媒介並不存在〉的相關論點。

及攝影的發明，全都曾經被當成是「圖像轉向」，若不是被看成絕妙的美事，就是被看成有威脅性之事，常常兩者皆是。但是在古代世界也找得到某種版本的圖像轉向，也就是以色列人「轉身偏離」了摩西從西奈山帶下來的律法，並且供起一尊金牛犢當作偶像之時。轉趨偶像崇拜（idolatry）是圖像轉向裡最能引發焦慮的版本，而其根據經常是恐懼人民群眾會被某個偽形象引入歧途，無論這個偽形象是某種意識形態概念、還是某位魅力型領袖的形貌。第三，正如這個例子所意味的，常有人將圖像轉向與對於形象之「新宰制」的焦慮做連結，擔心這會威脅到從上帝的話語到語文識讀在內的每件事。圖像轉向通常會喚起某種版本的對於言詞與形象的區辨，與言詞相聯的是法律、讀寫能力、以及菁英的統治，與形象相聯的則是通俗迷信、不識字、以及放蕩荒淫。因此，圖像轉向通常是**從**言詞**轉往**形象，而這也並非我們這個時代所獨有之事。然而這並不是要說，圖像轉向都是類似的：每次轉向都涉及了從某個特定歷史情境當中浮現的某種特定圖像。

第四，也是最後一點，有種圖像轉向的意義是我們這個時代所獨有的，而且是與學科知識、或許甚至還有哲學本身的發展相連的，也就是作為理查・羅逖（Richard Rorty）所稱的「語言學轉向」（the linguistic turn）的繼承者。羅逖主張，西方哲學是從關注東西或物體，演變成轉往關注觀念與概念，最後又（在二十世紀）轉往關注語言。4

4　這是羅逖的經典著作 *Philosophy and the Mirror of Nature* (Princeton, NJ: Princeton

我先前的見解是，形象（不僅是視覺形象，還有言詞隱喻亦然）已經顯現成一個關於我們這個時代之特殊緊急事態的課題，不僅是在政治與大眾文化（形象在此是個常見議題）當中如此，還有在對於人類心理學與社會行為的最普遍的思索，以及知識結構本身當中，也是如此。[5] 我認為，詹明信（Fredric Jameson）所描述的，人文科學從「哲學」轉向某種稱為「理論」的東西，是基於一項認識，那就是中介了哲學的不只是語言，還有各式各樣的再現實踐，這當中也包括了形象。出於這個理由，在近幾十年來，關於意象（imagery）與視覺文化的理論承攬了一整套更為寬泛的問題，跨出了藝術史特有的關切，觸及包含心理學、神經科學、認識論、倫理學、美學、以及媒介與政治理論在內的「延伸領域」，走向一門只能描述為新的「形象的形上學」的學問。這波發展，就如同羅逖的語言學轉向，引起了一種對於哲學本身的全新解讀，而這又可以追溯至某些發展，例如德希達批判邏各斯中心主義（logocentrism）以稱許書寫的某種圖形與空間模式，或是像德勒茲就主張，哲學向來都執迷於形象的問題，因此哲學向來都是某種形式的圖像學。[6] 哲學在二十世紀不只是做了一次語言學轉向

University Press, 1981) 當中的基本主張。

5　在隱喻或是「言詞形象」方面，則由 George Lakoff 與 Mark Johnson 在 *Metaphors We Live By* (Chicago: University of Chicago Press, 2003) 做出了最為堅決的論證。

6　參見 Deleuze, "The Simulacrum and Ancient Philosophy," in The Logic of Sense, trans. Mark Lester (New York: Columbia University Press, 1990), 260：「哲學在投入無限的征服之時，並不能自免於再現的元素。其迷醉（intoxication）是個假象。它總是在從事相同的

而已；就像維根斯坦說的，[7]「圖像俘虜了我們」，而哲學則回以五花八門的出逃方式：符號學、結構主義、解構、系統理論、言說行動理論、日常語言哲學（ordinary language philosophy），現在則是形象科學、或批判圖像學。

形象／圖像（image/picture）

如果圖像轉向是一個言詞→形象的關係，那麼形象／圖像（image/picture）的關係，就是朝向物性（objecthood）的迴轉。圖像與形象有什麼差別？我想從口頭語言開始談起，先來注意英語裡的一個不能譯成德語或法語的區分：「你可以懸掛一張picture（圖像、圖片、圖畫），但不能懸掛一個image（形象、影像、畫面）。」圖片是個實體物件，你可以燒掉或破壞的東西。形象則是出現在圖片之中，而且在圖片毀滅後依然存續的東西——存續在記憶裡、敘事裡、以及其他媒介中的副本與痕跡裡。金牛犢或許被砸碎與熔解了，但卻作為許多故事與無數的描述當中的一個形象，而留存了下來。於是，圖像

任務，也就是圖像學。」對於德勒茲，就像更廣泛而言對於圖像學者們來說亦然，我會主張，這是一種「倒轉的柏拉圖主義」（reverse Platonism），「意思是要讓擬像（the simulacra）興起，並聲稱其在諸符像與諸副本當中的權利」（頁262）。

7　Wittgenstein, *Philosophical Investigations*, trans. G. E. M. Anscombe (New York: Macmillan, 1953), 48 (para.115)：「圖像俘虜了我們，而我們逃不出去，因為它就位於我們的語言當中，而語言似乎又不可阻攔地向我們重複著圖像。」

就是顯現於某個物質載體或特定地點的形象。這也包括了（就像漢斯・貝爾亭〔Hans Belting〕提到的）出現在某個身體、記憶或想像當中的心理圖像（mental picture）。形象要在某種媒介當中才得以顯現，但形象也能超越媒介，是可以從一種媒介轉移到另一種媒介的東西。金牛犢首先顯現為一尊雕塑，但又重新顯現為某段言詞敘事中的一個描述對象，以及某幅繪畫中的一個形象。這是可以從繪畫拷貝到另一種媒介，如一張相片、或一張幻燈片、或一個數位檔案裡的事物。

於是，形象就是一個高度抽象且相對微薄的存有物，用單一詞彙即可喚起。為一個形象命名，便足以將其帶進腦海——也就是，在一個有知覺或是能記憶的身體上，將其帶進意識之中。潘諾夫斯基關於「母題」（motif）的觀念在此是適用的，[8]即在某幅圖像中引出認知（cognition）、以及尤其是**辨識**（recognition）的元素；察覺到「此即彼」（this is that）；知覺到那顯現成某個虛擬在場（virtual presence）的可名狀、可識別之物；以及那弔詭的、對於一切再現性存有物都是基礎性的「不在場的在場」（absent presence）。

對於形象，並不見得一定要抱持柏拉圖主義的概念，假定一個屬於種種原型（archetypes）的超驗領域，種種形式與理念皆棲身於

8　Panofsky, "Iconology and Iconography," in *Meaning in the Visual Arts* (New York: Anchor Doubleday, 1955), 29.

此，等著在實體物件與感官知覺的影子中得到體現。亞里斯多德也提供了一個同等堅實的出發點，在此，形象有點像是對圖像所做的分類（classes），是藉由家族相似性，將某些特定存有物連在一起的類屬識別符（generic identifiers）。尼爾・古德曼（Nelson Goodman）的說法會是，世上有很多溫斯頓・邱吉爾的圖像，也就是含有邱吉爾之形象的圖像。[9]我們可以稱之為邱吉爾圖像——這個說法暗示了從屬於某個類別或系列的身分，在此情況下，我們或許會說，是形象讓我們得以認出某幅圖像屬於哪種體裁（genre），其分類有時會很細瑣（邱吉爾圖像）、有時則很寬泛（肖像畫）。此外還有（例如）把溫斯頓・邱吉爾畫成一隻鬥牛犬的圖像之類的諷刺漫畫。在這個例子裡，邱吉爾與鬥牛犬這兩個形象同時顯現，並且融合成一個單一形貌或形式，正是視覺隱喻的經典個案。不過，所有的描繪都奠基在隱喻中、在「視若」（seeing as）當中。將墨漬測驗視若一片地景，就是在兩種視覺知覺之間劃上等號或進行移轉，正如同「沒有人是座孤島」這句命題，也確實蘊含了在人體與地理形貌之間所做的相較或類比。

那麼，也許就能把形象想成某種非物質的存有物（immaterial entity），是在某個物質載體裡現身、或者鮮活起來（兩者也許是同一回事）的鬼魅般幻影模樣。但我們無須假定，這些非物質的存有物，位於任何形而上的境域裡。投下的陰影，就是某個形象的映射

9　Nelson Goodman, *Languages of Art* (Indianapolis: Hackett, 1976), 57.

（projection），而印刷在書頁上的樹葉、或者樹木映在水面上的倒影、或者對於岩塊裡某個化石留下的印象亦然。因此，形象就是對於貌似或相像或類比形式之關係的感知──亦即C‧S‧皮爾斯所定義的「像似符號」（iconic sign），[10] 也就是其本有的感官性質會讓我們想起另一個物件的符號。於是，抽象與點綴性的形式都是形象的某種「原點」（degree zero），藉由諸如阿拉伯花紋（arabesques）或幾何圖形等非常圖示化（schematic）的描述，即可加以識別。

　　形象與圖像之間的關係，可以用「分植」（clone）這個詞的雙重意涵來加以說明，這個詞既可以指「殖株」，亦即作為其親體或供體（donor）生物之複本（duplicate）的生物個體樣本；也可以指「無性繁殖系」，亦即該樣本所屬的整個系列的全數樣本。全世界最知名的殖株桃莉羊（Dolly the sheep）的形象，就可以被複製（duplicated）成相片裡的圖形影像，其中每幅都會是一張圖像。但是在這所有圖像當中被複製出來、並且將其連成一個系列的形象，與將這個單一殖株的所有祖先與後裔都聯結成一個集體系的生物形象，是類似得相當徹底的，而這個無性繁殖系也同樣稱為「分植」。[11] 當我們說某個小孩是其父母的「翻版」，或是雙胞胎其中一人與其手足一模一樣時，我們

10　Charles Sanders Peirce, "Logic as Semiotic: The Theory of Signs," in *Philosophical Writings of Peirce* (New York: Dover Publications, 1955), 98-119, esp. 105.

11　對於當代分植之比喻與字面形象的更多探討，可見於我的 *Cloning Terror: The War of Images*, 9-11 to the Present (Chicago: University of Chicago Press, 2011)。

運用的也是類似的邏輯，辨識出來的家族相似性所構成的形象是某種
關係，而非某種存有物或實體（substance）。

後設圖像（Metapictures）

　　有時我們會碰到的是，在一幅圖像中出現了另一幅圖像的形
象，可說是某個形象「巢套」（nesting）在另一個形象之中，就像
委拉斯蓋茲（Velázquez）把自己作畫的姿態畫進《侍女圖》（*Las
Meniñas*），或是索爾‧史坦伯格（Saul Steinberg）在《新世界》
（*The New World*）裡畫了一名男性在作畫的樣子。在尼古拉‧普桑
（Nicolas Poussin）的畫作《金牛犢的崇拜》（*Adoration of the Golden
Calf*）裡，我們看見的形象是，一片沙漠地景裡的以色列人在繞著金
牛跳舞，大祭司亞倫（Aaron）正作勢指向金牛，而從西奈山上下來
的摩西，即將因為憤怒於眾人淪入偶像崇拜，而摔碎寫有律法的石
版。這就是一幅後設圖像，亦即某種媒介（繪畫）裡的形象，在此將
某個形象框進了另一種媒介（雕塑）當中。這也是一幅關於從言詞轉
往形象、從十誡的成文法（尤其是禁止鐫刻偶像的律法）轉往偶像之
權威的「圖像轉向」的後設圖像。[12]

12 參見 *Picture Theory* (Chicago: University of Chicago Press, 1994) 第二章 "Metapictures"，
　　對此概念做了最詳盡的說明。

　　後設圖像並非特別罕見之事。每當有形象顯現在另一個形象中，每當有圖像呈現了某個描繪的場景、或是某個形象的顯現時，這些圖像就會出現，例如有幅畫出現在某部電影裡的一面牆上，或是有台電視機作為其中一項道具出現在電視節目裡之時。同一種媒介不一定要套用兩次（例如再現繪畫的繪畫、或是再現攝影的攝影）：某種媒介也可以巢套在另一種媒介當中，如金牛犢出現在一幅油畫當中、或是一片影子投射在一幅畫作中。

　　還有一層意義是，每當圖像被用作手段，以反映圖像的本質之時，任何圖像都可能變成後設圖像。最簡單的線條速寫，在一段關於形象的論述中被重新框定成一個例證時，就成為了後設圖像。《鴨兔圖》（*Duck-Rabbit*）這幅簡略的多穩態（multistable）形象，或許是現代哲學裡最知名的後設圖像了，該圖出現於維根斯坦的《哲學研究》（*Philosophical Investigations*）當中，作為「視若」以及描繪本身之雙重性（doubleness）的範本。柏拉圖的洞穴寓言是個非常精妙的哲學後設圖像，提供了一套模型，將知識之本質喻為各種影子、人造物、照明與知覺體（perceiving bodies）的複雜組合。在《圖像學》裡，我將這些類別的言詞、論述隱喻稱為「過度符像」（hypericons），或是經常在哲學文本裡充當說明性的類比（如將心智比擬為蠟板或是暗箱〔camera obscura〕），並在心智、知覺與記憶模式中給予形象某種核心角色的「理論圖像」。那麼，「後設圖像」，或許就會被想成是種從視覺上、想像上、或是物質上實現了過度符像的形式。

　　正如洞穴寓言所暗示的，後設圖像或許可以充當某種對於整套論述的奠基隱喻或類比。舉例來說，「政治實體」（body politic）這個隱喻，就涉及了將社會集體看成或想像成一個單獨的巨型身體，就像霍布斯《利維坦》的卷首插畫裡的巨人一樣。「國家元首」（head of state）這個常用的隱喻，也悄悄地延伸了這種類比。這是個在現代生醫論述中倒轉過來的隱喻，身體在此不是被看成一台機械或有機體，而是看做一個充滿了寄生蟲、入侵者、以及異種生物的社會整體或「細胞狀態」；行政、司法與審議等職能之間的分工；再加上一套保衛身體不受外來侵犯的免疫系統、以及一套聯繫其部件或「四肢」的神經系統。「四肢」的隱喻是不是將社會身體（social body）的圖樣映射到了有機身體（organic body）上，還是反之亦然？成像在公司的形貌裡的是哪種身體？這幾類可反轉、也是奠基性的隱喻，就是喬治・萊考夫（George Lakoff）與馬克（Mark Johnson）所稱的，「我們賴以生存的隱喻」[13]。這些隱喻不僅是論述上的裝飾，更是帶進全套知識型的結構化類比。

13　George Lakoff and Mark Johnson, *Metaphors We Live By* (Chicago: University of Chicago Press, 2003).

生命圖像（biopictures）

　　在我們這個時代，已經發生了一種新版本的圖像轉向，其最為鮮活的實例，就是「分植」這個生物程序。而分植既成為了一個強力的隱喻，也是一個蘊含了深刻的倫理與政治意涵的生物學現實。當然，分植在植物與構造簡單的動物身上，是種完全自然的程序，而該詞在此所指的，就是基因相同之細胞的無性生殖過程。clone（在希臘文）的原意是「薄片或細枝」，意指進行嫁接與移植的植物學程序。在發現了微生物與細胞生殖之後，分植的概念便擴及了動物界。但是近年來，隨著人類基因組的（局部）解碼、以及首次進行的哺乳類分植（選殖），已經在生物學掀起了一波革命。人類分植生殖的可能性如今在技術上已經指日可待，而這種可能性已經重新喚醒了許多傳統上關於製作形象之禁忌的最強而有力且令人不安的形式，也就是創造人工生命。複製（duplicating）生命形式，以及「依照我們的形象」創造生物的想法，都從字面上展現了某種已然預示在諸多神話與傳說中的可能性，如關於生物機械合體（賽博格，cyborg）的科幻作品，以及機器人、法蘭肯斯坦敘事、泥人（Golem）等等，還有聖經的創世故事本身，據其所述，亞當就是「依照神的形象與樣式」用紅黏土做出來、再賦予生命的氣息（breath of life）而成的。

　　當然，從《圖像學》出版以來這二十年裡，還有另一些書中的觀

念，也已經得到了進一步的闡述。若要將「言詞與形象」當作一個自成一格的理論問題來處理，為此不僅要進行符號學的形式分析，也要進行歷史與意識形態的脈絡化，此一觀念也已在若干領域展現了卓然的成效[14]。在一九八〇年代還無甚跡象的「宗教的回歸」，現已成為當前時代的特徵，而關於形象的各種焦慮（恐像症〔iconophobia〕、毀像主義〔iconoclasm〕、偶像崇拜、靈物崇拜，以及猶太教、基督宗教與伊斯蘭對於鐫刻形象〔graven images〕的禁令），也在這個時代成了形象研究的一項核心關注。[15]而我希望，始終以自身之意識形態無謬性（ideological infallibility）為訴求的去神祕化（demystifying）批判，也因為「意識形態批判」（ideology critique）本身已被批判為一種「毀像主義的修辭」，而頓挫了其野心。相較之下，我所意欲援引的，則是借鑒自薩伊德（Edward Said）與德希達（Jacques Derrida）這兩位批判理論家的「世俗占卜」（secular divination）[16]與解

14 從國際詞語形象研究協會（IAWIS）的內部單位成立了《言詞與形象》期刊，或許可見一斑。較近期的實例，則可參見 *The Future of Text and Image*, ed. Ofra Amihay and Lauren Walsh (Cambridge: Cambridge Scholars Publishing House, 2012).

15 例如，可參見 *Idol Anxiety* ed. Josh Ellenbogen and Aaron Tugendhaft (Stanford, CA: Stanford University Press, 2011).

16 "Secular Divination: Edward Said's Humanism," in Critical Inquiry 31, no. 2 (Winter 2005)，*Cultural Inquiry* 期刊第 31 輯第 2 卷之薩伊德特別號。該文重新刊印於 W. J. T. Mitchell 與 Homi Bhabha 編，*Edward Said: Continuing the Conversation* (Chicago: University of Chicago Press, 2006)，以及 Adel Iskander 與 Hakem Rustom 編，*Edward Said: A Legacy of Emancipation* (Berkeley: University of California Press, 2010)。

構（deconstruction）等較為謙和的方針。他們是當代最能啟迪我想法的人，而我仍然認為，這就是理論的黃金時代。

【圖3.1】史蒂芬・史匹柏（Steven Spielberg），數位恐龍（Digital Dinosaur）。取自電影《侏儸紀公園》之定格畫面。

3

形象的科學

眾人皆知，科學會使用言詞與視覺的意象（imagery），將之當作不可或缺的要件，以追求對於物質現實（material reality）的益加準確的描述。各式的模型、示意圖、照片、圖形、素描、隱喻、類比與等式（整個皮爾斯分類法裡的像似符〔icons〕或基於貌似的象徵符〔symbols〕），在科學生活裡都至關重要。這些意象引入了種種整套的觀看與解讀方式，尤其在一些令人眼花撩亂的思維方式上更是如此，例如弦理論，尋求的既是一個優雅的宇宙，也是一個由諸多平行世界與柔韌空間組成、自身還會揉捻成諸多蟲洞、超粒子（sparticles）與重力子（gravitrons）的多重宇宙（multiverse）。這些形象並未留駐在技術科學的範圍裡，而是很快就流傳到了通俗文化，特別是電影與特效影片（如美國公視PBS的節目《新星》〔Nova〕）之中。科學作為一種體制（institution），相當擅長於在大眾媒介、通俗寫作以及視覺

媒介上進行自我呈現。從古生物學家對於恐龍等絕種生物的樣貌重建，到原子的模型，再到各種跨越了科學與哲學間、科學與科幻間、科學與詩詞間、以及現實與數學間之邊界的推測形象（speculative images），這些形象充斥在科學之中，使科學成為如是的模樣——迂迴穿梭於發明與發現之間的多媒體式（multimedia）、也就是兼具言詞性與視覺性的論述。

　　然而在激增的科學形象當中，卻有一項明顯缺漏的部件，那就是對於形象本身的科學關注。我並非意在暗指科學家並未以批判的方式檢視形象，不去試圖辨別真物與偽物，沒有區分誤導人或空想者，以及與可驗證且準確者。我思考的反而是更普遍的問題，是關於一門形象科學（science of images）、或德文所稱的圖像科學（Bildwissenshaft）本身的問題，這門學科會將形象視為科學研究的對象，而不只是為科學知識服務的有用工具而已。所以我想來談談形象科學這個題目，將其「內外翻轉」，並將關於「科學與科學家之形象」的討論，重新框定在一些對於形象科學的思考當中。我特別想提出以下問題：

　　一、我們是否可以設想一門「形象之科學」？還是說，種種形象作為社會建構與文化建構，就完全被排除在一般意義的科學領域之外了，因此藝術與人文學科的學門，才是屬於形象的學門，其旨趣在於詮釋、賞析與表現，而非經驗研究與抽象、理性、乃至數學建模呢？

如果你的回答是否定的，那你或許應該停止閱讀本文，因為我想要在肯定的假設上繼續推展，認為一門關於形象之科學是可以設想的（而且，許多研究者其實都已投入這個構想，採取的形式不一，有時稱「圖像學」或關於形象的理論，以有別於「圖像誌」，也就是對不同種類的形象進行的詞彙整理）。

　　二、若是有了一門關於形象之科學，這又會是什麼類型的科學？會是一門像物理或化學那樣的實驗科學，還是像古生物學或地質學那樣的歷史科學？它與數學之間，特別是與幾何學、示意圖以及其他作為數學思維工具的圖解方法（graphic expressions）之間，又會有什麼樣的關係？一門關於形象的科學要如何與「物理」科學和「生物」科學之間的分野保持一致？這會是一門理論性、推測性的科學，還是像醫療科學那樣的一門實務性、技術性學科呢？一門關於形象的科學要如何分配自己在「硬」科學與「軟」科學之間的位置？

　　三、假使真有一門關於形象之科學，對於其他的科學會有什麼用處？它會提供一種方法，以區分真實且可驗證的形象、和虛假且誤導人的形象嗎？它是否有助於解決彼得・蓋里森（Peter Galison）所描述的，在科學程序裡，圖片與邏輯之間、形象與演算法之間持續進行的鬥爭，一如藝術領域中與其呼應的、達文西稱之為**藝術競賽**（paragone）的現象，亦即言詞與形象、詩歌與繪畫的高下競爭？

　　科學作為任何種類知識的同義詞，本身就是個靈活的概念，囊括

了各種人文與自然科學，這似乎一方面掏空了科學此一理念的任何特殊性，使得一門關於形象的科學可以是任何關於形象的知識。另一方面，反過來說，我們似乎一開始就被這個題目的用詞——「科學與科學家的形象」——給困住了，也就是穿白袍的技師、光潔明亮的實驗室、超級電腦與超級對撞機，以及被描述成若不是威脅要毀滅世界的狂人、就是教我們如何拯救世界的和善智者的超級天才等等，諸如此類的刻板與誇飾印象。使我們迷失方向的，還有以實驗—量化途徑為主的科學圖像，這種圖像將科學呈現成一種較為機械式的活動，做的事就是建立證據與論證、蒐集數據、建立確定性與實證知識。

至於那些可能會被稱為「不科學」或是「軟性」的科學，其名稱中的科學字樣則通常被當成是種無意義的客氣話。似乎只有德國人，才會對於在文化（Kultur）與圖像（Bilder）之類的詞彙後面連上「科學」（wissenschaft）感到自在。而固執己見、又秉持經驗主義的英語世界科學家，則傾向於將「真正的科學」跟文化與形象的世界、或是藝術與語文的世界對立起來。想來，在形象與文化的領域裡，意見與無憑無據的猜測主宰了一切，經驗主義是個髒詞，資料不是隨便找來就是遭到忽視，就算結果出於籠統印象又不可靠，只要直覺上讓人高興，也就可以接受了。於是，我們對於社會科學學者的刻板印象，就是基於主觀意見蒐集可疑的數據，據以驗證常識的人。我們對於政治科學學者的刻板印象，則是與科學幾乎沾不上邊的人。而眾人皆知，經濟學者從事的是門「鬱悶的科學」（the dismal science），其中充滿

了乏味的圖表與統計，產出的「預測」足堪與解讀茶葉和動物內臟形狀的占卜匹敵。我們對於人文科學學者的刻板印象，則是心不在焉的苦工，埋首在圖書館的故紙堆裡幹著無止盡的活，只為了出關時能找到一系列完全沒人感興趣的「發現」，或是一套越吸引人就越難以置信也越違反常理的狂野理論。換言之，我們所想像的，C・P・史諾（C. P. Snow）所謂的科學與人文這「兩種文化」，似乎從一開始就限定了，對於形象的研究會屬於其中一方，而科學則位於另一方。形象在從事科學時或許有其用處，但是頂多就是附隨的、裝飾性或功能性的東西，而非科學的必須要件，更不會是其目標。這些形象會寓居於文化與心理學的領域，位在主觀知覺與詩意聯想的範圍之內。

　　希望各位可以明顯看出，我方才所謂「我們所想像」的兩種文化之分歧，是出於某種較為犬儒且偏狹的觀點，而不是我自己的見解。實際上，科學與藝術之間的關係，比起這些簡單的二元對立所暗示的情形，還要更加微妙複雜得多，充滿了細緻漸層的差異。一方面，任何認知活動都會冠以科學之名，另一方面，對於某種特定形式之科學的僵硬刻板印象，又支配了我們的思考。而我想做的並非解決這無法克服的兩難，而是要思考，哪一類的科學模型可能會被用以處理形象的問題，並且要問，其中哪些模型看來特別有指望——或是特別沒指望。這門科學會是什麼樣子？要如何使形象從被人當作科學之器具或媒材，變成被當作科學的對象，還要加以測試、實驗、描述、解釋，以符合最嚴謹之科學方法？這是否會涉及對於油畫物質粒子的研

究？（紐約大學美術研究所就規定，欲學習修復與鑑賞者，須接受大量的化學訓練。）要是這裡的形象是實體物件、是存於世上的物體，那麼化學和物理就會對於其理解有些助益，但主要是在鑑識的層次上，如識破贗品、檢驗形象顯現的物理實體或材料等等。用於形象研究的科學必須納入這個層次，但是這也必須是一門視光科學（optical science），要去注意視覺的知覺與想像、注意光學的錯覺、反射、透明性與半透明性。於是，這門形象的科學要考慮的就不只是實體物件，還要考慮到物件之間的空間，以及從某物射向另一物的光線。既然形象會顯現在語言這類非視覺媒介當中，那麼關於形象的科學也就必須涉及語言學、心理語言學、以及對於邏輯關係與空間關係的研究。由於形象通常會被界定為「像似符號」、也就是因相似性（similarity）而成立的符號，這也就必須是一門關於相似、類比與相像，以及不相似性（dissimilarity）、鄰接（adjacency）與差異的科學。

　　形象的科學也必須是門歷史科學，要處理形象在空間上與時間上的流通，以及如何從一時一地移往另一時另一地。這門科學必須將形象看成種種分組、家族、類目，而這些形象既被肖似性（resemblance）連往世上的其他事物，也彼此相連。這門科學既要呈現出形象再現真實的能力，也要認識到形象可能具有高度的誤導性與欺騙性，而這正是因為它們有能力以其看似直觀的證言，將我們的信任引往可見之事、可觸之事，引往有形的經驗世界。一門關於形象的科學所必須處理的，還有形象在科學界備受爭議的名聲，也就是蓋里森所觀察到

的，科學家往往會分為毀像派（iconoclastic）與擁像派（iconophilic）的陣營，其中有些研究者大為讚賞形象的用處，另一些人則視之為使人分心的把戲，有礙於探討艱難的問題。

形象的科學或許必須是、也曾經是一門認知科學，也就是對人類知覺之種種條件，對於腦中與心智中之圖樣辨識（pattern recognition）、形象成形與變形之核心的經驗研究。然而，有鑑於形象在人類意識中的情感效力，只有一門認知科學，似乎很明確是不夠用的。還要有一門相關的心理學來加以補充，以處理意象（imagery）之無意識作用，以及意象誘惑、勾引、甚至是對觀者造成創傷之詭祕能力。形象的科學不能只是跟圖樣辨識有關。它還必須納入誤認、妄想、作夢與幻覺，必須涉及記憶中的形象（memory images）、還有**錯誤記憶**（*false* memory）、屏障記憶（screen memory），以及「回復記憶」（recovered memory）的可疑地位。

如果說，科學一般都會將形象當成其認知裝置（cognitive apparatus）的一部分來加以使用，那麼一門關於形象的科學，似乎也明顯必須使用種種形象，以觸及其主題，但也就會置身於使該主題加倍（doubling）、以形象之形象、或是我所稱的「後設圖像」從事工作，以表現其對象的不尋常處境。後設圖像就是向我們顯示圖像是什麼、如何運作、位於何處的圖像；最貼近字面意義的例子，可見於常見的畫中畫（pictures-within-pictures），也就是「巢套」在另一幅圖像之內的圖像。於是，一門關於形象的科學，就可以試著成為嚴謹的毀

像派，並將其對形象的再現限定於非圖像、非圖形（語句、描述、等式、演算法等）的形式之內，或是接受後設圖像的不可避免性，並且盡力去克服無窮逆推（infinite regress），這座我們用圖像來理解圖像時似乎就會開啟的炫目深淵。

當然，我自己是忍不住想投身探索這座深淵。而且並不是關於形象的「軟」科學似乎最熟悉自在的文化、社會或政治的深淵，而是硬科學——數學、物理與生物——的深淵，也就是存有大量形象、但尚未萌生一門形象科學之處。

圖解學（Diagrammatology）

彼得·蓋里森那篇關於數學之毀像者與擁像者所進行之較量論辯的論文，為形象在這門關於數、函數與邏輯之抽象科學中的角色，提供了一幅後設圖像。[1]蓋里森從許多層面上重建了這場爭執：這是受到視覺、圖像、雕塑式的建模（model-building）所刺激的、通往數學的「直覺」取徑，以及由邏輯、計算與證明所支配的取徑，這兩者之間的爭辯。這也是類比與數位媒介之間、問題的「具體」與「抽象」呈現之間、以及解決問題的「睜眼」（eyes open）與「閉眼」（eyes

1 "Images Scatter into Data, Data Gather into Images," in *Iconoclash: Beyond the Image Wars in Science, Religion, and Art*, ed. Bruno Latour and Peter Weibel (Cambridge, MA: MIT Press, 2002), 300-323.

shut）取徑之間的爭辯。從這個不完整的清單應可明顯看出，這一系列的對立中有些滑坡、甚至是條理不連貫之處。蓋里森提到，儘管表現出來的情緒常常很激動，雙方的戰線卻始終不甚清楚，而龐加萊與大衛・希爾伯特（David Hilbert）這些似乎分屬對立陣營的人物，到頭來也經常在關鍵時刻叛逃敵營。蓋里森的結論是，這整場爭執裡，都有些虛幻的地方：

> 科學形象的核心要點，在於尋求法則：邏輯演算法的核心要點，則原本在於追尋承認（recognition），亦即再現的永恆應許（the eternal promise of representation）。用另一種方法來說：從世界之特殊性加以描繪的衝動，似乎從來就擺脫不了抽象化的衝動，而這種對於抽象的尋求，也永遠在退回實體—特殊之事物（the material-particular）中。（頁302）

於是，問題就來了：形象與邏輯的差異，是不是一道虛幻的邊界、一種未經妥善分析的區分而已，若加以反思，就會消融於一門普遍的符號科學，也就是或可超越一切言詞與形象間、數字與圖解間、抽象與具體間之膚淺隔閡的符號學當中呢？蓋里森自己的修辭——「再現的永恆應許」、亦即「永遠在退回實體—特殊之事物中」——就是模棱兩可的，彷彿他正在描述的，是某種介於宗教—形而上的烏托邦（「永恆應許」）、以及「永遠在退回」的重力場或電磁場這類物理

力之間的東西似的。另一方面，他為形象與邏輯在二十世紀科學中之較量論辯所做的歷史記述，則暗示了所謂數位影像這種新的存有物（entity），已經克服了舊有的劃分，並使得種種跨界（crossovers）與轉換（conversions）成為常態：

　　但是現在，類比轉換成數位以及數位轉換成類比的常態化，已使得瞬間的互換（flickering exchanges）成為了甚至更加密集的常態：形象變成非形象再變成形象。我們發現，那種尋常、平日的科學推動了這種不間斷的來回擺盪，使其不再是只在危機時刻啟動：「形象散落成資料，資料聚集成形象。」（頁 322）

　　有其永恆應許、陷入無盡拔河的這起古老爭執，就要一勞永逸地解決了嗎？形象終究被電腦的統治、被類比符號的數位化給馴服了嗎？蓋里森並未回答這個問題，而這個問題或許也沒有答案，儘管我出於直覺認為，我們應當尊重他討論到的哲學與歷史衝動。也就是說，這個問題似乎是有某種既永恆不變、也有其歷史性之處，彷彿每項解決方案都只是在一個新層次上重提了這個問題似的。

　　在我看來，正是這種僵局，才使得形象的科學有其必要，而不只是將形象當成未經檢驗的工具，以觸及其他種類之真實的工具性使用。然而，這門科學的第一步，就必須為其對象做出一些定義。能夠如蓋里森所說的「散落成資料」、或是（反過來）顯現為資料之「聚

集」的形象是什麼東西？我在別的地方也寫過這個問題，在此只想簡短覆述我的結論。首先，我認為皮爾斯的直覺是不言自明的，形象就是像似符號，也就是基於貌似性的符號。當然，這就表示關於明確的「視覺形象」的整個觀念，以及附隨的關於直覺、具體性、知覺直觀性（perceptual immediacy）、圖形陣列（graphic arrays）等等事物的語言，都必須加以質疑。皮爾斯最深刻、卻經常遭人遺忘的洞見之一，就是代數方程式也同樣是個像似符號，一如其在二維空間裡的圖解呈現。等號（＝）本身就是個指示符號（indexical sign），就像集合論（set theory）的括號、以及其他的關係標誌（如表示「小於」的＜；表示「大於」的＞；表示同餘〔congruence〕、相似性，以及加法、減法、除法等運算的符號）一樣。這麼說來，在邏輯與數學的核心，就潛藏著同一（identity）與等價（equivalence）、相似與差異的符像關係。這些關係也存在於某些圖像與圖解、以及語言之中，所以我們會有「言詞符像」（verbal icons）的說法，以此表示的既是物件的種種名稱與描述、也是一物與另一物的具象比較。名稱與隱喻都是「言詞形象」，但是其「形象」的意義卻非常不同。因此，形象就是個雙重符號（double sign），命名的既是我們看見的某物，就像一幅肖像畫或風景畫或圖表那樣，也是我們理解成與超越其自身之某物的一種指意關係（signifying relation）的某物：**這幅**肖像畫「再現」（represent，亦有描繪、代表之意）了**那個**人。當我們說有幅肖像畫「看起來像」（looks like）它所再現的人時，我們的尋常語言就體現了這種雙

重關係。注視與認為相像、看見與相似，都熔合（fused）、也混淆（confused）在尋常的再現形象之中，而這就是為什麼，當我們碰到的形象看起來不像任何東西、或是看起來不像所代表之物時，我們就會陷入困境。舉例來說，將原子呈現為某種迷你太陽系的科學形象，就是個眾所周知的例子，如果我們認為這幅圖像理應「看起來像」真實原子的話，那麼這就是幅完全錯誤的原子圖像。這更像是個試圖呈現原子某些特徵的模型，而這些特徵是可以用其他的、主要是量化的語彙來掌握的。這無疑是個形象，而且是視覺形象，但並不是個看似其代表之物的形象。

　　如果我們要建立一門關於形象的科學，那麼，第一步就是將其從肉眼（physical eye）的專斷統治裡釋放出來，並理解到形象（作為像似符號）是在許多領域裡流通的：既有心理與數學與言詞的形象，也有圖像與視覺的形象。[2]我們在科學裡應當關注的形象，不只是圖像、圖表與物理模型，還有提供了某領域研究之種種圖像──「有如」熱引擎或時鐘或弦之球的宇宙──的隱喻，而這些圖像是無須使其可見、或描繪成圖形的。形象並不會專屬於特定的媒介，不過要遇到形象，總是離不開這種或那種媒介。形象可以從一種媒介移往另一種媒介，有時顯現成等式、有時顯現成圖解、有時顯現成一

2　參見 *Iconology: Image, Text, Ideology* (Chicago: University of Chicago Press,1987)，第一章 "What Is an Image?"，對於以「形象」為名的各種事物做了一番討論。

段敘事裡的形貌、有時顯現成一幅敘事繪畫裡的形貌。[3] 潘諾夫斯基將形象稱為一種「母題」（motif），以強調其在許多不同圖像裡的可重複性（repeatability），但他未能從我們談論形象的尋常語言裡，得出那顯而易見的結論：形象與圖像是非常不同、卻也密切相連的存有物。我們會說，我們可以懸掛一張圖像（picture），但若說懸掛一個形象（image），就會顯得奇怪，這時便顯出了這種英語裡會有（但德語裡沒有）的區別。圖像是顯現形象的物質性載體、物理性媒介（無論是岩石或彩繪、金屬或電磁脈衝）。但是「形象本身」——如果我們可以這樣說的話——其自身並非物質性的東西，儘管它總是必須顯現於某個物質載體之內或之上——如一件雕塑、一個具身化的知覺者（embodied perceiver）。形象是一段關係、也是一副外觀：事實上，將形象想成事件或發生中的事態、而不是物件，或許會更適合些，以顯示其經常稍縱即逝的時間性（顯現與消失、對焦與失焦，或是依照蓋里森的迷人隱喻，散落與聚集）。於是，我們或許會想要跟巴舍拉與梅洛龐蒂等現象學家一樣，論及形象的「發作」（onset），或是跟維根斯坦一樣，論及「面相之閃現」（dawning of an aspect）。但唯有將形象設想成非物質的、幻影的（phantasmatic）樣子，從德希達所描述的「幽靈纏繞論」（hauntology）來看待其存有（being），方可顯出其鬼魅般（spectral）的本質。

3　參見本書第二章中關於形象／圖像之區別的討論。

形象之物理學（The Physics of the Image）

　　我明白，前述的論調或許會讓我被指為唯心論者、或是連這都不如，也明白在一個對物質性與具身化（embodiment）的召喚大行其道的時代，這是個褪流行的立場。但是一元（monistic）的唯物論，永遠都無法掌握形象所特有的物質性（materiality）。為此，我們需要那種引領馬克思解開商品之謎的辯證唯物論：馬克思指出，「迄今，還沒有化學家從珍珠或鑽石中發現過交換價值。」[4] 交換價值並非物件的物理屬性，而是物件之流通與交換、物件與使用之異化的屬性，是將物件的具體、物質屬性抽象化而來的。形象則是事物的另一種形式的交換價值，主要運作於知覺與認知的層次，儘管形象的商品化當然是個夠常見的現象，而商品拜物教（fetishism of commodities）所標示的，恰恰就是形象那鬼魅幻影般的性質，似乎像環繞物件之肉身的光環一樣落定的時刻。[5]

　　但是，如果我們提出形象毀滅的問題，那麼這種獨特的形象物理學，就仍可瞥見更加簡單的證明。毀像主義（iconoclasm）就是意在摧毀形象的努力，通常是出於政治或宗教理由，不過蓋里森對於二十

4　*Capital* (New York: International Publishers, 1967), 1:83.

5　對於商品與形象之類比的進一步討論，可參見 *Iconology* 第六章，〈毀像主義的修辭：馬克思主義、意識形態與靈物崇拜〉（The Rhetoric of Iconoclasm: Marxism, Ideology, and Fetishism）。

世紀科學的記述也說明了，有些驅除形象的努力，可能是出自專業性與認識論的動機。然而，他的故事說明了，這種形象總是會在某種「被壓抑物的復返」（return of the repressed）中回歸，即使是在最嚴厲的恐像者（iconophobes）的思考中亦然。當然，對於消滅偶像崇拜（idolatry）、肅清世上的鐫刻形象（graven images，中文聖經作「雕刻偶像」）乃至言詞形象等等古已有之的聖戰所進行的歷史反思，可能就已經預言到這種情形了。這裡的重點不只是出埃及記的故事寫的，磨碎或熔化金牛犢、撒在水面上、再叫以色列人喝掉。（就我們所知，這種摧毀形象的唯物論努力總是失敗的：金牛犢就在講述其毀滅的敘事裡，作為言詞形象存續了下去，又在許多文藝復興繪畫中作為視覺、圖形的形象重生。）所以，摧毀形象的努力，可不能只針對其雕塑或圖形呈現下手。最鍥而不捨的、意欲從言詞乃至思想中殲滅形象的努力，則是邁蒙尼德（Maimonides）在其《困惑者指南》（*Guide for the Perplexed*）當中所做的評述，他發現就連聖經本身的語言，也充斥著引人誤解的隱喻和具體的用詞，會將身體、臉孔、手、腳、空間位置之類的東西，歸因於那不可見、不可再現的神明。[6]最後，毀像主義的使命不但要毀滅鐫刻形象，也要肅清詞語和理念，藉以達成某種純粹化的語言與意識，使其無須想起任何人或任何東西，就能夠想起神。當然，這是個不可能做到、也無法企及的狀態，但其好處在

6　*Iconology*第一章，對邁蒙尼德的反符像主義（anti-iconism）曾進行長篇討論。

於，恰恰揭示了，若要遵守或實施第二誡命，禁止製造任何類別或任何事物的形象，會有多麼的不可能。正如麥可・陶席格（Michael Taussig）所論證的，摧毀形象是種保證會讓這些形象甚至更有份量地出現於記憶裡、或是轉生在新形式之中的可靠方式。[7]

　　所以，形象物理學的基本法則就是：形象是無法毀滅的。圖像、或是顯現形象的物理載體是可以摧毀的，但是形象會在劫後殘留，即使只剩摧毀者心靈──也就是身體──裡的一段記憶而已。於是，問題就來了：如果我們要沿用這個形象物理學的隱喻，那這門學科是否也要像物理世界裡的物質與能量守恆一樣，遵守某種「守恆定律」（law of conservation）？亦即，我們是否應該說，形象是創造不了也毀滅不了的？形象為何如此難以毀滅，其理甚顯，但是創造形象，似乎就是另一回事了。當然，一直都有藝術家與科學家、以及平凡人在創造出新的形象，從孩童的第一張畫，到日常的快照皆屬之。在此我認為，我們已經抵達了我們的理解的邊界，不過我的直覺（若能容我這樣說）是，形象是創造不了的，至少是不能從虛無（ex nihilo）中創造出來的。既然形象總是**屬於**某事物的形象（images *of* something），那麼這些形象所屬的事物，必然總會在邏輯上與時序上皆位於該形象之前。我們在英語裡會說，孩子是其父母的「image」（此處意為翻

7　*Defacement: Public Secrecy and the Labor of the Negative* (Stanford, CA: Stanford University Press, 1999).

版），但這句話的意思是，此處有種看得出來的家族相似性，儘管我們也曉得，這個孩子有許多地方看起來一點都不像父母。於是，這個形象所承載的，就不是孩子身上的新穎、不同之處，而是已經呈現於父母身上之處。肖似的規則是種守舊的規則，既抗拒創新，也堅持於相似處的回歸。我懷疑，即使在我們企圖創造某個全新、原創的形象之時，這也是說得通的，而這也解釋了為什麼，創造徹底的新形象會有什麼意義，就算並非不可想像，也是如此難以想像。

　　超現實主義者所做的努力，在這方面又格外具有啟發性，因為就連他們最狂放的創新，也總是會被發現是既存形象的新式接合。若要稱為「新形象」也行，但這裡要說的只是，用一串本身並不新的字詞，即可在某種語言裡構成一個「新句子」的意思。於是，或許我們應該說，形象的新組合是可以創造出來的，就連創造新形象，以我們談論語言裡的「構組新詞」（coinages）時的意思（總是一些舊有、可辨識的字詞，「變形」〔morphed〕成了某個新東西）而言，也是可行的。如果某個形象（或是字詞）是**全然**新生的，我們又如何能辨識出來呢？就是辨識的這一刻，既使得形象變得如是可讀，又提供了連續性的思路，並附以變體（variation）、偏離（deviation）與差異（difference），如此方有可能看見形象（就像在麥可・傑克遜的影片裡一樣）從一個身分變形成另一個身分。若未曾經歷靜止的時時刻刻——亦即其曾是的一幅幅「定格」（freeze frames）——好讓多重身分在其中顯示成**這個**或**那個**形象，那麼這種變形就會

是純然抽象且非指涉性（nonreferential）的。而我們就算想像了某個抽象形象的變形——這是種非常具體且技術性的可能性——形態發生（morphogenesis）的各階段，也都有其**這種**或**那種**形式的特有完形（gestalt）。或許，唯有在某個複合（composite）或合成（synthetic）或過渡的形式之中，新形象才得以顯現，就像在高爾頓式（Galtonian）[8]的攝影裡，將幾幅肖像揉合在一起製作而成的肖像，看來「出奇眼熟」、卻不屬於任何存在過的個體。

諸形象之生物學（The Biology of Images）

　　我從一開始就提醒過各位，追尋一門關於形象的科學，可能會使我們陷入無盡的思辨之中，而我希望目前為止各位並沒有失望。我們已經勾勒出的，是把形象當成圖解與邏輯關係的數學，以及把形象當成須在物理媒材上顯現之非物質、幻影式存有物的物理學。那麼，生命科學呢？憑著作為生物（organisms）或生命形式（life-forms）的種種形象的後設圖像，能夠建立起一門關於形象的「自然史」嗎？要探討這個問題，就要回來談作為「新」形象或「創造出來」之形象的高爾頓式攝影的問題。這種高爾頓式形象之所以「出奇眼熟」——既舊又新——的原因就是，它探討的問題是把形象當成某個**類型**

8　譯注：指十九世紀學者 Francis Galton，達爾文的表弟。

（*type*）、或是「典型的」（typical）再現，而非當成某個體之某件再現。我們在刻板印象以及或可稱為「化約」（reductive）或「概略」（schematic）形象的領域裡，已經夠熟悉於這種現象了。保險桿貼紙上的笑臉可以被**辨識成一張臉**，但並非任何特定的臉。事實上，當我們談及「辨識」（recognizing）某形象再現之事時，所涉及的再認知（re-cognition）形式可以是相當概括且抽象的：該形式可能相當於將某個東西看成一張臉或一具軀體，卻沒有將其看成任何特定的臉或軀體，正如在幾何學裡，我們可以將某個東西辨識成一個方形或圓形，卻不將其想成某個獨一、特定的存有物。特定的繪畫或圖表或許可以充當某個**類型**的**訊標**（token），亦即某個相當概括且通用形象的具體體現，並且可以轉譯成一個皮爾斯意義上的代數像似符（方形就是；圓形就是）。

　　但是形象的這種概括化性質，恰恰將其連往了生命科學，尤其是連往了物種（species）與樣本（specimen）的概念上。我們在形象的物理學模型裡未能說明的一件事，就是關於變形（morphing）、轉形（transformation），以及一系列形象之間的「家族相似性」之生成（genesis）的問題。但是將形象隱喻成生命形式，則聚焦於此一程序，同時又引來了一組全新的難題。如果形象就像是生物（而非我們在物理領域裡所遇到的幽靈般、鬼魅般存有物）⁹，那麼肯定就是可以

9　將形象當成「鬼魅般」存有物、幻景式顯像的後設圖像，已經將其連往的當然不僅是

創造與摧毀的。但我們在此必須提醒自己的是，我們正在建構一疊多層次的類比，將實體物件之於顯像（apparitions）的關係，比擬為圖像之於形象、樣本之於物種。我從未主張，圖像或實體物件是不能加以創造或摧毀的。這幅彩繪、那尊雕塑、這份帶有方程式與圖表的手稿，肯定都能加以創造或摧毀。但試想，毀滅的是一個物種、而非一件樣本，會有什麼意義。或許並非不可能（在這個由對於「瀕危物種」與滅絕的意識所界定的年代裡，更是一個相當現實的設想）。所以，從形象的物理學移往形象的生物學，確實揭露了我們這門科學在物理的、無生命物質的領域之內，不可能處理到的某個層次。在生命科學的領域裡，我們這門形象科學，才會遇上諸形象的**再製／生殖**（reproductions）、**突變**（mutations）與**演化轉形**（evolutionary transformations）的問題。如果形象之於圖像學，猶如物種之於生物學，那麼圖像（取其擴充意義，納入雕塑與其他實體建構或「情境」）就是形象之自然史當中的樣本。當然，這部自然史也是一部文化史、社會史與政治史，但這部自然史聚焦於我們在自身周遭所創造的「第二自然」（second nature）──亦即全套人類意識與文明的形象總集（image-repertoire）。我們向來都瞭解到，藝術，就像亞里斯多德所強調的，乃是「對自然的模仿」，而且這句話的意思不只是藝術

物理事物的世界，還有**過往**（formerly）活物的世界，也就是德希達所稱的「魂在論」（hauntology）的領域。

再現或看似自然世界，還有藝術本身也是某種「進行中」的自然，是
人類之物種身分的一種表達。現在我們活在一個危機時刻，人類被某
些人視為某種滅絕或瀕危的物種，同時「後人類」（posthuman）也
在對思辨思想步步進逼。於此同時，我們獲知，古老且不可摧毀的
形象領域最終被「數位」（digital）給掌握了，而數字、計算與機械
運作終將在資訊的無限迴路裡，把我們給取代掉。[10]無論是後人類主
義（posthumanism）還是數位形象，在我看來都不是特別條理連貫或
是前景可期的概念，但我認為這兩者都屬於某種失敗的癥候，未能以
歷史或哲學的方式去思考，反而躲進了某種怪異的後歷史現時主義
（posthistorical presentism）。而這兩者也有助於我們看出，為何我們這
個時代最為顯眼且廣受宣揚的兩種「自然形象」（natural images），會
主宰了我們關於自己物種之命運的圖像。我想的是化石與分植，而我
將以對其意義的簡短思索，為這一章收尾。

化石與分植

　　某個物種的滅絕，不必然等於其形象的滅絕。恰恰相反，某個
物種的滅絕，正是其形象以化石痕跡之形式復活的先決條件。化石
紀錄（fossil record）是種物質性與圖像性的記錄，是各種曾經生存

10 這就是 Friedrich Kittler 傑出的媒介史著作《留聲機、膠卷、打字機》（*Gramophone,
　　Film, Typewriter*）所傳遞的黑暗訊息。

於地球，大多皆已滅絕之物種的大量像似符式（iconic）與指標符式（indexical）存檔。而化石當然不是我們賴以重構生命形式之演化的唯一形象痕跡（image-traces）。當代的古生物學將鳥類視為恐龍的後裔，並將爬蟲類歸入截然不同的類目。就此意義而言，將形象當作物種的類比，就需要加以調整，因為如「門」（phyla）等更高階的分類單位也有其屬性的叢集、有其家族相似性、有其高爾頓式的合成形象。（儘管我沒有加以探討的時間與專長，但真正意義的分類學生物學理論之中本就有其危機，支序分類學〔cladistics〕在此間的興起，已經使得物種這個想法本身成為了爭議的對象。這會如何對圖像學者帶來後續影響，則超出了本書的處理範圍。[11]）

　　化石形象（fossil image）就是在物種死亡後殘存之物，正如遺骸是在個體樣本死亡後殘存之物。自然史的諸科學，就相當於對物種進行的將逝者木乃伊化和維護遺容的儀式，可見於自然史博物館的民族誌展廳。這兩者皆是關於復活（resurrection）與重新起動（reanimation）的科學，是對生命形式、（我們自己）身體所做的一種努力，以形象作為管理必朽性的手段。但正是這一點，才使得這些做法如此出奇地近似生命科學在我們這個時代的另一項重大突破：以分植為其凝煉縮影的DNA革命。分植在每一種意義上，都是

11　但是一些開拓性的作法，可參見Norman Macleod, "Images, Totems, Types, and Memes: Perspectives on an Iconological Mimetics," in *The Pictorial Turn*, ed. Neal Curtis (New York: Routledge, 2010), 88-111.

化石的對立面。它凝煉呈現的物種不朽性的希望，來自於治療用分植（therapeutic cloning）許諾會「洗刷」一切來自我們DNA的先天缺陷、還會生產可替換的器官和不斷改良的樣本。這也就表示，在生殖用分植（reproductive cloning）之烏托邦裡，能夠生產出親代生物的精準複製品，單獨、個別的樣本遂有了不朽的希望。

於是，化石與分植，對於形象與人類來說，便都扮演了終端物種（endpoint species）的角色。兩者恰好都是形象的「家族」或類目：化石是緩慢的石化過程的產物，而古生物學之想像中的復活與重新起動，又倒轉了此一過程。（不意外的是，大多數的古生物學家，都擁有高度發展的視覺敏銳度，其中許多人還是藝術家與影像處理者。[12]）化石也是一件寓言式形象（allegorical image），預示了我們自己這個物種的必朽性。這遂成了一件班雅明所稱的，在某個靜止狀態下捕捉了歷史的「辯證形象」（dialectical image）（在此案例裡，就是地質紀錄的「深邃時間」〔deep time〕，往後投射時穿透了地表生命的整部歷史，往前則指向我們自己終將滅絕的凶兆）。

對比之下，分植則是我們這個時代的技術性、生控性（biocybernetic）嵌合體，並因此通常被描繪成一個畸形、一個不自然且不育的怪胎。分植活生生擬人化與體現了關於形象的焦慮，而

12 視覺藝術與古生物學，參見我寫的 *The Last Dinosaur Book* (Chicago: University of Chicago Press, 1998).

這種焦慮又充斥於布希亞的擬像先行（precession of simulacra）等等過度恐像（hypericonoclastic）的批評之中：沒有原本的複本；無法分辨的複本、重複與千篇一律的恐怖性；對於分身的恐懼；恐同（homophobia）與異性戀規範性（heteronormativity）；沒有差異的再製（reproduction）；混淆同一（identity）與近似（similitude）。此外，分植也是一種辯證的形象（dialectical image）。它往前方指出了一個烏托邦式或歹托邦式（dystopian）的未來，在此「一模一樣」（spitting image）、精準擬像的統治，已經延伸到了前所未見的程度。朝向後方，它則指出了我們關於形象的最古老幻想：在不只是比喻的意義上，形象是對於生命的模仿，其中部分形象更具有「靈光」（aura，原文字面意義是生命的氣息），會向後回望，並且擁有慾望與能動性（agency）。一切關於製作形象的禁忌，都在分植這裡得到了復甦，在環保運動人士、綠黨、以及基督教基本教義派之間，還形成了奇異的政治結盟。諸如形象的「流通」（circulation）或「移動性」（mobility）等觀念，在一個全球化與基因工程的時代裡，顯然是不夠用的。我們需要思考的是諸形象的遷移（migration），而種種關於感染、疫病與淨化之幻想，又不斷在遷移中規制、妨礙或促進這些形象的運動（movements）。[13]拜分植之賜，將生命形式隱喻成形象、或是

13 參見我的論文，"Migrating Images: Totemism, Fetishism, Idolatry," in *Migrating Images*, ed. Petra Stegmann and Peter C. Seel (Berlin: House of World Cultures, 2004), 14-24.

反過來將形象隱喻成生命形式，似乎都成了字面上的意思。是形象宛如生命形式，還是生命形式宛如形象呢？

　　分植與化石的形貌，剛好在一九九〇年代初的偉大電影奇觀之一《侏儸紀公園》（1993）當中融為一體，而那段時間現今看來，猶如純真年代。就在一瞬間（圖3.1），有隻伶盜龍（velociraptor）[14] 被投影機打出的光束給罩住了，而當時所投射的，正是使得活恐龍得以從其化石痕跡分植出來的DNA序列。且用這隻「數位恐龍」作為這些關於形象科學之思辨的交匯點吧。首先，這隻恐龍是個科幻形象，是對於古生物學與基因工程之匯流或將造成之事，所進行的思辨投射。而這也是個技術性、電影感的形象，是為動畫與實景形象之關係開創了全新時代的數位動畫革命的早期案例。在生命科學當中，這個形象必定會被斥為幻想，是生物學上不可能的事。但是在形象科學當中，這卻是這些奇異的、幻影般的種種肖似與顯像之演化紀錄（evolutionary record）當中的一個至關重要的樣本、一個「失落的環節」（missing link）。在該片的敘事中，這隻動物闖進了園區的電腦控制室，恐將吞食控制員。或許這則寓言影射的是，我們希望藉由將形象數位化，以控制狂野的形象王國，讓科學邏輯與種種有實在感的具體圖像和平共處，一勞永逸地滅掉那頭金牛犢。不太可能成真。

14 譯注：於台灣上映時字幕誤翻作迅猛龍，後成為約定俗成之名稱。該恐龍於片中呈現之外型與表現其實較接近恐爪龍（deinonychus）。

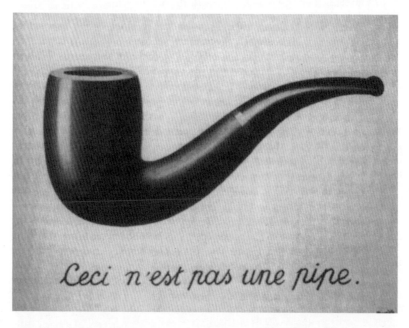

【圖4.1】雷內‧馬格利特（René Magritte），《這不是一支菸斗》（*This Is Not a Pipe*, 1929）。©2015 C. Herscovici/Artists Rights Society, New York.

4

形象 X 文本

「形象文本」（imagetext）是什麼？我們首先要問的，或許不是這個詞是什麼意思，而是要怎麼寫。在《圖像理論》（1994）的一條腳註裡，我曾勉強以記數法作為答案：

> 我會使用字體排印格式裡的斜槓（slash），來指稱作為再現之中的意識形態隔閡、歧異或斷裂的「形象／文本」（image/text）。「形象文本」這個詞指的則是結合了形象與文本的複合式、合成式作品（或概念）。而加上了連字號（hyphen）的「形象—文本」（image-text），指的則是屬視覺者與屬言詞者之間的種種關係。（頁89）[1]

1 參見同書第三章 "Beyond Comparison: Picture, Text, and Method"，以及結論章 "Some

斷裂（rupture）、合成（synthesis）、關係（relation）。我們被迫
將這三種可能性都納入討論。一方面，形象文本有一些我們或可稱
為「字面意思」的展現：如圖畫敘事（graphic narratives）與漫畫、
照片文本（photo texts）、帶有聲音與圖片的詩歌實驗、拼貼組合、
以及字體排印（typography）本身。另一方面，形象—文本又有一些
比喻式的、引申意思的版本：如敘事與描述的形式區分、視像和語言
在記憶中的關係、種種形象（各種隱喻、象徵、具體物件）在論述內
的巢套，以及反過來的狀況，也就是論述和語言在圖畫與視覺媒介中
的低語。再來，還有第三種情形：詞語和形象之間的不可再現之空間
（unrepresentable space）這道創傷鴻溝，也就是我試圖以「／」或斜
槓來指稱的東西。

　　我想重啟討論的是第三種情形。而且我想要再次「從字面意義
上」這麼做，探索一個或可綜合這三種文本形象關係的字體排印符
號，並且試擬進一步的可能性。我選擇的符號是「X」，而且我想將
其當作一個喬哀斯式的、濃縮了下列意思與寫法的、言詞暨發音暨視
覺上的一語多關：（一）在代數中作為「未知數」或「變項」，或是
俗稱的「X因子」（X factor）的X；文盲的畫押。（二）作為乘號、

Pictures of Representation"。其他關於形象文本的重要文章包括 *Iconology: Image, Text, Ideology* (Chicago: University of Chicago Press, 1987)，以及 "Word and Image"，收錄於 *Critical Terms for Art History*, ed. Robert Nelson and Richard Schiff (Chicago: University of Chicago Press, 1996)。

或稱為（引發更多聯想的）「倍數符號」（times sign）的×；也是數學中最簡單的運算「加法」符號（＋）經過傾斜或扭轉的改造版。（三）表示交錯配列（chiasmus）這種變換位置與辯證倒轉的修辭手法的X，如「形象的語言」提供了「語言的形象」之類的句子；看待此符號的另一個方式，則是領略到形象與文本交相喚起種種相異之處與相似之處的方式，而我們為了刻劃出這種弔詭，又可以融合「形象對抗（versus）文本」與「形象作為（as）文本」的關係，發明一個將「VS」與「AS」交疊而成的符號，以在 A 與 V 的交錯處，製造出一個雙重的X，形成一個雙重的叉號。（四）表示跨越、交會、遭遇之形象的X，如家喻戶曉的平交道號誌。（五）結合了兩種斜槓（＼與／）的X，暗示了往未知之門戶裡的相反方向性（opposite directionalities），以及各種進入符號與意義間的縫隙或斷裂裡的不同方式，指出了介於言詞與形象之取徑這邊，以及不可說或不可想像者、不可見或不可聽聞者那邊之間的差異。此外還有（六）作為音素，出現在過量（eXcess）、額外（the eXtra）等詞之中的X，而形象文本此一特有說法所撐開的關係之多樣性，經過了重啟，無疑就會生成這些不可預測的剩餘。這個符號就代表了我對X的構念（construal）所漏掉的每件事。

　　在「文本」與「形象」這兩個初級、甚至原始的詞彙之間的單純關係上，去構想出如此豐富的意義，為何是可能的、甚至是必須的呢？真不知從何說起才好。「視覺與言詞再現」（visual and verbal

representation）這句天真單純的短語，經常被說來當作「詞語與形象」或「文本與形象」的某種替代，則提供了一個簡明的開場。一瞬間的想法，會洩露出一種奇異的不連續性、一種意義層次上的位移。為了從這裡的視覺─言詞（visual-verbal）當中找出任何明確的東西，我們就必須提問：視覺是有別於什麼而言的？言詞又是相對於什麼而言的？率先會想到的選項就是，形象或圖像相對於言詞符號，視覺感受則相對於聽覺。視覺意味著一個特定的感官通道（sensory channel）；言詞指的則是一種特定的符號語體（semiotic register）。視覺與言詞之間的差異，其實是**兩種**差異，其中一種奠基於感官（用看的對立於用聽的），另一種則奠基於符號與意義的本質（詞語作為武斷且約定俗成的**象徵符**〔symbols〕，有別於形象作為基於相像或近似的再現）。於是，「視覺─言詞」這樣的說法，就對於諸符號與諸感官、亦即種種製造意義和居住於知覺經驗中的方式，製造了一種富有成效的混淆。

【圖4.2】形象／文本對立方陣

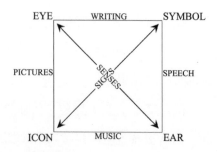

【圖4.3】形象／文本對立方陣（繁化版）

　　圖4.2就為這種混淆提供了一幅圖像。既連結也區分了形象與文本的X，就是符號（signs）與感官（senses）的交會處、亦即符號學與美學的交會處。而後，一眼就能明顯看出，形象文本這個看似單純的概念，引發了詞彙的某種碎形擴張，正如該圖的繁化版本（圖4.3）所示。

　　隨著詞語—形象差異（word-image difference）的各種感官—符號維度（sensory-semiotic dimensions）進行擴張，這些維度也會開始要求一些基本的區辨。舉例來說，當我們談及「詞語」之時，我們指涉的是口語還是寫作呢？（手勢雖被盧梭視為言詞表達的原初形式，如今也在聽障語言裡有了成熟的發展，但此處暫且放下不論）。[2]「形象文本」的概念是否會自動排除口語性呢？在形象這邊，我們談的可是視覺形象——譬如素描、攝影、彩繪、雕塑？還是如詩詞與音樂等聽覺形象呢？當我們納入了尚未放進圖4.2與4.3的「言詞意象」（verbal imagery）（如隱喻、描述等等）的觀念時，又會發生什麼事呢？這是不是作為一種過量，而溢出了任何可設想的圖形再現（graphic representation）之邊界的X因子呢？

　　那麼，對於形象與文本之關係的任何系統分析，無可避免都將

2　參見我的文章"Utopian Gestures: The Poetics of Sign Language"，為此書前言：*Signing the Body Poetic: Essays on American Sign Language Literature*, ed. H. Dirksen Bauman, Jennifer L. Nelson, and Heidi M. Rose (Berkeley: University of California Press, 2006), xv-xxiii.

走向一塊更寬闊的領域，藉以思索美學、符號學、以及再現本身作為結合了視像與聲音、景象與言說、圖像與記載（inscriptions）的一種異質織物（heterogeneous fabric）的整個概念。[3]這不就是一張其經緯線皆在持續位移、經過多重連接（multiply articulated）的織物嗎，而且不但從感官通道（耳與眼）移往符號功能（像似符的貌似與武斷的象徵符）、也移往了認知模式（空間與時間）以及運作編碼（類比與數位）？形象文本的碎形圖像，幾乎才剛隨著「視覺—言詞」而展開。而我們不也將必須加上，那無可避免會在我們的種種二元對立（binary oppositions）之間跳出，有時作為妥協的構成形態（「分析式」〔analytical〕本身，能否成為對於類比與數位編碼之融合或相互作用的一種要求？），有時則作為留白空間、以留待某些不可預期且畸形之事物浮現的，這些「第三者」（thirds）嗎？介於拉岡的象徵界（Symbolic）與想像界（Imaginary）這兩個境界（registers）之間的空隙，乃是實在界（the Real）的黑洞，是創傷與不可再現之事的場址（但顯然**並不是**一個無可名狀的地方，因為還有「實在界」這個名稱）。這能否成為傅柯所稱的「海濱」、或海洋與陸地之邊緣，就像馬格利特作品《這不是一支菸斗》裡的詞語與形象間之邊境一樣呢？這是否像傅柯所說的，是個「介於形貌與文本之間」、有「一連串的

3　參見 "Some Pictures of Representation"，為《圖像理論》（*Picture Theory*）之結論篇章，417-25。

交會處──或者不如說是是彼此發動的攻擊」[4]存在的爭議地帶呢？然後，我們能否將我們的 X 看成交叉的長矛（／＼）、或是「射向敵方標的之箭、顛覆與毀滅之企圖、長矛之戳刺與傷口、一場戰役」。達文西稱繪畫與詩詞的相遇是一種藝術間的競賽或較量，萊辛則將這兩者的關係描述為兩國之邊境，通常友善而和平，但有時也會對鄰國的領土發動侵略。

　　此外，在文本與形象之間，還有著種種正常與規範性的關係。其中一方會展示或解釋或命名或描述或點綴另一方。它們彼此補足與增添，同時進行著完善與擴展。這就是為什麼，傅柯會聚焦於馬格利特的詞語與形象之間的「共同邊境」、亦即「書頁的寧靜沙灘」，其上「建立了一切指稱、命名、描述、分類的關係」──簡言之，立定了知識本身之考古學層次（archaeological layers）的，整套「可見與可說者」（the seeable and sayable）、「可視與可表達者」（the visible and articulable）的秩序。[5]詞語和形象被編織在一起，以造就出一番現實（a reality）。這張織物裡的裂口，就是實在界。而傅柯根本不承認介於形象與文本的空間具有空間的地位，又讓這個空間變得更加

4　Michel Foucault, *This Is Not a Pipe*, trans. James Harkness (Berkeley: University of California Press, 1983), 26. 傅柯又將菸斗與圖說之間的留白空間稱為「裂隙（crevasse）──一塊不確定的朦朧區域」（頁28）。

5　關於傅柯從他對馬格利特的形象─文本組合所做的趣味反思出發，從而建立了他的整套考古學方法，參見Gilles Deleuze, *Foucault* (Minneapolis: University of Minnesota Press, 1988), 80.所做的記述。

基進:「聲稱此處有所空白或缺漏,就太過分了:這反倒是空間的不在場,是抹消了書寫符號與形象線條之間的『共有場所』(common place)。」在此意義下,X就變成了不只是某些被銘記之事,而是該銘記可能出現的空間本身,所遭到的刪除、或「抹消」,彷彿這個X意味著一對**劃痕**,就像書頁上的撕裂、或是激進的毀像者──或是像盧齊歐・封塔納(Lucio Fontana)這樣的藝術家,在畫布上留下的割痕。

那麼,若說,文本與形象的正常關係是補足與增添,並且一起組成了第三事物(third thing),或是開啟了一塊讓這項第三事物出現的空間。如果我們拿漫畫當作例子,那麼出現的這項第三事物,正是這種以漫畫為名、在極為特定的媒介裡綜合了文本與形象的複合藝術形式。但是在這種圖形敘事的媒介裡,還有一種既非文本亦非形象、同時又既連結也分隔了文本與形象的第三事物,那就是**框格**(gutter)。眾所周知,這些不起眼的框線並非詞語或形象,而是用來指出關係、指出時間順序或同時發生、或是指出從全景到特寫等等空間裡的概念式鏡頭運動(notional camera movements)。從《打火弟兄》(*Smokey Stover*)到阿特・斯匹格曼(Art Spiegelman)再到克里斯・衛爾(Chris Ware)等前衛派漫畫,都經常拿框格來玩花樣,切出格線,將其當成一扇可以打開來晾衣服的窗戶。

所以這種第三事物、這個介於文本與形象之間的X,並不一定就是個不在場。事實上,我們或可主張,就算是在實在界的空白空間、

在畫布上的劃痕、或是超越了空白的非空間（non-space）裡頭，也總是有些確實存在的東西。有某樣東西湧入填補了空虛，有某個 X 暗示了某個不在場的在場，是某樣既非文本亦非形象的東西的顯現。在《圖像學：形象、文本、意識形態》（*Iconology: Image, Text, Ideology*）當中，我曾經將第三事物識別為打上的字幕、以及總是充斥在形象—文本關係之場域中的意識形態框架：如「自然」（natural）與「慣常」（conventional）符號之間的差異；可以看見形象再現之事的不識字觀者、以及可以從形象中看出其他東西（通常是文本）的識字觀者之間的區別。在萊辛的《勞孔》爭論當中，形象與文本的差異，不僅表現在不同國族的關係裡，更以字面意義呈現於他將法國文化總結為執迷於陰柔的「無辜眼神」與景象、將德國與英格蘭文化描述為主要是語詞的文化。

　　如果我們審視符號學與美學的歷史，就會發現到處都有第三元素的 positive 在場。當然，這裡的經典篇章就是亞里斯多德的《詩學》，其中將悲劇的「手法」或「媒介」區分成了三個部分：場面、旋律與用字（景象、音樂與詞語）。或者，用羅蘭巴特的說法就會是，形象／音樂／文本。[6] 形象—文本問題意識當中的 X 因子就是音樂，或者更廣泛來說，是聲音，而這或許就是為什麼，「形象文本」總令我覺得稍嫌貧弱，因其將**詞語**侷限在寫作與刊印的領域之中，並且忽略

6　*Image/Music/Text*, trans. Stephen Heath (New York: Hill & Wang, 1977).

了口語與言說的範圍、更別提是手勢了。[7]有時，這種第三維度的嘿聲會變得直言不諱，最知名的例子就是濟慈的〈希臘古甕頌〉（Ode on a Grecian Urn），其文本不僅召喚了其名義主體的**視像**（sight）與形象，還賦予其一種靜默的音樂與言說——「如葉故事」（a leafy tale）訴說得「較吾等之聲韻更甜美」，[8]伴以一陣「未曾聽聞」的音樂。廣播喜劇組合鮑勃與雷（Bob and Ray）曾經問過一個謎題：廣播為何比電視更優越？答案是：因為我們在聽廣播時看到的形象更好，更加鮮明、活躍、生動。

　　形象／音樂／文本這種三聯組合，在我們擁有的藝術與媒介分類學當中，必定是最耐久、根柢也最穩固的一種，因其持續反覆出現在種種最為迥異的脈絡裡，定義著華格納式的總體藝術（Gesamstkunstwerk）的諸元素，如電影、廣播與電視的組成成分，甚至是構成了現代性的技術媒介的秩序。我在此想到了弗里德里希‧基德勒的名著，《留聲機、膠卷、打字機》，這一方面是舊有亞里斯多德式範疇的升級更新版，另一方面也是在電腦的主控平台上遭遇到新的技術合成的三種發明。[9]

7　亞里斯多德與巴特這套三聯組合的另一版本，已於幾年前以「形象／聲音／文本」為名稱，正式編入芝加哥大學的共同核心「媒介美學」一學年系列課程。

8　譯注：經查濟慈此處文字應為「如花故事」（a flowery tale），「如葉故事」疑為本書作者誤植。

9　*Gramophone, Film, Typewriter* (Stanford, CA: Stanford University Press, 1999).

　　最後我們必須討論的，是形象文本在符號學這門符號與意義之基礎理論的構成要件當中，所扮演的角色。在此我們遇到了索緒爾那幅知名的語言學符號示意圖，將一個橢圓形隔成了兩半，上半部有一棵樹的圖案，下半部則寫有「arbor」字樣（圖4.4）。彷彿索緒爾被迫承認，即使是詞語、言說、以及語言本身，都不能適切地被一個純粹的語言學記號加以再現。[10]這個形象，在此代表的不只是一棵樹，也是被言詞符徵（signifier）所喚起的**符旨**（signified）或心理形象，在語言模型裡的位置，實際上還**高於**也優先於詞語。索緒爾賴以建立此圖的語言之圖像，可以追溯到經驗主義的心理學，在此心理形象就是由詞語命名的內容，或者也可以一路上溯到柏拉圖在《克拉梯樓斯篇》（*Cratylus*）對於自然與慣常符號的探討。但我們也必須注意到，形象文本並不是這個符號的一切；此處還多了一些「第三元素」：該橢圓形儘管有其二元結構（binary structure），但推定是在以圖形呈現這個如同卵子之符號（sign-as-ovum）的整體性與多產性；兩支箭頭代表了意義之雙向性（bidirectionality）、亦即說出的語詞心智中觀念之間的交替流向的來回路線；以及（最重要的是）介於符徵與符旨之間的**橫槓**，也就是語言與思想之根本二元性（duality）的指示標誌（index）。

10 由於索緒爾的文字是他本人與學生的授課筆記，因此無法確定這幅示意圖是否確為索緒爾本人所繪。儘管如此，該圖已然成為呈現他對語言學符號之理解的經典圖像。

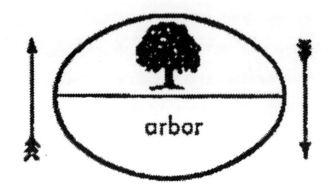

【圖4.4】費迪南·索緒爾（Ferdinand de Saussure），〈語言學符號〉，
出自《普通語言學教程》（*Cours de linguistique générale*, 1916）。

　　但在此提及指示，必然會立即讓人想起迄今對於符號的最全面
的分析，也就是皮爾斯的符號學，他在此指出了使意義得以傳達的
三種元素、或是符號功能。他將這些元素稱為「像似／指示／象徵」
（icon/index/symbol），以這個三聯組合（非常粗略地）描述了形象
（圖像、但還有任何基於形似的符號，包括隱喻）、指示符（例如箭頭
與橫槓、但還有代名詞與其他基於脈絡的指示語〔deictic words〕）、
以及象徵符（基於「法則」或慣例的符號）之間的區別。[11]我們必須
留意到，形象與象徵符的關係，只是被類比為形象—文本的關係而
已，而其層次則是相當不同的，因為皮爾斯的興趣不在於依照「語詞

11 "Logic as Semiotic: The Theory of Signs," *Philosophical Writings of Peirce*, ed. Justus
　　Buchler (New York: Dover Publications, 1955), 98-119.

與形象」之類的個別體現來為各種符號做分類，而是要依據其符號運作（sign function），而這就取決於這些符號製造意義的方式。像似符（icon）這個範疇包括了圖像（pictures）以及其他視覺性（visual）、圖形式（graphic）的形象（images），但並不僅限於此。像似符也可以作為隱喻出現在語言裡、或是以類比的形式出現在邏輯當中。像似符就是基於相像或貌似的符號。同樣地，指示符或許可以用箭頭與橫槓當作例子，但也包括了語言的一些元素，例如指示詞（這個、那個、那裡、然後）與代名詞（我、我們、你）。指示符就是從脈絡中取得意義的「轉換項」（shifters）、或是存在符號（existential signs）。這也是基於因果的符號（雪地的痕跡指出某人走過；煙霧是火的指標）。最後，象徵符則是從武斷的慣例中取得意義的符號（如我們以拉丁詞彙「arbor」代表這棵長出葉片的垂直物體）。

　　那麼，從皮爾斯的觀點來看，形象文本所呈現的單純是符號學場域的三分之二，只待其第三元素，亦即正被解碼的具體事物（某篇文本、某件藝術品）裡作為斜線或關係符號之指示的「／」，被辨識出來。這些美學與符號學的三聯組合，皆可一覽於表4.1，而我在此還想再加上一個層次，該層次將一如以往，把我們帶回這些思索的表面情形、以及關於如何寫下這些事的原初問題。我在此想到了納爾遜・古德曼的標記理論（theory of notation），這套理論探討的是記號本身如何得以製造意義，使用的範疇則包括了「密度」（density）與「充盈性」（repleteness）（某記號裡的每項差異，在此皆可能有其特

殊意義）、以及「有所區別」（differentiated）與「構連」（articulate）等等（記號在此屬於一組數量有限、且具備明確意義的字符，就像在字母系統當中，無論是手寫的、打字的，還是印成了Gothic體或Times New Roman體的字母a，表示的仍然是a）。[12] 與皮爾斯的範疇相較之下，古德曼的這些範疇則把我們帶回了記載（inscription）的表面情形。古德曼的三聯組合——草圖、樂譜、手稿（sketch, score, script）——重新記載了形象／音樂／文本的三聯組合，不過這次是在標記（notation）的層次上進行的。

【表4.1】

亞里斯多德	場面	旋律	用字
巴特	形象	音樂	文本
拉岡	想像界	實在界	象徵界
基特勒	膠捲	留聲機	打字機
古德曼	草圖	樂譜	手稿
皮爾斯	像似符	指示符	象徵符
傅柯	可見	[X]	可說
休謨	相似性	因果	慣例
索緒爾	🌳	橫槓	字樣

12　Nelson Goodman, *The Languages of Art* (Indianapolis: Hackett, 1976).

　　我希望在此處可以明顯看出，表4.1並未假設某種貫穿各個直欄的一致性（uniformity）、甚至是可譯性（translatability）。寫成橫列的是強元素（strong elements），梳理了剛好切合這些精確詞彙的各家符號學與美學概念。而直欄就只是像似式（iconic）的了：這些欄位讓人察覺到，可以在這些徹底不同類型的思想家的理念之間，進行一種結構上的類比。舉例來說，我們為什麼要把音樂跟拉岡的實在界（Lacanian Real）連結起來呢？基德勒從錄音器材與耳部生理結構出發，提供了一個技術性的答案。[13] 不過，這張表格真正的用意在於，產生一套走對角線的 X 形思路（X-shaped reflections），以劃穿這些直欄的僵固秩序──索緒爾的符號圖像裡那兩支箭頭，當然是指示符。然而，也因為形狀與箭矢相似，所以是像似符，又因為我們必須知道關於指向的慣例，所以也是象徵符，不是嗎？對一隻普通的狗指向一個物件，牠只會聞聞你的手指。

　　我們還沒有處理到最基本的問題，也就是形象／文本的斷裂（image/text rupture）、形象—文本的關係（image-text relation）、以及形象文本的合成（imagetext synthesis），為什麼對於美學與符號學而言，應當是如此的基本。像藝術史與文學批評之類的學科，為什麼會發現自己勢不可擋地匯聚於視覺與言詞媒介的相會之處呢？關於再現本身的理論，為什麼似乎匯聚在這個原始的二元對立上了呢？我

13 參見Kittler, *Gramophone, Film, Typewriter*, 24.

的主張是，形象文本就是符號學這門符號之理論（theory of signs）、以及美學這門感覺之理論（theory of the senses）的匯聚點。這裡就是眼睛與耳朵遇到從一開始就引發了意義的種種邏輯關係、類比關係、以及認知關係之處。休謨在理解「觀念的連結」（association of ideas）之法則的時候所使用的三聯組合，就非常接近於皮爾斯對於符號的分析；他的三項法則是相似性（similarity）、因／果（cause/effect）以及慣例（convention），相當準確地分別對應了皮爾斯所說的像似（icon）、指示（index）與象徵（symbol）。此外，形象文本也是一種思想、感覺與意義的原則，對於人類而言，就如同性別（gender）與性事（sexuality）的種種區辨（以及隨之而來的種種難辨）一樣基本。威廉・布雷克（William Blake）也曾經略為觸及到這一點，當時他斷言，康德關於直覺與時空的偉大模式，已經分別被性別化（gendered）成了陰性與陽性。而拉岡則修改了索緒爾的符號圖像，將其描繪成相鄰的兩扇分別標上了「男」與「女」的門，彷彿這種性別化的二分法（以及隔離如廁）就是符號行動（semiosis）本身的基礎。當然，有些人會說，處在形象都已被資訊流所吸收的數位時代裡，我們已經超越這一切的二元對立。他們忘記了，屬於類比物（analog）的濃密、感官世界，並沒有消失在一與零的場域之中：這個世界重新浮現在陶醉於新形式的音樂與景象的眼睛與耳朵、以及在鍵盤介面與遊戲控制器上讓「digits」（數碼／手指）回歸其字面意義的手部本身。然後，不太意外的是，形象文本可以扮演一個如此具有生

產力的角色，欣然接納著詩詞與攝影、繪畫與排版、網誌與漫畫、以及每一種可以設想得到的新媒介形式。

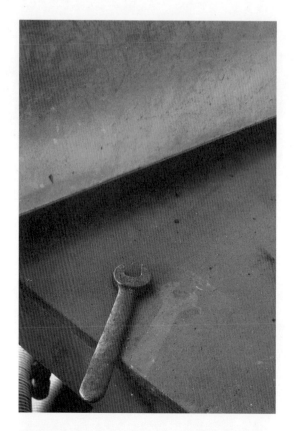

【**圖5.1**】亞倫・瑟庫拉（Allan Sekula），《破產的托德造船廠裡的焊接台。關閉後兩年。洛杉磯港。聖佩德羅，加州》（*Welder's booth in bankrupt Todd Shipyard. Two years after closing. Los Angeles harbor. San Pedro, California*）（1991年7月）。染料轉印。32⅛×22⅝英寸。©2015 The Estate of Allan Sekula。出自《魚的故事，1988-1995》（*Fish Story, 1988-1995*）系列。相片由 The Estate of Allan Sekula 授權使用。

5

寫實主義與數位影像

> 自然這間大銀行的通貨已經放棄了金本位制：影像已不再是有
> 保障的視覺真相──或者就連具有穩定意義與價值的符徵也不是
> 了──而我們又在無止境地印製更多影像。
>
> ──威廉·J·米契爾（William J. Mitchell），
>
> 《視覺重建》（*The Reconfigured Eye*）[1]

　　最始終如一的、關於數位攝影（以及更廣泛而言的數位成像
〔digital imagery〕）之本性的老生常談之一，就是攝影影像從前聲稱能
夠忠實、自然、準確地再現世界，但這項主張卻已遭到了數位化的損
害。我們曉得，傳統的化學感光的攝影，與指涉項（referent）有一種

[1]　*The Reconfigured Eye* (Cambridge, MA: MIT Press, 1992), 56.

指示性（indexical）的關係；這是在物理上受到了從主體發射或反射的光線所驅動，而形成的image。這個image或貌似性（likeness）因而是雙重指涉的，是一份雙重副本，在此image的意思既是形象（某種印象或痕跡），也是影像（一份副本或類比物〔analogon〕）。它既是指示符也是像似符，提供了一種真實的複式簿記（double-entry bookkeeping）。傳統攝影就像化石痕跡、陰影、或是平靜湖面上的鏡射一樣，原本是種自然的符號。傳統攝影隨身自備了寫實主義的證照，作為其基本本體論的一部分。當然，就像馬克・韓森（Mark Hansen）所談到的，是可以既承認「改動（manipulation）的幽靈總是糾纏著攝影影像」，卻仍堅稱這只是「例外而非常規」。[2]正如威廉・J・米契爾所論證的，「修改攝影影像在技術上是困難且耗時的，而且處於攝影實務的主流之外」（頁7）。想來，有了Photoshop，修改或「篡改」相片在技術上就變得簡單、迅速、而且稀鬆平常了。

　　我還記得，以前我父親在拍家庭合照時會玩的一種遊戲。其做法是讓我的姊妹與我在他身後的山坡上站成一排，由我的母親來拍攝我們，好像我們是站在父親伸出的手上的小小孩一樣。這張相片本身並未經過改動，但這場鏡前事件則是為了這張相片安排的，其方式就是利用相機鏡頭（其透視設計）的機械自動運作來製造假象。

　　當德皇威廉在二十世紀的前十年來到巴勒斯坦時，會見了他的

2　*New Philosophy for New Media* (Cambridge, MA: MIT Press, 2004), 95.

友人西奧多・赫茨爾（Theodore Herzl），並且安排了一場能顯示兩人相偕的拍照機會。不幸的是，相片洗出來時，才發現皇帝與赫茨爾始終沒有真的一同入鏡。所以照片被送回了暗房，而赫茨爾與皇帝的知名合照就被加工出來了。既然這兩人確實有會面，那麼這張相片是否在說謊呢？這是個不尋常的狀況嗎？這在技術上是困難的或耗時的嗎？不屬於主流做法嗎？要是現在有人用 Photoshop 做了一張這種帶有政治意涵的相片加工，會發生什麼事？是這張相片會被視為本真（authentic）呢，還是「改動的幽靈」會因為其數位性質，就自動盤旋其上呢？赫茨爾與皇帝的加工相片過了許多年，都沒被發現。像這類的數位把戲是可以立即察覺到的嗎？還是「改動的幽靈」的不可知覺性（impercebtibility），使人對所有的數位相片都有了疑慮呢。當然，在此情況下，我們就要重新來過了。如果數位相片只因為是數位的，就全都同樣可疑，那麼其中就再也**沒有**哪一張比其他的數位相片更可信賴──或是不可信賴──了嗎？

　　我每年會使用一次 Photoshop，來為我家每年的聖誕卡加工出一幅假象。有次我試圖把我太太跟小孩縮小成小矮人，並將他們放上我其中一座沙堡的矮牆，而我則維持原尺寸，像個利維坦一樣從上空逼近他們。不用說，這幅圖像並不合我太太跟小孩的喜好；該圖像現在只存在於一張褪色的相片、與一個數位存檔裡了。這是種罕見或例外的做法嗎？這在技術上困難嗎？不屬於常態的業界實務嗎？我對 Photoshop 的尋常使用，在意圖上其實與造假恰好相反：這主要

涉及的是，不論是為了用於什麼目的，而進行的所謂影像之「最佳化」（optimization）──如為了用於放映或是在網路上傳輸而進行壓縮、為了製作高飽和度的彩色列印而擴充成 .tiff格式。換句話說，我改動了我電腦裡的幾乎所有數位影像，並不是為了假造或編造任何東西，而是為了強化其功能性，以扮演其非常類似於傳統幻燈片或相片沖印的角色。而且事實上，我的這些技能都只是勉強堪用而已。常有人抱怨說，我的PowerPoint提案都在用一些從網路上抓來的低品質、低解析度影像。而我的答案是：這是一種寫實主義。當我展示的其實不是幻燈片，而是解析度72 dpi的數位投影時，我又為何應該試圖模擬某張投影片的色彩飽和與準焦呢？如果寫實主義有任何意義的話，其意義當然就是對於其人影像之本性的直白坦誠。《生活》雜誌（*Life Magazine*）那張李・哈維・奧斯華（Lee Harvey Oswald）手持殺害了甘迺迪的步槍的著名照片，很可能是假造的。這是張化學感光的相片，並非數位相片，而這又有什麼差別呢？

　　顯而易見，舉出上述例子，都是為了反駁、或者至少是動搖某套盛行的神話，該神話認為，數位攝影擁有一套不同於化學攝影的本體論，其所規定的與指涉項的關係也是不同的，是來自於資訊、編碼與標牌（象徵符之領域），而不是幾種較古舊形式之攝影的像似符與指示符領域。這些例子也有助於我們去提問，這種非常可疑的「本體論」（將攝影之「存有」〔being〕從其運作、並且具現化其技術程序

之單一方面的社會世界當中孤立了出來），[3]和本真性（authenticity）與造假、或是改動影像與自然影像這類議題之間，有沒有任何的固定關係呢？似乎很明顯的是，照片的本真性、真假值（truth value）、權威與正當性（以及其審美價值、情感性質、通俗性等等），都相當獨立於其作為「數位」或「化學類比」產物的性質。認為影像的數位性質，會與該形象的意義、對各種感覺的影響、以及對於觀者身體或心智的衝擊，有**必然**的關連，這種觀念就是我們這個時代最大的神話之一。這種觀念是基於一種的具體性錯置的謬誤，是一種庸俗的技術決定論，認為某媒介的本體論，是由對其物質性與其技術—符號性質的描述所充分給定的。

　　我更欣賞的是雷蒙・威廉斯（Raymond Williams）的說法，他將媒介描述為涉及了種種技能、傳統、體裁、成規、習慣與自動運作、以及材料與技術的「物質性的社會實踐」（material social practices）。[4]而我想要論證的是（雖然這要花些時間來闡述），關於數位攝影的神話則恰巧顛倒了過來。數位化不但沒有減損攝影的可信度與正當性，反而為攝影文化造就了一波普遍的「最佳化」，使得許許多多的相機操作者有了可能，將傳統攝影裡的寫實主義與資訊豐富性之最佳效果

3　正如威廉・J・米契爾在 *The Reconfigured Eye* (4) 所述：「差異，有其邏輯與文化後果的基本物理性質。」

4　"From Medium to Social Practice," in *Marxism and Literature* (Oxford: Oxford University Press, 1977), 158-64.

模擬得越來越好。我的噴墨印表機現在可以製作出8×10的相片，還有亮麗的顏色，這在從前可是種罕有且例外的體驗。如果我們要從數位攝影的來臨裡看出某種「趨勢」，其走向就會是所包含的關於原件之資訊遠超出我們所需的「深度副本」（deep copies），以及能夠加以改善、強化與（是的）改動的「超級副本」（super copies）——但並不是為了假造任何東西，而是為了盡可能製作出對焦最清楚、亮度最均勻的影像。換言之，製作出一些類似老式的專業品質相片的東西。我們不該忘記麥克魯漢的忠告，他說過新媒介的其中一項初期作用，就只是模擬與替代某個舊媒介而已。對於感覺、身體、指涉項、符號與影像、更別提是被稱為「實在」（the Real）的不斷消逝的存有物，數位攝影正在造成什麼影響，這個問題至少應該要從一些經驗的（empirical）具體詳情來加以提問與回答，而不是僅就影像之數位化的技術性事實做出一段淺薄描述，再以此進行一種超驗的演繹。

　　然而，我這樣講並非意在暗示說，數位化對於攝影，或者更廣泛來說，對於影像製作與流通，並沒有造成什麼差異。只不過必須將這個差異理解為攝影與形象文化在許多層次上發生的一種複雜移動，涉及了對於自動化影像製作的通俗運用以及專業、政治與科學上的運用，而且更廣泛來說，連結到了種種產製模式（modes of production）——也就是種種用以（或者不用以）營生、以及再製／繁殖生命本身的新方式。我的論點是反對將數位攝影化約成僅有物質性與技術性的本質，也就是威廉‧米契爾所說的，「將其奠基在基礎

的物理特性」裡，而非社會實踐與運用當中。我在這一章裡，都會使用米契爾對於數位攝影的討論作為我的主要例證，而這單純是因為，他寫的《視覺重建》經常作為這種論點的主要權威著作與「經典」陳述，而受到引用。

　　數位攝影的主要用途（除了業餘使用者藉以模擬化學攝影的效果之外）原本是使指涉項更加深刻，而非使其消失。米契爾自己就經常借助一些科技上的實例，以證明此一論點，例如使人得以拍攝出金星火山地景之「透視圖」的「太空載具造像」（spacecraft imaging）。[5]這個案例中的數位造像（digital imaging），強化了「經典」或「寫實主義」攝影最崇高的目標之一，也就是揭示肉眼所不可及的實在。難道會有人認真地主張說，X光影像或磁振造影的數位化，有損於對這些影像的「指涉項之忠實」（adherence of the referent）嗎？

　　當然，在傳統攝影實務中已有可能使用的這幾種改動與技法，到了數位暗房裡，甚至又變得更容易了。Photoshop內建了扭曲、強化、剪下與貼上、調整尺寸、裁切以及最佳化等等奇效工具。不過，即將無能為力「去區分真確的（genuine）與經過改動的影像」[6]雖然令人焦急，但新聞媒體實際上對於數位攝影的專業運用已經顯示，極少有人會企圖編造虛假的或誤導人的影像。事實上，剪下與貼上是如此

5　*Reconfigured Eye*, figure 2.1 (10).

6　Mitchell引述的《紐約時報》攝影評論（*Reconfigured Eye*, 17）。

容易，這件事實本身對專業實務造成的恰恰是反效果，而全美新聞攝影者協會（National Press Photographer's Association）也竭盡全力示警，反對用以「製造謊言」的數位科技運用。至於「真確」影像與「改動」影像的區隔，則是個偏執的幻想，因為每張以傳統方式製成的相片，在技術性、物質性的標準上，也都是改動與拍什麼、在什麼場景拍、跟如何顯影與沖印等決斷的產物。「真確」影像的概念就是個意識型態的幻影。

同樣地，這句話與相機可以用於撒謊、或是相片可以為了用於欺騙而加以改動等事實並不牴觸。這樣說只是要強調，數位造像的發明本身，並沒有讓這種功用變成關鍵，帶出一些本質化（essentialized）了的「數位相片的本體論」。若說本體論是對於存有的研究，那麼我們就不能忘記，攝影的本體論應該要聚焦於其**在此世**（in the world）的存有，而不是一些對於其本質的化約式特性描述（reductive characterization）。

米契爾談到了大量的、在第一次波灣戰爭首度試行的去寫實化（de-realizing）影像實踐，當時「雷射導引炸彈裝有鼻錐攝影機」以及「飛官與戰車車長成為了與精密的視覺義肢密不可分的賽伯格（cyborgs），讓他們得以看見幽綠色的、以數位方式強化過的昏暗戰場影像」（頁13）。然而，他沒有注意到的是，是這些幽綠色的影像，讓真正的人類得以看見了若非如此則不可見之事。在此，在影像科技之於指涉項的關係裡，有著一種弔詭：原本昏暗的東西被

照亮了，原本看不見的東西變得視力可及。這種「去寫實化」（de-realization）所參照的基準，只是人類天生的夜間視力之類的東西而已、想來是什麼都看不到的。所以這樣是失去了、還是獲得了實在呢？我感覺兩者皆是，而任何企圖將我們自己侷限在等式的其中一側的嘗試，都將遺漏掉這種影像科技作為一種俗世實踐（worldly practice）的全面意義。

同樣是在波灣戰爭中，米契爾還埋怨說：

這裡沒有馬修・布萊迪（Matthew Brady）向我們展示倒地的屍體，沒有羅伯特・卡帕（Robert Capa）讓我們直面子彈穿過腦袋的人類實況（human reality）。這些回到家的人反倒被餵食了經過仔細篩選、電子儲存的，有時經過數位處理的，關於遙遠且非關個人的毀滅的影像。屠宰變成了一部電玩遊戲：死亡模仿了藝術。（頁13）

當然在事實的層次上，這段陳述是非常選擇性的。其實是有些伊拉克人屍體的即時影像，經由衛星從巴格達轉播了出去，後來才發現美國的「聰明炸彈」剛才摧毀的是一棟民用設施。[7]還有一些（很可能

7　參見我對於波灣戰爭期間的媒體實務的討論：“From CNN to JFK,” chapter 13 of *Picture Theory* (1994)。

不是數位的）照片，拍的是撤退時被美國炸彈與火箭當成「活靶」屠殺的伊拉克軍所留下的滿目瘡痍（不過這些照片的流通，以及美軍棺材的影像，都遭到了查禁）。就算這裡沒有羅伯特‧卡帕，眼前也還有彼得‧阿奈特（Peter Arnett），可以驗證伊拉克平民喪生影像的本真性。讓人不禁疑惑，米契爾會怎麼談論數位相片與影片在美國於九一一*之後*對伊拉克的侵略與占領中所扮演的角色。[8] 知名的阿布格萊布虐囚案（Abu Ghraib）的照片全都是數位相片。其中一張最惡名昭彰的照片（多名伊拉克男子裸體堆疊），還被用做阿布格萊布監獄某台電腦的螢幕保護程式畫面。據我所知，這些照片的數位化，毫不影響外界覺得此乃對於該監獄事態的本真、寫實描繪，並且揭露了以施虐為樂的詭異心態，彰顯出美國在鏡頭前──以及鏡頭後──的在場。就像二十世紀初的美國私刑照片一樣，這些影像也揭露了一種結構性、社會性與政治性的真實，要不是有這些影像存在，這種真實就會停留在流言與口頭報告的層次上了。[9] 這些影像當然**有可能**經過改動與

8　值得一提的是，數位攝影的出現，對於伊拉克戰爭中的寫實影像之流通，已經造成了重大的衝擊。權益不再由專業新聞工作者獨享，出自伊拉克平民與美軍士兵的攝影與文字部落格也已充斥網路。而美國軍方也清楚指出，在這場戰爭中，將不會尊崇新聞專業中立性的觀念。規定新聞工作者必須「隨部隊」行動，以及將新聞工作者關進由軍方控制的營區，都不過是徹底控制媒體之企圖的第一階段而已。直接施以暴力與監禁也都是常用的計策：美國對伊拉克作戰期間共有六十七名新聞工作者喪生，反觀在越南的十年期間，僅有六十三人因從事報導而喪生（Salon.com，二〇〇五年八月三十日）。

9　參見我對阿布格萊布照片的討論：*Cloning Terror: The War of Images*, 9-11 to the Present (Chicago: University of Chicago Press, 2011)。

編造，以傳遞虛假不實的資訊。其中有許多相當明顯經過改動，以抹去伊拉克被害人的臉孔。在本真影像之後，隨之湧現了一整批假造、擺拍阿布格萊布照片的網路產業。但這些影像是在鏡前場景裡，而非在其數位程序當中假造出來的。這些影像的非本真性（inauthenticity）與其作為數位影像的地位完全無關。

　　然而，我要說的並不是數位化與此並不相關，而是其相關性有需要加以詳述。在阿布格萊布照片的案例裡，數位化的主要相關性並非「對指涉項忠實」（在任何情況下，幾乎都是由影像本身以外的文件與證明憑據建立的），而是流通與散播。要是這些阿布格萊布的照片是化學攝影，要以此方式流通就會非常困難。這些照片就會沒這麼容易拷貝、或是用電子郵件往全世界傳送、或是張貼在網站上了（除非經過掃描與數位化）。要是沒有其英勇的明星攝影記者提供了一套人性的視角，阿布格萊布案所提供的，或許就是一些更令人感到衝擊與不安的事了：揭露了美國軍事監獄的內部運作，以及布希政權所創造的非法的古拉格，並且洞見了攝影的不同用途，也就是當成刑求的手段。最重要的是，阿布格萊布的照片展現了，攝影之「存有於此世」（being in the world）因為數位化而有可能獲得的新角色。這些照片顯示，數位化影像迅速且惡意的流通，就是以這樣的方式，給予了這些照片某種不受控制的活力，使其有能力去跨邊界遷移、躲避抑制與隔離管制、「突破」為對其施加控制而設置的任何界線。在這個時代裡，現實中的人體越來越被真實與虛擬的邊界、圍籬、檢查哨與維安

牆給束縛住，並且受到了日益密集且具侵入性的監控，數位影像有時卻能運作得宛如某種躲避了這些限制的「逸散氣體」（wild gas）。

於是，深受數位造像危害的，倒不太是「對指涉項之忠實」，反而是相片的產製中對於「控制意圖」（controlling intention）的忠實。當然，阿布格萊布這些拍攝者的意圖，並不算是被其數位流通「實現」的。他們的意圖（仍然不明），在人盡皆知美國無能遏止伊拉克叛亂的脈絡下，倒更像是在創造施虐宰制的戰利品；羞辱這些照片裡的人物，或許甚至是用來勒索，以脅迫這些伊拉克人替美國情報單位壓制叛亂。（參見西莫・赫許〔Seymour Hersh〕對這一點的推測。10）這兩種意圖都歸於挫敗、或是反過來害到了這些相片的產製者。在起訴這些因為「虐待」而受懲的「幾顆壞蘋果」時，他們的「戰利品」就成了頭號證物。而這些照片不但無助於取得關於伊拉克叛亂的情報，反倒助長了抵抗，還被當成是這場叛亂、以及全世界恐怖份子網絡的招募工具。

那我們要如何談論，數位造像的技術革命實際上——而非神話上——的意義呢？那些把化學攝影描繪成本來就是寫實的，把數位影像描繪成本來就會被改動與欺騙、去寫實化、去形體化、以及去人性化的聰慧評論家們，全都是單純搞錯了嗎？我想這比單純的搞錯還要更複雜些，而這幾類關於喪失本真性與人性意義的神話敘事，也需要

10 參見Hersh, "Torture at Abu Ghraib," *New Yorker* (May 10, 2004).

放進由攝影影像的本體論，亦即這些影像在政治上、科技上與日常生活上的「存有於此世」，所構成的隨便怎麼混搭的元素當中。這些故事不知為何就是具有號召力、變成了經典傳奇或陳腔濫調，這件事實本身就是影像的本體論的一部分（但並非全部）。

我想在這一章的收尾，將探究範圍拓寬到攝影影像之外，來到兩塊更為廣泛的領域：（一）是什麼層次的「編碼」（codes）支撐了種種關於影像裡的指涉性（referentiality）與顯著性（significance）之主張，尤其是數位與類比影像之間的對立；以及（二）在影像與生命形式之間所做的類比，而影像在數位世界之產製量、再製量與流通量的增加，又劇烈強化了這種類比。

威廉・米契爾對數位與類比編碼所做的區隔，就是一個便於起始之處：

　　類比（連續）與數位（分立）再現之間的基本技術區別，在此至關重要。滾下斜坡是一個連續動作，但是走下階梯則是許多分立的步伐所組成的序列——所以你可以計算步伐的數量，但不能計算斜坡上高度的數量。一口裝有彈簧機構（spring mechanism）、能夠流暢轉動指針的時鐘，提供的是對於時間流逝的類比再現，但是一隻顯示著一連串數字的電子錶，則提供了一種數位再現。（頁4）

　　這個例子乍聽之下或許頗具說服力，卻很快就自我解構了。滾下斜坡或許是個連續動作，但你其實還是可以計算滾了幾圈。或者，你可以走下斜坡，並且計算走了幾步。至於走下階梯：對，你是可以計算台階數，但也可以（就像我活潑的侄女侄兒一再證明的）將這次下樓**體驗**成某種飛躍或自由落體。此外，數位再現與類比再現是有其真正的差異，但這種差異是不穩定且有彈性的，是一種辯證的關係，而不是僵固的二元對立。最重要的是，這並不是本體論上的差異，而是再現與知覺上的差異。同樣的事物，能夠用數位、也能用類比的格式，加以掃描、測繪、摹寫、形容、評估——簡言之就是，加以再現。階梯可以進行類比式的再現；斜坡也是可以數位化的。

　　這兩種形式的再現是互為定義、也彼此互補的。將其中一項孤立成沒來由的自足之事，這種理念就是個神話（這就是為什麼，我覺得「數位文化」這個理念本身，就是個很不漂亮又引人誤解的簡稱，即便同時我也承認，使用該詞實屬無可避免）。類比的事物，要與數位的某種可明示的觀念對照，才會襯出其意義，反之亦然。這兩種格式之間相互的、可逆的轉譯，對其實務用途來說是不可或缺的。舉例來說，數位錄音並不會產生數位輸出。當錄音真的在擴大機所驅動的揚聲器上放出來，就是類比訊號回來的時刻。化學顯像的報紙攝影在整個二十世紀裡，就已在印刷時常態性地數位化了，遠早於電腦的發明。用放大鏡檢閱較久遠的報紙照片，你就會發現，這些照片是由網點組成的：這就是有像素之前的像素。是人眼將數位化的網格「解

析」成了一幅類比的再現。如果數位化的重點（就像米契爾所暗示的）在於「各自離散的步驟」（discrete steps），那麼從馬賽克瓷磚到點畫在內的各種東西，就全都是數位化的。而化學顯像的攝影本身，在其自身程序的核心，也必須面對一個名為「顆粒」（grain）的數位層次。任何人看過了安東尼奧尼（Antonioni）的經典名片《春光乍現》（*Blow-Up*）都會注意到，在進行高倍率的格放與放大沖印時，洗出來的化學顯像照片，就化成了黑白斑點的一片抽象混雜。

　　尼爾森・古德曼（Nelson Goodman）為數位與類比的關係提供了一套更好的指引，他堅持我們應該指明被分殊化（differentiated）的幾種數碼與標記，以及管理其排列組合的編碼。[11] 舉例來說，數位／類比的關係型態各異，取決於使用的是哪種數碼或「離散元素」（discrete elements）。就各自離散的意義而言，拉丁字母與希臘數字的字符，都已經是數位的了。而為了製造看似交互進退的幾何圖案，而拼組起來的黑白磁磚，則是在知覺中被當成了類比物的數位元素。一條沿著Y軸下降，再順著X軸無限延伸的幾何曲線，就是個可以在 $y=1/x$ 的式子裡用數位方式表達出來的類比描述。有時，一套再現體系，也可以是在精確的數位定量化（quantification）、以及一套相對含糊、質性的評估之間進行的妥協。將鞋子尺碼明訂為八、九、十或十一號，相較於分為「小、中、大」的T恤尺寸來說，算是一種「數

11　Goodman, *The Languages of Art* (Indianapolis: Hackett, 1976).

位」再現嗎？換言之，數位化並不需要涉及二進位的數字系統（一與零）。它甚至完全無須涉及數字，而是凡是使用數量有限的明確記號（例如紅黃綠）來傳達明確的意義（停止、注意、通行）時，都可以存在。

　　數位／類比之差異的這種辯證性，就鮮活地呈現於查克・克羅斯（Chuck Close）的畫作中。他的作品在外觀上模擬了形成圖案的數位網格或屏幕，但是隨後又將個別的「像素」或離散單位當成個別的作畫物體，彷彿每個像素都是一幅微型的抽象畫。或者，如果想要一個更廣為人知的例子，還可以思考已經影響了全球文化的名片《駭客任務》（*The Matrix*）（1999）裡的兩場戲。[12] 在其中一場戲裡，有個貼切地名為「賽佛」（Cipher，意為暗碼）的角色正在看著電腦螢幕，上面滿是流動的一串串數字與字母。當他被問及在看什麼時，他說是環球小姐選美，而且他對程式碼熟悉到這對他而言已變得一目瞭然。他看穿了數字與字母所代表的類比影像（就像我們「看穿」了報紙照片上的網點，見到這些網點所傳遞的類比影像）。另一場戲則揭示了，是什麼樣的「數位真實」，在底下構成了母體（the Matrix）為人類建構的類比「表面」或「幻覺」。在尼歐（Neo，意為新）得到天啟的那一刻，他突然將母體的這些致命的探員看成了他們「實際上是」的東西——不過是虛擬空間裡的幾條字符流而已。但是就在天啟的這一

12《駭客任務》（*The Matrix*），Andy 與 Lana Wachowski 導演（1999）。

刻，我們也看到了類比的幽靈正在回歸，而探員們的身形輪廓，就從他們人形假象「背後」的數字與字母流裡，清楚浮現了出來。當精明的評論家們（一如往常地）告訴你，說「類比」時代已經過去、數位化已經摧毀了攝影、數位影片已經摧毀了電影、以及影像本身已經被數位化給消除了，你就問問他們對這場戲有什麼想法。事實上，如果真實荒漠（the Desert of the Real）只是一些數字而已，那麼能讓我們稍感安慰的事實就是，柏拉圖早在兩千多年前就講過了這件事，而且他始終認為，能從中得出的唯一教訓就是，我們只能繼續活在這個滿是影子、假象與影像的世界——簡言之，類比的世界裡。[13]

　　儘管如此，這些神話製造者並沒有完全搞錯關於數位影像的事。數位化對於影像在文化、政治與日常生活中的角色造成了重大的差異，但是這些差異並不能單純地從其物質性或技術性特徵中「讀出來」。舉例來說，有人會期待，既然數位影像只要按下幾個按鍵就能複製出來，那世界上就會被這些圖像越來越多的副本所淹沒了。但我自己的經驗卻恰恰相反。（私人、業餘的）數位影像往往會留在電腦硬碟裡乏人問津，就跟以前三十五毫米的幻燈片被藏在儲存盒或幻燈機裡差不多。列印數位相片，則需要養成一套新的習慣。應不應該像

13 我在此推薦Brian Massumi的傑出論文：“On the Superiority of the Analog,” in *Parables of the Virtual* (Durham, NC: Duke University Press, 2002), 133-43。我對於柏拉圖之洞穴寓言的討論，亦可見於 *Iconology: Image, Text, Ideology* (Chicago: University of Chicago Press, 1987), 93。

以前用底片那樣，把記憶卡交給藥妝店呢？[14]還是應該先最佳化，再用Photoshop進行編輯，再複製到光碟裡，再拿去店裡？是否應該買一台相片印表機並且在家列印呢，這套程序至此看似簡單，直到你試圖把影像改版成四乘六之類較小的尺寸為止？你應不應該把這些檔案寄給某家線上服務，再等待洗好的照片變成郵件寄來？

　　要注意的是，此處的問題並不在於以傳統方式印出一組相片很困難，而是要怎麼做的選擇太多。最單純的就是拿記憶卡給店家（或是寄給某家線上服務），但使其更形複雜的事實，就是你知道，若多花一點時間做影像的最佳化，那麼要修得稍微好一點點並不困難。但誰又有這個時間呢？誰有時間去考慮一下這樣的選項呢？而我的答案，我猜這也是很典型的答案，就是把這些決定留待下次再說，讓這些家庭照片安全地（但願如此）留在數位存檔裡。

　　數位相片的生命週期，則與化學顯影的相片不同。數位相片不見得會以列印出來的形式流通，而會留在一個主要是藏於地下的領域裡，不被看見且大多遭人遺忘，但是（拜搜尋機制的多樣化之賜）將其檢索出來所需的時間，卻比沖印的相片或幻燈片迅速許多。雖然這會讓人不禁想稱之為影像的「去物質化」（dematerialization），因為這份影像只作為某處的某塊磁碟上的一個資料檔案而存在著，但事實卻是，這也是個物質性的存在，占據著一個真實的場所，而且就像傳統

14 譯注：美國的一些藥妝店有提供類似ibon的列印服務。

相片一樣真切地，會發生物質性的朽壞。威廉・米契爾聲稱，傳統照
片「是成了化石的光」，而這個隱喻若是說得通，那麼數位相片也就
是種更廣泛適用的形象之古生物學（paleontology of the image）的手
段罷了。

　　這個化石隱喻的另一項含意是，影像就像是已經死亡、休眠、甚
至是滅絕的生命形式，但使其重獲光照——加以列印、投影、或是螢
幕顯示——即可使其重獲生命。而我認為，這是思考數位影像的更寬
廣文化脈絡的其中一個關鍵框架。就在數位影像在技術上達到完美
的同時，另有一類全然不同的影像／形象在進行類比程序。我在這裡
想到的，是有機體、生物的生命形式透過分植程序進行的的繁殖／再
製。分植就是數位影像的活存、有機版本，牽涉了底下的一組遺傳密
碼（genetic code）、以及一套可見、有軀體、類比的體現之間的某種
類似關係。而關於數位造像的許多焦慮，都呼應了對於分植的常見恐
懼：這兩種程序都遭控是以涉及人為改動的程序，取代了「自然」的
程序；兩者都遭控為正在製造無止盡的、威脅到個別樣本之身分的
副本。就像米契爾所說的，「與其原件隔了一千個世代的一幅數位影
像，在質地上與其任何一個先祖（progenitors）是無法區分的」（頁
6）。[15]「世代」與「先祖」的隱喻表明了這個完美的、人造的分身或孿

15　參見 Lev Manovich 在 *The Language of New Media* (Cambridge, MA: MIT Press, 2002) 當中
　　關於「有損壓縮」（Lossy compression）的討論，技術性地戳破了這種完美副本
　　（perfect copy）的迷思。類似的問題亦出現在選殖體（clone）作為一份完美副本的概念

生子的生物學形貌，而作為對照的傳統拷貝程序，則始終是涉及細節流失與自然朽壞的。無論是攝影的還是有機體（organismic）的數位影像／形象，都具有某種駭人的不滅性（immortality）。而這或許就能解釋，對這些形象的描述為何經常訴諸生物學的隱喻，彷彿我們受困於某種自我生成的惡性存有物之形象的「瘟疫」之中，而其威脅到的不只是傳統攝影，還有傳統形式的生命本身。

影像的數位化所造就的更惡性且不穩定的「生命」，所造成的其中一個最根本的結果，就是侵蝕了相片的私下與公開流通、業餘與專業流通之間的界限。[16] 數位影像的癥結不只在於用數位相機拍照，並且儲存在磁碟裡或是列印出來而已。它也在於透過電子郵件與「相片網誌」在網路上加以流通。家庭相本現在輕易就被轉型成了公開展示，就連祕密照片（阿布格萊布仍是著名的例子）一旦突破了其隔離管制，也都可以輕易地流通全球。

最後，這一切對於攝影的寫實主義問題，或者更廣泛來說，對於影像的寫實主義問題而言，有什麼意義呢？顯然這全都取決於，你認為什麼才算得上是再現的寫實主義。我認為這就表示，我們必須

上。選殖體與其供體或親體的相似程度，其實還不如同卵雙胞胎（identical twin，字面意為相同的攣生體），因為選殖體通常是在不同的子宮裡孕育、並且在全然不同的環境下成熟的，與其先代（ancestor）相較，至少晚了一個世代。在這種非常根本的意義上，無論是分植／選殖體還是數位相片，都不能算是相同的攣生體。

16 我要感謝 Alan Thomas 指出這一點。

將寫實主義的問題，從媒介的本體論裡解脫出來。儘管蘇珊・桑塔格（Susan Sontag）對此做過熱切的論證，但攝影的寫實主義完全不會自動發生，在攝影之本體論裡，也沒有安插任何使其「對指涉項忠實」[17]的編碼。而在任何事例裡，寫實主義都可以是除了「對指涉項之忠實」以外的其他許多東西。原因之一是，照片的指涉項是必須指明的。某張我瑪麗姑媽的照片，指涉的是她本人呢？還是她的衣服呢？是她在這個特定日期的表情、以及某個場合的意義嗎？要是她盛裝打扮來拍照，在這幅影像裡顯示出她較為出色的樣子，這還算是寫實嗎？而關於這張圖片之價值或優點的討論，到底會不會聚焦於是否寫實的問題呢？還是會聚焦於她在這張照片裡看起來漂不漂亮、是不是最佳狀態、以及當天真是個特別的日子呢？我想在普通的家庭照片裡，寫實主義在評判基準上的順位是排在很後面的。

　　寫實主義並沒有「內建」於任何媒介的本體論當中。電影寫實主義（cinematic realism）或許就最鮮明地揭示了這一點，因為這是電影這種媒介裡的一種非常特殊的構想，而電影若有其內建傾向，就會是傾向於幻想與景象，而不是對於平凡生活的忠實呈現。大多數人拍照都是為了理想化與紀念，而不是為了寫實地呈現什麼東西。至於寫實主義「實際上是」什麼，這個題目就是我的時間遠遠不夠談的了。你

17 事實上，桑塔格在《論攝影》（*On Photography*, 1972）裡甚至更強而有力地佐證了，具備了異化觀者之能力的**超現實主義**，即是攝影之淨效應。

製作一張直接轉印自底片的接觸印樣（contact print），就可以用相當
字面上的方式，做出一張「對指涉項忠實」的相片了。但這完全不能
保證它是否寫實。我們知道，社會寫實主義（socialist realism）根本
不是寫實主義。這是對於一種投射出來的、期望中的現實，進行意識
形態理想化（ideological idealization）的一種安排好的過程，但是就
像盧卡奇指出的，這並不等同於他所稱的「批判寫實主義」（critical
realism），這是對於客觀且考究歷史之再現的構想，建立在「外於」
社會主義的獨立觀點之上，而社會寫實主義的觀點，則必然會將批判
寫實主義者等同於某種持中產的、甚至是布爾喬亞的階級立場者。[18]而
文學寫實主義，正如諾思洛普‧傅萊（Northrop Frye）很久以前用類
似語調指出的，則涉及了在介於「高等」題材（如悲劇與羅曼史）與
「低等」題材（如喜劇性的角色與事件）等亞里斯多德式範疇之間的
「中等」（middling）位置上，對平凡人所進行的再現。[19]而亞倫‧瑟庫
拉實行的那種「社會寫實主義」，則往往像是較強調勞動條件的盧卡
奇式「批判寫實主義」，並且有興趣用攝影觀點揭露某個遭到忽視、
或通常藏在公眾視野以外的世界——然而，這一切也與他這些相片的
藝術地位、及其出於精湛手藝且常常具有美感等特徵，陷入了緊張關
係。

18 *Realism in Our Time* (New York: Harper and Row, 1964).

19 *Anatomy of Criticism* (Princeton, NJ: Princeton University Press, 1957).

　　舉例來說，仔細想想瑟庫拉在他的攝影論著《魚的故事》（*Fish Story*）第16頁放的一張移位扳手的照片（圖5.1）。[20] 這張照片示範了社會寫實主義，因為它並非獨自存在，而是一整個以其他照片與附隨文字細緻記錄下來的世界的一部分。這張照片對於男性勞動的世界的強調，符合了傅萊關於模仿寫實主義的想法。其屬於盧卡奇之意義上的「批判寫實主義」之處在於，要對於瑟庫拉所記錄的這個世界而言是個外人，才會想到這種影像。可以肯定地說，貨輪上的水手不太可能將此視為一張值得拍攝的相片。它會「遭到忽視」且不可見，不只是對於外界而言如此，而是對於內部人士亦然。但是除此之外，這同樣也是幅極其美麗且揮之不去的影像，令我從第一次拿起《魚的故事》之後就再難忘懷。為什麼呢？首先，它符合了許多對於抽象形式主義的美學判準，使用了簡單、大膽的幾何構圖，又違反透視深度（perspectival depth），反而採用一種克萊門・葛林伯格（Clement Greenberg）會喜歡的扁平式圖畫平面（picture plane）。這種扁平性又搭配了高解析度與高色彩飽和度、對於生鏽金屬之物質性的關注、以及這些材質被孤立為一份亮面再現的圖形樣本時之絕美（攝影若有自動症〔automatism〕，則其傾向於美學化與美化的程度，也和傾向於「忠實於指涉項」的程度差不多）。[21] 最後，這張相片的「指涉項」是

20 *Fish Story*, Exhibition Rotterdam (1995), Witte de With Center for Contemporary Art (Düsseldorf: Richter, 1995).

21 這是蘇珊・桑塔格的經典著作《論攝影》的其中一項中心主張。

什麼？是那支扳手嗎？還是就出現在其右側的、隱約的位移痕跡呢？
無論這張照片指涉了什麼，都明顯指涉著我們先前思索的議題，也就
是某幅影像對其指涉項的忠實。移位的扳手留下的隱約痕跡，是在生
鏽金屬這種媒介上留下輪廓的一種自然產生的印樣，很像是我以前在
小學自然課用葉子做在紙上的太陽轉印畫（solar prints）。也許有人會
想知道，是藝術家自己挪移了這支扳手，還是發現它時就是這樣了。
無論是哪個答案，都無損於我對這幅圖像的高度評價，儘管我猜想，
基於寫實主義的原則，瑟庫拉大概是沒動過這支扳手。[22] 無論以哪種
方式，這張相片都滿足了現代主義美學的另一項條件，也就是揭示藝
術品當中的自我意識與自我指涉。就算後來發現這是張用數位相機拍
攝、或是投射出來的數位投影片，該影像的這層意義也不會有所差
異。

　　最後還有科學寫實主義（scientific realism），既小心定義了其
有關真理（truth）、符應（correspondence）、相即（adequation）、
以及資訊等觀念，也（出於其量化基礎）深愛著數位成像的精準。
然而，通常與科學寫實主義不對盤的常識寫實主義（commonsense
realism），則傾向滿意於類比資訊的領域，及其充滿了隨機、未體系

22 在荷語魯汶大學二○○五年九月舉行的，關於「批判寫實主義」與亞倫・瑟庫拉攝影
　作品的研討會上做過討論後，可以確定他是移動了那支扳手，更別提還引進了人造
　光，以強化該相片的色彩飽和。

化之細節的密集、質性印象。[23] 事實上，科學寫實主義通常始於質疑常識，並且會向我們展現一些我們用肉眼看不見的東西。這就是為什麼，攝影（化學與數位皆然）在科學與常識的爭辯之中，亦即可驗證之真相、可檢測之假說與慾望之理想化的爭辯之中，顯然是兩面討好的。而這就是為什麼，我最後會投向哲學寫實主義（有別於唯名論〔nominalism〕）的觀點，也就是認為抽象的、理念化（ideational）的存有物都是真實世界中的「真實存有物」（real entities）——事實上，都比我們糊塗的感官印象與見解全集更真實。對於哲學寫實主義者來說，真理、公義、存有、以及「實在」本身（還有圓形、方形與三角形等幾何概念）都是真實世界的基底。但是能**觸及**這些概念的寫實主義，並非只會和任何特定的媒介、或其被認定存在的「本體論」綁在一起。這些概念自己就是本體論的基底，而各種媒介——言詞或視覺的、物質或非物質的——都只是再現這些概念的一些差勁手段而已。這就是為什麼，寫實主義是對於攝影，或者更廣泛來說，對於影像的構想，而不是什麼從本性上就屬於影像的東西。

23 此即羅蘭・巴特稱為「實在效應」（reality effect）的文學寫實主義形式。參見 *The Rustle of Language*, trans. Richard Howard (Oxford: Blackwell, 1986), 141-48.

6

遷徙中之形象

圖騰崇拜、靈物崇拜、偶像崇拜

　　形象的遷徙（migration of images）不只是個隱喻，也是個我所謂的**後設圖像**。也就是說，它為種種形象移動、流通、興盛與消失的方式，提供了一幅圖像。我們應該仔細檢視這個形貌（figure），就算不將這個隱喻用到俗濫，至少也要令其大鳴大放，並做出自我解釋。[1]

　　在談論種種形象時，若將其當成眾多的遷徙者、遷入者、遷出者或旅人，會有什麼意義呢，它們會抵達與出發，會流通、經過、從而出現與消失嗎？[2]還是（就其自身的觀點而言）忍受了移居的跋涉與曲折，持續將世界看成一個疏離且錯位之處呢？種種形象或者被視為

1　譯注：本句為雙關語，字面意思亦可解作「我們應該仔細審問這個人物，就算不將這個隱喻鞭笞至死，至少也要令其哭喊出聲，並且自我交代」。

2　參見 Hito Steyerl, "In Defense of the Poor Image," *e-flux* 10 (November 2009) (http://www.e-flux.com/journal/in-defense-of-the-poor-image/).

擁有一個土生、初始、或是原居的地點，或者被視為出身外國異域、來自他處、受邀前來或不請自來。形象一方面被當作受到歡迎的**客工**（Gastarbeiter），或是另一方面又被當作非法的異類、沒人想要的遷入者。如果形象就像是遷徙者，我們是否要請它們填寫入境卡、勾選表格，以得知它們來自何方、要如何分類呢？伴隨著數位影像的後設資料（metadata）是否就像是身分證，標示著其「出生」、產製、或首次出現在這個世界的時間、地點與位置呢？這種資料能否加以擴充，以納入其從屬的團體（體裁、參考內容）、它們出身的家族、它們自身以及部落的名號呢？形象是否有種族的範疇，像是阿拉伯形象、非洲形象、印度與原住民形象、白人與黑人形象呢？

　　從一開始就很重要的是，我們相當有把握地區分了，一邊是關於**流通中**之形象的中立觀念，這種形象可以自由移動、其流通基本上是不帶後果的，另一邊則是**遷徙中之形象**（migrating images）的概念，暗示著某些更令人憂心的、帶有矛盾、困難、摩擦與對立的東西。偉大的民族音樂學家萊・庫德（Ry Cooder）在他為一九三〇年代巨塵暴（Dust Bowl）期間寫成的歌謠〈遷徙藍調〉（Migration Blues）所做的演繹中，就這點做出了清楚的區隔：

　　　你如何能繼續前行
　　　除非你照樣遷徙
　　　他們叫你繼續前行

但你必不可遷徙

移動的唯一理由也是我晃蕩的理由

就是移往新地方給我自己找個家。

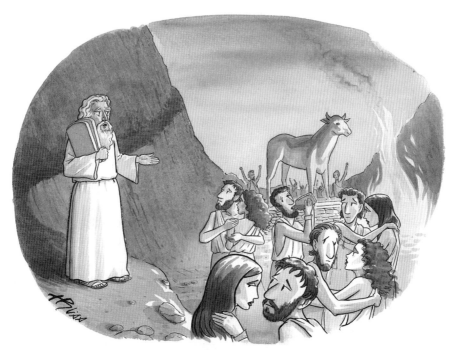

"Well, actually, they are written in stone."

【圖6.1】哈利・布利斯（Harry Bliss），《嗯，其實，是寫在石頭上的》（*Well, actually, they are written in stone*, 1999）。摩西將十誡交給以色列人。《紐約客》圖庫（*New Yorker* Collection）/《卡通銀行》授權平台（The Cartoon Bank）。© Condé Nast.

　　演唱「遷徙藍調」的遷徙者（一如以往）被人告知要「繼續前行」：不要停；不要在此歇息；你不屬於這裡。於是就浮現了無可避免的、合乎邏輯的問題：除非你照樣遷徙，否則如何能繼續前行？

　　那麼，形象究竟與遷徙者：這些無家、無國、離鄉者、流亡者，或是有希望、也企盼著前往某處也許能找到一個家的「新地點」的人，相似到什麼程度呢？在我們居住的世界裡，有著越來越多無證件、沒有護照、沒有國家、錯位（dislocated）的人口。形象就像他們一樣嗎？阿克巴·阿巴斯（Ackbar Abbas）就注意到，當代的電影形象不僅是展示了揉雜性或融合的種種效應、將形象的流通呈現為一幅輕鬆順暢的圖像而已，還展示了錯位——其起源、找到新目的地或新家的希望、以及那些地方之間的矛盾——的種種痕跡。[3]

　　於是，當我們將形象想成在移動、流通、或是遷徙的存有物之時，便浮現了形象的兩種矛盾的後設圖像。第一種呈現的，是自由、無阻的流通的形象，而在這個時代裡，種種虛擬與數位化的形象都以網路空間近乎瞬時的時間性，從地球的這一邊移往那一邊，這樣的圖像似乎就格外具有號召力。另一種呈現的形象，則永遠必然會在某種載體或物質設備——如電腦螢幕、印刷品、具現化的記憶——上到達與出現在**某處**。形象與圖像之間的區別（參見第二章〈形象科學的四

3　Abbas, "Building on Disappearance: Hong Kong Architecture and the City," *Public Culture* 6 (1994): 441-59, at 453.

個基礎概念〉）就立基於兩種觀念的差異，一種是將形象當成非物質顯現的去具現化幻象式觀念，另一種則是認為形象不論多麼稍縱即逝，都無可避免會到達與顯現在具體、實物的圖像裡。圖像是形象定居的住所，是形象之精神所化身的肉體。這就是為什麼，像是輪迴、「靈魂移轉」等用語，能夠如此輕易地應用於會讓母題與符像跨越不同年代與媒介的圖像學與藝術史。或許這就是為什麼，博物館有時會看似離鄉者聚居的營地，收容了種種來自別處、像逃亡者般離開了宗教與儀式、像漂流者般離開了政治與表演的形象。十九世紀巴黎的落選展（salon des refuses）成為了在藝術院（the Academy）無處棲身的藝術品的避難所，並在此過程之中，為了遷徙至原本無人涉足之新境界的前衛派，創造了一個新家。

　　此外，一切的形象，無論是靜態的還是動態的，都處在動作之中。僅有的問題是，有多快？有多遠？從哪裡到哪裡？靜態的形象最好能視為極慢動作的例子，慢到其運動實際上不能直接看見，而必須從藝術史或圖像學對其時間維度進行的重構，或是（面對某些當代藝術品時）延續而有耐心的注意行為，來加以推斷。在此有人會想到比爾・維奧拉（Bill Viola）乍看像是十七世紀油畫的極慢速人像影片，或是道格拉斯・戈登（Douglas Gordon）將希區考克驚悚片延展放慢成慵懶的畫面、使其看似無事發生的《24小時觸目驚心》（24 Hour Psycho），或是像十八世紀的歷史畫，展示出「意味深長時刻」，以使觀者注意到面前短暫的、轉瞬即逝的決斷場景。

　　當然，在這幅將形象視為遷徙者的後設圖像底下，是我在《形象要什麼？》這本書裡曾經試圖刻畫的一幅更通用的圖像，其觀念就是將形象視為受到想望、食慾、所需、要求、匱乏所驅策的生物。這樣的一幅後設圖像，已經超越了將形象視為**個人**的擬人化隱喻，改將形象視為**有機體**。當我們論及會遷徙的存有物之時，其概念很明確地並不侷限於人類，而是納入了動物、植物乃至於微生物，如細菌與病毒。對各種生命形式以及個人進行隔離檢疫，乃是再常規不過的事，而世界衛生組織的一項年度儀式，就是宣告那些有害移入者（來自非洲的伊波拉、來自亞洲的SARS與流感等等）的來臨。

　　我們有多認真看待，認為形象就像是人，或是更廣泛來說，像是生物，是會移動、流通、增生、繁殖、定居、再搬遷的有機體這樣的觀念呢？「形象之生命」這個隱喻有何限制，又會如何影響到關於「形象之知識」的另一個關鍵問題呢？我認為，關於形象之生命這個概念，也就是認為形象是某種類似生命形式的東西，說出兩件事是重要的。第一件只是我個人的證言，也就是我並不相信形象是活著的。身為虔誠的世俗唯物論者，我瞭解形象都是無生氣的物件。我並不是泛靈論者，也不相信偶像（idols）與靈物（fetishes）。──至少我沒意識到自己懷有這類信念。第二件則是我認為，我們不可能長期討論形象，卻不落入生機論的後設圖像，其想法就包括以自主的觀念，以及遷徙、流通、繁殖的形象，來認定這些形象具有生命。形象的生命似乎是種**改不過來的隱喻**（incorrigible metaphor），也就是無論我們如

何堅決否認其任何字面上的用意，也避不開的隱喻。

　　於是，這就讓我要問，對於一件讓我們有著這些矛盾衝動的存有體，我們**可以**具備哪種相關知識。當我們落入活體形象（living image）之形貌的傾向，交會了「形象之知識」的問題這項認識論議題之時，就出現了一個奇異的曖昧之處。我們發現，自己不只是在問「**我們**對於形象知道什麼？」，也在問「**形象**知道什麼？」。是否形象不但是**我們**知識的客體，也是**它們自己**的知識典藏處（repositories）呢？[4]這是不是我們在質問某張相片或某件藝術品，希望這能教導我們某事、揭示或洩露某事之時，所尋求的東西呢？這是不是我們在某個形象看似向我們要求某事、以超出其可名狀內容的某事挑戰我們之時，所感受到的東西呢？會不會在我們能知道什麼、以及形象能搭載什麼知識上，我們都註定只能得到形象的「局部知識」呢？

　　這種隱喻的限制為何、其「自身」的意義為何、什麼是屬於它的自家地盤，一開始都是無法知道的。在這方面，活體形象這個後設圖像本身，就以其對於邊界的拒斥，而成了最典型的會遷徙的受造物。我們或許會想使其留在自己的位置——留在原始迷信、童稚、偏執妄想的領域裡——但它並沒有這麼容易控制。所以我們別無選擇，只能直接面對問題，不對其限制預做評判，並且靜觀其變。我們需要追蹤

4　洪席耶關於「沉思形象」（pensive image）的觀念或可用於此處的思考。參見他在 *The Emancipated Spectator* (New York: Verso, 2014) 書中以此為名的一章。

其種種運動、尤其是這些運動受阻之處，並將形象的觀念想成某種流通遭到妨礙、必須阻擋在外之事物，還有邊界守衛在管制危險或異己形象的流通。與認為形象「就在那裡」試圖非法入境相比，或許還更基本的觀念則是，在形象的原生場地就要加以驅逐或毀滅、要預防形象有任何遷徙的機會、要淨化作為「原生異己」的形象。這是對於形象的最基進形式的毀滅，是最徹底的毀像主義（iconoclasm），並且一再於進行某種對形象的族群清洗時，出現在聖經經文之中。

　　將這項教義表達得最為清楚的，乃是《民數記》的這段知名經文：「你們過約旦河進迦南地的時候，就要從你們面前趕出那裡所有的居民，毀滅他們一切鏨成的石像和他們一切鑄成的偶像，又拆毀他們一切的丘壇。你們要奪那地，住在其中，因我把那地賜給你們為業。」（33:52-53）在此，形象的毀滅直接連上了他處之遷入者的生產、強制遷出、或是我們現在所謂的「族群清洗」。移除形象、聖地、人員，全都是同一個程序。這是對第二誡做的一個好戰地先發制人的詮釋，彷彿這條誡命不只是對於製作鏨刻形象（graven images）的禁令，也是一份積極的使命，在任何找得到形象之處加以毀滅——藉以從世界上洗去這些形象、以及將這些形象當成身分認同與地方歸屬之重要符號的「居民們」。

　　阿維沙伊・馬加利特（Avishai Margalit）與摩許・哈伯塔爾（Moshe Halbertal）在他們的著作《偶像崇拜》（*Idolatry*）裡，將第二誡描述為一種領地立法：他們寫道，反對製作形象的使命、以及毀

滅鐫刻形象的命令，其實是為了對某片領土施行獨占控制而做的努力。[5]要毀滅各地巴力（Baalim）、地方諸神、亦即羅馬人所稱的地靈（genius loci），要毀滅地方神靈以及祂們現身其中的物件與形象——這不只是種宗教使命而已，也是一種領地使命，涉及了征服土地、以及作為種族淨化之手段的毀像主義。[6]毀像主義，也就是禁止並毀滅偶像，遂成了形象之遷徙的「零度原點」（degree zero）。也就是說，可以將毀像主義想成根絕或湮滅、想成某種形式的族群清洗，而形象之毀滅則是種控制場所與征服領土的方式。

此外，形象與遷徙的接合，無可避免會帶出帝國主義的問題，特別是關於征服與領土擴張之帝國的問題。但是某些形象（尤其是偶像）在定居者殖民與驅逐原居者的意識形態中，顯然扮演了非常特別的角色。我想將其放進一個我們或可稱為「帝國客觀性」（imperial objectivity）的框架，這個框架會挑出某些「特別」的事物，當成「壞物件」、或是「他者之物件」。我在此粗略調整了梅蘭妮·克萊恩（Melanie Klein）關於分裂的「部分客體」（part-object）的觀念，更準確來說就是「自我影像〔imagos〕，也就是其賴以奠基之真實物件

5　Halbertal and Margalit, *Idolatry* (Cambridge, MA: Harvard University Press, 1998).亦可參見我的論文："Idolatry: Nietzsche, Blake, Poussin", in *Idol Anxiety*, ed. Joshua Ellenbogen and Aaron Tugendhaft (Stanford, CA: Stanford University Press, 2011), 56-73.

6　同上書，頁5。亦可參見我的論文："Idolatry: Nietzsche, Blake, Poussin," in *Idol Anxiety*, ed. Joshua Ellenbogen and Aaron Tugendhaft (Stanford, CA: Stanford University Press, 2011), 56-73.

的、一幅經過空想扭曲的圖像。」[7]於是，「壞物件」就不只是壞在某種直白的道德意義上而已了。它們也是曖昧與焦慮的物件，令人不禁感受到的既是著迷、也是嫌惡。

　　首先，壞物件至少並不是誘發了殖民遠征的商品（如香料、黃金、砂糖、菸草），亦非帝王們互換的象徵性禮物（symbolic gifts）。（參見東尼・柯特勒〔Tony Cutler〕論及的，拜占庭與伊斯蘭的帝王彼此為了使收受者對餽贈者的財富與文雅留下印象，而形成的「物品之帝國」〔empire of things〕。[8]）相形之下，壞物件則通常會被帝國觀點視為沒價值或噁心的物件，但是在「原生居民」、原住民、或是殖民他者的理解中，則具有重大、且無疑過多的價值。[9]這些物件通常帶有某種宗教或魔法的氛圍，以及一種活體、有生氣的性質，而客觀的帝國視角，則會將其看成「僅是主觀」與迷信的產物。儘管這些物件在被殖民諸民族的語言裡被賦予了許多不同的名稱，但我想聚焦於這些物件的三個分類範疇，這三個範疇在歐洲帝國主義的歷史上，曾經存在過一段特別長久的時間，而且在帝國主義給予自身「所屬」物件、

7　J. La Planche and J. B. Pontalis, *The Language of Psychoanalysis* (London: Hogarth Press, 1973), 188.

8　「物品之帝國」（The Empire of Things）手稿尚未出版成書，但其中部分要點已出現於柯特勒的論文當中："Gifts and Gift Exchange as Aspects of the Byzantine, Arab, and Related Economies," *Dumbarton Oaks Papers* 55 (2001), 247-78。

9　參見我的論文："The Surplus Value of Images," *Mosaic* 35, no. 3 (September 2002)，當中進一步探討了對於他者形象之高估與低估。

尤其是藝術品的圖像上，又存在了一段更長的時間。我在這一章的篇幅不足以全面詳述，但是所有這些物件，特別是靈物（fetishes，或譯拜物、戀物、物神）——尤以在馬克思主義的商品理論、弗洛伊德式的症狀、當然還有現代主義藝術品裡為最——的「歸來」（coming home），當然會是這篇故事的一個重大部分。

這些形象—物件、這些遷徙形象之類別的名稱，就是**靈物、偶像**（idols）、以及**圖騰**（totems），常有人會混淆這些詞彙，或是在技術性討論——神學、人類學、經濟理論、精神分析——當中賦予其特殊的意義，將這些事物—概念（thing-concepts）歸入各學門的領域。但是就我所知，這三者從未被放在一起，或是搭成三件一組的物件暨形象，而這三者會彼此共鳴，或是從它們彼此與它們在帝國主義論述中的歷史位置導出其邏輯。

這三種物件正是那種傾向於使「客觀性」與「客觀**主義**」之間的區別陷入危機的事物。我說的客觀性，指的是一種批判、中立、鎮靜、理性的態度。相較之下，客觀主義則是對於客觀性的意識形態諧擬，此時關於你立場的某種確定性業已建立、且不可質疑；這種態度相當不同於客觀性的精神，至少在其科學意義上是如此。這些物件——靈物、偶像與圖騰——都是一些我們應可貶斥為原始心態之天真、迷信物件，卻又使我們對自己分類範疇的可靠性，生起了某種疑慮的詭奇事物。我們——而且我想我在此是以白人男性的身分發言的——曉得扎了針的巫毒人偶無法**真正地**傷害我們；其威力完全是心

理上的，而且依賴的是信者的易騙，而非真實、客觀世界裡的任何力量。而我們還猶豫是否要徹底貶斥之。[10]聖母瑪利亞的雕像並沒有真的流淚，但是就連最堅決的不信者，也會猶豫是否要褻瀆其形象。孩童的玩偶不會真的感到痛楚，但是明智的家長會避免傷害或毀壞這個物件，以尊重孩童的感受，也曉得小孩自己很快就會把這個魔法物件撕成碎片。於是，壞物件的這些良性建構，就相當於溫尼考特（D. W. Winnicott）所稱的童年的「過渡性客體」（transitional objects），在此意指有助於展開認知與道德情感的想像遊戲物件。[11]

　　在某種意義上，帝國的歷史與邏輯都能夠以靈物、偶像、圖騰這個三項組合加以「講述」。偶像對應的是舊有的領土形式帝國主義，其做法是透過征服與殖民、在物理上占領別人的土地、並且奴役或驅離當地居民。偶像在這個過程中有兩種相當矛盾的功能，取決於其代表的是居民的理想、還是戰利品的形象。一方面，它是一個有待樹立或根絕的領土標記，例如游牧諸部落的巴力，也就是地方神祇。[12]另一方面，它又是為征服殖民者「引路」的領頭飾像或形象，其功能等於以色列人驅使亞倫「為我們做神像，可以在我們前面引路」時援用的

10 參見Bruno Latour, "Notes toward an Anthropology of the Iconoclastic Gesture," in *Science in Context* 10 (1997): 63-83，就面對神聖物件時的毀像猶豫（iconoclastic hesitation）做了絕佳的記述。

11 Winnicott, *Playing and Reality* (London: Routledge, 1971).

12 參見我對於巴力作為地方神祇或地靈的討論："Holy Landscape," in *Landscape and Power*, 2nd ed., 277.

形象，亦即（被盼望）將取代失蹤領袖摩西之位的金牛犢之形象。當皇帝本人扮演了神祇的角色，其形象以雕塑與錢幣上（或是在電視上穿著飛行夾克？）的樣子流通，他就成為了一種軍事崇拜的中心，而古典羅馬形式的帝國式偶像崇拜（imperial idolatry）就此完成。[13]

　　偶像作為神祇的象徵或現世化身，是諸多帝國形象中最具威力者，展現了最重大的危險，也提出了最重大的要求。偶像的特點是想要人牲獻祭，而在猶太─基督教傳統中，對於偶像崇拜的懲罰就是死。當然，並非每個拜偶像的民族都是帝國主義者。原則上，微型的部落單位也可能敬拜偶像，家族也可以有自己的家神。我猜想，將偶像崇拜鞏固成某種帝國假想，是跟著一神教的興起，伴以足夠賦予軍事力量的技術資源，才隨之而來的。帝國若不是被某位神祇、某個活偶像所統治，就是反過來的情形，亦即帝國堅決反對一切在地形式的偶像崇拜，並將毀像主義當成殖民征服的一項中心特徵。

　　相當反諷的是，這個階段的帝國主義對應了經濟學家熊彼得（Joseph Schumpeter）所稱的「國家方面走向無止境強行擴張的一種無目的傾向」。一套戰士文化，再加上一尊無限飢渴、善妒、嗜血，規定「除了我以外，你不可有別的神」，並要求毀滅一切偶像的神明，就是這種無限制之帝國、為了爽而建立之帝國的公式，而熊彼得也將

13 感謝我的同事Richard Neer在關於崇拜羅馬皇帝的問題上給我的協助。

這種變體的來歷，一直從亞述人與埃及人追溯到了路易十四。[14]

而靈物崇拜（fetishism），正如威廉・彼茨（William Pietz）所述，其發展則晚了許多，該詞出現於早期近代歐洲時，原本是幾個貿易航海帝國，如荷蘭、葡萄牙、熱那亞、十七世紀時期的不列顛帝國等等在使用的流行語。其原文 fetish 來自葡萄牙語，意思原本只是「製作東西」（可與「facture」〔製作手法〕一詞做對照）。[15] 混合了嫌惡與著迷的複雜感覺，是歐洲人看待靈物的典型態度。靈物有時會被視為原生的神明、被等同於偶像，但是更常被視為在重要性與威力上都不如偶像，並且被看作與個人的私家利益有關。靈物幾乎總是被蔑視為粗陋、呆滯、發臭、猥瑣、低賤的實體物件，只有在落後、原始、野蠻得不可思議的心靈裡，才會獲得魔力。有時候會有人在偶像——居於別處之某神明的，相對細緻的像似式（iconic）或意象式（imagistic）象徵——以及不被視為象徵、而是被視為有生氣神靈

14 參見 Schumpeter, *Imperialism and Social Classes* (New York: A. M. Kelley, 1951), 7.

15 Pietz, "The Problem of the Fetish," pts. 1-3, *Res*, no. 9 (Spring 1985), 5-17; no. 13 (Spring 1987), 23-45; and no. 16 (Autumn 1988), 105-23. 相較於偶像的威力無邊形象，靈物崇拜（或者「製作靈物」）則將物件當成儀式性展演上的一項道具，而非某種自立自主的事物。可以對照 David Simpson 在 *Fetishism and Imagination* (Baltimore: Johns Hopkins University Press, 1982) 提及的，梅爾維爾（Herman Melville）所描述的玻里尼西亞神聖物件之脆弱與短暫，上一分鐘還是聖物，下一分鐘就被扔進了垃圾堆。Pietz 主張，靈物崇拜原本指的是葡萄牙水手遇見的西非種種神聖物件與儀式，而非洲人則以各種方式使用靈物物件：作為法力物件（power objects）、護身符、療效符咒、以及用來記錄諸如結婚、死亡與契約協議等重要事件的紀念性裝置。靈物崇拜很快就在非洲貿易當中成為了一個藝術詞彙，而歐洲人帶去非洲的各種小飾品與小用具，也被稱為靈物。

之真實示現處的靈物之間做對照；因此，靈物崇拜經常被等同於粗陋的唯物主義，以襯托出偶像崇拜的相對細緻與精練。[16]十七世紀的諸帝國在偶像崇拜與靈物崇拜之間做出了區隔，將靈物崇拜置於非洲，偶像崇拜則置於羅馬與希臘。而北歐的幾個新教帝國，則樂意將野蠻人的偶像崇拜與那些羅馬天主教的帝國拉上關係，於是靈物崇拜就立即與偶像崇拜、討伐天主教體制的聖戰、以及在全世界撲滅異教徒偶像崇拜的傳教努力拉上了關係。儘管如此，來到非洲的歐洲貿易商仍然發現，有必要容忍靈物，甚至是接受其在所遭遇之諸部落之社會與文化上的廣泛流通。向某件靈物發誓、或是將釘子鑽進某個力量釘像（power figure），以銘記某項協議，常是唯一能達成交涉的辦法。有鑑於該詞出自貿易的背景，當馬克思要尋找某種比喻，以定義西方**現代**資本主義商品的魔法特性時，他用拜物特性來借喻我們就交換價值所做的理性化且客觀的衡量，似乎還堪稱合適。

　　最後，圖騰則是這一系列他者之物件中的最晚近者，出現於十九世紀，主要是在研究北美洲與南太平洋的人類學家書寫當中。圖騰的威脅性不及偶像、冒犯性不及靈物，通常是自然中的物件或其再現，鮮少被視為具有神般的威力。圖騰更像是「身分認同」物件，與部落或氏族相關，有時也作為護佑靈或守衛靈與其個別成員相關。圖騰一

16 關於此一區別的更多討論，可參見我的論文："The Rhetoric of Iconoclasm," in *Iconology: Image, Text, Ideology* (Chicago: University of Chicago Press, 1987)。

詞，正如李維史陀所述，「來自奧吉布瓦語（Ojibwa），是北美大湖
區北側地區的一門阿崗昆語族（Algonquin）的語言」[17]，通常譯為等同
於「他是我親戚」之意。在所有帝國物件中，以圖騰最為良善。在偶
像崇拜與靈物崇拜通常被指責為有待撲滅的、淫猥而邪惡的信念體
系之際，圖騰崇拜常會被歸結為某種童稚的天真，立基於某種純真
的、與自然的合而為一。黑格爾在《精神現象學》（*Phänomenologie
des Geistes*）中關於「花類」宗教與「獸類」宗教的討論，就強調了
早期這些對於自然中神靈之直覺的無害特性。因此，圖騰物件鮮少
成為毀像主義狂熱的攻擊目標。恰恰相反，對待圖騰的典型帝國態
度，是充滿好奇心與蒐藏關懷的。圖騰崇拜代表詹姆斯・弗雷澤爵
士（Sir James Fraser）等人眼中的「人類物種的童年」，遂被待以容
忍與屈尊之姿。事實上，弗雷澤向整個不列顛帝國的傳教士、醫師與
政府行政人員發過問卷以收集資訊，用於其第一本著作《圖騰崇拜》
（*Totemism*, 1887）。[18]

　　至關重要的是，我們在此要提醒自己一件很可能是顯而易見的
事：這些物件（objects）──圖騰、靈物、以及偶像──都是一點也

17 Lévi-Strauss, *Totemism,* trans. Rodney Needham (Boston: Beacon Press, 1963), 18.

18 Sir James Frazer, Totemism (Edinburgh: A. & C. Black, 1887); see The Golden Bough: A
 New Abridgement from the Second and Third Editions, ed. Robert Fraser (New York: Oxford
 University Press, 1994). 尤其是頁 xlvii，"A Chronology of Sir James George Frazer" 對弗雷
 澤的研究方法所做的介紹。

不客觀（objective）的。它們其實是某種集體帝國主體的客觀**主義**（objectiv*ist*）投射，是關於異民族、尤其是異民族對某幾類物件之信念的種種幻想。圖騰崇拜、靈物崇拜與偶像崇拜因而都是「次生信念」（secondary beliefs），[19]是關於其他民族之信念的信念，而這些信念離不開（事實上是構成了）種族或集體偏見的體系。次生信念涉及了種種相當籠統的、關於「野蠻」或「原始」心態如何運作的想法：像是土著總是好騙且迷信的；他們生活在一個充滿恐懼與無知的世界裡，讓這些物件來補償他們的軟弱；而且他們缺乏能力去區別有生氣與無生氣的物件——也就是說，區別活體形象與隨便什麼被當成是死亡符號（dead sign）或死信（dead letter）的東西。再者，次生信念是被堅決持有的、集體的、官方的帝國信念體系，是民族學與比較宗教的科學論述當中的自明之理，而不只是私人的見解。關於拜偶像者的信念——例如他們相信偶像聽得見他們的禱告、也會替他們求情、還會被他們的犧牲取悅——就是毀像主義者的信條，並且堅信到以此為理由，去滅絕那些作為次人生物（subhuman creatures）的拜偶像者。

　　那麼，這些前現代的形象遷徙與我們的當前情境，又有什麼關係呢？我們已經在這個時代的全球政治經濟與文化裡，見到了兩種非常衝擊性的現象：首先，就是後殖民理論以許多方式描述過、晚近又在

19 參見〈形象的剩餘價值〉（The Surplus Value of Images）一文中關於次生信念的討論：*What Do Pictures Want?*，第四章。

麥可・哈德（Michael Hardt）與安東尼奧・納格利（Antonio Negri）的書《帝國》（*Empire*）裡提到的，某種稱為帝國的事物逝去、被某種稱為後殖民情境的事物所取代，以及哈德與納格利稱為帝國、其他人稱為全球化的這個東西的興起。無論怎麼稱呼，這個進程無可否認，都是一套我們告訴自己的、關於現在的主流敘事。這套敘事是否為真，則猶可爭辯。

　　另外一種現象，則是形象的遷徙、形象在媒介上的全球流通、形象的去物質化，隨之而來的還有其辯證上的對反（dialectical contrary），亦即興起了一種新的唯物主義，也就是對於物品性（thingness）、物質性（materiality）與物件性（objecthood）的執迷。

　　這讓我想到了我所認為的，我在此這個話題最本質的矛盾之處。一方面，我們在這個世界裡觀察著形象在週遭每一處的移動性、自由遷徙、以及無止盡的流通，彷彿這些形象可以穿越壁壘、躍過遠距，立即從地球的這一邊來到另一邊。儘管這些形象或許帶有錯位（dislocation）的痕跡，卻仍以不可思議的迅速流通著，彷彿我們生活在單一的世界，也就是麥克魯漢說的「地球村」裡。另一方面，身體與實體物品的不動性（immobility）與不馴性（recalcitrance）依舊難改；事實是，實體貨品還是要用貨輪載往全世界，方法以跟一九〇〇年代差不多。[20] 在形象與資訊的移動迅速得不可思議之際，從實體貨品

20 參見亞倫・瑟庫拉在《魚的故事》（*Fish Stories*）對於航運貿易的移動速率（rate of

的運動速度來說，我們仍未超越蒸汽船的時代。

我們從這個時代的全球銀幕神話《駭客任務》（1999），即可一瞥這種弔詭。這部片子向我們展示的世界，在形象的層次上，以全面的移動性為特徵，在身體的層次上，則以徹底的不動性為特徵——除了手指之外，沒人在移動任何東西，也就是物理與字面意義上的「digital」（本意為手指）的世界。在形象的移動性、以及物品跟身體的不動性之間，有其根本的矛盾，而我們生活在這種矛盾的世界裡，其意義為何呢？當然，參加學術會議的人是可以全世界移動，可以跟他們的理念一起「流通」；他們是全球智識菁英的一部分，但我們不能認為，這就是地球上的典型身體狀態。

這是否表示，帝國主義舊有的分類範疇——有待根絕的偶像崇拜、有待協商的靈物崇拜、有待蒐藏的圖騰崇拜——再也不合用了？一切形象現在是否都只是圖騰，也就是共同體識別（communal identification）之逝去或過渡的場址？還是形象的威力更甚以往，使得第二誡的最深刻意義，現在才要出現在《複製人之戰》（Clone Wars，《星際大戰》系列最近的續集）這樣的電影裡，讓形象與實際身體的流通，等同於統治世界的新帝國與新皇帝們手下的軍隊呢？

movement）在上個世紀保持不變所做的討論。

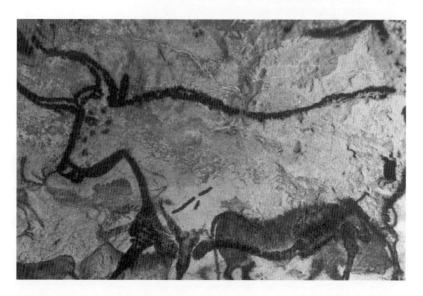

【圖7.1】佚名，法國多爾多涅省（Dordogne）佩里格地區（Périgord），拉斯科洞窟（Lascaux Caves）。相片出處：Art Resource，紐約。

7

形象的未來

洪席耶的未擇之路

　　下面的文字原本是為了二○○八年春季在哥倫比亞大學與賈克・洪席耶（Jacques Rancière）的一場對談而寫的。[1] 我不好意思承認的是，在最近這四年來，我才主要是因為學生的驅策，而真的注意到洪席耶的晚近作品。當然我知道他早期的幾篇談論哲學與政治的文章，也約略曉得他在巴黎一九六八年五月事件中的參與，特別是他為了共產黨在那段重要時期控制工人與學生的問題，而與路易・阿圖塞（Louis Althusser）決裂的事。但對於洪席耶近年轉往形象理論與美學的問題，我則不太瞭解。就像哥特弗里・波姆（Gottfried Boehm）在形象理論上的開拓性工作一樣，洪席耶對於形象之問題的探究、其與語言之關係、以及對美學與政治造成的影響，對囿於學科視域和語言

1　我要感謝哥大人文研究中心主任 Akeel Bilgrami 舉辦了這場活動。

隔閡的我而言，就有如遠方的雷聲一般朦朧。

所以，當我發現我們對這些問題的取徑有這麼多共通點時，才會頓感驚訝。我們都相信詞語與形象的深度疊覆，也都確信其關係是一種辯證交流（dialectical interchange）的關係，而非嚴格分離的二元對立。這使得我們兩人都去研究了文學與視覺藝術的關係、以及構成了媒介形式的種種元素混合。我們各自聚焦於洪席耶所說的「可感之分配」（the distribution of the sensible），以及我（追隨麥克魯漢）所描述的、媒介裡的「意義與符號之比率」（ratio of senses and signs）。從我開始從事美學研究的時候起，就信服了威廉・布雷克（William Blake）的主張，認為藝術的功能就是「清理知覺之門」（doors of perception），並且推翻種種將人們劃入各階級的感性（sensibility）之階序、以及財富與權力之階序。遂可想像，當我遇到這樣一位哲學家時有多興奮，他調整了關於人類不平等的古典經濟與政治問題，還找到方法將其轉譯成，在像是有沒有能力或權利去看見與聽見、被看見與發言、有時間與空間去思考與運動之類的事項上的分配不均。而我自己就艾德蒙・柏克（Edmund Burke）的美學與政治寫作、或是 G・E・萊辛的《勞孔》中的文學時間與圖形—雕塑空間（graphic-sculptural space）之領域，為其中的眼與耳、視像與聲音之關係所做的解說努力，似乎就在洪席耶的作品中，碰見了有志一同的大膽做法。[2]當然，我們也註定

2　參見我在 *Iconology: Image, Text, Ideology* (Chicago: University of Chicago Press, 1987) 裡

會發現一些在側重面向、方法以及感性上的差異。接下來的幾頁文字，就是要將共通與差異之處都記錄下來的一個嘗試。

我們在哥大的研討會上獲派的題目是「形象的未來」，而我們的基本任務就是講述我們各自對這個問題的立場，同時強調我們的共同關切，並就我們在方法與研究對象上的差異作出一些講評。那麼我想先從幾項對這個問題的基本思索開始，再轉往洪席耶的作品，尤其是為這場研討會提供了題目的近作《形象的未來》（*The Future of the Image*，2007）當中，一系列讓我有共鳴的話題與問題。

我肯定洪席耶也會同意，這個標題對他的法文文本來說，不算是翻譯得特別恰當，更字面的譯法或許會是「形象的命運」。洪席耶彷彿意識到這項誤譯一般，在書裡一開場就拒絕提供一套全景式的普查或「漫長旅程」，「將我們從拉斯科繪畫的晨曦燦爛，帶向遭媒介形象吞噬之現實、以及註定淪入螢幕與合成影像之藝術的當代暮光」。不過他就提供了形象之原料的、對於形象的「藝術之勞動」（the labour of art）進行了思索。對洪席耶來說，非藝術形象（nonartistic image）就是一份單純的拷貝——「將足以替代」其所再現之任何事。[3]

討論柏克與萊辛的章節。

3　Rancière, *The Future of the Image*, trans. Gregory Elliot (New York: Verso, 2009), 1. 從下文將可明顯看出，洪席耶認為形象足以作為替代品（substitute），就是我們的一項分歧之處。在我看來，形象始終不足以作為替代品，而是永遠稍嫌「偏離」的——展現的不是匱缺就是剩餘，不是太少就是太多。

　　我想循著洪席耶的未擇之路，追溯這一路從拉斯科洞窟的幽暗、來到合成影像的當代暮光的漫長旅程。為求題材的連貫性，我想依循這條道路的方式，是將其當成一條動物的足跡，起始於熟悉的拉斯科洞窟野牛與馬群（圖7.1），終結於一幅未來派動物的未來派形象，即出自《侏羅紀公園》的數位恐龍（圖3.1）。各位或許會問，要說明形象從深層、原始的過往，來到當代的虛擬式、想像式未來之時刻的這趟漫長旅程，應該舉出的範例為何不是「人之形象」，亦即這些形象的人類製作者暨隱含意義的旁觀者，而是動物的形象。動物的形象究竟有什麼地方，為形象的整趟旅程提供了線索，並讓我們得以瞥見形象的未來呢？

　　在我處理這個問題之前，我想要先考慮形象本身所處的情境。在關於拉斯科洞窟壁畫之功能的諸多臆測之中，有種想法認為，這些壁畫是一種儀式性的「教學器材」，用以在狩獵之前，先在此設置某種類柏拉圖式的電影院，讓獵人熟悉他們的獵物，以製作出虛擬的排練，來透過一套符像式（iconic）、順勢療法式（homeopathic）的魔法，確保狩獵的成功。[4]煙霧瀰漫的空氣、以及攝取合適的刺激物，無疑有助於增強洞窟中幻覺式的夢境般氛圍，而洞窟也成為了使用形象，藉以保護與控制一個立即且可能的未來之處。與之類似的是，《侏羅紀公園》的一場戲裡，有隻真實而非想像的迅猛龍侵入了控制

4　Bertram Lewin, *The Image and the Past* (New York: International Universities Press, 1968).

室，並且意外開啟了投影機，放映出該園區的導覽影片。這隻迅猛龍被打上投影機的光束之際，影片正在播放的，就是讓人能夠從已成化石的遺骸分植出一隻真實活體恐龍的DNA序列。我們若是想像，有一頭真正的野牛衝進了拉斯科洞窟，而且恐將踏過那些已經恍神的獵人，我們就會得到一個舊石器時代版本的侏羅紀公園投影室所製造的效果了。

那麼，就將這兩種形象，想成是形象這趟漫長旅程之起始與終結的寓言吧。以這兩種形象為例，可以看出我們對於這段敘事之過去與未來的許多共同假設，從仍然「足以替代」其再現之客體的、手繪的原始畫像，一直到由當時電影影像的最新發展、也就是數位動畫，在影片中再現出來的某個高度技術性的客體、亦即高速計算與基因工程的產物，都包括在內。此外，還可以再想出許多更強烈的對比：如原始魔法的形象相較於科技人造物；深層過往的神話儀式相較於有可能之未來的科幻敘事；以及要在野外追捕的猛獸，相較於為了當成主題樂園賣點而製作的分植生物。

而我們深思這兩種形象越久，就看得越清楚，諸如過去與未來、自然與科技、野生與馴化、以及狩獵與動物園飼養等等的二元對立，都是經不起仔細推敲的。這兩種形象都是技術的產物，都位於類似電影院的「控制室」當中；兩者都是有待被其形象「捕捉／刻劃」（captured）的、視覺消費的現時客體。最有趣之處，在於這兩種形象所要求的時序顛倒：在這組對偶中代表過去的形象，結果卻比代表未

來的形象還要年輕許多。數位恐龍並不像舊石器時代的野牛那樣，是真實存在於現時的動物；牠是隻雜交而成的科幻生物，是對曾存在於本星球的某動物，進行的一次活生生有血肉的重賦生氣，而該動物存在的時間，又遠早於這隻野牛、或是畫下其形象的原始藝術家們。在這層意義上，就算不論其形象，我們的這隻未來派動物，也還是比畫在拉斯科洞窟裡的那些動物，更為古老許多。那麼，關於這些形象所再現之客體的、最字面意義的自然事實，或許才是唯一真正經得起解構的對比：拉斯科洞窟畫的是草食動物，侏羅紀公園則以肉食動物作為主要賣點。掠食者與獵物的立場倒轉了。在原始形象中，是我們想要殺死被再現的狂野客體；在當代的、未來派的形象中，則是我們創造出來的人造客體變得狂野，而且恐將殺死我們。

　　現在我想回到我一開始的問題。形象的漫長旅程為何應該以動物來概述之，而動物的形象又為何替形象的宿命、或者至少也是其未來，提供了這麼一項關鍵的線索呢？再者，為何在這段敘事的起始與終結、過去與未來，都雙雙出現了動物的形象呢？

　　且讓我們簡短地回想一下，關於形象與想像之時間地位、以及這種地位與作為未來性之形貌的動物所建立的親密聯繫，的幾項主要論點。當然，遠從不復記憶的時代起，動物就與命理、占卜跟預知建立了聯繫。形象或隨便什麼事若有其待人預言的未來，都是以動物的形象或現實加以概述的。對動物作的任何事，正如約翰・柏格（John Berger）所提到的，都可以預期會在未來施加於人類：馴化、奴役、

大規模工業化的死亡、殲滅、以及絕種，都是先在動物身上試過，才用在人類身上的，人類遂被化約到了動物的地位。[5]為了預測對人體組織會有什麼影響，遂在動物身上進行實驗。還有最明顯的，動物（綿羊、鼠、蛙、馬）的分植被廣為理解成人類分植的序曲，分植出來的要不是清除一切先天缺陷的超人類生物，就是次人類的器官供體、以及《星際大戰》系列中設想的「複製人軍隊」砲灰。

我們在此也應該回想約翰・柏格所主張的，「最早的繪畫題材就是動物。最早的顏料很可能就是動物的血液。在那之前，（像盧梭一樣）假定動物是最早的隱喻，也不是不合理的。」[6]在聖經的創世神話中，動物的受造也先於用黏土塑造的人類形象。此外還有德希達所玩弄的，名為「動物誌」（zoographia）（1974）的早期書寫形式，以及人類在演化的漫長旅程、與掠食者般的行徑中都加以「跟隨」的動物之形象（2002）等等文字遊戲。[7]更不祥的，則是偶像崇拜的原初敘事，製作動物形象以充當偶像、用以（如以色列人明確指出的）在追尋應許之地時「在他們前面引路」。[8]金牛犢的形象既（在此呼應洪席

5　參見Berger, "Why We Look at Animals," in *About Looking* (New York: Pantheon, 1980), 11.

6　Berger，頁5。

7　Derrida, *Of Grammatology*, trans. Gayatri Spivak (Baltimore: Johns Hopkins Press, 1976), on zoographia or "animal writing," 292. 亦參見 "The Animal That Therefore I Am (More to Follow)," trans. David Wills, *Critical Inquiry* 28, no. 2 (Winter 2002): 369-419.

8　「百姓見摩西遲延不下山，就大家聚集到亞倫那裡，對他說：起來，為我們做神像，可以在我們前面引路」（出埃及記32:1）。（譯注：本書使用之英文聖經版本為詹姆士王欽定本，中文為和合本譯文）。經常被斥為偶像崇拜之首要案例的這個場景，或許也可以

耶的說法）「將足以替代」那承諾將帶領希伯來人走向應許未來的失
蹤領袖摩西，同時又立刻遭到摩西的譴責，斥為回到了被擄去埃及與
偶像崇拜的過往。

　　於是，動物形象的時間性既接納了過去也接納了未來，既接納了
先於人類者、也接納了誤導者或「在我們前面引路」者，任其帶往一
個將臨的時間，此時若不是在敘事中回歸了人類本性終將發揮潛能
的烏托邦式伊甸園，就是（經由「對牲畜的敬拜」）回歸了汙穢、野
蠻、且短暫存在的自然生命，而非政治生命。[9] 這就是為什麼，若要理
解形象作為一種籠統概念之未來的問題、此外還有整個關於形象之時
間性的問題，動物形象這種特定的體裁，就會如此至關重要。形象這
個東西總是牽涉了時間性，要不就是記憶一段失落過往，並將其回想
與再現成一項「即時」再現——如陰影、反射、戲劇展演、或是「現
場」轉播——在知覺中的臨在（perceived present），不然就是想像
一個受到期盼或不堪設想的未來。於是，當我們論及「形象之未來」
時，就必須注意到，我們在耍弄著一個雙重形象或「後設圖像」：某
個**將臨**（to come）形象的形象。這幅形象所呈現的，是尚未抵達但即

<hr>

解讀成行動中（in action）的民粹民主的一個好例子，此處的「人民」自覺地委由一個
可見的符號，來代表他們這個作為民族（nation）的神聖統一體（sacred unity）。

9　我在此呼應喬治‧阿岡本對於「具資格之生命」（qualified life; *bios*）與「赤裸生命」
　（bare life; *zoe*）的劃分，參見 *Homo Sacer: Sovereign Power and Bare Life*, trans. Daniel
　Heller-Roazen (Stanford, CA: Stanford University Press, 1998).

將到來的東西，就像葉慈（William Butler Yeats）在詩作〈二度降臨〉（The Second Coming）中提到的，拖沓步向伯利恆的那頭「狂獸」。因此，形象之未來一直都是**現在**，也就是呈現為該形象的最近也最新的形式，既可以是拉斯科洞窟的絕妙顯像，也可以是在當代以科技實現這樣的古老夢想，不但要製造活物的「如生」形象，還要製造出一個同時既是拷貝、又是再製、而且本身就是個活物的形象。

　　在我們準備這場研討會的事前通信中，洪席耶正確地指出，我探討形象之取徑的這項元素屬於某種生機論（vitalism），並以此對照他自己所強調的種種「藝術操作」（artistic operations），而其「製造的這些存有者，其吸引力恰恰來自於它們無為也無求此一事實」。[10]他稱此為一種「感性之差異」（difference of sensibility），而這種差異又無疑源自形構之差異（difference of formation）。從小就上天主教會的我，無從質疑地就被灌輸了整套的有生氣形象（animated images），從領聖體的詩歌、到聖徒的肖像與聖龕、再到本身就是一種**神之形象**（imago dei）的人類形貌，都涵蓋在內。我從洪席耶的評語中，感覺到他對於「形象之生命」（life of images）此一想法深有懷疑。事實上，我也有相同的懷疑，只是我姑且反其道而行，也就是「自願暫停不相信」那些對於形象的泛靈論（animist）與生機論記述。在

10 電子郵件訊息，二〇〇八年四月八日。亦可參見洪席耶的論文："Do Pictures Really Want to Live?" in *The Pictorial Turn*, ed. Neal Curtis (New York: Routledge, 2010), 27-36.

《圖像要什麼？》當中，我甚至建議過，要描述對於形象之藝術勞動（labor of art）的終極目標，其中一種方式或許就是，製作一幅無求的圖像，造就某種超越慾望的美學烏托邦，既是遊戲的場域、也是（依照洪席耶的說法）解放性的「可感的重分配」（re-distribution of the sensible）。

　　但什麼造成了洪席耶對於生機論取徑之疑慮呢？幾乎能讓我作出論斷的線索，就在他的著作《形象之未來》當中同名文章的結尾幾頁。[11]洪席耶在對於「現今在我們的博物館與藝廊展出的形象」的研究中，指出了三項主要的範疇：（一）「赤裸形象」（naked image），以反猶大屠殺（Holocaust）的照片與其他的賤斥與殘虐形象為其代表，而這類形象排除了與「藝術勞動」相關的「不相似之魅力（prestige of dissemblance）」（我猜想，這種形象要求的是倫理與政治回應，而非美學回應）；（二）「實指形象」（ostensive image），強調其「作為純粹在場（sheer presence）的力量」，並且使用美學手段，以製造一種倣效宗教符像的效果；以及（三）「隱喻形象」（metaphoric image），牽涉到對於「意象（imagery）之種種形式與產物」的批判式耍弄，並且在一種「雙重蛻變」（double metamorphosis）中，跨過了藝術與非藝術形象之間的邊界，使得有意義的形象「變成晦澀、愚笨的形象」，從而一方面既「打斷了媒介流（media flow）」，另一方面又

11 *Future of the Image*, 22-30.

「復甦了凝滯的功利主義客體……藉以創造出包含在這些客體中的共同歷史的力量。」隱喻形象的幾個主要例子來自裝置藝術與高達的蒙太奇手法，尤其是他百科全書式的詩意影片《電影史》（*Histoire(s) du cinema*, 1997-1998）。

　　洪席耶的「封印或拒絕藝術與形象之關係的三種方法」（頁26）有兩項令我驚訝之處。第一項是，如他所述，「它們各自都遇到了一個不可判定點……因而不得不向他者借用某些東西。」就連「赤裸形象」所呈現的反藝術的「去人性化」（deshumanization），都往美學偏移了，「因為我們用來看它的眼睛，已經凝視過了林布蘭的剝皮牛隻……並已將藝術的力量等同於，抹滅掉那些介於人類與非人類之間、活物與死物之間、動物與礦物之間的界線」（頁27）。

　　令人驚訝的第二點則是，藝術操作的這些結果，很難說是製作出了「無為也無求」的物件。在洪席耶自己對這些範疇的描述中，就充斥著關於力量、慾望、生機論的用語：赤裸形象（已經是一種擬人化）拒絕了藝術與生活的分離；實指形象則以神聖符像的方式，讓形象活了起來；而隱喻形象則造成了「蛻變」。我猜想，洪席耶引用了這套相當常見於當代藝術討論中的說話方式，但並未為其背書。的確，若將這個問題回推到藝術史的較早時期，我們就會發現，就算沒那麼多生機論的用語，關於生命的用語也是隨處可見的。洪席耶自己就將現代實指形象的系譜學追溯到了馬內（Manet）的「睜眼的亡故基督」，指這幅形象造成了「亡故基督」「在圖像臨在（pictorial

presence）的純粹內在性（pure immanence）之中復生」（頁29）。而古代與早期現代藝術之論述，也充斥了製作「如生」形象之律令的各式各樣變體。

　　或許洪席耶是想，把施加於形象的這種「藝術勞動」看成一種安撫形象的方式，否則這些形象就會無可救藥地傾向於獲得自己的生命，也習慣於有如病毒般，散播與突變得比免疫系統的抗衡演化還快。一種能「製作出其吸引力恰恰來自於它們無為也無求此一事實的存有者」的藝術，或許就是一種去神祕化（demystification）的策略，能夠治癒諸如對商品的靈物崇拜、以及對景觀的偶像崇拜等等「形象的瘟疫」。[12] 這樣一種關於藝術的概念，不但能反制美學論述中的生機

12 在此或許值得回想班雅明寫於一九一九至一九二〇的論文〈美學之範疇〉（Categories of Aesthetics），如茱蒂斯・巴特勒就主張，班雅明在這本書中區分了誘惑性、活體的「擬似」（semblance）或神話符號、以及魔法的「標記」（mark）。如巴特勒所言，「一件藝術品到了活起來的程度，它就成為了擬似，但對班雅明而言，它作為擬似，就失去了作為藝術品的地位。藝術品的任務，至少在班雅明事業生涯的這一點上，恰恰就是突破這個擬似，或者說，就是要石化並靜止其生命。唯有透過某種不利生命的暴力，才能構成藝術，所以唯有透過某種暴力，我們才或可看見其組織原則的，並因此得以看見關於藝術品的真確之事」（頁68）。參見 Butler, "Beyond Seduction and Morality: Benjamin's Early Aesthetics," in *The Life and Death of Images*, ed. Diarmud Costello and Dominic Willsdon (London: Tate Publishing, 2008), 63-81. 我則會這樣換句話說：到了形象獲得了生命形式之諸般特質的程度，就必須要問，它體現的是哪種生命。這是種像病毒一般會傳染的生命嗎？還是一種非人類、或是似人類模仿，癌細胞對高等靈長類呢？那麼，我們或許就會處在一個立場，去檢驗以這樣一幅形象做出的藝術品——或者更準確地說——藝術「勞動」，其採取的形式就跟遇到的生命類別一樣多，從細胞層級的免疫作用與抗體，到借助圖騰動物、泛靈論形象的。那麼，

論與泛靈論傾向，也能抗拒那些取自宗教、魔法與科學，耍弄**字面意義**上的活體形象之觀念的平行敘事（parallel narratives），如以無生命的黏土塑造亞當、中世紀的猶太泥人（golem）、法蘭肯斯坦的怪物神話、以及二十世紀的機器人與賽博格等等。活體形象的二十一世紀版本，則是分植，這不只是活體形象的字面化呈現（literalization），也是活體形象在實際上兼科學上、至少是在動物層次上的實現。人類分植則至今仍然只出現在許多好萊塢電影、以及一些不祥的藝術品當中，如保羅‧麥卡錫（Paul McCarthy）的《分植》（*The Clone*），就將其表現成無名、覆面的器官供體的形貌；這種形象至少是從布希亞（2000）對他所謂「無頭分植」（acephalic clone）的思索起，就已開始流傳了。在各式各樣的偽裝中，從阿布格萊布監獄的「覆面人」（Hooded Man），到漢斯‧哈克（Hans Haacke）的《望星》（*Star Gazing*）（畫面主題為一頂以美國國旗製成的頭套），這種覆面的無臉形貌已經成為了「直面性」的當代符像，而洪席耶是將這種直面性與當代的「遲鈍形象」（obtuse image）相連的。

那麼，如果洪席耶與我有共通點的話，或許就是對於活體形象這

重點或許就在於，藝術品並不是**殺死**而是**穩定**了活體形象，使其處於一種暫停生命（suspended animation）的狀態。參見我在 *What Do Pictures Want? On the Lives and Loves of Images* (Chicago: University of Chicago Press, 2005) 當中對於活體形象之邏輯排列的討論，當中就設想了三種與「活體」物件的三種對反者（contraries）：死者、無生氣、以及**未死者**（undead）（頁54）。

個概念、以及圖像學與藝術史的生機論論述，都抱有某種矛盾心理吧。我們兩人都想要抗拒它，但我也想要探索它，看看它會往何處發展，（像羅蘭・巴特一樣）沿著線索，進入形象之迷宮的中央，而米諾陶（Minotaur，半人半牛怪）就在那裡等著。如此一來，就必須在一定的程度上屈從於形象的魔咒，無論這是藝術還是非藝術的形象。洪席耶與我都反感於毀像主義的根本假設，也就是形象是可以毀滅的。在我看來，形象是創造不了、也毀滅不了的。試圖毀滅或殺死某個形象，只會使其更具威力與毒性。[13]這就是「毀像主義」式的毀滅性批評，能如此輕易地勝過壞形象的其中一項理由。我偏好的是尼采對付偶像的策略：用鐵鎚敲擊偶像，不是為了毀滅它們，而是使其作響，並發出中空的共鳴聲。更好的做法是，我們應該拿一支音叉來玩這些偶像，好讓形象的聲音能傳輸到觀看者的手中與耳中。[14]

洪席耶與我顯然都對文學與視覺藝術的關係感到著迷，但是我認為，我們所看到的影響與能動性（agency）之流向，是截然相反的。我感覺到，他將文學、尤其是寫實主義小說，視為在製造一種新式的、先行於也決定了電影敘事手法的「可感之分配」。他對於媒介、以及形象絕對獨立於媒介特性的評語，會讓媒介理論學者一片譁然，但卻講到了重點。形象，就是傅柯所稱的「可見者與可說者」的一種

13 對於這一點的精彩探討，可見於 Michael Taussig, *Defacement: Public Secrecy and the Labor of the Negative* (Stanford, CA: Stanford University Press, 1999).

14 Nietzsche, *Twilight of the Idols* (New York: Oxford University Press, 1998), 3.

形構或聚合。[15]金牛犢出現在文本也出現在形象中，在雕塑、繪畫、以及言詞敘事等媒介中流通。每幅形象其實都是一個「形象／文本」（image/text），或者就像洪席耶會說的，都是一個「構句形象」。問題在於：要優先考量哪個詞彙，又是在何種意義上呢？對洪席耶來說，是詞語（word）；對我來說，則是形象。洪席耶相信，荷蘭繪畫在十九世紀時，以一種新且現代的方式變得「可視」了，這些繪畫中有某種東西變得可見了，而這乃是一套新式的、主要是黑格爾式的論述，所導致的結果。我的感覺是，在繪畫中有某種東西，等待著以一種新方式被描述，等待著語言以一幅動人的圖像來與之匹配。在此意義上，形象（一如既往）先行於詞語，也預示著未來，只要我們懂得如何解讀它。這就是為什麼，形象不只是「擁有」一個跟科技與社會變遷相關的未來，而是形象**就是**透過一層玻璃隱約看見的未來。

　　我想要用一個藝術品的具體例子來總結，這件藝術品探索了洪席耶與我之取徑的另一個共通之處，那就是美學與政治的關係。馬克・渥林格（Mark Wallinger）絕讚的裝置作品《狀態不列顛》（*State Britain*），就以最貼近字面意義的方式，跨越了藝術與政治的界線。渥林格與其團隊手工製作的、那些在國會廣場遭到警方移除（隨後並予以銷毀）的宣傳海報仿製品，就起因於一條禁止在國會方圓一英里的範圍內進行政治示威的新法律。渥林格留意到，此一範圍的圓周剛

15　Foucault，《這不是一支菸斗》（*This Is Not a Pipe*）。

好劃過了泰特不列顛美術館（Tate Britain）的大廳，所以他便將這些海報設置在跨越這條線的地方，以觸犯這條法律。

然而，這件作品的效果，卻讓像我這樣的生機論者深感憂心。將這些形象從所在位置移除，會造成麻醉這些形象的效果，使其一整個進入某種恍惚或低溫睡眠。這種移位還會帶來某種煩擾與憂鬱的感覺，彷彿現在泰特不列顛的功能，就是充當一座陵墓，安厝英式自由的凄涼遺跡了。

所以我更想用來當作結語的活體形象，是塔尼雅・布魯格拉（Tania Bruguera）近期在泰特現代美術館（Tate Modern）展出的藝術品，該作品將兩名騎警帶上跨越了渦輪大廳的橋，讓他們在此將觀眾驅趕成群，以展現他們控制群眾的技術。[16]既然藝術家都宣布了她的意圖，是要抵抗那分離了觀者與被注視者的、作為疏遠操作的形象，那我又為何要稱之為形象呢？因為這是形象的一種甦醒與活躍，而這種形象原本已經因為被移位、（如布魯格拉所言）「從電視移到了現實生活」，而在其媒介流通中遭到了「麻醉」。或者更好的狀況是，將其帶往一個介於電視與現實生活之間的**地方**：亦即泰特現代的空間、與美學形象的體制。儘管布魯格拉希望觀眾「不曉得」這是藝術，但她曉得，至少在觀眾已準備好將此視為一場藝術事件、而非認真的警方行動這一層意義上，觀眾是**必然**曉得此事的。他們將此理解為一幅圖

16 Tania Bruguera, *Tatlin's Whispers* #5 (2008).

像、一種再現，只不過是種他們要當成環境去進入的再現。在後方背景裡還能看見，有些民眾已經在拍照了。

　　就像渥林格的作品一樣，我覺得布魯格拉這件作品的確切效應也是很難指明的。這件作品與《狀態不列顛》同樣做了安排，讓警察權力遇到了群眾聚集這種正宗的政治性原始起源，而這些群眾也許會、也許不會抵抗這種控制其生活的權力。不論是渥林格還是布魯格拉，他們從事的都不是或可稱為「直接政治性」的抗議藝術、或者煽動宣傳。他們反而是在把那種藝術與行動移去一塊凝視的空間。遂可將他們參與之事詮釋成，在哀悼一個不再可得的革命抵抗與異議的時代、或是在重新分配我們對於藝術與生活間、美學與政治間之恰當邊界所在處的感覺（布魯格拉作品的標題《塔特林的低語》〔*Tatlin's Whispers*〕，就是對於革命碑銘主義〔revolutionary monumentalism〕的輕聲召喚）。美學體制現在成為了政治性的某種瀕危、漸趨消逝之意義的庇護所，或許還成了將其滋養至復生的培養皿。從位於國會廣場的自家出逃的形象，在泰特不列顛美術館得到了善待；騎警在泰特現代美術館的舉止和善得宜、馬匹受過良好訓練，對他們正在驅趕的羊群而言是群好牧人。這也許並非直接的政治性或革命性的藝術，反而是，用布魯格拉的話來說，「有用的藝術」──有用於製造出一種、能以新方式體驗到的、現今在公共空間數一數二普遍的形象。這也是一種越來越有可能成真的未來的形象，而標示其所在之社會空間者，並非固定、法定的「警方封鎖線」，而是彈性、動態的邊界，就

像在遭占的巴勒斯坦領土鄉間隨處都會無預警冒出來的「機動檢查哨」。因此，這是種已然降臨我們身上的「形象的未來」。

最後，在討論形象的未來、特別是其政治性未來時，若不提到一枚新的政治暨文化符像的興起，似乎就會顯得怪怪的。這枚符像標誌了我們這個時代的新政治紀元的發端，所昭示的不只是一屆政府當局的終結，或許還是從二○○一到二○○八年——即小布希執政時期——支配了世界的這整個「恐怖年代」（age of terror）與「反恐戰爭」的終結。

當然，我說的就是歐巴馬，以及圍繞他的臉孔、身體、甚至是家庭，而演化出來的這幅驚人的經典畫面（iconography）。無所不在的、出自謝帕德・費爾雷（Shepard Fairey）手筆的「希望」海報，就運用了在政宣歷史上常見的技法：將一幅過度曝光的攝影影像，簡化成原色（紅、白、藍）的色塊，再搭配一句簡單的口號。其與蘇聯時期的列寧海報在風格上的相似性，在歐巴馬參選的幾天內，就（在線上雜誌《美國思想家》〔*American Thinker*〕的佩姬・夏皮羅〔Peggy Shapiro〕部落格）被拿來作文章，以強化右翼貼給歐巴馬的社會主義者、甚至是共產主義者標籤。[17]我非常懷疑，像這樣「聯想入罪」的做法，其成效會比將歐巴馬與號稱恐怖分子的比爾・艾爾

17 參見 www.americanthinker.com/blog/2008/04/obamas_posters_message_in_the.html（查閱於二○○九年四月三十日）。

斯（Bill Ayers）扯上關係的意象式（imagistic）嘗試好到那裡去。這種聯想將會，至少在短時間內，被鋪天蓋地而來的另一類形象所淹沒，如《時代》雜誌的選後封面，就把歐巴馬 P 進了小羅斯福於就職日得意搭乘敞篷車的經典畫面。我認為，將其比擬為歷史上的小羅斯福形象，會比列寧海報更經得起時間考驗，其理由倒也平淡無奇，那就是歐巴馬上台靠的是民主選舉，而不是暴力革命或軍事政變，而且當時正值大蕭條（Great Depression）以來最嚴重的金融危機，也就是二○○八年的「大衰退」（Great Recession）。舉例來說，小布希可是利用了九一一這場全國悲劇，為「恐懼本身」火上加油，還展開了無止盡的反恐戰爭，當作進入緊急狀態與行政權空前擴張的理由，與之相比，歐巴馬上台時，靠的則是希望的訊息，以及選民的明確支持。小布希強化其形象的最出名努力，就是有名的「任務完成」（Mission Accomplished）擺拍活動，當時他扮裝成飛官現身，宣布了伊拉克戰爭的勝利。

　　但這種聯想入罪策略不會奏效的另一個理由，就是公眾已經受過教育，也都免疫於這種在總統大選每個階段都會出現的、為了一整年的形象戰爭而採取的形象戰術（image-tactic）了。這種免疫的其中一次值得注意的時刻，就是二○○八年七月二十一日，當時《紐約客》雜誌發布了一張封面，將歐巴馬畫成穆斯林，蜜雪兒則畫成了一個安吉拉‧戴維斯（Angela Davis）式的革命份子，還頂了顆爆炸頭跟一支 AK-47。

　　我的左派朋友大多被這幅形象嚇到了，但我卻樂見這幅形象，當成一種經典畫面式的預防接種，是劑量經過計算、在媒介域裡流通的形象病毒。它造成的效果，就是使右翼政宣的暗中影射變得可見、而且顯然荒唐可笑。有些形象（例如小布希打扮成飛官）能獲得力量，是因為只有半隱半現、輕易就能撇清關係，並且避免了直接顯現。對我來說，很明顯的是，這幅形象要嘲笑的並**不是**歐巴馬夫婦，而是相信這種誹謗的白痴們，**以及**認為大多數美國人都白痴到分不清反諷與譏嘲的左翼評論家們。這裡最明確的嘲笑對象，就是福斯新聞台，以及他們對於歐巴馬夫妻因為贏得提名而交換的手勢算不算是一個「恐怖分子擊拳」的忸怩作態猜測。

　　我猜想，《紐約客》很清楚，他們的意圖將遭到誤解，以及他們會觸怒自己那些走自由派、政治正確路線的見多識廣讀者群。實際上，這份雜誌是自願擔任了歐巴馬的代罪羔羊，用他們自己化身而成的菁英主義老紐約人（Knickerbocker），當作是讀者群的練拳沙包，而《國家》雜誌（Nation）的漫畫家立即就看出了這一點，便畫了張圖諧擬《紐約客》，圖中的老紐約人被擊倒在地，冒犯人的雜誌被丟進壁爐裡焚燒，同時歐巴馬夫婦則在慶祝第一回合的勝利。《紐約客》事先就預見了自身形象之未來，這個未來既是他們引起的、也是他們所樂見的。但小布希那場「任務完成」擺拍的後續演變則不然，其畫面很快就成了代表幼稚造假與不實許諾之形象，一直糾纏他到總統任期屆滿，灰頭土臉下台為止。或者像《紐約郵報》（二〇〇九年二

月十八日）的另一篇可憎漫畫也是如此，圖中畫了兩名警員站在一隻滿身彈孔的猩猩面前，並將這隻猩猩說成是歐巴馬經濟刺激法案的作者，這幅形象讓我們退回了動物的領域，只是這次化身成為了種族主義在過去、現在與未來的形象。

當然，《紐約郵報》的漫畫家西恩‧德隆納（Sean Delonas）與發行人魯珀特‧梅鐸（Rupert Murdoch），都堅決否認此間有任何的種族主義意圖。他們似乎不知道，黑人從不復記憶的時代起，就被譏刺性地畫成猩猩了，也不知道這項經濟刺激法案的作者，就是這個國家的第一位非裔美國人總統，也不知道包括這幅形象在內，有越來越多琳瑯滿目的形象，都在預告這位總統的遇刺。這些人來自的星球想必都沒有動物的存在，那裡的動物形象想必也不會預告或造成可能的人類未來吧。

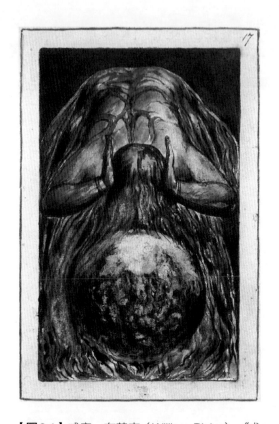

【圖8.1】威廉‧布萊克（William Blake），《尤里森之書》（*The Book of Urizen*, 1794），圖版17。萊辛‧J‧羅森沃德藏品集（Lessing J. Rosenwald Collection），國會圖書館。© 2015 William Blake Archive. 授權使用。

8

世界圖像

全球化與視覺文化 [1]

勞動夥伴們！摘收葡萄與禾稼的偉大時節今已降臨
寰球全境皆獲探索：散落如原子的
世人才智盡數湧向號角之聲。

——威廉·布萊克，《彌爾頓之詩》（*Milton: A Poem*, 1803）

　　我必須坦承，我覺得「全球化」（globalization）這個觀念是有些令人卻步的。這個概念本身就有些浩瀚龐大之處，彷彿已經變成了總體性（totality）與普世性（universality）的同義詞。再者，集結起來要描述全球化的眾多學科、無盡文檔，以及其聲稱要描述的客觀現

1　本章原本是在北京清華大學舉行的全球化與文化翻譯研討會（二〇〇六年八月十三日）上發表的主題演講。非常感謝王寧教授籌辦了這場難忘的活動。

實，也是範圍廣泛、類型繁雜。毫無疑問，在我們這個時代，已經發生了一種德希達稱為世界化（mondialisation）的強化、加速進程。媒介、資本與文化的力量籠罩著我們，有如形象的巨型風暴。我們現在對世界知道得比以往更多，同時世界也似乎比以往都更逸出了我們的理解，更遑論是控制了。愛德華・薩伊德在提倡一種**凡間**（worldly）的批評——也就是一種世俗（secular）且寰宇主義（cosmopolitan）的批評——的同時，也承認了一項無可否認的事實，那就是二十一世紀的世界正在淪入宗教戰爭當中，而驅動這些戰爭的原因，大多是因為知覺到（perceived）神聖的空間與場所受到了侵犯。由此看來，全球主義與在地主義似乎並非真正的互斥選項（alternatives），而是從彼此身上滋生出來的矛盾概念——彷彿在地（the local）這個構想本身，就是被全球（the global）所生成的。而我想要思考的，就是全球這個概念的弔詭之處——正在嶄露的這一幅「世界圖像」（world picture），已經變得不可思議地清晰、寫實、並且資訊飽和（世上的每一吋地表現在都已被掃描，且搜尋得到），於此同時，似乎又在面對一場漸趨嚴重、只能描述為末日浩劫般的危機。對於災難性未來的種種預測，已不再是好萊塢的專屬題材；現今入主的寫實紀錄片，其攝製是基於經驗研究、檔案工作，再穿插一些大眾媒介上的禍患景象——如海嘯、颶風、瘟疫、以及（列於最後卻不是最少見的）戰爭。

在一個末日浩劫預言隨處可見的時代，很容易就會沉溺於即時主義（presentist）的思維當中。這就是為什麼，我首先就要引用威廉・

布萊克的詞句，他早在兩百多年前，那個充滿戰爭、革命與反革命的時代裡，就已經表達過非常類似的感想。在眾多英格蘭詩人與畫家當中，布萊克對於球體（globe）與全球化之形象所意謂之事，很可能有著最敏銳的感覺，而這在他的種種言詞與形象中，也扮演了主要的角色。布萊克的作品出現於不列顛帝國從重商主義的第一階段，過渡到殖民與征服的第二階段的這個時期。而我們也處於一個類似的過渡時刻，介於通稱為「後殖民」時期的歐洲各帝國之裂解，以及蘇聯覆滅後這個名為全球化、或者（用麥可‧哈特〔Michael Hardt〕與安東尼奧‧內格里〔Antonio Negri〕的說法）單純稱之為「帝國」的新的歷史形構（historical formation）之間。[2]

於是布萊克這位違逆帝國的先知，如今就顯得特別合乎時宜了。我援引他的作品，並不是要否定我們此刻這場全球化的新穎性，而是要將這種新穎性置入更宏觀的框架，要關注全球化進程的長時段（long durée），以及「全球」這個中心形象本身的歷史。談論全球化的文章已是如此之多，使得這個詞彙已經成了過度熟悉、未經檢驗的老哏。一般從視覺文化、媒介、以及形象理論的立場推敲這項主題之時，大體上都傾向於談論形象的全球分布、及其以電影、電視、廣告與網路等大眾媒介的形式所進行的流通。我的途徑則略有不同，著重之處並非形象的「全世界流通」，而是世界與全球的形象本身。我想

2　Hardt and Negri, *Empire* (Cambridge, MA: Harvard University Press, 2001).

要特別注意海德格所稱的「世界圖像」，也就是構成全球化論述的種種隱喻、形貌與圖像，古代、現代與後現代。那麼，我們一開始就需要自問：我們是如何想像、描繪或認識全球的呢？

首先，我們或可列舉幾種我們用來稱呼全球的方式，首先從globe（球體、地球）或sphere（球形、地球）等形貌本身開始，再來到planet（行星）與planetary（行星級、全行星）、cosmos（寰宇、宇宙、萬物）與cosmopolitan（寰宇的、普世的）、world（世界、凡間、塵世）與worldliness（凡間性）等詞彙，最後還有既可當作本行星名號、亦可指我們站立或是挖掘的有形土地的earth（土地、土壤、地球）。

一、牛津英語辭典（OED）告訴我們，拉丁文裡的*globus*這個詞，指的是「圓形物體或團塊」；如圓球、團狀物等等。威克里夫（Wyclif）（在第一本英語聖經當中）就用過中世紀英語的*glob(be)*、*glub(be)*、*GLUB*，以表示拉丁文詞彙*globus*的「人體」之意。所以這個名稱凝縮了單一與多重物體的意思，就如同「body」（體）可以表示個體或集體一樣。而當代關於全球化（globalization）的觀念，則很可能可以追溯到麥克魯漢所說的，由即時電子通訊所造就的地球村（global village）之形象。是麥克魯漢這個大小並稱的錯喻（catachresis），將global的基本意思，勾勒成了一種具體普世、巨型縮影的形貌。這個globe既是模型或地圖、也是被測繪與繞行的東西。它既是將我們納入其重力場的物體，同時又顯現為一個手持物件，

例如以基督（或是基督徒皇帝）作為救世主（salvator mundi）的形象
當中，就將基督教化（Christianized）的世界呈現為一顆捧在手中的
水晶球。當這個世界的重量增加時（如同我們現今遇到的情形），則
可能看似即將壓垮支撐它的身體，如同扛著天球（globe）的亞特拉
斯（Atlas）這幅知名的徽飾。天體和諧運行論（music of the spheres）
這種古代學說就證明，早在近代航海行遍全球（the globe）之前，就
已經有了以球形為典範（spherical models）的宇宙觀。如果就像聖經
的創世敘述所說的，「地是空虛混沌」（the earth was without form and
void），那就很容易去預言，首先被創造出來的，將會是最簡單的形
式，也就是圓形或球體這種柏拉圖式（Platonic）物件。因此，才會
把創造（creation）表現成將某個球形（sphere）銘記在空間當中，像
威廉‧布萊克就將創造者（creator）描繪成了帶著羅盤的耶和華—尤
里森（Jehovah-Urizen）、一個正在注視其炙熱作品的火神般角色、或
是（在一個更徹底的原初形象中）一位產下了巨型子宮或「血團」的
造物主。

　　圖8.1、8.2與8.3分別呈現了三種思考global的主要方式，也就是
維根斯坦會說的三個「面相」（aspects），或是三種「看作」（seeing
as）的方式：

A.將其視為一種幾何式的、可測量的建構，無論是在物理空間
　上，還是在可測繪、可計算的數量上皆然，從地理區域、地形

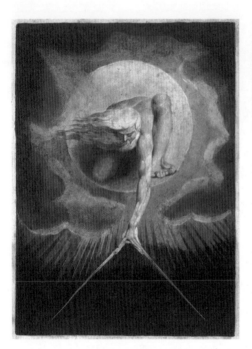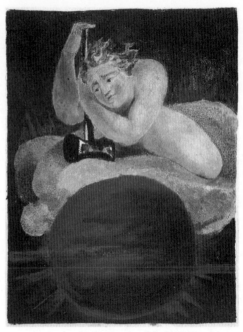

【圖8.2】威廉‧布萊克，《歐洲預言》（*Europe: A Prophecy*, 1794）之卷首圖。萊辛‧J‧羅森沃德藏品集，國會圖書館。© 2015 William Blake Archive 授權使用。

【圖8.3】威廉‧布萊克，《洛斯之歌》（*The Song of Los*, 1795）。萊辛‧J‧羅森沃德藏品集，國會圖書館。© 2015 William Blake Archive 授權使用。

誌與路徑，一直涵括到資本、人口、以及種種轉瞬即逝的文化與大氣條件的「流動」──亦即媒介域或氣象域的天氣變換。以列斐伏爾（Henri Lefebvre）在其經典探討《空間的生產》（*The Production of Space*）裡的用詞來說，就是經過設計、治理、「再現」的，屬於建築師、都市規劃師、以及景觀設計師

的空間（圖8.2）。[3]

B. 將其視為一種製作、造就而成的物件，一種涉及了材料與科技的人造物，如物理模型下的多個「人為」世界，數位科技下的多個虛擬世界，或是將中國的長城、堤防與水壩、以及全球氣候效應（尤其是全球暖化）都包括在內的各種開墾、都市化、以及全行星形變（planetary deformation）所具有的，種種形塑而成的物理特徵。這個面向呼應的是列斐伏爾想法裡「經過實作」的空間，也就是工程師、種田人或工人所建成的環境（圖8.3）。

C. 將其視為一種經過**再製**（reproduced）的有機形式，同時既將其視為生物、又視之為該生物所居住的環境（圖8.1）。因此可以將這種最終形象讀作，從其先祖之身體傳承下來的一套血脈與纖維交織的胎盤式網絡，所哺育的某種胚胎形式。因此，作為環境的 globe 就是某種子宮，孕育著將要誕生的種種生命形式，或是一種有如培養皿般的、生物媒介式的「文化」；[4]另一方面，作為一個單數的**身體**，它則是 globus 或「集合體」，例如某個國族的「政治身體」；只有在這個情況下，才會將整個**物種**，也就是「人類全體」，當成一個政治單位。而 global 的

3　Lefebfvre, *The Production of Space* (London, Wiley-Blackwell, 1982).

4　關於「生物媒介」（biomedia）的概念，參見 Eugene Thacker, in *Critical Terms for Media Studies*, ed. W. J. T. Mitchell and Mark Hansen (University of Chicago, 2010).

這種有機形象，在其諸多含意當中，肯定是最奇幻、影響幅員也最廣的。由此觀之，全球化就變成了一幅總括的生物圖像，展示了一個以最字面、最肉體的措詞表達的「生活世界」，彷彿我們在觀察的是一場出生創傷的景象，一幅關於傷害與流血、繁殖、哺育和分娩的多穩態形象。這呼應了列斐伏爾說的，知覺到或「隱匿起來」的空間、作為一個胚胎般兼演化式的生態體系的世界。

二、**Planet（行星）**。planet這個詞源於古希臘語的「遊蕩」，用於稱呼遊蕩的星辰，也就是行星（試比較古典拉丁文的 stellae errant──意為引領偏離正途、〔在被動語態中〕遊蕩、來源不明），與之相對的，則是保證了宇宙的秩序感、宇宙球形結構中之和諧的「恆星」（fixed stars）。若以更宏觀的框架、從天文學的較為寬廣的視角，如站在太陽或天王星的角度來看，這顆球體（globe）就變成了穿越空間的遊蕩者，就像布萊克所描述的，是顆「滾動穿過虛空的球體」。從這個立足點看來，世界就成了「一粒沙」、或是時空之海（Sea of Time and Space）當中的一座脆弱島嶼，而有時會被認為是全球化之特性的游牧（nomadism）與流動遊蕩（fluid errancy），則適用於globe本身。布萊克這三種關於globe的形象，全都將其表現成了一顆仍與其創造者綁在一起的行星：或者被監控、測繪與建模（modeling）綁住；或者被生產活動與人造物綁住；或是被身體上、

生物上的依賴綁住。但是這些形象也全都暗示了一個疏遠、分離與分娩的時刻，彷彿到了某個點，這顆globe、人類的這整個生活世界，就會認識到其自主的「島嶼」地位，其在一個大多無生命的宇宙裡的唯一、罕見身分。第一批太空人在外太空知覺到世界的時刻，在重新框定global的行星意涵上，肯定是一個關鍵時刻。

　　三、**Cosmos（寰宇）**。「更廣大的世界（World）因其美麗而稱為寰宇（Cosmos）」，語出《洪堡的寰宇》（*Humboldt's Cosmos*, 1848）第一卷之53。這是「構成了可知覺世界（the perceptible world）的，天上人間一切事物的聚合，亦即全數的受造事物」。洪堡又繼續寫道：「畢達哥拉斯學派（Pythagoreans）將寰宇（Kosmos）、或者宇宙（universe），設想成由數所生成的單一體系。」（此一見解駁斥了海德格認為希臘人沒有世界圖像的想法。）這或許就解釋了，「寰宇市民」（cosmopolitan）的形貌，為何經常會置身於「global」之外或之上，將globe握在手中，並以更寬廣的奧林匹亞眾神（Olympian）視角加以框定——而這種視角也充斥於這些關於全球化的國際研討會當中，讓世上的男男女女寰宇市民一起來思索「global」，彷彿他們就像那首非裔美國人的讚美歌唱的一樣，「將全世界握進了他們手中」（the whole world in their hands）。[5]通常來說，cosmos會被描寫成

5　這首讚美歌的歌詞後段，將手持的世界改成了「小小嬰兒」（little bitty baby），這個轉折詭異地呼應了布萊克在幻景裡，將globe看成了出生時的胎兒。

一些高度抽象的、綱要式、甚至是簡圖式的形貌，將一切的特殊性都留給了屬於地表造物（earth-bound creatures）的、這個塵世／月亮底下（sublunary）的界域。世界成了某個至高無上智慧者的腦中、手中或眼中的一個抽象形式。其種種矛盾皆被化約成了「對立中之和諧」（harmony in opposition）或是辯證的形貌，而其複雜性則被表現成了一座從上空俯瞰的迷宮。這個cosmos，就像亞歷山大‧波普（Alexander Pope）所想像的，是「一座驚人，卻非全無條理的迷宮」，而創造實體的迷宮與風景園林，則是試圖用地上空間的人類尺度，去描繪出帝國的、全球的總括性的結構。因此，波普在《溫莎森林》（*Windsor Forest*）的描述，就以此作為大英帝國（還有「伊甸樹叢」〔Groves of Eden〕這個原初的神聖地景）的一幅微縮寓意圖示，以及一處既體現、也解決了矛盾的辯證地景：「在此丘陵與山谷、林地與平原／在此土與水看似再次力爭／不若紛亂，一同損毀受創／而是作為世界，諧調混同。」6

　　這麼看來，令人驚訝的是，哈特與內格里在《帝國》的第一句話，也發表了類似的聲明：「帝國的問題意識首先決定於一項簡明的事實：世界秩序是存在的。」哈特與內格里似乎就要發覺到，他們的主張與新古典派（neoclassical）是相呼應的，遂迅速作出了修正，強

6　Windsor Forest II.11-13 (1713), from *Alexander Pope: Selected Poetry and Prose*, ed. Willaim K. Wimsatt Jr. (New York: Holt, Rinehart, and Winston, 1964).

調這種秩序既非自然的秩序、亦非神聖的秩序，而是「法理的」秩序，既不是「徹底異質的多股世界力量之互動」造成的「自發」結果，也不是「由單一勢力所規定的」。[7]像這樣認為世界秩序是法理的、是人類意識與能動性（agency）之產物的第三種想法，便將他們的思維與布萊克的前例連結了起來，而布萊克與他們的共同信念就是，全球化與世界秩序，就算不似他們的「法理」觀念所認為的，服膺於同一律法，也都是人類想像力的歷史性產物。

　　四、World（世界）。根據《牛津英語辭典》，是「日耳曼語族（Germanic）特有之構詞，f. *wer*－人、*WERE n.*1 ＋ *al*－歲（試比較 *OLD a.*、*ELD n.*2），故在詞源學上，意為『年歲』或『人之生命』」。「World」既能擴及全宇宙、也能收縮成殊相（the Particular）──「這個世界」是與下一個世界相對而言的；也是低下、世俗、塵土、凡間的，是與天堂相對的。這也是一個時間狀態、而不只是空間狀態，是一種情景、而不只是一個位置。world就是將局部與整體、特定獨一性與普遍總括性混為一談的另一個錯喻。維根斯坦說，「世界就是一切東西」（The world is all that is the case），[8]但這也是一切東西的一個小型子集。「世界、肉身、以及惡魔」位於一塊中間區域，處於天

7　Hardt and Negri, *Empire*, 1.

8　這是維根斯坦為全書開場的第一句話，*Tractatus Logical-Philosophicus* (1921), trans. D. F. Pears and B. F. McGuinness, intro. Bertrand Russell (London: Routledge & Kegan Paul, 1961), 5.

堂之下，但高於地獄、或黑帝斯（Hades）的冥府世界，那裡是地底
的國度，是個充滿火焰、折磨與毀滅的宇宙。世界也可以指涉某個社
會或民族誌意義上的區域、如「阿拉伯世界」，或者甚至是某個物種
的領域，例如「生活世界」的概念。不同於Kosmos，worlds則是可
以輕易變成複數形式的：如許多並存的世界、諸世界之間的戰爭、
以及不同的創世方式，就像納爾遜・古德曼（Nelson Goodman）告
訴我們的一樣。[9]是唯一的寰宇秩序、唯一的法理律則，在支配眾多的
世界。有人猜想，德希達是出於對於語言的敏感度，才更偏好採用
世間化（mondialisation）這個詞彙，而不是全球化。不過，將法語的
mondialisation譯為英語的「worlding」（世界化）並不十分恰當——
或許我們需要一個像是「凡俗化」（mundanization）或「凡俗性」
（mundanity）之類的新詞（儘管這可能會很危險地趨近於將全球化等
同於無聊與空洞的擴散蔓延）。

　　如果你能接受喬哀斯式的文字遊戲，那麼作為一顆行星的世界，
也會「迴旋」（whirled）穿過空間，自轉（rotating）著度過了季節更
迭、及其上住民的生命。由global帶出的圓形暗示、以及planetary裡
的漂泊遊蕩之意，都匯集成了渦流或螺旋的形貌，成了某顆球體穿越
空間遊蕩時，其上任一點所留下的旋繞痕跡，或是藝術家兼創造者畫
出一個新世界（New World）時的落款手跡。索爾・斯坦伯格（Saul

9　Goodman, *Ways of World Making* (Indianapolis: Hackett, 1978).

Steinberg）的漫畫《新世界》（*New World*）就完美闡明了這個場景，以及海德格所認為的，「世界圖像」並非對於世界的描繪，而是作為一幅圖像構成的世界本身。

五、Earth 或 terra（土地）。 依然是《牛津英語辭典》：「在地面（ground）之上；據知並無其他的非條頓語族同源詞存在，似與亞利安（Aryan）字根 *ar 有關，意為耕耘，有待嚴格商榷。」不過，土地就是埋葬與挖掘之處。但也是（列冊管理的）「全土」（whole earth）與（想像中的）「中土」（middle earth），或是（科幻作品裡的）「地球人」（earthlings）生存之處。而將 global 的相關辯證改成 earth 的版本，則搖擺於專有名詞與普通名詞之間，搖擺於行星的名稱、與覆蓋其表面的富含營養、豐饒且肥沃之實體物的名稱之間。

由於我剛才援引了威廉·布萊克的宇宙學，做為全球化之詩學與圖像學的框架，那麼將他對於宇宙結構的最全面的說明記錄下來，或許會有所幫助。我希望在此顯然可以看出，他的基本原則，就是要帶出關於世界、全球以及寰宇的這整個概念的辯證性質，以強調這種將局部／整體、特定／通用、小小的「精微殊相」（Minute Particular）以及「無限」（Infinite）合而為一的錯喻──「沙粒中見世界」。但他也對這種無限作出了下列說明：

無限性之本質乃是：萬物皆有其

自己的渦流；穿越永恆之旅人一旦

行經那渦流，即察覺其捲回

他路徑背後，進入一顆自摺之球；有如一顆太陽：

或如一顆月亮，或如一個星辰輝煌的宇宙，

此為他在土地上持續前行驚異旅程之時

或如人形，如與他一同經歷善意的朋友，

而人眼得見，東與西俱涵納

其渦流；北與南，及其一切星辰宿主亦然；

他所見之日升與月落亦圍繞著

他的穀物田與五百畝山谷。

故土地乃一片無限平原，卻不顯明於

那侷限於月影下的虛弱旅人。

故天堂乃業已行經之渦流，而土地則是

未有旅人穿越永恆以行經之渦流。

——布萊克，《彌爾頓之詩》（*Milton: A Poem*, 1804），

圖版15，第二卷，頁21-35 [10]

10 *The Poetry and Prose of William Blake*, ed. David V. Erdman (Garden City, NY: Anchor Doubleday, 1965), 108-9.

　　這段詩作曾經引來多方賞析，但我只想從這個脈絡來強調幾個主要的重點。作為一段對於全球化的記述，這段文字暗示，總括性作為一顆球體的形貌，本身就是一個過渡階段，而非終點。這顆球體只是人類意識遭遇的的另一個「事物」，而它就像所有事物一樣，也「有其／自己的渦流」，也就是說，自有一個切換著對反知覺的，旋繞著、分了身、辯證式的身分──如「一顆自摺之球」等獨特物件，或是如向外散發光線的「一顆太陽」、或是反射光線的「一顆月亮」；或是一組集合物件、一團質量聚集、「一個星辰輝煌的宇宙」。或是（此即無限之本質的最終幻視〔visionary〕版本）一個「人形」（human form），也就是那身為至高主體，將這些世界、這些無限，全都納入己身的他者（Other）。研習全球化的人若能從這段文字學到一課，那就是不要拘泥於優先以球形（global）的形貌作為世界、地球或寰宇的符像（icon）。正如布萊克所述，「既屬向那理性人顯現的假象，／既屬一顆滾動穿過空虛的球體（Globe），此即妄想。」倒不如將土地視為「一片無限平原」，在此每項特定物件、以及每個活物，都包含著又通往另一個無限性的一股渦流。

　　新聞工作者湯馬斯・佛里曼（Tom Friedman），曾引人側目地總結說，「世界是平的」，而全球化就弔詭地意味著，我們現已度過哥倫布發現世界是圓的這個階段，進入了一個屬於即時虛擬共同體的連線宇宙──佛里曼漏掉沒提的則是，這是個經濟不平等日趨嚴重的共

同體。[11]在這個世界裡，身為寰宇市民的企業家們搭著商務艙，來往於各個世界城市之間，還有種種形象、資訊與貨品與他們一起流通。對於這個世界的同質扁平性（homogeneous flatness），佛里曼有著司空見慣的新自由主義式信心，但布萊克做出的結論，則與之截然相反。對布萊克來說，精微殊相才是無限、個別（individual）與單獨（singular）的。全球化的無限性並不在於這個新自由主義的同質空調世界，而在於其掌理的血汗工廠與骯髒戰爭、以及住滿了其所有層次的這些特殊人形當中。

就全球化的抽象性質而言，最好用的代罪羔羊之一，就是科技與科學。這正是海德格在一九三八年的著名論文〈世界圖像的時代〉（The Age of the World Picture）當中的論點，他論證說，在現代時期，世界本身就已經變成了一幅圖像（picture）。[12]不僅是種種現代文化創造了世界**的**種種圖像，而是這些文化呈現給自己的世界，就是**作為**一幅圖像被構成的，而海德格在此所說的圖像，指的就是屬於數學與物理的、屬於現代意義上的科學研究的，可測量可計算的宇宙。對海德格來說，古希臘或中世紀的人並沒有這種意義上的世界圖像，也就是將存有裂解，一邊成了一個總括的客體，另一邊則是一個「瞭解情況

11 Friedman, *The World is Flat: A Brief History of the Twenty-First Century* (New York: Farrar, Straus, Giroux, 2005).

12 Heidegger, "The Age of World Picture", in *The Question Concerning Technology*, trans. William Levitt (New York: W. W. Norton, 1989), 790.

／得見圖像」的完全一目瞭然的主體，彷彿全世界都在它「前面」被描繪了出來，又發現自己在總體情況來說，也「身在圖像之中」。海德格論證道，「世界一變成圖像，人的位置就被設想成了一種世界觀（world view）」（頁133-134）。

　　海德格認為，其他時代沒有世界圖像，因此也沒有世界觀，但我暫且不管他這個說法對不對。[13]我更感興趣的是，他對於現代的、推定為科學的世界觀的看法是否正確。有趣的是，就在六年之前，佛洛伊德在他最晚期的一篇論文〈世界觀問題〉（The Question of a Weltanschauung）裡，卻做出了與海德格的主張完全相反的論證。佛洛伊德主張，科學思維對於某種包羅萬象的世界圖像或世界觀的觀念，自始就懷有敵意：科學思維甚至不能「為我們畫出一幅關於宇宙的融貫（coherent）圖像……它給我們的所謂發現是零碎的，又不能讓這些發現彼此達成和諧……它教導的每樣東西，都只是暫且真實的：今天被讚美為最高智慧的東西，明天就會遭到拒斥，並且被別的東西所取代，儘管這也只是試探性的」。[14]當然，佛洛伊德並未將人的心靈本身豁免於這項結論之外，並主張說，精神分析作為其中一門科學，並不能聲稱具備了一幅世界觀，而且也必須放棄聲稱能給出一幅

13　不過，我是讀E. M. W. Tillyard的思想史經典著作 *The Elizabethan World Picture* (New York: Vintage, 1959) 長大的，所以很難從字面上認可這個說法。

14　"Lecture XXXV, The Question of a *Weltanschauung*", in *The Freud Reader*, ed. Peter Gay (New York: W. W. Norton, 1989), 790.

世界圖像。

　　哪種觀點才正確呢？我自己的感覺是，兩者皆是錯誤的，並且必須將其理解為，都是有著深刻聯繫的意識型態固著的表現。佛洛伊德是在企圖克服魔幻思維與宗教，他將其理解為種種教條式的世界圖像與世界觀的起源，是人類思想演化的一個幼稚階段。與其打對台的海德格，則恰恰相反。他想要將世界在現代的除魅（disenchantment）歸咎於科技與工具理性，以及一幅全面的世界圖像的建構。海德格與佛洛伊德都同意的是，世界圖像是個壞東西，儘管他們的理由截然相反。

　　我自己對世界圖像的感覺則是，這些圖像是必然的、無可避免的，而且總會以這種或那種方式受到限制的。問題在於，受到了那些限制呢？Google Earth 以其驚人的衛星照片，為世界作為球體（globe）的這種傳統上的球型（spherical）再現，做出了一套數位暨虛擬的回應，或許就是個好例子。我只消按按滑鼠，就能從幾千哩外的太空，推進到地表上方僅幾百呎處的某一點，在驚詫中看著陸塊與地區、接著是如海岸線之類的獨特地理形構逐一映入眼簾，直到我們停駐在可辨識的城市街道與建築物上空。就像《救世主》裡的那顆水晶球一樣，每樣東西都是澄澈、透明且高度清晰的──直到我們逼近，隨後這幅世界圖像就化成了像素。此即布萊克說的精微殊相的時刻，也就是全球形象溶解於在地形象之中，通道化進了溶解的渦流、形象也受到重新框定的時刻。與之十分相似的時刻，還有空中監測使我們確信

找到了某目標，讓我們看著該目標在十字準星上爆炸之時，而這種「外科手術式打擊」幾乎總會在事後發現是場錯誤，是一起「附帶損害」的災難性事故。

　　要流暢地「推移」，確切來說，從全球推進到在地，換言之，要從抽象無限性（abstract infinity）的高度推進到精微殊相，是辦不到的──而這種視角必須要通過的渦流，就對觀看者施加了一種新型的──近身且個人的──觀察體制（regime of observation）。新自由主義經濟學、以及軍國冒進主義（militaristic adventurism）的這幅當代世界圖像帶來的危險幻覺，就是科技已經讓人有可能進行這種「流暢」的推移。這方面是海德格說得對。而這種**世界觀**總是暫時且零碎的，在這件事上佛洛伊德則是對的。

　　但是在全球視角當中，還有其他種類的視差觀點或跳躍（jumps）有待辨識。這不只是關乎尺度、關乎巨型與微型的問題，也是世界圖像本身根本的編碼的問題。哈特與內格里的開拓性著作《帝國》的封面形象，或許就是個絕佳的例子。該書強調的，是從政治、經濟與社會上，對世界秩序進行的斷然建構，是構成他們所稱的首字母大寫的「帝國」的國家、大企業與NGO代理者的「法理」形構，而像這樣的一本書，為何要以颶風這樣的氣象事件，作為其訊息的總結寓意圖示呢？這個形象對於它要闡釋的文本來說，是完全不相稱的。用這張圖當成高爾（Al Gore）的《不願面對的真相》（*An Inconvenient Truth*）的封面，倒是合理許多，該書把全球化視為（若維持現行方向不變）

將導致全球災禍的一段生態與環境過程。而全球暖化，就像高爾所論證的（加上只能說是當代科學之「世界圖像」的一致支持），正在威脅人類的整個生活世界。彷彿哈特與內格里幾乎在無意識中，落入了他們世界圖像的有限度崩解（limiting breakdown），亦即一種動盪形式的秩序**與**失序，也就是海德格所稱的，以渦流這種變形的古老形貌為形式，糾纏著世界圖像的「陰影」。[15]

然而，我並非要以作為各世界圖像之間的紛亂通道的渦流，這種相對抽象的宇宙論（cosmological）形象來進行總結，而是想在最後對於區域，也就是在關於全球與在地的極化概念裡往往會漏掉的「被排除的中間層」（excluded middle），這個中介概念做一些思考。我認為，哈特與內格里忽視了「地理區域」、以及馬克思比喻的無產階級革命的鑽地「老鼴鼠」（Old Mole）的重要性，轉而注意了一個高度虛擬化的帝國，隨處皆是其中心，隨處皆非其周邊（circumference），是事出有因的。對他們來說，所有反抗帝國的不同奮鬥，彼此都是「不能交流」的。抽象的「諸眾」抵抗的是同樣抽象的「帝國」，而其「虛擬中心……是可以從任一點加以攻擊的」（頁59）。

若是我們從（舉例來說，在中東，但在美洲、非洲與亞洲亦然的）當代政治裡學到了任何教訓，那就是宗教是個比以往都更為強力

15 當然，我在此假定這個封面是他們自己選的，但這也可能是書籍設計師強加給他們的。

的因素。後來人們就發現，我們這個時代的軍事夢魘，並非冷戰時代那些射程確實涵蓋全球的洲際彈道飛彈（ICBM），而是可能只會飛上十或二十英里，從某輛皮卡車的後座、或是某間農舍的後院即可發射的短程與中程飛彈。如今所有的戰爭都是區域戰爭，我這樣說的意思是，戰爭幾乎都不是在部署軍隊相抗的不同國族之間進行的，而是在某條不確定且游移的邊界上，在有爭議的領土、以及非軍事化地帶上，以走私而來或臨時找來武器進行的複雜的陣地戰。由此觀之，重要的是注意到，「反恐戰爭」的觀念裡的這個幽魅敵人（蓋達組織），並沒有位於任何民族國家的明確中心，但作為流通的全球意識形態，卻可以襲擊任何地方，而現在取而代之的ISIL（黎凡特伊斯蘭國），則發動了一場古典式的征服領土的戰爭，藉以創建一個新的區域性民族國家。

　而這些發展，都是完全符合區域（region）這個概念的。region這個詞來自regere，原意為「統治」，而這個意涵也反覆出現於諸如「政治體制」（regime）、「攝政」（regency）與「當政」（reign）等相關詞彙上——很像是哈特與內格里為帝國假定的「法理」（juridical）秩序。但是這個詞的實際用法，則掩藏了受法律統治之空間的這種形象。這種「區域想像」（regional imaginary），常常是以從政治與政府邊界解放出來的形象建構而成的，而且一般來說，指的是管轄權相對較弱或較分散的區域。在美國文化中，地方主義（regionalism）稱呼的，是對於被視為都會區域之壓迫性支配進行的一些形式的文化抵

抗。於是在美國文學史裡，「南方」文學（還有「西部」與「中西部」文學）就提供了對於紐約與新英格蘭這些寰宇市民中心的替代選項。

　　一如世界圖像，種種區域想像也總是展現了雙重、辯證的面貌。地區是「受統治」之處，但也是免於中央的統治、質疑著權力中心之處，經常涉入了城鄉之間的鬥爭。就其作為部分或全部、碎片或整體的地位而言，區域又是有歧義性的：如北美是個巨大的、（幾乎）涵蓋了整個大陸的區域，只包含了美國與加拿大這兩個國家，而這些國家又各自包含了許多區域。中國位於名為東亞的地區，但中國本身也是由許多在地理與文化上徹底相異的地區組成的。然而，相對於世界**圖像**（pictures），我則將這些想法稱為區域的**想像**（imaginaries），這是因為區域是個比國族或邦國還要更試探、也更暫時的存有物。沒有人被號召過要為他的地區而死，但說要為某人的邦國或國族而死，卻是稀鬆平常的。16

　　然而，舉出某處特定場址作為區域想像之範例時，區域想像就會化為一幅圖像了。因此，最生動的區域圖像，會來自衝突與爭議之地帶、邊界地區、非軍事化地帶、或是閒置空間（傅柯所稱的「異托邦」〔heterotopias〕），這些地方一方面既賣弄著自身作為場所

16 深思之後，我想把這個主張再說得更清楚些。渴望獲得獨立國格（nationhood）的美國南方就是地區忠誠（regional loyalty）的一個強大的例子。許多南方人依然相信「南方會再次崛起」，並因此決心保存他們的南方邦聯貨幣。儘管如此，就連這個例外，也確認了這項規則：南方渴望的是逃離其「地區」狀態，並取得作為國族的主權。

（places）或在地（localities）的雙重角色，另一方面又代表了較廣區域、乃至全球意義上的象徵空間（symbolic spaces）。波普的《溫莎森林》（*Windsor Forest*）正是這樣的一個異托邦，將一塊區域閒置不用，以使某處特定場所轉變成一幅世界的寓意圖示，同時既受到帝國統治、又接受了某種公共開放性，而這種開放性就是現代公園制度的前身。

　　從一種全球視角，尤其是由製圖學的理性計算所驅動的視角來看，區域則顯得像是地球上最穩定、最永續的特徵，尤其是體現在名為大陸的巨型區域陸塊之中。中國藝術家洪浩就以一幅題為《新政治世界》（*New Political World*）虛構地圖，為這一點提供了一個生動的示範。在這幅地圖向我們展示的世界裡，所有熟悉的大陸與區域都留在原位，但所有的政治實體，如城市與民族國家的名稱，都進行了**移置**（*displacement*）。洪浩的地圖提供了一套有用的方法，可以思考從全球到區域到在地等等空間範疇的關係。在最廣泛的層次上，這件作品提醒了我們，我們這些國族實體（national entities）與其生活世界的變數與脆弱（從巴爾幹半島過去半世紀來的政治地圖，亦可看出這點），同時又強調了大陸與區域的相對持久性。「大陸漂移」是全球現實（global reality）的一個（不同於全球暖化的）似乎超出人類干預的面向。在洪浩的地圖裡，邊界與國族認同的易變性有助於提醒我們，在一個美國被宣揚成「孤單的強權」、而全球化則例行地被等同於「美國化」（Americanization）的時刻，諸帝國與諸強權或許會比

一些微型的民族國家更短命。

　　但是洪浩這幅《新政治世界》的機智之處，在於各種移置與錯位的細節，以及其總體觀點。你會注意到，倫敦這座城市移動並擴張成了澳洲北海岸的一個區域，而以色列則移去了加拿大，在這裡應該就有很多空間可以擴張了。而中國呢，則被裂解成了許多部分，澳洲接管了其東海岸，北京現在似乎位於阿爾及利亞，而葡萄牙則接管了戈壁沙漠的西側。只有印度還留在次大陸上的「原本」位置，而立陶宛則搬去了斯里蘭卡。

　　最衝擊性的移置則是，由中華人民共和國獨占了美國本土（阿拉斯加則顯然被送給了烏干達）。這是什麼意思呢？難道是在不太隱晦地預言，中國會成為全世界最大經濟體，以及二十一世紀的宰制強權嗎？還是偷偷預言說，美國會在政治的意義上變得**像是**中國一樣，讓共和黨查禁了所有在野勢力的「一黨制民主」呢？[17]而美國似乎散落在菲律賓這個前殖民地的外圍離島上，又是什麼意思呢？在這個帆船、戰車與戰鬥機紛紛穿越汪洋，跳水者從原是巴西海岸、現在卻是荷蘭之處無憂無慮跳進南大西洋的世界裡，我們又要用這個世界做什麼呢？一如所有令人驚豔的藝術品，洪浩的《新政治世界》能夠帶出無窮的見解與問題。而且一如所有煽動性的世界圖像，這件作品也造

17 這段文字寫於二〇〇六年八月，不久後共和黨即因為敗選而勢力減退。我在二〇一四年下半做最後修訂時，共和黨已經牢牢掌控了最高法院與國會，這也再次看似一種完全可能成真的未來。

成了一股移置與重新導向的渦流，將觀看者拉進了一場，對於這個世界究竟是什麼、或者正在成為什麼，進行的令人暈眩的重新評估。

第二部

底

Grounds

【圖9.1】費迪南・索緒爾，〈語言學符號〉，出自《普通語言學教程》（1916）。

9

媒介美學

　　對我們這些喜歡（像阿多諾說的）用耳朵思考的人而言，媒介美學（media aesthetics）這個片語稍嫌刺耳。[1]這個說法不但尷尬地組合了拉丁文與希臘文；還強制搭配現代與古代的概念，其中一詞連結了大眾社會與資訊理論，另一詞則召喚了菁英品味與美術的世界。如同麥克魯漢所說，媒介就必然包含了「訊息」（message），而美學則關乎對身體的**按摩**（massage）、及其種種延伸與感覺。當然，麥克魯漢又繼續寫出、並設計了一本在圖形上具有實驗性的著作，題為《媒介即按摩》（*The Medium is the Massage*）。[2]他並未糾結於這個嚇人的小

1　此為阿多諾的論文〈文化批評〉（Cultural Criticism）的開場評述，當然他的口氣重得多，稱此為粗俗的說法。

2　*The Medium Is the Massage*, coauthored and designed with Quentin Fiore (New York: Random House, 1967).

小文字遊戲；事實上，文字遊戲凸顯了言說本身既荒誕又過度感官的特性，或許本來就是他最喜愛的修辭手法呢。美學，這門對於種種感覺、以及按摩這些感覺之種種藝術的探討，就構成了一個中心樞紐，讓傳播溝通、科技、以及社會形式等議題能圍繞於此，以流通在他關於媒介的統一場理論當中。他認為，唯一能真正領悟新媒介的衝擊的人，將會是願意耍弄與利用其感官能力——亦即用他們的耳朵、手指腳趾來思考——的藝術家們。相形之下，主要在顧慮內容或訊息的人，就永遠無法看到（或聽到或感覺到）媒介是如何調整著他們的感覺比率。而感受的問題所關乎的，對麥克魯漢來說，則從來就不只是感官上的體會，而是情緒上與感情上之**綜合**領悟（*comprehension*）、是沐浴在熱媒介與涼媒介中的身體。無須在意哪種媒介（電視、廣播、報紙）會被貼上熱或涼的標籤：重點是測量媒介的溫度，也就是身體——個別或集體的——在感官比率的世界裡的溫度。

我認為，從麥克魯漢過世以來這幾十年裡，他那充滿遠見的遺贈，已大多遭到遺忘。連麥克魯漢自己，也被人貶斥為一個因為躋身媒體名流，而沉迷於發表種種荒誕宣言的怪咖，風頭堪比上過迪克・卡維特（Dick Cavett）節目的楚門・卡波提（Truman Capote）等人。曾在多倫多大學受教於麥克魯漢的導演大衛・柯能堡（David Cronenberg），就在他的經典恐怖片《錄影帶謀殺案》（*Videodrome*）裡，替這位媒介研究之父宣讀了悼辭。片中的偉大媒介理論家布萊

恩‧歐布里翁（Brian Oblivion）[3]博士，這個擺明在影射麥克魯漢的
角色，就被描繪成了世上唯一真正瞭解媒介在對人類感官中樞做
什麼的人（「電視螢幕已經變成了心靈的視網膜；因此，電視即是
真實，而且真實不如電視」）。歐布里翁博士遂被邪惡的環視劇場
（Videodrome）集團挑選出來，作為「其第一位受害者」。

　　在麥克魯漢之後，媒介研究就迅速碎片化，成了不太意識到彼此
存在、或是互相不感興趣的諸多學門分科。傳播院校受到量化社會學
論述、基於大眾媒介之廣告學與新聞學的諸典範、以及各式技術配件
所支配，與藝術史學系並不交談；藝術史則背離了哲學式美學，偏
好歷史主義，而且只肯不情不願地承認其與語言和文學有構成上的關
係；而文學研究，則忍不住分心於過度拘泥在「文本之外別無他物」
之類的德希達格言，已然落入了一種語言學中心取向的符號學，且其
種種技術詞彙與區辨之激增，已開始與文藝復興修辭並駕齊驅。同
時，麥克魯漢也被班雅明這位新貴搶了風采，而其「機械複製」[4]的概
念在人文學科所向披靡之時，恰恰正值機械典範（正如麥克魯漢所預
見的）遭到電子與生控（biocybernetic）等模型取代之際。可以說，
麥克魯漢身後的媒介研究，就像是《鐵窗喋血》（*Cool Hand Luke*）

3　譯注：電影中拼為O'Blivion，取oblivion之諧音。

4　當然，我曉得，班雅明這個概念的譯法後來被修訂成了「技術」（technical）複製而非
　「機械」（mechanical）複製。但在一九七〇與八〇年代時，則是機制（mechanism）的
　隱喻方式主導了關於班雅明與媒介的討論。

裡，邪惡的典獄長對保羅紐曼飾演的倔強囚犯說的話一樣：「我們在
這裡的溝通失敗。」

然而，菲德里希·基特勒於一九九〇年代推出的鉅著《留聲機、
膠捲、打字機》，似乎為媒介研究提供了一套新的綜述，這部作品以
鮮活、實驗性的方式，拼貼了許多故事、笑話、歌謠與配件，並將其
編入一段關於人類之終結與電腦之興起的黑暗敘事當中。[5]基特勒提出
的媒介理論有如哥德式恐怖小說，在這段傳奇故事裡，有戰爭這個
「發明之母」所推動的媒介史、有眾多奇愛博士（Dr. Strangeloves）在
裡頭精算毀滅規模的戰情室，而麥克魯漢的感官比例，則被接上了鍵
盤介面、耳機、以及光學掃描器。

基特勒這次出色地踏入了媒介研究，結果便開啟了一門全新的、
進行歷史調查的媒介考古學。這門學問將注意力重新引向了電腦的軟
硬體、以及（較次要的）由互動機械組成的新網絡。隨著網路的興
起，這門學問引發了一波（以彼得·盧能費德〔Peter Lunenfeld〕與
列夫·曼諾維奇〔Lev Manovich〕等人為首的）對於所謂「新媒介」
的研究，在這些研究宣布的「數位轉向」（digital turn）之中，舊式
類比基礎的「機械式」媒介（尤其是攝影與電影）都被二進碼、資料
庫、以及自動執行的演算法所取代了。寫實性，尤其是類比攝影藉

5 基特勒的這本書最初以德文發表（Berlin: Brinkman and Bose, 1986）。附有Geoffrey
Winthrop-Young撰寫之絕佳引言的英譯本，則由史丹佛大學出版社於一九九九年發行。

由其與指涉項（referent）之間，照說是「指示性」（indexical）的關係，所造就的那種寫實性，以及關於再現與摹擬的觀念，全都將被丟進歷史的垃圾桶[6]。正如基特勒所指出的，電腦所提供的感官輸出，會被視為只是賜給驚愕的人類倖存者的「障眼法」與「娛樂」，是他們在走向最終下場，亦即被自己建造的機械取代的「同一時間」，讓他們分神的東西。

　　這段因《駭客任務》與《捍衛機密》（*Johnny Mnemonic*）等電影而流行起來的故事雖然迷人，卻還是能立即看出它有多麼傾向於淡化美學的問題，將其說成不過是在遮掩那屬於一與零跟文數字碼（alphanumeric code）的實在界（Real，在此依照拉岡的意義理解為創傷）的膚淺問題而已。那麼，我們會重新注意到某種稱為「媒介美學」的東西，或許就能理解為是在重新聚焦於，在麥克魯漢對於媒介的遠見中是如此重要的，那膚淺的「障眼法」。在《駭客任務》的關鍵時刻，也就是尼歐（派來拯救我們脫離母體的「救世主」〔The One〕）看穿了障眼法、見到文數字碼之串流的實在界之時，就已經可以看見這種復返的來臨。然而，正如這一刻的截圖所揭示的，這番揭示同時也是對類比事物的回歸。母體的探員／代理者並不只是程式

6　關於數位攝影已失去由化學感光攝影提供的與真實的指示性關係之主張，可參見（與我無關的）William J. Mitchell, *The Reconfigured Eye: Visual Truth in the Post-Photographic Era* (Cambridge, MA: MIT Press, 1992). 對此觀點的批判，可參見本書第五章，〈寫實主義與數位影像〉。

或是不定形的數碼叢集而已：他們還具有可資辨識的人形。

　　若要恰當地理解數位轉向，就不能不將其置入與類比物、以及與布萊恩‧馬蘇米（Brian Massumi）所稱的「類比物之優越性」的辯證當中。[7]數位事物絕非二十世紀的發明，也不等同於電腦代碼。數位事物一直都在離散字符（discrete characters）的有限組合（如字母與數字系統）以及圖形媒介的形式裡伴隨著我們，從報紙照片的網點、到馬賽克磁磚、再到澳洲沙畫當中相當於像素的材質皆屬之。障眼法與洗腦都必須從它們的彼此互動之中加以瞭解。每次轉向新媒介，同時都也是在轉向某種新形式的**直觀性**（immediacy）。會用上費解、不可卒讀的密碼編製，通常並不是為了給祕密進行加密，而是為了產生一種新形式的透明性。

　　基特勒在他這本書的開場白，拋出了他這番敘事的另一項問題：「媒介決定我們的處境」。接著他就繞進了二次大戰的德軍統帥部「戰情室」，裡頭正謀劃著不列顛戰役的空襲路徑。當馬克‧韓森（Mark Hansen）與我在為《媒介研究關鍵詞》（*Critical Terms for Media Studies*）撰寫導論時，我們立即想到了使用基特勒的句子當作開頭引言。[8]但我們首次的**反覆**思考，是要引入一個策略性的修改，並且堅稱

7　參見Massumi的著作 *Parables for the Virtual: Movement, Affect, Sensation* (Durham, NC: Duke University Press, 2002) 當中以此為題的章節。

8　*Critical Terms for Media Studies*, ed. W. J. T. Mitchell and Mark B. N. Hansen (Chicago: University of Chicago Press, 2010).

「媒介**就是**我們的處境」。這次修改的隱含目標，就是要質疑把媒介當成製造事情的外部能動性（outside agencies）的誘人修辭，質疑決定論（determinism）與決定（determination）的語言。媒介是否真的是某個處境的「決定性因素」呢？還是說，不如將媒介本身描繪成**這個**處境、也就是產生了人類經驗與（互相）行動的環境呢？若是不將媒介視為因果劇情裡的決定因素，而是視為一個其中或許會、或許不會發生變化進程的生態系，這樣不是更好嗎？一如將神想成「我們生活與移動於其中，並擁有我們的存有」之元素的這種古老觀念，媒介也在四處包圍著我們。但這個「我們」就居住於媒介裡，而且將每種媒介都體驗成了某種形式的立即性或不透明性之載具。

　　我還想更進一步闡明這個媒介作為處境或環境的觀念，淺見以為，媒介從來就不只是關於處境而已。媒介這個概念的其中一項極為誘人之處，就是它有總體化的傾向。就連把媒介當成傳播器材的舊模式，都有這種內建的傾向。傳送者─媒介─接受者（sender-medium-receiver）的模型（可說是「電話式」〔telephonic〕的形象）就像手風琴一樣立即擴張了，將傳送者／接受者的功能都納入了該媒介的組成部件。[9] 很快地，什麼東西都會成為媒介，而「媒介以外別無他物」，這句德希達從前的口號又要回來糾纏我們了。我倒寧可說，媒介以外

9　關於媒介理論之手風琴效應的進一步探討，可參見我的著作 *What Do Pictures Want? The Lives and Loves of Images* (2005) 當中的 "Addressing Media" 章節。

總是還有些什麼東西,也就是媒介既產製出來、又遭遇到的直觀性與未經中介之物之地帶。而麥克魯漢又再次明智地指出了媒介的這個面向,注意到了他那時候的新媒介,尤其是電視,是在各式各樣的文化、政治與社會情境中到來的。他提到,電視在非洲並未造成或遭遇到如同美國在一九六〇年代的情境(其中一點就是,有別於美國民家的私密家庭領域,集體收視的情形在非洲要常見得多)。如今,網路在跨越國界時,也遇到了一系列相當不同的狀況,於此同時,網路又促成了麥克魯漢一直在預期的「地球村」。而人們在麥克魯漢的時代(以及我們自己的時代)未能瞭解的事情則是,村莊不見得會是烏托邦。我們這些在美國農村成長的人可以作證,真正的村莊,也有可能是非常噁爛的地方。

於是,媒介美學便承諾了要提供一種有益的抵抗,以對付媒介理論走極端的傾向,以及將每件事都當成一連串媒介發明的那種形式的媒介史。舉例來說,我這個版本的媒介美學並不會把廣受好評的「數位轉向」當成是對類比物的投棄,或是將其化約成去物質化與去實體化的體驗。數位是透過十指敲打 QWERTY 鍵盤介面與移動滑鼠、或是滑過觸控盤或觸控螢幕,而體驗到的。電腦帶來了新形式的觸覺,隨之而來的則是諸如腕隧道症候群等新的疾患。資訊學的編碼與演算法,也都製碼在生物的分子結構當中了,所以基於「控制」的攝控學(cybernetic)模型、以及此處的賽博(the cyber)作為原意「操舵手」(steersman)的形貌,就遭到了生命這座翻騰海洋的抵抗。我們

這個時代的技術革命不但是攝控的，也是生控的（biocybernetic），
其製作出的世界充滿了遭到病毒感染的機械，以及與日益複雜的義
肢綁在一起的、經過工程設計的生命形式。[10]精靈炸彈（Smart bombs）
與自殺炸彈客、無人機與分植，都構成了我們對於「人的延伸」
（extensions of man）、以及「能動性」等等高度含混歧義模型的想像
宇宙。在這個生控學（biocybernetics）的年代裡，什麼才算是「自由
能動者」（free agent）呢？舉例來說，試想我們這個時代的其中一部
主流諜報敘事，將特務呈現成了孤兒（《空降危機》〔*Skyfall*〕裡的詹
姆士龐德），或者像在麥特戴蒙的神鬼認證系列裡，成了一個逃脫所
屬局處之掌控的失憶症患者（兼「叛離幹員」）。或者是曾被洗腦變
成殺手的自動機械這樣的冷戰人物（如《諜網迷魂》〔*the Manchurian
Candidate*〕裡的勞倫斯·夏威〔Laurence Harvey〕），已在反恐戰爭
中被動機出於道德義憤與忠誠的愛國心（他在自殺影片中表明自己美
軍陸戰隊的身分，並且別上了所有的獎章）的宗教改信者（《反恐危
機》〔*Homeland*〕裡的布羅迪中士）給取代了。《反恐危機》則把發
瘋的工作交給了如卡珊卓拉（Cassandra）般具有預知力的CIA探員身
上，她罹患的雙極偏執（躁鬱症）與恐慌症，讓她可以看見別人都看
不見的進逼威脅。她自己就是一個「medium」，該詞在此指的是從前

10 關於這個理念的進一步闡述，參見我的著作 *What Do Pictures Want?* 當中的 "The Work
　of Art in the Age of Biocybernetics" 章節。

的意思，也就是降靈會上的靈媒，受制於她不能證實的直覺，又因此有如強迫症般確信不已。

　　自由能動者相對於更高權力的代理人、自由意志相對於決定論，這樣的對立模型，在當代媒介體系的環境裡已顯得曖昧不明，所以才會如此難以解決這樣的問題，（再次引用基特勒的說法）亦即，究竟是「媒介決定了我們的處境」，還是說媒介就像尼可拉斯・魯曼（Nicklas Luhmann）會主張的那樣，被當成了各種潛能的一個被動、中性的背景。[11] 但是當代的媒介，也就是「延伸的感官中樞」、或是麥克魯漢預言的全球神經系統，或許就只是「我們生活與移動，並擁有我們的存有」於其中的神明這種形象的最新版本而已。或許這就能解釋，為什麼宗教的修辭會如此深刻地交織在關於媒介的論述當中，為什麼像是媒介與中介之類的概念，就連在世俗、技術的脈絡下，都會如此輕易地轉變為上帝詞彙（god-terms），為什麼某項媒介的具體的物質性如此輕易地被媒介與中介等術語給抽象化與精神化了。

　　最後，媒介美學為關於獨異性（singularity）與多重性（multiplicity）的問題，製造了一個有趣的匯聚。我們從日常用語中即可看出這一點，如我們傾向於將複數的「媒介」（media）描述得像是某種集合體，就像霍布斯賦予主權者的含納了眾人的單一駭人軀體的形象。

11　參見 Luhmann, "Medium and Form", in *Art as a Social System*, trans. Eva M. Knodt (Stanford, CA: Stanford University Press, 2000).

在大眾媒介中，「名嘴」的形貌發言時，代言的是徹底異質的不同利
益——如贊助商、管理層、新聞典律、市占率。這些全都被壓縮進
某些被稱為「媒體」（the media）、或者（更有偏見的說法是）「自由
派媒體」（Liberal Media）的東西裡。於此同時，每一種媒介都被說
得像是各種材料、技術與實踐的一群獨特且本質性的叢集——亦即
其「媒介特性」。屬於單一媒介的這種獨異概念，乃是從克萊門·格
林伯格（Clement Greenberg）到麥可·弗萊（Michael Fried）這一系
現代主義美學的一項中心特徵，現已廣被視為過往的遺跡，在當時媒
介美學追尋的是純粹性——純粹的繪畫、音樂、詩詞——並且嚴格避
免各種藝術之間的揉雜與多媒介交互作用。弗萊曾經堅稱，「劇場座
落於各種藝術之間」，[12]而與這種劇場性為敵的，就是任何企盼能對過
往的偉大美學成就既保持忠誠、也與之競爭的藝術形式。於是，藝術
裡的後現代主義，這波運動就是要放棄將媒介視為獨一、本質性的形
構，轉而支持將媒介確切地理解為介於各種藝術之間的空間，以及使
這些媒介處於形象與文字與音樂之間、概念與展演之間、身體與空間
之間的藝術實踐。因此，後現代主義與跨學科的興起，與研究藝術與
科學的各學門的興起這之間的關係，才會如此深刻地相連。此外，更
加弔詭的是，媒介研究本身的版圖竟是如此破碎，在大眾媒介、藝術

12 Fried, "Art and Objecthood", 初版為ArtForum於一九六七年出版。與其他論文與評論再
　　次刊印於 Art and Objecthood (Chicago: University of Chicago Press, 1998).

媒介與科技研究之間的溝通交流又是如此之少。當馬克・韓森（Mark Hansen）與我著手製作一套《媒介研究關鍵詞》叢書時，我們的其中一項核心目標，就是要在關於媒介的不同學門之間製造對話。我們想要想像一個宇宙，在此與喬姆斯基的《製造共識》（*Manufacturing Consent*）一起閱讀的，可以是保羅・史塔（Paul Starr）的《媒介的創造》（*The Creation of the Media*），搭配阿多諾與霍克海默論文化工業，輔以大衛・格雷伯（David Graeber）對於金錢與交易之歷史的分析，再加上羅莎琳・克勞斯（Rosalind Krauss）對於的藝術中之「後媒介」（post-medium）條件的記述。[13]我們希望，媒介美學會成為這種對話的一個催化劑。

　　媒介美學的這個概念，對我有著個人的共鳴，有如我學思歷程上的地標。我從一九九〇年代初，開始教授一門名為「視覺文化」的課程，並且撰文探討這個作為某種「非學科」（indiscipline），將藝術史與電影、媒介研究、生理與心理視光學（optics）、以及人類學連結起來的的萌芽領域。從一篇題為〈圖像轉向〉（The Pictorial Turn）的評論開始（該文受到喬納森・柯拉瑞〔Jonathan Crary, 1990〕的《觀察者的技巧》〔*Techniques of the Observer*〕發行、同時潘諾夫斯基的經典〈作為象徵形式的透視法〉〔Perspective as Symbolic Form〕也首次以英語出版所激勵），我發現自己在與一九八〇年代以諾曼・布萊森

13 參見 Graeber, "Exchange", in Mitchell and Hansen, *Critical Terms for Media Studies*.

（Norman Bryson）與米克・巴爾（Mieke Bal）為首的、將藝術史「語言學化」的傾向背道而馳。[14]作為理查・羅逖（Richard Rorty）的「語言學轉向」的替代選項，我採取了全然相反的做法，轉而重讀那些立基於對形象的執迷——與恐懼——的哲學與理論。我對於藝術史的抱負，是要將其首要的理論對象，也就是視覺影像，從文化的一個次要且從屬的，總是要參照語言來解釋的元素，拉抬到人文科學的首要基準的地位。與其以衍生自文本學科的方法來殖民藝術史，我更想反擊的是語言的帝國，並且強調作為意義與情緒之產製當中（皮爾斯所稱的）的「第一元」（firstness）的形象或符像。

　　約在二〇〇〇年左右，我開始調整這個關於複數媒介、單數媒介、以及中介之概念的發想，並且開設了一門名為「媒介理論」的課程，其目標為追溯媒介研究從麥克魯漢到基特勒的這段特有發展，並且充分介紹幾部探討媒介的早期關鍵文本，從亞里斯多德與柏拉圖，一直談到班雅明與法蘭克福學派。有好幾件事情促動了這個過渡階段。首先，我越來越能清楚感受到，對於**視覺**與**視覺性**的強調（我仍覺得這在對於文化的研究上很有生產力）需要再以考慮其她感覺，特

14 Crary, *Techniques of the Observer: On Vision and Modernity in the Nineteenth Century* (Cambridge, MA: MIT Press, 1990)；潘諾夫斯基的〈作為象徵形式的透視法〉由 Zone Books 出版於一九九一年，並有 Christopher S. Wood 的絕佳翻譯。我的評論 "The Pictorial Turn" 則刊登於一九九二年三月的 ArtForum。關於我對於視覺文化作為一門學科的討論，參見 "Interdisciplinarity and Visual Culture", *Art Bulletin* 77, no. 4 (December 1995): 540-44.

別是聽覺與觸覺，來加以延伸。其次，令我感到衝擊的是，視覺文化的角色一直都是在素不來往的學門之間，製造一系列的中介。我是從文學與文學理論的領域跑來研究視覺藝術的，激勵我這樣做的，一方面是對於理論的普遍興趣，另一方面則是對於畫家詩人威廉‧布萊克的複合藝術的特殊興趣，因而我也就越來越能明顯感受到，我真正的工作課題，就在於各種不同的媒介、藝術形式、感官模態、表意編碼、以及處理這些東西的各學門之間的種種關係。

至於理論本身，我則一直記得詹明信（Fredric Jameson）聰敏的評論，認為理論不過就是意識到自身在語言中之鑲嵌（embeddedness）的一種形式的哲學，修辭學與詩學亦包括在內。但我很快就發覺到，若是延伸詹明信的觀察，就能假定一個**單數媒介理論**（medium theory）的觀念，也就是意識到其在音樂與圖形藝術等非語言媒介中之鑲嵌的一種形式的哲學反思。單數媒介的理論不同於複數媒介的理論（media theory）。它並不是作為解釋性的後設語言，從外部降臨媒介的。這是種內在的後設語言——或者更切題來說——是一組向我們展示圖像是什麼、如何運作、想要什麼的「後設圖像」。單數的媒介理論需要的並非「關於圖像的理論」（theory of pictures），而是一套圖繪理論（Picture Theory），[15]在此「picture」（圖畫、描繪）模稜兩可

15 參見我的著作：*Picture Theory: Essays on Verbal and Visual Representation* (Chicago: University of Chicago Press, 1994)，特別是〈後設圖像〉（Metapictures）一章。

地既是形容詞、也是動詞。

　　我在芝加哥大學的一群同事也就清楚瞭解到，在這種跨學科框架下理解的媒介，對於打造博雅教育也是不可或缺的。結果，在二〇〇五年前後，我們著手設計了一套新的「共同核心」課綱，其基礎正是媒介美學的概念。以「偉大名著」作為共同核心的理念，長年來都是芝大大學部教育的一項固定特色，而且會定期調整內容，以反映人文學科的新動態。舉例來說，在「文化研究」於一九九〇年代興起時，就有一群年輕的師資發展了一套名為「閱讀文化」（Reading Cultures）的大一新生核心課程：這套課程將一學年的三個學期劃為關於「旅行、蒐集、與資本主義文化」的主題重點。而「媒介美學」也在文學學者、藝術史學者、電影學者、哲學學者、以及音樂學者的通力合作下，以類似的方式問世了。一年級的三聯主題遂劃分為「形象／聲響／文本」（Image/Sound/Text），其中秋季學期聚焦於視覺文化，冬季聚焦於音樂與口述性（orality），春季則是閱讀與文本性（textuality）。

　　不用說，其中每個詞彙都涉及了閱讀、聆聽與觀看。很可能也無須多說的是，在此浮現的媒介美學的特定三角關係，有些深層的無可避免之處，而這並不只是芝加哥大學三學期制的產物。立即會讓人聯想到的，就是羅蘭巴特經典的形象／音樂／文本（Image/Music/Text），在此「音樂」被降級到只是一種媒介（聲響）、而非藝術形式的地位，被放上了跟形象與文字相同的層次。但是這套三件組的邏輯還可以推演得比它與巴特的共鳴更遠：這也呼應了基特勒的《留

聲機、膠捲、打字機》──書中將十九世紀晚期的新技術媒介劃分成
對聲響的記錄、對視光的記錄、以及用於記錄寫作的觸覺／文本的鍵
盤介面──或許呼應得更深層的是，亞里斯多德將戲劇的「手法」或
「媒介」劃分成了旋律（melos）、場面（opsis）、以及用字（lexis）等
元素。

　　那麼，由媒介美學生成的邏輯劃分當中，便有了一些極其保守之
處。我們找到的並非無盡激增的「新媒介」清單，以及隨之而來的、
對新裝置帶來的所有新感受進行的一長串（且現時主義的）清點，而
是對較舊形式進行整治的持續過程。在繪畫、詩詞與音樂當中以經典
方式再現過的偉大美學秩序，即使在最過度媒介化（hyper-mediated）
的數位世界也存續了下來：電子遊戲就包括了壯觀的視覺影像、音
效、以及口說與寫作等言詞元素。媒介美學的這些元素或許比例各
異，但是其必須的共存（co-presence）則不然。而媒介若要進行根本
的改變、要移往這些頑強持久的審美界域之外，就必須在我們所居的
感官宇宙，進行一番徹底的改造。我們可能必須是具有全然不同類型
的感官中樞的生物，既瞎且聾，又是啞巴或不識字，但能夠以其他模
態溝通──也許要透過熱能脈衝（麥克魯漢的熱媒介與涼媒介的某種
變體？）與紫外線等手段吧。然而，即使是在科幻作品最狂放的幻想
裡，最奇異的外星異種所使用的媒介，似乎也與我們用的非常相似。
如《異形》（Aliens）系列裡的兇殘母異形，就是透過嗅覺辨識出，她
與雷普莉（雪歌妮薇佛飾）擁有相同的DNA。

我們可能也必須成為以全然不同的方式製造意義與感受情緒的生物。形象／聲響／文本這套三件組不僅立基於根本的感官／審美模態，也立基於基本的符號學與心理學界域。試想，舉例來說，基特勒將他的留聲機／膠捲／打字機三件組立基於拉岡的實在界、想像界（Imaginary）與象徵界（Symbolic）等界域上。想像界與象徵界當然是分屬視覺與言詞媒介的領域：一邊屬於鏡像階段的種種現象與視像驅力（scopic drive；觀看／展示之驅力），而另一邊則屬於象徵界的法則、父之「否／名」（non/nom）與聲言驅力（vocative drive；聆聽／說話之驅力）。但是音樂為何應該與實在界相連呢？是否因為音樂這種藝術，就像實在界一樣，是最不能清楚闡明、也最不再現式的，表現了永遠不能徹底滿足的、對於意義的嚮往呢？[16] 或者是，音樂就像基特勒主張的，必定有關於耳朵的生理學、以及錄音作為直接物理痕跡或指示符、作為一種讓唱針以同樣盲從的忠誠，描摹著意義與無意義、音樂、言說與雜訊的自動寫入的物理學。

基特勒對於錄音的指示性質的強調，無可避免會將我們帶往由皮爾斯（Charles Sanders Peirce）所勾勒出來的像似符（icon）、指示符（index）與象徵符（symbol），這套符號學的偉大三件組。[17] 各種感

16 這是 Michael Steinberg 在 "Music and Melancholy" 這篇優秀論文裡的基本主張，參見 *Critical Inquiry* 40, no. 2 (Winter 2014): 288-310.

17 Peirce, "Icon, Index, and Symbol", in *Philosophical Writings of Peirce*, ed. Justus Buchler (New York: Dover Publications, 1955). 皮爾斯的著名論點指出，攝影既是指示符也是像

官與審美模態，在此已被表意（signification）的關係與意義的產製
所替代。因此，像似符並不侷限在視覺意象（visual imagery）的圈子
裡，而是涵蓋了一切相像、近似、形似與類比的符號功能。所以，隱
喻、明喻、或者是等價（equivalence）或同餘（congruence）的代數
算式，都可以作為像似符，就像圖片一樣。指示符則包括了物理痕
跡、基於因果關係的符號，如雪地裡的蹤跡，但它在語言的領域裡流
通時，也可能採取指代詞（deixis）的形式，也就是取決於這段發言
的「存在脈絡」的、以指向表意的符號。於是，如「現在」與「當
時」等時間指示符、「這裡」與「那裡」等空間指示符，便與「這
個」與「那個」等指示代名詞（demonstrative pronouns）、以及作為轉
換項（shifters）的「我」與「你」等人稱代名詞（personal pronouns）
一樣，其意義皆取決於誰在對誰說話、以及在什麼時間地點說話。
言詞指示符（verbal index），就像是物理痕跡、身上留下的傷口一
樣，是語言最接近實在界之處。反之，皮爾斯的象徵符則是一種人為
的、武斷的、出於成規慣例的符號。一如索緒爾語言學裡的符徵，
它與其代表的東西並沒有形似（resemblance）這個基礎（「樹」這個
詞在任何方面都不像是一棵樹）。這就是皮爾斯所謂的「律法符號」
（legisign），是由一套法則或編碼產稱的符號，因此也就預示了作為

似符，因為這既是個出於因果的符號，也是個基於與其所代表物之形似的符號，這個
論點曾被當成他對美學最重要的貢獻，而一再引用到令人厭煩。這或可說是他對美學
最不重要的貢獻。

律法（Law）的拉岡的象徵界。

　　那麼，以皮爾斯的方式，來解讀索緒爾關於語言符號的著名示意圖，就會揭示出來，語言本身就是一種混合媒介，是以一切可能符號的三種元素建構出來的。這裡的符徵就是一個象徵符，也就是「樹」這個詞；這裡的符旨是個像似符，也就是一棵樹的圖案；而這整個結構又是被一個指示符系統給兜在一起的，包括指出了象徵性的符徵、與心理形象（mental image）或符旨之間的意義迴圈的箭號，以及這兩者之間的橫槓。

【表9.1】

亞里斯多德	場面	旋律	用字
巴特	形象	音樂	文本
拉岡	想像界	實在界	象徵界
基特勒	膠捲	留聲機	打字機
古德曼	草圖	樂譜	手稿
皮爾斯	像似符	指示符	象徵符
傅柯	可見	[X]	可說
休謨	相似性	因果	慣例
索緒爾	🌳 （符旨）	橫槓	字樣 （符徵）

　　那麼，媒介美學或許就具有揭示一個跨歷史性（transhistorical）結構的潛力，而該結構符合了媒介符號學（media semiotics）的洞見，更不用提還有亞里斯多德的《詩學》、拉岡的精神界域（psychic registers）、以及基特勒的技術媒介（technical media）了。我在電腦上打出這些字時，並沒有忽略掉，在我面前的這套介面，就包括了文字與排版（typographic）符號、視覺影像與符像，以及向我指出我位於文本中何處的、始終飄忽不定的指向物（指示符）。對於將觀念連結的根本法則整理成形似、因果、與武斷連結的大衛・休謨（David Hume）來說，這些都不會令他驚訝。或是哲學家納爾遜・古德曼（Nelson Goodman），就在他的《藝術的語言》（*Languages of Art*）當中，嚴格限制自己只對記號（notational）體系做描述，並且提出了「樂譜、手稿與草圖」（Score, Script, and Sketch）這套押頭韻的三件組。[18] 於是，現在就能將我們要回顧的這份在第四章（〈形象X文本〉）提過的表格理解為，一種概略演示我提出的媒介美學、符號學與心理學這套三角關係的方式了。當然我承認，這些詞彙在徹底不同的思想體系中各有其生命，而構連出這些詞的思想家們，其志向也大不相同。對我而言，這裡的強元素就是寫出這些系統的基本元素的橫列。弱元素則是直欄，每欄都還需要進行更透徹的論證，以作為一套理論架構的支柱。

18　Goodman, *Languages of Art* (Indianapolis: Hackett, 1976).

　　我承認，在這個我們都被告誡「永遠要歷史化（historicize）」、以及尊重文化的多樣性、特殊性與專屬性的時代裡，聲稱揭開了一個藏在媒介美學底下的超驗圖示（transcendental schema），將會很不受人歡迎。我承認，我從來就搞不懂這種對於特殊性的靈物崇拜化（fetishization），而身為理論家的我，存心故意給出的建議就是，「永遠要錯置時序（anachronize）」。若是沒有種種概述與共相，我們就無法從媒介或是任何東西中，看出或挑出殊相。若是不理解注入其中的各種元素，我們就無法分析種種混合與揉雜的形構。而若是欠缺某種差異化與比較的框架，欠缺思考現下與當時之關係、此處與彼處之關係的方式，我們對於文化的多樣性、或是媒介美學的多重性，就會無法加以歷史化，更無法給予尊重。你若覺得不能接受這種程度的系統性簡明表達，那就將其想成是麥克魯漢式的「探針」（probe）吧。

【圖10.1】勒內·笛卡兒，摘自《視光學》（Optics）之版畫（十七世紀）。圖片出處：芝加哥大學圖書館，特藏研究中心。

10

視覺媒介並不存在

　　視覺媒介（visual media）是種口頭的俗稱，指的是諸如電視、電影、攝影與繪畫等事物。但這種說法非常不精確，且會引人誤解。近距離觀察就會發現，一切所謂的視覺媒介都涉及了其他的感覺（尤其是觸覺與聽覺）。就感官型態來看，所有媒介都是「混合媒介」。此理的顯而易見，又會引來兩個問題：（一）我們為何執意要如此稱呼某些媒介，彷彿這些媒介只具有視覺性一樣？這是否只是論及視覺之**優勢地位**（predominance）的簡稱而已？若然，這個「優勢地位」又是什麼意思？這是個量化議題（視覺資訊**多於**聽覺或觸覺）呢？還是關於質性知覺、亦即由注視者、閱聽人、觀者／聽者所匯報的對事物的感覺的問題呢？（二）我們稱為「視覺媒介」的東西為何重要？我們為何應該介意於糾正這種混淆不清？這有什麼要緊的呢？

　　首先，容我囉嗦一下這件顯而易見之事。會不會視覺媒介其實真

的不存在，只是我們改不掉這樣講的習慣而已？當然，僅需一個反例，即可輕易駁斥我的聲稱。所以，為了預作應對，且讓我綜述幾個有嫌疑的選項，常有人舉出這些媒介，當作是純粹視覺性、或僅有視覺性的例子。首先讓我們排除滿坑滿谷的各種大眾媒介──如電視、電影、廣播──以及展演媒介（舞蹈與劇場）。從亞里斯多德觀察到戲劇結合了用字、旋律與場面（遣詞、音樂與景象）這三個類屬，到巴特在其研究中區分了符號學場域裡的「形象／音樂／文本」，都以媒介的混合特性（mixed character）作為其中心假定。無論從媒介內部的感覺與符號元素、還是從媒介外部雜亂的閱聽人組成看來，任何關於純粹性（purity）的觀念，似乎都不適用於古代與現代的這些媒介。若有人主張默片是種「純視覺」媒體，我們只須提醒自己電影史上的一項簡單事實就好──那就是默片總是伴有配樂與口白，而電影文本本身也經常寫有或印有題詞。字幕、字卡、搭配的口白與配樂，都使得「默」片一點也不沉默。

　　如果我們要尋找某種最理想的純視覺（pure visual）媒介，繪畫看來就是顯而易見的候選者了。畢竟，繪畫在藝術史上，是擁有中心、典律（canonical）地位的媒介。經過了一段沾染了諸般文學考量的早期歷史之後，我們是有了一個純粹化（purification）的典律故事，在故事中，繪畫會從語言、敘事、諷諭、賦形、甚至是對於可名狀客體的再現中解放自己，藉以探索某種以「純視光性」（pure

opticality）[1]為特徵的「純繪畫」（pure painting）。因為克萊門·格林伯格（Clement Greenberg）而廣為流傳，有時也得到麥可·弗萊（Michael Fried）附和的這種論點，強調媒介的純粹性與獨特性，將揉雜形式、混合媒介、以及任何「介於諸藝術之間」（between the arts）的東西，都貶斥為註定淪入非本真（inauthenticity）與二流美學地位的、某種形式的「劇場」或修辭。[2]這是現代主義最常見的陳舊迷思之一，而現在該是讓其安息的時候了。事實是，即使是最純粹也最專注於視光性的現代主義繪畫，借用湯姆·沃爾夫（Tom Wolfe）的句子來說，也始終是「畫下來的詞語」（painted words）。[3]此處的詞語並非歷史畫、詩意風景、神話或宗教諷諭的詞語，而是理論的論述、是唯心論（idealist）與批判哲學的論述。這種批判論述對於理解現代主義繪畫至關重要，正如從前聖經、歷史或經典名著之於傳統的敘事畫一般。若無這些典故，一個獨自站在圭多·雷尼（Guido Reni）的《處決前日的貝亞特麗切·倩契》（*Beatrice Cenci the Day Before Her Execution*）前面的觀賞者，他落入的處境就會像馬克·吐溫（Mark

1　譯注：現行中日文文獻多將藝術概念之opticality譯為視覺性，但為與本書中關鍵字visual做區隔，故譯為「視光性」。

2　格林伯格的主張可見於他的幾篇經典論文："Toward a Newer Laocoon," *Partisan Review* (1940)，以及 "Avant Garde and Kitsch," *Partisan Review* (1939)，重新刊印於 *Clement Greenberg*, (Chicago: University of Chicago Press, 1986)。弗萊的反劇場論辯首見於 "Art and Objecthood," Artforum (June 1967)，重新刊印於 Art and Objecthood: Essays and Reviews (Chicago: University of Chicago Press, 1998).

3　Wolfe, *The Painted Word* (New York: Bantam Books, 1975).

Twain）提過的一樣，一個未經指引、也不知道這幅畫的標題與故事的觀賞者，必然會得出結論，認為這畫的是一個感冒的年輕女孩子，或是個快要流鼻血的女孩子。若無前者（理論論述），這個未經指引的觀者就會（也確實已經）將傑克遜・波洛克（Jackson Pollock）的畫作看成「不過就是壁紙而已」。

　　有些人會提出異議說，使人有可能去鑑賞與理解繪畫的「詞語」，其位於繪畫「之中」的方式，並不同於奧維德（Ovid）的文字在克勞德・洛漢（Claude Lorrain）畫作裡被畫出來的方式。而你們也許是對的：區分語言進入繪畫的不同方式，或有其重要性。但這並不是我在本文的目標。我此刻的任務只是要顯示出，我們習慣上都說繪畫是「純視光性」的、將其當成媒介之純視覺使用的範例，但繪畫卻全然不是這麼回事。至於語言究竟是如何進入這些純粹客體（pure objects）的知覺，這個問題就要留待日後探討了。

　　若是可以從繪畫裡將語言徹底驅逐出去呢？我不否認這是現代主義繪畫的一個典型慾望，其表徵就是行禮如儀地拒絕為畫作下標題、以及「無題」對觀者提出的費解挑戰。設想有一刻，觀賞者無須言詞表達即可注視，無須（即使是無聲在內心）默念、聯想、判斷與觀察即可看見。此時還剩下什麼？這個嘛，其中一項顯然會留存的東西，就是觀察到畫作是個手製物件，而這就是將繪畫，與經常強調機械產製（mechanical production）外觀的攝影媒介區分開來的關鍵之一。（姑且不論，畫家也可以唯妙唯肖地模仿亮面照片的機

器感外觀，而具備恰當技術的攝影師，也可以模仿出畫家的彩繪表面與暈塗法〔sfumato〕效果。）但是，對於作為手製物的畫作的知覺，若不是認出了某種非視覺的感覺，被製碼、展現與指示在其物質存在的每一項細節上的話，那又會是什麼樣的知覺呢？（如羅伯特・莫里斯〔Robert Morris〕的《盲時圖畫》〔Blind Time Drawings〕系列，就是按照空間與時間定向（targeting）的嚴格程序，以石墨粉在紙上手繪而成的，並將這些程序正經地記載於下緣的手寫文字之中；這些作品都是思考繪圖（drawing）在相當字面意義上的非視覺特徵時的有力個案。）[4] 當然，這裡的非視覺感覺指的是觸覺，而觸覺在某些種類的繪畫裡得到了突顯（強調「畫材調配」〔handling〕、厚塗法〔impasto〕與顏料的物質性之時），在另一些種類裡就只是陪襯（當一塊平滑的表面與種種清晰、透明的形式產生了奇蹟般的效果，使畫家的手部活動變得不可見之時）。無論是哪種情形，對畫作背後的理論、或是故事或諷諭一無所知的觀看者，只需要瞭解到這是一幅畫作、是個手工的物件，瞭解到這是手工產製的痕跡，而他看見的每樣事物都是某支筆刷或某隻手碰觸某張畫布的痕跡。看見繪畫就是看見碰觸、看見藝術家的手勢，而這就是為什麼，我們被如此嚴格地禁止自己實際碰觸畫布。

4　Rancière, "The Distribution of the Sensible", in *The Future of the Image* (New York: Verso, 2009); Caroline Jones, *Eyesight Alone: Clement Greenberg and the Bureaucratization of the Senses* (University of Chicago Press, 2008).

　　順帶一提，這項論點的用意，並不是要將純粹視光性的觀念丟進歷史的垃圾桶。這裡的重點毋寧在於，評估此一觀念實際上的歷史角色為何，以及現代主義繪畫的純視覺性質為何會被拉抬到一種靈物崇拜（fetish）的概念的地位，儘管有充分的證據顯示這是個迷思。這種視覺媒介的純粹化到底是怎麼一回事呢？其所抨擊的是什麼形式的玷汙呢？依照的名義又是哪種形式的獨尊某種感官之潔癖（sensory hygiene）、以及（洪席耶會說的）「感性的重分配」（redistribution of the sensible）呢？[5]

　　其他占據了藝術史之注意力的媒介，似乎就更難以支撐一個純粹視光性的案例了。如建築，這種將其他所有藝術都涵括在一種**總體藝術**（Gesamtkunstwerk）之中的、最不純粹的媒體，通常甚至不用任何集中的注意力去「觀看」（look at），而是如同華特·班雅明所述，是在一種分神（distracted）的狀態中被知覺的。建築的要義不在於觀看，而在於棲身與居住。雕塑如此明顯地是種觸覺的藝術，以至於要論證此事似乎都顯得多餘了。這樣一種所謂的視覺媒介，對於盲人其實有著某種直接的可及性。較晚才被藝術史納入媒介清單的攝影，正如從巴特到維克多·柏根（Victor Burgin）等理論家說明過的，通常是如此充斥著語言，以至於難以想像，稱之為純視覺媒體會是什麼含

5　「建築始終提供了不專注狀態下接受的藝術品之原型。」出自 "The Work of Art in the Age of its Reproducibility", in *Walter Benjamin: Selected Writings* (Cambridge, MA: Harvard University Press, 2002), 3:119.

意。攝影特有的角色，就是喬爾・斯奈德（Joel Snyder）所謂「以圖像呈現不可見之事」（Picturing the Invisible）──向我們展示我們「裸視」的時候沒看見或看不見的東西（迅速的身體動作、物質的作用、平凡與日常之事）──使人難以將其想成任何直白意義上的的視覺媒介。[6]這類的攝影或許更適合理解成某種裝置，可以將未見或不可見之事，轉譯成某些看似一幅圖片的東西，圖中則是某些我們永遠看不到的事。

　　被後現代主義影響過之後，從藝術史的立場似乎可以清楚看出，過去的這半個世紀，已經決定性地削弱了任何關於純視覺藝術的想法。裝置藝術、混合媒介、表演藝術、概念藝術、現地創作（site-specific）藝術、極簡主義、以及常受談論的對於圖像再現（pictorial representation）的回歸，都已使得純視光性的觀念，成為了在後照鏡裡遠去的一瞥幻影。對於現今的藝術史學者來說，最安全的結論就是，純視覺藝術品的觀念是個暫時的異例，是出自混合與揉雜媒介這個更久遠傳統的一個偏差。

　　當然，這項論點還可以繼續推演下去，直到看似自打嘴巴為止。而你會提出異議說，要不是有眾多基本、純粹、獨特的媒介加入了混合體，又哪來任何的混合媒介、或是多媒體的生產呢？若說所有的媒介始終都是、也本來就是混合媒介，那麼混合媒介這個觀念就

6　Snyder, "Picturing Vision", *Critical Inquiry* 6, no. 3 (Spring 1980): 499-526.

無足輕重了，因為此一觀念並不能從任何純粹的元素實例（elemental instance）之中，區分出任何專屬的混合方式啊。在此我認為，我們必須雙管齊下來處理這道難題，並且承認，「視覺媒介並不存在」這項主張必將導出的其中一項結論，就是**一切媒介皆為混合媒介**。也就是說，媒介與中介的觀念本身，就必然會涉及某些感官、感知與符號元素的混合。而純粹的聽覺、觸覺或嗅覺媒介也是不存在的。然而，從這個結論並不會推導出，這種與那種媒介是無法區分的。有可能推導出的，是對混合方式做更精確的差異化。雖說所有的媒介都是混合媒介，卻也並非全是以相同的方式、用相同的元素比例混合出來的。誠如雷蒙・威廉斯（Raymond Williams）所說的，媒體是一種「物質性的社會實踐」，而不是由某些基本材料（如顏料、岩石、金屬）特性、抑或是技術或科技所規定的，可指明的要素。[7]物質與科技會注入某種媒介，但是技巧、習慣、社會空間、體制與市場亦然。那麼，「媒介專屬性」（medium specificity）的觀念，就自始不曾源於某個獨一、基本的本質：這更像是會讓人想起食譜的那種特定性（與複數獨異性〔plural singularity〕）：許多種食材，以特定的順序與特定的比例加入，以特定的方式攪拌，並以特定的溫度、特定的時長進行烹煮。簡言之，可以聲稱「視覺媒介」並不存在、所有媒介都是混合媒介，

7　Williams, "From Medium to Social Practice", in *Marxism and Literature* (New York: Oxford University Press, 1977), 158-64.

但卻不必為此賠上媒介特定性的概念。[8]

　　至於感覺與媒介，麥克魯漢在很久以前，設想不同媒介的不同「感官比率」（sensory ratios）之時，就約略帶到了這一點。[9]簡言之，麥克魯漢樂於使用諸如「視覺」與「觸覺媒介」等詞彙，但是他出人意料（而且大多被人遺忘或忽略）的主張是，通常被當作視覺媒介之典範的電視，其實是種**觸覺**媒介：「電視的影像……是觸覺的一種延伸」（頁334），與其相對的印刷文字，在麥克魯漢看來，則是最使視覺陷入孤立的媒介。儘管如此，麥克魯漢的宏旨肯定不是滿意於將特定媒介等同於被孤立、被物化的感官通道，而是要評估特定媒介的特定混合方式。即便他將媒介稱為感官的「延伸」，但重要的是要記住，他也將這些延伸想成是「截除」（amputations），而且他也持續在強調，經過中介的感官性（mediated sensuousness）所具有的動力、互動性質。他知名的主張，認為電力使「感官神經系統」（sensory nervous system）得以實現其延伸（與截除），其實是在延伸論證亞里斯多德說的共通感（sensus communis）概念，也就是個體身上的感覺（sensation）組成的協調（或紊亂）「社群」，並將其推斷為延伸全球的社群，也就是「地球村」的前提條件。

8　Rosalind Krauss在其論文 "The Post-Medium Condition" 當中將媒介描述為「自我差異化」（self-differentiating）的存有物，就很接近這個說法。Krauss, *Voyage on the North Sea: Art in the Age of the Post-Medium Condition* (New York: Thames and Hudson, 2000), 53.

9　*Understanding Media* (1964; Cambridge, MA: MIT Press, 2994), 18.

　　那麼，媒介的特定性，就是個遠比「視覺」、「聽覺」與「觸覺」等具體化的感官標籤更加複雜的議題了。這個問題更關乎於鑲嵌在實踐、經驗、傳統與各種技術發明之中的特定感官比率。我們也需要留神的是，媒介不但是感覺的延伸、感官比率的校準，也是象徵或符號的運作者、是符號功能的複合體。如果我們從符號理論的立場出發，採用皮爾斯的像似符、指示符與象徵符這套基本三件組（基於貌似的符號、基於因果或「存在連結」〔existential connection〕的符號、以及約定俗成指定的慣例符號）來看待媒介，接著我們就會發現，既沒有以「純粹狀態」存在的符號，也沒有純粹的像似符、指示符或象徵符。每個像似符或形象，從我們為其冠名的那一刻，就取得了象徵維度，從我們問及這是怎麼構成的那一刻，就具備了指示成分。每一種象徵表達方式，一直到拼音文字的個別字母，也都必須與相同字符的其他每種寫法足夠形似，才會具有可重複性（iterability）、也就是成為一套可重複的編碼。在這個例子裡，象徵性（symbolic）有賴於像似性（iconic）。而麥克魯漢關於媒介作為「感官比率」的想法，還需要用一個「符號比率」（semiotic ratios）的概念加以補充，也就是使某種媒介成為這種媒介的、特定的符號功能（sign-functions）混合方式。於是，電影就不只是畫面與聲音的比率而已，而是形象與詞語、以及其他諸如口白、配樂與噪音等可鑑別參數（differentiable parameters）的比率。

　　因此，聲稱視覺媒介並不存在，其實只是展開論題的手法，好帶

出一套關於**媒介分類學**（media taxonomy）的新概念，藉此或可拋下具體化的「視覺」或「言詞」媒介等刻板印象，並且產出對於媒介類型的更加細緻、且高度差異化的調查。本文受限於篇幅，無法對這樣一種分類學進行全盤的考察，但有幾項初步的觀察業已就緒。首先，需要對感官或符號的元素做更深入的分析，在經驗或現象學的層次上、以及就它們的邏輯關係而言，皆是如此。機警的讀者會留意到，有兩套現形的三元結構，在表達媒介的原始元素：第一套是黑格爾所稱的「理論性感覺」（theoretic senses）——視覺、聽覺與觸覺——在充當任何官能中介的首要構件；第二套就是皮爾斯的符號功能三件組了。[10]無論動用了哪種感官／符號「比率」，至少都是這六種變項的複合體。

　　其他尚待進一步分析的議題，則是「比率」本身的問題。我們所謂的感官比率或符號比率是什麼意思？麥克魯漢從未真正詳述過這個問題，但他這個說法似乎傳達了若干含意。第一個意思，指的是一種支配／從屬（dominance/subordination）的關係，也就是數學比率中的「分子／分母」（numerator/denominator）關係的某種在字面意義上的實現。[11]第二個意思則是，某種感覺似乎會啟動或導致另一種感覺，該

10　Hegel, *Lectures on Fine Art*, trans. T.M. Knox 2 vols (New York: Oxford University Press, 1998), Vol. 2, 622. Charles Sanders Peirce, "Logic as Semiotic: The Theory of Signs", *Philosophical Writings of Peirce*, ed. Justus Buchler (New York: Dover, 1955).

11　當然，分子是比率裡的從屬元素。是分母（如其英語denominator原意「命名者」指出

情形在聯覺（synesthesia）的現象中最為明顯，卻也充斥於下述的狀況中，例如，寫下的文字會直接訴諸視覺，但也會（在默讀時）立即啟動聽覺、以及若非觸覺就是視覺的各種空間延伸（spatial extension）之次級印象（secondary impressions）——或是涉及味覺與嗅覺等其他「次理論性」（sub-theoretic）感覺。第三個意思是，有一種我稱之為「巢套」的密切相關現象，指的是一種媒介出現在另一種媒介當中，成為其內容（眾所皆知，電視曾被當成《螢光幕後》〔*Network*〕、《益智遊戲》（*Quiz Show*）、《王牌電視秀》〔*Bamboozled*〕、以及《搖擺狗》〔*Wag the Dog*〕等電影的內容）。

　　麥克魯漢的格言，「某種媒介的內容總是另一種較早的媒介」，就已概略指出了巢套的現象，但卻過分將其限定為一種歷史上的序列。[12]事實上，某種較晚期的媒體（電視）完全有可能顯現成某種較早期媒體（電影）的內容，甚至連某種純粹出於臆想的未來世界的媒介，還有些尚未實現的技術可能性（如遠距傳輸或物質傳送），也有可能顯現成某種較早期媒體的內容（我認為大衛・柯能堡〔David Cronenberg〕的《變蠅人》〔*The Fly*〕就是這種幻想的經典案例，不過《星艦迷航記》〔*Star Trek*〕幾乎每一集都行禮如儀地要求「史考

　　的）命名了分數（fraction，亦為份額之意）的種類（三分之幾、四分之幾、五分之幾等等）；分子只是告訴你這裡算進了幾個份額元素而已。

12 對於麥克魯漢思想的這個面向做過最透徹的探索，是 Jay David Bolter 與 Richard Grusin 的 *Remediation: Understanding New Media* (Cambridge, MA: MIT Press, 2000).

特，把我傳送回去」，則讓這類純粹出於想像的媒體，變得幾乎就像走過一扇門一樣稀鬆平常。）我們在此的原理應該是：任何媒體都可能巢套在另一種媒體之內，而這也包括了當某種媒介被巢套在自身當中之時──我已在別處討論過這種「後設圖像」形式的，在敘事的框限（enframing）理論裡至關重要的自我指涉。

　　第四個意思是，有一種我姑且稱為「結辮」（braiding）的現象，此時會有某種感官通道或符號功能，與另一種通道或功能多多少少無縫交織在一起，在同步收音（synchronized sound）這種電影技巧裡尤其明顯。電影理論家使用過「縫合」（suture）的概念，以描述將分離的鏡頭縫成一串看似連續的敘事的方法，而這個概念也適用於聲音與畫面接合於某個電影呈現中之時。當然，結辮或縫合是可以拆開的，要將間隙或隔欄插進某個感官／符號比率當中也是可以的，而這又將我們帶往了第五種可能性：符號與感覺在永不交會的平行線上移動，但被嚴格分開來，並且把「逸出常軌」與主觀打造聯繫的任務，留給了讀者／觀者／注目者。一九六〇與一九七〇年代的實驗電影探索了音像的去同步化，而像是讀藝詩（ekphrastic poetry）等文學類型，也在我們概略稱呼的某種「言詞」（verbal）媒介之中，喚起了視覺藝術。讀藝（Ekphrasis）是一種對於視覺再現的言詞再現──通常是對於某件視覺藝術作品的一段詩詞描述（如荷馬對阿基里斯之盾的描述，即為經典案例）。然而，讀藝的關鍵法則就是，這個「另一種」媒介，這個視覺的、平面或立體造型的物件，**除非是透過語言作為媒**

介，否則就永遠無法變得可見、或是可觸及。[13]讀藝或可稱為一種無須觸碰或縫合的巢套形式，是種介於兩條嚴格分離的感官與符號學軌道之間的超距作用（action-at-distance），而且需要讀者在腦中的補完。這就是為什麼，無論精心構思了多少壯觀的多媒介發明來襲擊我們的集體感受力（sensibilities），詩歌仍然是共通感的最隱約又敏銳的主宰媒介（master-medium）。

視覺媒介是不存在的，而且我們應該棄用這個說法、或是徹底加以重新定義，若有人對此還有絲毫的懷疑，那就讓我簡短談一下未經中介的視像（unmediated vision）本身，也就是視力（eyesight）與觀看我們周遭世界的「純視覺」領域，來做個圓滿總結。要是到頭來，視像（vision）本身並不是一種視覺媒體呢？要是就像從前宮布利希（Gombrich）提到過的，這隻「純真之眼」（innocent eye），這副純粹、未經規訓的光學器官，其實**失明**了呢？[14]當然這並不是隨便冒出的念頭，而是在對於視覺過程（visual process）本身的分析中紮實建立起來的學說。古代的視光理論（optical theory）將視像當成一種全然觸覺性與物質性的過程，是在眼睛與客體之間不斷來回流動的「視覺焰光」（visual fire）與鬼魅般的**影像**（eidola）。笛卡兒出名地將視覺與觸覺相比，將之類比為拿著兩根拐杖的盲人（見圖10.1）。他論

13 參見我的 "Ekphrasis and the Other", in *Picture Theory* (Chicago: University of Chicago Press, 1994), chapter 5.

14 Gombrich, *Art and Illusion* (Princeton, NJ: Princeton University Press, 1956).

證說，必須將視覺理解成單純只是觸覺的一種更精妙、細緻且延伸的形式，有如盲人擁有了可以觸及幾里之外的敏銳枴杖。柏克萊主教（Bishop Berkeley）的《視覺新論》（*New Theory of Vision*）則論證，視像並不是一個純粹的光學過程（optical process），而是涉及了一套需要協調視光與觸摸印象的「視覺語言」，以建構出一片連貫而且穩定的視野。[15]柏克萊的立論基礎在於，白內障手術的經驗成果顯示，長期失明又恢復視力的盲人，在他們完成視覺印象與觸感的延伸協調之前，都不能夠辨識物體。這些結果業已獲得當代神經科學的驗證，其中最有名的就是奧立佛・薩克斯（Oliver Sacks）在〈見與不見〉（To See and Not See）裡對這整個問題的檢視，他這篇關於視力恢復的研究恰恰指出，經過了長期的失明之後，要再重新學習觀看有多麼困難。[16]自然視像（natural vision）本身就是視覺與觸覺的結辮與巢套。

　　視像本身的感官比率，在進入視覺領域（visual field）當中屬於情緒、情感與主體間之相遇（intersubjective encounters）的分區時——亦即屬於「凝視」（gaze）與視像驅力（scopic drive）的分區之時，又會變得更加複雜。我們（例如從沙特那裡）學到的是，通常來說，凝視（作為被看見的感受）並不是被他人的眼睛、或是任何的視覺客體所啟動的，而是被不可見的空間（空無一人的幽暗窗戶），

15 Berkeley, *A New Theory of Vision* (Dublin: J. Pepyat, 1709).

16 Sacks, "To See and Not See", *New Yorker*, May 10, 1993.

或是更不由自主地被聲響啟動的——如驚嚇到窺伺者的那塊嘎吱作響
板子、召喚了阿圖塞式主體的那聲「喂，你」。[17]而拉岡又使這個議題
進一步複雜化，他在〈線條與光線〉（The Line and the Light）之中甚
至拒斥了笛卡兒的觸覺模型，並將其換成一套流體（fluids）與溢流
（overflow）的模型，在這當中，舉例來說，圖像會被飲用而非看見，
繪畫被認為近似於掉淚與抹屎，而眼睛的主要功能在於讓淚水溢出、
或是拭乾哺乳母親的乳房。[18]沒有純粹的視覺媒介，因為從一開始就沒
有純粹的視覺知覺這種東西、沒有可以完全離開感官中樞的「眼睛」。

　　這些事為何重要呢？「視覺媒介」這個表達方式，似乎是指出了
世上某個概括類別的東西啊，就算不精確，又有什麼好糾結的呢？這
不就像是有人拒絕將麵包、蛋糕與餅乾都納入「烘烤食品」的類目
底下嗎？其實不是的。這更像是拒絕因為剛好都要放進烤箱，就把麵
包、蛋糕、雞肉、鹹派與白豆燉肉砂鍋通通納入「烘烤食品」這個類
目。「視覺媒介」這個說法的問題在於，它給人一種有在揀選事物的
錯覺，而這些事物之間的共通點，就是「可以放進烤箱的東西」而
已。書寫、印刷、繪畫、手勢、使眼色、點頭示意與連環漫畫都是
「視覺媒介」，而這話說了幾乎等於沒說。所以我的建議是，暫且將這

17 Sartre, "The Look", in *Being and Nothingness*, trans. Hazel E. Barnes (New York: Washington Square Press, 1966).

18 Lacan, in *Four Fundamental Concepts of Psychoanalysis*, trans. Alan Sheridan (New York: W. W. Norton, 1998).

個說法放進引號、在前面加上「所謂」，以將其攤開來重新審查。而且事實上，我認為這就是視覺文化（visual culture）這個新興領域派上用場的最佳時刻。視覺文化這個研究領域，就是要拒絕將視像看成理所當然的事，並且堅持對視覺過程進行問題意識化、理論化、批判與歷史化。這不只是要讓未經檢驗的「視覺」（the visual）概念，跟著搭上某種只是稍微多了一點反思的文化的觀念——也就是讓視覺文化成為文化研究裡關於「景象」的側翼。視覺文化的一項更重要特徵是，在這層意義裡，這項題目就必須去審視，對於純粹的文化主義解釋的抗拒，對於探究視覺**天性**（visual *nature*）之本質的抗拒——如關於光學的各種科學、錯綜複雜的視覺科技、用於觀看（seeing）的硬體與軟體。

　　早前，湯姆・克勞（Tom Crow）曾對視覺文化做了一番嘲諷，說視覺文化之於藝術史的關係，就如同新時代（New Age）治療、「通靈研究」或「精神文化」等流行風潮之於哲學的關係。[19] 這話乍聽有些刺耳，同時毋寧也抬高了藝術史這門相對年輕學科的家譜世系，將其與哲學的古老傳承相提並論。但是克勞的評語或許也能令人警醒，只求提醒視覺文化，不要淪為某種趕時髦的偽科學，或是更不堪地，淪為過早科層化，連專用信紙、辦公室與祕書都一應俱全的學院科系。幸虧我們身邊有著許多致力於給我們出難題的嚴師（令人想起米克・

19　Tom Crow 對於視覺文化調查表的回應，參見 *October*, no. 77 (Summer 1996) 34-36.

巴爾〔Mieke Bal〕、尼可拉斯‧莫則夫〔Nicholas Mirzoeff〕與吉姆‧
艾金斯〔Jim Elkins〕），所以我們還有指望，不會陷入在智識上等同
於占星術或鍊金術的東西。

　　拆解掉「視覺媒介」這個概念，肯定是對我們自己更嚴苛的一項
做法。而這也會帶來幾個正面的好處。我先前就提過，這樣會開啟一
條道路，通往一門基於感官與符號比率的、更細膩的媒介分類學。但
是最根本的是，它將「視覺」當成分析的焦點，而非將其視為理所
當然的基本概念。它尤其鼓勵我們去問，「視覺」為何與如何變成了
一個如此強大的物化（reified）概念。它是如何取得其作為「至高」
（sovereign）感覺的地位，以及同樣重要的、作為普世替罪羊的角
色，從馬丁‧傑伊（Martin Jay）曾經追溯的「俯視之眼」（downcast
eyes），一直到德波的「景象社會」（society of the spectacle）、傅柯的
「視像體制」（scopic regimes）、維希留的「監控」（surveillance）以及
布希亞的「擬像」（simulacra）？就像所有靈物崇拜的物件一樣，眼睛
與凝視都同時受到了高估與低估、偶像化與妖魔化。最有前景的視覺
文化，會提供一種方法，能超越這幾場「視像戰爭」（scopic wars），
以進入更有生產力的批判空間，在此我們得以研究視覺與其他感覺錯
綜複雜的結辮與巢套，讓藝術史重新向各種形象與視覺實踐的擴充領
域開放，一如瓦堡的藝術史所設想的展望，並用「叫你跌倒的眼」做

些比「剜出來丟掉」更有趣的事情。[20]就是因為視覺媒介並不存在，我們才需要視覺文化的概念。

20 譯注：馬太福音的典故。

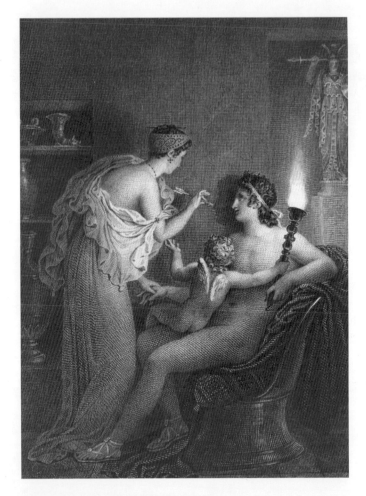

【圖11.1】安‧路易‧吉羅代（Anne-Louis Girodet de Roussy-
Trioson），〈繪畫的起源〉（*The Origin of Drawing*, 1819）。出自
《遺作集》（*Oeuvres posthumes*）之版畫。圖片出處：芝加哥
大學圖書館特藏中心。

11

從頭來過
建築、雕塑與數位形象

華特・班雅明在他的經典論文〈機械複製時代的藝術作品〉（Kunstwerk）裡評論道，「建築始終提供了在分神（distraction）狀態下接受的藝術品之原型（prototype）。」[1]而我也是其中一員的這群不專注集合體，就像班雅明一樣，承認建築的歷史「比其他任何藝術都還要古老，」而且是在「每次企圖理解群眾與藝術之關係的嘗試」當中，都有其重要性的一股「活生生的力量」，同時我也必須坦承，我對於建築實務的業內世界相當無知。我是以建築的消費者、觀賞者與使用者的身分，而非專家身分撰寫本文的。[2]

1 "The Work of Art in the Age of Its Reproductivity", in *Walter Benjamin: Selected Writings* (Cambridge, MA: Harvard University Press, 2002), 3:119.

2 我很感謝芝加哥大學藝術史系的建築史學者Katherine Taylor給予我無價的建議，而Anthony Raynsford則提醒了我，建築基本上就是繪畫。

　　二〇〇八年的包浩斯研討會（Bauhaus symposium）提出的根本問題，就是數位造像（digital imaging）對建築的製作與接受造成了什麼影響。到處都能聽見，有人作出了各種宏大且烏托邦式的聲稱，談論著「無紙工作室」（paperless studios）、以及直接轉譯電腦設計以製作施工材料與模組部件，所帶來的無限可能性。如果建築雜誌可信的話，那麼我們似乎已經邁入一個全新的世界，在此什麼都有可能，百無禁忌：只要可以在電腦終端機上想像出來、並進行「幻想工程」，那就蓋得出來。

　　我認為，在這個所謂的數位時代裡，是有充分的理由以懷疑的態度，來看待這些關於建築的、較為亢奮的聲稱。儘管電腦明顯在建築設計與施工的某些方面造就了重大的改變，或許也不見得都是常被描繪的那種，朝向解放、進步的改變。從媒材的材料抗性解放出來，可能導致建築意義上的某種腸道排氣，僅是作為炫耀性消費的一種風度氣質或自動反應，而噴出各種裝飾效果、營造奇觀。我想起在電子音樂的演化過程裡，使用波型產生器與手控磁帶座的「古典錄音室」，被穆格（Moog）合成器給取代了的時刻，此後只要按下按鍵，就能得到各式各樣預先編製的「特效」，而這項突破也讓人作出了大量了無新意的老套音效。有時，媒材有抗性是件好事，或許（就像銅版雕刻一度向我們顯示的）就是要這樣，才能具有某些得來不易的精湛手藝與創造力。

　　所以：我在此的目標將是稍微放緩討論，並呼籲對我們活在一個

「數位時代」、而這項據稱的事實無可避免會導致某些後果之類的聲稱，進行更有耐心的分析。由於我發言的身分並非專家，又是個不熟悉建築界專業考量的外行人，所以我做出這些評論時很是心虛，也有待指正。我自己的專長在於形象理論、媒介、以及視覺文化等方面。因此我的策略會是，去思索我們這個時代的壯觀且引人注目的建築，所具有的一些顯著特徵，特別是這種建築又會處理到兩種緊密相關的媒介，也就是平面圖形與雕塑這兩類藝術。這兩種媒介似乎必然會連結上建築的問題，即使只是因為，一方面，有這麼多的當代建築似乎都渴望取得雕塑的所處條件，以及另一方面，「本義」（proper）的建築主要是一種平面圖形的、繪製形象（imaging）的活動，而不是實際上興築建物的活動。即使是在數位影像／形象（digital image）興起之前，《進步建築》（*Progressive Architecture*）的編輯湯瑪斯・克萊頓（Thomas Creighton）就已經可以主張，建築界有一派「新感官主義」（new sensualism），正在被雕塑的模範、對「克制」的放棄、以及其製作「可以任意扭曲彎繞」之形式的自由給牽著走。[3]克萊頓主張，「這並不是把雕塑應用在建築上，而是把建築當成雕塑來處理。」

在建築實務的另一個側面，還有繪圖（drawing）與製圖技術（draftsmanship），如今都正在經歷以數位形象之概念、與電腦輔助繪

3　摘自 Joseph Rosa, *Folds, Blobs, and Boxes: Architecture in the Digital Era* (Heinz Architectural Center, Pittsburgh, 2001), 9.

圖（Computer Aided Drawing，CAD）技術為代表的技術轉型。但數位形象是什麼？最簡單的答案就是：可以用電腦製作、變造、儲存、以及檢索的形象。但這到底是什麼意思？以無數的方式將其變形與轉換之可能性嗎？還是讓形象得以輕易即刻傳遍全球的可攜性呢？還是伴隨著影像的後設資料，使影像成為一整套的自存檔訊息，不僅帶有圖形的類比內容，還有整串關於其出處與歷次修改的二階資訊？

上述幾點，在形象對我們起作用的方式上，無疑全都是重大的改變，但重要的是，要記得在數位型制之下，形象還有一種同樣重要的作用方式，是沒有改變的：**對於我們**這些具有標準的感受與知覺配備的有形體人類而言，它們仍然是形象。它們是再現的或抽象的、藝術的或通俗的、是科技展示還是兒童繪畫，都無關緊要。到最後，它們仍然是稠密的、像似的符號，要在類比而非數位編碼的框架內，才能取得其意義。（在接續的延伸討論中，我們會去質疑，類比符號實際上到底有沒有「經過編碼」〔coded〕，並聯想到羅蘭巴特的著名觀察，說攝影製造了「沒有代碼的形象」〔images without a code〕。）[4] 無論數位影像在電腦內經歷了多少次的電腦轉換，它自始至終都是一幅**形象**（image），是一份類比的呈現。除非我們是程式設計師，否則並不會真的對數位影像中的數碼（digits）感興趣。我們感興趣的是類比

4　Barthes, *Camera Lucida*. Trans. Richard Howard (New York: Hill & Wang, 1981), 88；亦可參見我對像似符號之未經編碼的「野性」的討論：*What Pictures Want? On the Lives and Loves of Images* (Chicago: University of Chicago Press, 2005), 9-10.

的輸入與輸出，是形象，是運用了無限漸變的符號、標記與色彩（或是在另一種狀況下，聲響、音調、節拍）作成的感官呈現。數位化暴露出了視覺暨聲音形象之領域裡的、同樣無可避免通往「類比之復返」的傾向。[5]

　　所以「數位形象」這個說法，在某個非常準確的意義上，正是某種矛盾修辭：一旦某幅形象被知覺為數位的，它就不再是形象了，而是一大批隨機的象徵元素、文數的符號，屬於一套有限的嚴格區分的字符。在最單純的層次上，數位只是在機器語言裡組成一段陳述或運算的一連串一與零；這不是一幅形象，而是可以轉譯成形象的一連串一跟零。數碼組成形象、搭載形象、形象又轉譯成數碼，但形象本身並不是數位的。從《駭客任務》，這部以神話方式探討數位時代的電影裡的一場高潮戲，即可清楚看出這一點。當尼歐看穿了空幻的虛擬形象的障眼法，見到了底下的數位真實，這時他便瞭解到，那些軀體與建物都只是不斷流動的數字與字母而已。但也就在瞭解此事的這一刻，這場被置換掉的幻覺，又在幾名探員的類比形象、以及他們擊出彈道的朦朧軌跡裡，以這樣的形式幽幽回歸了。在此回歸的還有形象本身、類比符號、電影符號，只要這些東西還是形象，就永遠無法真正變得數位。[6]

5　參見 Brian Massumi, "On the Superiority of the Analog", in *Parables for the Virtual* (Durham, NC: Duke University Press, 2002).

6　不過，還是可以說，這就成了一幅關於數位本身的形象，是對於代碼（code）之樣貌

　　這也就是為什麼，我們必須承認，在注意數位再現與類比再現之知覺顫動的現象學看來，數位形象的存在遠早於電腦或二進碼的發明。自從澳洲原住民畫家發展出一套圖形字符（graphic characters）二進制點線詞彙以適用於沙畫，形象就已經被數位化了。類別有限但庫存無限的沙粒，就是像素的前身。編織品的經緯線，也以類似的方式，透過二進制選項的網格，處理成形象的樣貌。形象的數位化，是從馬賽克磁磚到銅版畫的美柔汀（mezzotint）技法、再到報紙上的照片網點一以貫之的技術特徵。但是當我們觀看圖形形象時，我們觀看的並不是——至少有一刻不是——沙粒、或是紗線、磁磚、小點或像素：我們觀看的是形象，是從數位矩陣當中神奇顯現出來的類比符號。這是數位形象在引申意義上的鴨兔效應。[7]

　　再來，有種人云亦云的想法是，我們生活在一個「數位時代」，好像在發明圖靈機（Turing Machine）之前，數位化與二進碼都不為人知一樣，而對這種想法施加壓力，也是很重要的。在圖靈機之外，還有一項同樣強大的發明／發現：那就是DNA的分子結構。電腦帶來的技術衝擊，並不只是能夠將萬事萬物都化約成一跟零而已，還在於它具有同樣強大的、能將這些一跟零**去化約**、或是擴充成類比樣貌的能力。電腦代表的並不是「數位的勝利」，而是協調數位與類比

的奇觀化（spectacularization）。

7　參見第三章〈形象科學〉與第五章〈寫實主義與數位影像〉對於數位影像／形象的討論。

的新機制。而強調這一點，在觸覺性（tactility）與視覺性（visuality）的層次上，都是至關重要的：對人類的手相對於電腦的角色稍做思索，就讓我們想起了，比爾・布朗（Bill Brown）那要言不繁的名句：「數位（digital）時代是**手指**（digital）的時代」，是腕隧道症候群與人體工學鍵盤的年代。沉迷於傳簡訊的人們活在一個屬於**拇指**，也屬於「全拇指」（All Thumbs）世代的時代。[8]我們在這個時代發明了新形式的笨拙，還有新的全套技能、自動反應、以及習慣的次常式（subroutines）。基特勒當初預言的，將會「抹消個別媒介之差異」的「渠道與資訊的普遍數位化」，事實上造成了恰恰相反的結果：一座新的巴別塔，裡面都是一些互相不能溝通的機器。[9]眾所周知，要讓任兩件機器溝通，就必須以第三件機器進行轉譯、適應或加以協調。你的工具櫃裡面，堆了多少無用的轉接頭與變壓器？有幾支號稱可以做程式設定以（遙距）控制其他遙控器的遙控器呢？控制感要花多久的時間，才會造成相反的結果？要過多久，複製貼上的功能才會壞掉、並造成病毒或自體免疫失調呢？

　　我剛才談的都是機器，但是它們（正如病毒的隱喻所暗示的）對於更像是人工生命形式的東西──機器人、賽博格、以及跟網路本身一樣廣大的複雜自我創生（autopoietic）系統──來說，

8　"All Thumbs", *Critical Inquiry* 30, no. 2 (Winter 2004): 452.

9　Kittler, *Gramophone Film Typewriter* (Stanford, CA: Stanford University Press, 1999)., 1.

其實就是stalking horses。如果數位時代就是計算、控制與可編程性的時代，那就必須接受，它同樣也是不可計算性、失控與不可編程性（unprogrammability）的時代。這就是為什麼，除了攝控學（cybernetics）這門「控制之科學」的修辭之外，我們在當代的形象理論裡，還會遇到生機論與泛靈論（animism）等古代語言的詭異回歸。數位時代就是科學技術與魔法——亦即與新形式的圖騰崇拜、靈物崇拜與偶像崇拜，與布魯諾‧拉圖所稱的「事實靈物」（factishes）——的匯聚。[10]那麼，我們這個時代具有主導地位的科技，就不是攝控學了，而是**生控學**（biocybernetics），亦即資訊與生命的雙雙革命。代表這場雙重革命的符像，就是電腦與分植，無疑還有其所在之建築空間的生物形態（biomorphic）形式。[11]

　　當然，有人會質疑說，在這個曾被稱為「後媒介境況」（post-medium condition），一切媒介都被數位科技加以混合、揉雜，又重新中介了的時代裡，是不是真的還有獨特的媒介這種東西存在。建築不就一直是種揉雜、混合的媒介，而現在又變得完全虛擬，就像存在於實際建物裡一樣，同樣存在於臆想、觀念、以及圖形或模組形式當中了嗎？建物不是以形狀、材質、表面與空間的看似絕對的延展性，反映了這種虛擬化與流動化嗎？這不是做出了一個建築的匯聚，所以法

10 Latour, *On the Modern Cult of the Factish Gods* (Durham, NC: Duke University Press, 2010).

11 參見我的論文 "The Work of Art in the Age of Biocybernetic Reproduction"，收錄於 *What Do Pictures Want?*

蘭克‧蓋瑞（Frank Gehry）的畢爾包美術館、或是丹尼爾‧李伯斯金（Daniel Libeskind）在柏林的猶太博物館之類的結構，才會變成雕塑姿態的某種擴充場域，同時彼得‧艾森曼（Peter Eisenman）的大屠殺紀念碑，也順利成為了公共雕塑的場域，只是在這個案例裡是作為**廣場**，是曲折深溝與起伏等高線的場所，是布滿龐大墓碑的地景，是哀悼與曬太陽、莊嚴靜思與輕浮捉迷藏的社會空間。

　　至於繪圖，則帶有手工產製的隱含意義，是朝向製造三維、實體物件的最初「起始步驟」，而其次要角色，則是作為痕跡、依自然或藝術所造之物「照著描繪成」的形象：繪圖仍然最為接近形象產製的渦流中心，是亨利‧伏希雍（Henri Focillon）從中看見「成群渴望誕生的形象」的「裂縫」（fissure）。[12]繪圖是建築與雕塑交會的十字路口，既源於身體也回歸身體。繪圖仍然直接連往手眼迴路、視像驅力、以及想像界，即使在數位成像與MacPaint（蘋果繪圖軟體）的範圍裡亦然。想想索爾‧斯坦伯格（Paul Steinberg）筆下那些，勾畫著自己的環境的創世製圖員。或是威廉布萊克的智力神尤里森（Urizen），這位畫下光與暗之間界線，以此作為可見宇宙之根本結構的神聖理性建築師（圖8.2）。想想繪圖在普林尼（Pliny）的《自然史》（*Natural History*）當中的傳奇起源，及其與雕塑的關係：科林

12 Focillon, *The Life of Forms in Art*, trans. Charles B. Hogan and George Kubler (New York: Zone Books, 1992) 11；法文原版，1934。

斯（Corinth）的少女描下她那離去情人投影在牆上的輪廓，遂發明了繪圖，這種立基於欲望、愛慾與幻想的媒介。[13] 但是隨後她的父親，陶匠布塔得斯（Butades），又依照素描製作了一幅三維的浮雕肖像送給女兒當禮物，從而發明了雕塑。然而，繪畫與雕塑都有賴於兩個先決條件：（一）、建築臨在於其低限形式中——其上投射、描摹了二維的形象，而後又從平面刻出了三維「浮雕」的默然空白牆面——以及（二）、既是建築的中心、也是其邊陲的人體，既從外設想了建築、也從內居住於建築。身體不只是繪圖者，也是被牽引至雕塑與建築者。身體本身既是建物也是雕像，既是神廟也是廟裡供奉的神像。無論是身體作為建物（如心靈殿堂的隱喻）還是建物作為身體（骨架、外皮、內部〔interiority〕與孔口〔orifices〕），無論著衣還是赤裸，包覆且裝飾或暴露且透明，身體都既是繪圖者，也是將雕塑與建築牽引在一起者。

這些獨特的媒介——建築、繪圖與雕塑——越是看似融合在這些實踐當中，對其名稱的呼召就變得越不可或缺，彷彿這些傳統的藝術媒介仍然死不瞑目。如今建築或許不過就是加上了水電管線的雕塑而已，而雕塑則是無家可歸的藝術，是多餘的裝飾，或是惱人的分神（distraction）。艾德・萊茵哈特（Ad Reinhardt）給雕塑的知名定義

13 參見我的論文："Drawing Desire", in *What Do Pictures Want? The Lives and Loves of Images* (Chicago: University of Chicago Press, 2005).

是，當你試圖將某幅畫看得更清楚時，用來靠背的東西。民用公共雕塑現在或已淪為某種掐絲工藝，堪比放在烤牛肉旁邊的洋香菜，或是被丟去其中一座名為雕塑公園的美學療養院，同時建築則硬是擠進了雕塑原本的位置，將自身塑造成一門形象的藝術，是關於主宰了周遭空間、吸引了世界目光的符像性紀念物（iconic monuments）的藝術。

但同時除此之外，繪圖還會劃線／統治——在此兼具兩種意思——就如同傳統上呈現的，用圓規來設計與統治世界的神聖建築師（divine architect）之形象。建築在其最古老的造像中，涉及繪圖之處總是多過涉及建造之處，而這裡的繪圖又來自於初始的、兼具兩種意思的「digital」——既是關乎手指、計算與測量的問題，也是關於區分光與暗、內部與外部、一與零的二進制運算的問題。儘管批評家仍然繼續（一如以往地過早）聲稱繪畫已死，但繪圖卻明顯充滿了空前生猛的活力，滲透著現實空間之產製的每個方面。在其作為電腦輔助繪圖的變體形式當中，加上動畫與三維模擬，圖形產製主宰了設計與營建的世界，投射出一個嶄新的世界，有著種種在連上工業生產時，看似會「建造自己」的柔韌、可動形式。[14]不過在電腦輔助繪圖之前，也曾有過另一種受到欲望和嚮往驅動的CAD，是比超現實主義者更早出現的、某種形式的自動繪圖。我們就稱之為「邱比特輔助繪圖」

14 參見Luis Eduardo Boza, "(Un)Intended Discoveries: Crafting the Design Process", *Journal of Architectural Education* 60, no. 2 (November 2006): 4-7，對於CNC（「電腦數字控制」的製造）及其與手工、直覺和風險之關係的批判。

（Cupid-aided drawing）吧（圖11.1）。

所以當代媒介之秩序安排的真正奇怪之處在於，如今，在技術工具與代碼看似滲透了現實的每個面向、宏大的建築紀念物到處興起之時，這種最古老的再現媒介，最接近身體的藝術，在最親密的組合空間表現了手與眼之交會的藝術，竟然作為主宰的藝術形式，重出江湖了。而緊隨其後的另一種古老媒介，竟然是雕塑藝術——以及某種，應該要留意到，其相對於當代雕塑的真正實踐而言，並非特別創新的雕塑風格。當代建築最常摹擬巴洛克的外觀，而現代主義繪畫與雕塑，若不是在琢磨著高度模組化的有機形式（如葛瑞格・林恩〔Greg Lynn〕的泡狀體〔Blobs〕），就是在模仿未來主義、拼貼、與分析立體主義（analytic cubism）的樣貌。遭到新建築「拒斥」的東西，就只有現代主義的方格（grid）與笛卡兒空間（Cartesian space）的穩定、直線、透視法的結構（通通被詆毀為停滯而約束的）而已。舉例來說，法蘭克蓋瑞在明尼亞波利斯的魏斯曼美術館（Weisman Museum），明顯就是某種分析立體主義的「鴨子」，看點在於基本上就是現代主義白色立方的內裝，彷彿或可置於其中的雕塑與繪畫已經向外爆炸，附著到了建築的外觀上。將魏斯曼美術館的景緻與一幅布拉克（Braque）在一九一三年的構圖做比較，你就懂我的意思了。

當然，建築始終都跟平面圖形與雕塑藝術（以及編號、測量、幾何）有著關係，從希臘神廟、到哥德式主教座堂、再到文藝復興宮殿參觀一輪，就能證明這一點。難以想像，若無人工透視法的發明，義

大利的文藝復興建築與都市規劃會是什麼樣子。[15]但是藝術的定序在這些風格中似乎具有某種穩定性。牆面（甚至是窗戶）是用來繪畫的，而中庭或半圓後殿或壁龕則是用來安放雕像或半身人像的。然而，到了現代主義，似乎就有些變化了，並且有股新的動力進入了藝術與媒介的定序。始終在提倡媒介中之「純粹性」的克萊門·格林伯格（Clement Greenberg）就曾論證，「每種藝術，都是憑藉其媒介，才會獨一無二、僅是自己」，而麥可·弗萊（Michael Fried）也同樣激昂地聲稱，在「居中媒介」（intermedia）的領域裡「介於諸藝術之間」的，是某種虛有其表的劇場性（theatricality）。[16]在這層意義上，這些批評家的現代主義，就是在延續「媒介專屬性」與適當性的古典價值。但是對格林伯格而言，建築在新的現代主義綜合（modernist synthesis）當中，扮演了一種曖昧得不尋常的角色。格林伯格論證說，現代主義建築必須被繪畫引領，帶出十九世紀的「折衷歷史主義」（eclectic historicism），以進入一種「獨立的當代風格」。立體派繪畫特別能夠「向建築揭示其新風格」，並且將其（與雕塑一起）從沉重的物質性解放出來，進入推力與高能移置的動態空間。對格林伯格來說，國際主義風格的世俗、理性化的空間設計，透過將「所有**物質**，

15 參見Marvin Trachtenberg, *Dominion of the Eye: Urbanism, Art and Power in Early Modern Florence* (Cambridge: Cambridge University Press, 1997).

16 Greenberg, "Toward a Newer Laocoon", *Partisan Review* (1940); Fried, "Art and Objecthood", *Artform* (June 1967).

當成有別於**空間**的，當成二維的」來對待──簡言之，當成繪圖或平面圖形設計來對待，從而聯合了所有的藝術媒介。在格林伯格看來，所有現代藝術都因為變得抽象與失重，而被聯合起來了，而鋼、玻璃、鋼筋混凝土等新的建築材料，都在等著圖畫現代主義（pictorial modernism）的視覺與圖形風格，為其指出能逃離重力場的方式。

但是每種藝術都必須以各自的方式變得抽象。儘管繪畫在格林伯格的現代主義故事中扮演了領頭的角色，卻受到了「（畫家）為其產品預設的建築與社會位置」的威脅。[17]在「抽象藝術要送往的建築目的地，與生產抽象藝術之處的極其私人的氛圍，這兩者之間的矛盾」，「最後將會扼殺有抱負的繪畫。」繪畫不是變得更大，就是要變得更小：2×2吋的架上畫（easel painting）陷入了危機，只剩兩條出路：「牆壁與紙頁」──換言之，壁畫與速寫。格林伯格的結論是：「畢卡索等人這二十年來最好的作品，都是縮小畫幅的黑白蝕刻畫與鋼筆畫。」這是種對於圖形藝術與建築藝術之關係的，奇怪的伊底帕斯式敘事：現代主義建築是現代主義繪畫的強大子嗣。但是孩子隨後殺死了尊親，或是將其逼迫到縮入其低限形式，只能扮演裝飾性的角色。

我們現在是否正在經歷某些與數位影像的發明近似的事呢？其實我不這麼想。繪畫中的抽象，就像建築中的幾何方格一樣，是一場風

17 Greenberg, "The Situation at the Moment", *Partisan Review* (January 1948); *Collected Essays*, 2: 195.

格性的運動，與一段必須予以否定的過去，以及一個即將實現的烏托
邦式未來，有著辯證的關係。當代建築無論因為數位造像而變得如何
容易，都沒有這樣的綱領連貫性。當代建築刻意要兼採眾長，自由挪
用著每項已知的建築模式，從茅舍、洞穴與迷宮，到蕈類到洋蔥到摩
天大樓皆可。而數位造像，相對於現代主義圖形藝術的角色來說，
（目前）要扮演的主要則是功能性，而非啟發性的角色。數位造像在
建築流程中，占據了兩個關鍵棲位（niches）：行銷與製作。數位造像
所容許的某種預覽，是雕塑模型的建造者們只能夢想的，而消費者只
要一按滑鼠，即可享受相對於建築客體的無限移動能力與速度，飛升
在行人與鳥瞰的視野之間，就這層意義而言，數位造像容許客戶遊歷
的預想中的空間，也幾乎總是比對於建成紀念物的實際體驗更美妙。
（這讓我想起小時候，型錄與雜誌裡的玩具平面廣告，總是以這種方
式超出了這些東西本身的乏味現實）。數位造像與虛擬實境的三維投
影系統，為建築提供了理想的銷售環境，這是種簡單的方式，能夠以
電影式模擬，投射出我們在芝加哥所說的，將會「嚇呆土包子們」的
所提建案。這也是將一群公眾帶進批評討論，藉以讓建築師重新發想
的理想機制。

　　數位造像的更有趣也更深刻之處在於，它扮演了讓設計能更簡便
地過渡到施工的角色。[18]此處的介面對應的並不是消費者，而是結構

18 參見 Boza, op. cit.，對這項科技做了很好的討論。

技師與建材與預製組件（板材、窗戶、結構元件）的製造商。這或許就是另一個烏托邦時刻進入圖畫之處：感覺到了某種無節制的信心，認為某事物若是可以想像，也就是繪製出來，那就是能夠量化、代碼化、並且在物質上實現的。然而，數位造像只有在可能性的正面意義上，才是烏托邦式的，而不是任何批判的負面意義上。它並未告訴我們不要做什麼、要避免什麼；它只應許了我們為所欲為的自由，也就是它並未告訴我們關於最重要問題的事：我們**應當**欲為何事，而這又是為何？為此，我們便必須等到相對新穎的數位圖形媒介具備了某些自己的藝術成就，以此證明，某種主要並非實現於建築，而是實現於電影、影片、攝影與繪畫等等，各種屬於屏幕與二維平面的藝術的可能性。

這就是為什麼，當我聽到有些歡樂的修辭，說著因為數位造像而實現的絕妙建築突破，我就想要掏錢包。讓人更激動的是，當我聽到有人說，建築已經接收了雕塑的地位，我就想要掏槍。舉例來說，想想看，在我的家鄉芝加哥，因為聖地牙哥・卡拉特拉瓦（Santiago Calatrava）所提出（並自二〇〇六起遭到擱置）的「螺旋塔」（Spire）計畫，而引起的紛紛擾擾。這棟建物若是建成，很可能就會達成（好景不常的）榮登世界最高結構的目標。這無疑會變成一個壓在世界最美都會天際線上的符像式添加物——有如天際線上的驚嘆號。但這會是對於雕塑界的重大貢獻嗎？還是它只會是你家附近蠟燭店出售的最俗套沒創意商品的一個巨大化的例子呢？（我會避免拿你家附近的用

品店有賣的另一種熟悉商品做比較。）

　　我們需不需要以數位形象來想像、繪製、設計、或是建造這棟建物呢？數位造像肯定有助於銷售這棟建物，而且在生產建造的必要部件上，大概也會很重要。但是從想像、發明與繪圖的立場來看，這棟建物的樣子完全是俗套的與可預料的，而已經存在於瑞典馬爾摩（Malmo）的較小模型（不到一半大小），也只是強調了這一點。

　　若說，被數位造像解放出來的當代建築，渴求的是雕塑所在的境況，那麼，這主要是相對於巴洛克與現代主義的先例而言，而不是相對於當代雕塑實踐而言的。只需考察過去半世紀以來幾項突出的雕塑製作，就能看出雕塑曾經涉入與建築的**藝術競賽**或爭論，而這就是對其自身歷史，也是對其避不開的建築環境的持續解構。例如，羅伯特・莫里斯（Robert Morris）的「特定物件」，就模仿了樓板與橫樑等建築的基本元件，同時又將雕塑的傳統支撐物（基座或柱台拉抬到首要物件的地位。華特・德・瑪利亞（Walter de Maria）在紐約市的《土壤室》（*Earth Room*），則墊高了建築所在的地面，將建築轉變成土壤的支架。高登・馬塔・克拉克（Gordon Matta Clark）則以高度形式化的拆除或毀損，名符其實地切穿並且通過了建築結構，以對建築空間揭示新的視角，也就是泰瑞・史密斯所稱的「劫後建築」（the architecture of aftermath），[19]並將拆除過程裡截斷的「廢棄物」布置成

19 Smith, *The Architecture of Aftermath* (Chicago: University of Chicago Press, 2006).

名正言順的雕塑物件。瑞秋‧懷瑞德（Rachel Whiteread）在《鬼》（*Ghost*）等作品中，將室內的虛無空間轉化成了固態的鑄型物件，其蒼白又使這種固態感（solidity）成為了一種鬼魅般的痕跡。安尼施‧卡普爾（Anish Kapoor）的《雲之門》（*Cloud Gate*）則展演了芝加哥城區整個天際線的虛擬形變，將其呈現為討群眾喜歡的歪像奇觀。而理查‧賽拉（Richard Serra）的《斜拱》（*Tilted Arc*）就是要設計來挑戰、甚至是侵犯其所插入的公共空間的──依照賽拉的看法，這種絕非意外的侵犯，是雕塑物件的本體論所不可或缺的。這就是為什麼，在他看來，從這個特定場址移走《斜拱》，就等同於將其摧毀。

　　安東尼‧葛姆雷（Anthony Gormley）對於建築的雕塑參與，其調性就與賽拉的違抗截然相反，從基礎的《磚人》（*Brick Man*），就玩過了建物有如身體這個可逆的隱喻，到他宣告身體在建築紀念物之前受到的貶低與賤斥（參見《貼近》〔*Close*〕），再到他以幽默的《家》（*Home*）作為身體與建物的純量（scalar）關係的反轉，再到他（通常是暫時地）將鑄件（cast bodies）擺放成戲劇性地遭到錯置、格格不入、又無家可歸的樣子（如《臨界物質》〔*Critical Mass*〕、《全然陌生人》〔*Total Strangers*〕）。葛姆雷也比德‧瑪利亞的《土壤室》更進一步，將《淹沒》（*flooded*）的建物當成一個雕塑物件來處理，或是在《場域》（*Field*）當中以幾千個小陶偶侵入建築空間，就像革命群眾在擠進美術館這個體制空間一樣。他又以《邊緣》（*Edge*）與《學著思考》（*Learning to Think*）等作品，呼應了羅伯特‧戈伯（Robert

Gober）的穿牆而出且違反重力的身體，並在《主權狀態》（*Sovereign State*）令人不舒服的低溫冷凍（cryogenic）幻想中，讓一具人形的棺材或繭從口部與排泄器官接上亂成一團的橡膠水管，使其成為某種自給自足的維生系統，以此違逆了雕塑只是沒有管線的建築這種想法（見圖11.3）。從《仍在跳躍》（*Still Leaping*）等作品附帶的製作過程側拍中，我們又看到他真的以許多從手部與腳部、頭部與鼠蹊部擠壓出來的，錯綜複雜的橡條與支撐樑，撐起了一層作為某種繭的外殼，藉此對麥克魯漢觀察到的建築媒介是身體之延伸，做了最鮮活的闡釋。但葛姆雷最能反映晚期現代建築廣受認可的「壞物件」，也就是粗獷主義（Brutalism）之處，很可能是他的《份額》（*Allotment*）系列。《份額》設有一系列的預鑄混凝土塊，每塊裡面都有以個別人體翻模而成的內在虛無空間。除了留給耳朵、嘴巴、外生殖器與肛門的孔口之外，這個空間是不可觸及也不可見的。作品給人的整體印象，就是一套粗獷主義住宅區規劃案的比例尺模型，每棟建物各屬一具身體——而且（若肯用想像力去推估的話）只能將其理解為一具完全癱瘓、被包覆在水泥塗層裡面的身體。此一形象固然駭人，但同時也讓人必須冷靜下來深思，當身體存在的最低限度條件，僅存感知能力與任憑想像之內部性的樣子。

　　葛姆雷用墨水畫表現了這些條件——在運用澆畫與染料以浸透紙張等技法上，明擺著是非數位的——畫中並描繪了身體／建築之關係的三種「視角」：來自被視為維生繭的建物以外的視角（《主

權狀態》）；有如在牢房般由內而外的視角（《內在》〔*Interior*〕，圖
11.2）；以及有如伊卡魯斯（Icarus）般的受解放軀體，飛翔於地球上
空的，來自內部更深處、或是超驗外部（transcendent outside）的視角
（《漂浮》〔*Float*〕，圖11.4）。

　　不過我會將探討建築和繪畫與雕塑之關係的結語──以及最終形
象（final image）──留給威廉‧布萊克，我們已經看過，他為尤里森
賦予的形貌，就是身為神聖製圖者的建築師典型，做著測量與區隔，
繪製著世界的圓周，劃分著光暗與內外（圖8.2）。布萊克為我們提供
了一對相連的形象，來補完我們所想的空間的人體產製圖像。其中一
個形貌是雕塑者洛斯（Los），邊倚靠著他的榔頭，邊凝望著他在鐵
砧上打造出來的灼熱火紅的太陽（圖8.3）。（在其他構圖中，布萊克
還將尤里森的圓規換成了洛斯的鉗子，像是要在圖形的明喻中，讓虛
擬繪製的形式過渡到實體完成的形式。）但是另一個形貌，也就是布
萊克給予創世的最終形象（圖8.1），則是目前為止最衝擊、最原創也
最令人不安的：該形象顯示的藝術家／建築師是一個母親般的形貌，
「孵」著一顆血球，這顆血球既可以解讀成一顆以其胎盤式維生器包
住也連結親體的胚胎，也可以解讀成一個由奪去創造者性命的巨大創
傷所創造的世界。

　　或許，這幅建築的後設圖像，正是我們必須以最集中的注意力去
沉思的。這讓我們想起，亨利‧列斐伏爾所論證的，空間的社會產製
並不只是設計師與工匠的產物──亦即建築師與規劃師所「設想的空

間」——也不只是將這些設計轉換成輪廓分明的實體結構的工程師與營建者的產物。空間也是由人類的種種生產與再生產實踐所經歷與盲目「隱匿」的。我們常常會天真地說著「人為造就」（man-made）的世界，但此外還有其他關於我們這個世界之產生的隱喻，像是人類存在以來一直被孕育著，如今似乎面臨了臨盆誕生——或是不要誕生——這個重大時刻的生物與生態系。在這個並不屬於數位形象而是屬於生物圖像的時代、並不屬於攝控學而是屬於生控學的時代裡，建築此刻要面對的任務，或許會比蓋起壯觀景點與符像級紀念物，還要更為艱鉅。該是時候回歸原初的呼召了，去為本行星生命形式的存續與繼續演化，想像一個永續的棲身之所。回到製圖板（雙關：從頭來過）吧！

【圖11.2】安東尼·葛姆雷,《內在》(*Interior*, 1991)。藝術家授權使用。

【圖11.3】安東尼・葛姆雷，《主權狀態之一》（*Sovereign State I*, 1993）。藝術家授權使用。

【圖11.4】安東尼・葛姆雷，《漂浮之二》（*Float II*, 1992）。藝術家授權使用。

【圖12.1】馬赫穆德・漢姆斯（Mahmud Hams），〈埃及抗議者在解放廣場拉倒方尖碑〉（Egyptian protesters carry an obelisk in Tahrir Square, 2012）。相片出處：法新社／Getty Images

12

基底場址與遭占空間

要建立全然可靠、純粹的協定聲明，藉以充當眾科學之起始點，是不可能的。心靈白板（tabula rasa）並不存在。我們就像群必須在外海重新造船的水手，從來就無法在乾船塢裡拆船、再以其最佳零組件來重構。

奧圖·紐拉特（Otto Neurath）[1]

「基底場址」（foundational sites）、或是德文所說的「Grundungsorte」

1　Neurath, "Protocol Statements", in *Philosophical Papers, 1913-1946*, ed. R. S. Cohen and M. Neurath (Dordrecht: Reidel, 1983), 92. 查閱於《史丹佛哲學百科》（Stanford Encyclopedia of Philosophy），〈Otto Neurath〉條目，http://plato.stanford.edu/entries/neurath/（查閱於二〇一二年五月一日）。

這個理念，在相當字面的意思上，指的是能夠想像到的最根本的位所／套語（topos）。對修辭學家而言，topos、或說topic（課題），本身就是一個場所（place）或場址（site），指的可以是地形學（topographical）的位置、或是論述中的「慣常說法」。但是，**基底場址**這個說法還牽涉了更多的議題，或者說，讓這些議題進入了比修辭學更深刻的層次。在最廣泛的層次上，它物質化且定位了知識與存有之「根據」這個長年的哲學問題，讓一切關於起源、開始與誕生的問題，都「落地／變得實在」了。還是說，讓這些問題都在超驗的絕對（transcendental Absolute）中「升空／懸而未決」了呢？無論如何，Grundungsorte這個觀念，都以最基本的詞彙，帶出了關於**場址**、空間、場所與地景的問題，並將位置與場址專屬性等慣常說法，連上了社會空間本身的起源。就像我們說的，歷史事件必定會在某處「發生」（take place，字面意為「取得場所」），而這些「場所」又幾乎都會自動被人神聖化與紀念物化成基底場址：美國原住民有種說法是，要「發生／取得場所」（taking place），就需要圖騰式的「保持場所」（Keeping Place），以保存記憶與連續性。[2]出自經書的三大宗教，也就是猶太教、基督宗教與伊斯蘭，全都匯聚於一處名為以色列—巴勒斯坦的場址，而這處「聖地」（Holy Land）也是現今許多全球衝突的中

2　參見Jonathan Bordo, "The Keeping Place, Arising from an Incident on the Land", in *Monuments and Memory, Made and Unmade*, ed. Margaret Olin and Robert Nelson (Chicago: Chicago University Press, 2003), 157-82.

心。民主這個理念似乎起源於雅典。而美國的獨立與全國團結一致，也有著多處象徵性的奠基場址：從普利茅斯岩（Plymouth Rock）到費城的獨立廳（Independence Hall），再到華盛頓特區皆屬之。澳洲原住民世界的肚臍，就位於中央沙漠裡那塊名為烏魯魯（Uluru）的壯觀巨型砂岩。律法（與希伯來文）的降示則發生在西奈山。而每座稍具重要性的建築物，都一定要進行「破土」與奠定礎石的儀式。我曾在教理課上學到一位被指定為天主教會之礎石的特定人選：「你是伯多祿（彼得），在這磐石上，我要建立我的教會。」我關於空間、場所與地景的專題課程，總是會先從個人且私密的基底場址開始做練習，我將這些場址稱為「心底的場所」，也就是被問及下列問題時，會想起的地方：你從哪裡來？你在記憶與夢境中會重回什麼地方？你認為哪些地點對你的身分認同至關重要？

　　那麼，基底場址就是既公開又私密的、既神聖又世俗的、既宏大又瑣碎的。我的出生地與國族的出生地，都是漢娜・鄂蘭所稱的「創生性」（natality）的這項基本人類體驗，也就是新穎性（newness）在世界上的出現，所在的場址。正如鄂蘭所說的：

　　　　在我們的脈絡中，重要的倒不是認為所有基底（foundations）都是重建與重構而成的這種羅馬觀念，而是另一個相關但不同的理念，認為人能夠處理造就新的起始這項在邏輯上弔詭的任務，是因為他們自己就是新的起始，因此也是起始者，而在人類藉由

誕生而出現在世界這項事實上，起始這項能力本身，就是根植於
創生性的。[3]

不過我們知道，誕生時體驗到的不僅是新穎，也是**創傷**
（trauma），是經常會留下不可辨讀之印跡與疤痕的傷害，亦即對於奠
基（founding）這種痛苦勞動的時而有益、時而無益的遺忘。奠基的
紀念物於是便經常涉及了記憶與失憶的弔詭融合。建制（institution）
的「基底」、「礎石」往往會抹除奠基過程中的不確定性與哀情
（pathos）。維森塔爾基金會（Wiesenthal Foundation）在耶路撒冷那座
原本要交由（現已退出計畫的）法蘭克・蓋瑞（Frank Gehry）來設
計，卻招致惡評的寬容博物館（Museum of Tolerance），就興建於中
東前幾古老的一座阿拉伯人墓地之上，讓率領十字軍的獅心王理查受
挫的傳奇人物薩拉丁（Saladin），就埋骨於此。[4]一般而言，基底場址
多有靈異。傳說中，由克里斯多佛・雷恩爵士（Sir Christopher Wren）
的徒弟尼可拉斯・霍克斯穆爾（Nicholas Hawksmoor）在倫敦設計的
六座霍克斯穆爾教堂，就排成了令人想起撒旦魔法陣的圖案，基底

3　Arendt, *On Revolution* (New York: Viking Press, 2963), 203.

4　參見Saree Makdisi, "The Architecture of Erasure", *Critical Inquiry* 36, no. 3 (Spring 2010)，
　　是對於此計畫之辯論的開場陳詞，其中包括了蓋瑞、Jeremy Gilbert-Rolfe、Daniel Monk
　　等人，以及代表維森塔爾基金會的學者團隊的回應。

之下還埋有犧牲者的遺體。[5]蓋在「穩固基底」之上的這座大殿的穩定性，遮掩了下方的流沙，以及建基底腳的掙扎。那麼，研究基底場址的其中一項動機，就是克服這種失憶，並且將基底時刻（foundational moment）去神祕化，而基底時刻經常被呈現為歷史的必然，是關乎宿命或註定之事，而不是關乎人類的掙扎、犧牲與創傷。每次奠基的行動也都是失去的行動；每個基底都建立於毀滅之上，也是先前某事物的廢墟、基底之下的地面（ground）之上。正如尼采在《道德系譜學》裡所說的：「要立起一座聖殿，就得毀掉一座聖殿：這就是法則……」[6]

　　也有些基底場址，是設計來保存而非抹除其起源之暴力的，彷彿整個重點在於保持傷口常新，使創傷鮮明可見。有個好例子，就是以色列會在俯瞰死海的馬撒大（Masada）要塞舉行儀式，紀念當年的猶太奮銳黨人（Jewish Zealots）在此選擇集體自殺，也不願向羅馬軍團投降。這處場址經常被理解為標誌著，現代的以色列有決心，寧可與敵人在核武烈焰中玉石俱焚，也不放棄他們對於猶太國家（Jewish state）的這項族裔暨種族國族主義的主張。當然，在這處場址再製出

5　Peter Ackroyd的小說《霍克斯穆爾》（*Hawksmoor*）（New York: Harper & Row, 1985），就建立在倫敦這幾座霍克斯穆爾教堂的傳說上，傳說中，被獻祭的受害者據稱就埋在基底之下。參見Susana Onega, *Metafiction and Myth in the Novels of Peter Ackroyd* (Columbia, SC: Camden House, 1999), 52f.

6　Nietzsche, *Genealogy of Morals*, trans. Horace B. Samuel (New York: Dover, 2003), 95 (II.24).

來的基底「記憶」，明顯是篩選過的。就像一位年輕的猶太女性在最近的一支以色列紀錄片中談到的，這些記憶有賴於抹除一項關鍵事實：馬撒大的婦孺並不是自殺的；他們都是被自己的男人殺害的，以免他們淪為羅馬人的奴隸。[7]難以想像，有哪處基底場址的國族神話比這還觸霉頭，就像是抑鬱勝過了哀悼與修通（working through）的紀念碑。

當然，除非我們想起了，那處有時稱為「後九一一年代」的基底場址。這間位於紐約市「歸零地」（Ground Zero）的紀念館，就像馬撒大一樣，設計來就是為了保持傷口敞開，以及方便進行選擇性回憶的抑鬱儀式。九一一事件普遍被視為，既是一道全球性創傷，也是一個世界新秩序的基底時刻。這處場址本身，從原本造來指稱核爆點的歸零地這個引喻失義的名字開始，就已經被過度拜物化與神聖化了。被摧毀的雙塔的「足跡／占地」（footprints）空無一物，只有倒流的噴泉傾瀉到黑暗之中，彷彿要讓傷口永遠流血似的。在噴泉下方，鑿出了一塊落入地底的凹陷，直達比哈德遜河底還深的岩盤，也就是雙塔原本的基腳，彷彿必須要看見其最深的基底，才能領悟其創傷之深。九一一紀念館標榜了「永不忘記」（Never Forget）這句口號，但在同時，以此為重點的國族失憶敘事，卻不肯承認美國在冷戰期間

7 Avi Mograbi, dir., *Avenge but One of My Two Eyes* (2005). 導演 Mograbi 所拍下的馬撒大儀式，是由多位導遊在當地重新演示，並且明確地將這處要塞當成了現代猶太國家的象徵。

的角色，就是武裝蓋達組織與其他伊斯蘭極端份子，以此作為遏制蘇聯的戰術。不僅如此，世貿中心更成為了望向一種未來、一場「反恐戰爭」的一整套戰略遠景的基底場址，而這場戰爭從定義上就永無止境、也永遠無法獲勝，但卻能為美國在二十一世紀的外交政策充當奠基框架。[8]

在各種關於出生創傷、建構與摧毀、興建與拆除的基底場址當中，以最戲劇性的方式彰顯出來的，就是我們稱為「革命」的現代基底事件。直到最近我們都以為，這種場址就像我一位詩人朋友所說的，已經被「從地圖上去掉」了。[9]留在革命場址的只剩紀念物與空虛空間而已，而這些東西所呈現的形象，通常都是革命遭到的失敗或背叛，亦即暴虐政權的取而代之。阿拉伯世界那些主宰了公共廣場的雕像——如伊拉克的海珊像、利比亞的格達費像、敘利亞的阿薩德像、埃及的穆巴拉克像——都見證了從人民革命到專制的轉變。北京的天安門廣場、莫斯科的紅場、以及希特勒舉行紐倫堡造勢大會的廣闊空間，也都從公眾聚集的場所，轉變成了齊格飛・克拉考爾（Siegfried

8　參見Philip Bobbit, Terror and Consent: The Wars for the Twenty-First Century (New York: Anchor Books, 2009). Bobbit於二〇〇八年在史丹佛的艾羅講座（Arrow Lectures）發表的演說中，論證道「反恐戰爭並非隱喻」。http://law.stanford.edu/event/2008/03/06/neurath/ Stanford-center-on-ethics-arrow-lecture-series-on-ethics-and-leadership-philip-bobbit-the-war-on-terror-is-no-（查閱於二〇一四年十二月二十四日）。

9　Janice Misurell-Mitchell, "ScatRap/Counterpoint" (1995), http://www.youtibe.com/watch?v=ZaGm0OvxTss（查閱於二〇一四年十二月二十四日）。

Kracauer）所稱的「大眾裝飾」用的演出場地，讓大量的有紀律群眾在此集合，以頌揚對於建國之父的崇拜。[10]

革命的基底場址，就是羅勃・史密森（Robert Smithson）所說的，證實了某個不在場的「非場址」（non-sites）。不過最近，在阿拉伯之春與占領華爾街等運動中，也奠立了一些新的場址，並且出現了奠基（founding）的動作。有人在開羅的解放廣場（Tahrir Square）舉行婚禮，還有人生了小孩。關於人民反叛與革命的意象與修辭皆已復甦。而這些事件會不會有基底性、並充作生命之新形式的礎石，則仍然存疑。可以肯定的是，就像紐拉特所強調的，這些事件將會是船舶在海面上的不完美重建。我很快就會再回來討論這些事。但是首先我必須要繞個圈子，來談地面本身的後設圖像，而地面既是基底場址揭示自身作為視覺景致的場所，也是最貼近字面意義的顯現空間，是可能會被單一的形貌、或是不加區別的群眾所占據的空間。

打底與賦形

「基底場址」的德文是 Grundungsorte。我最早在英語裡聽到這個詞時，使用的說法並不是「foundational」場址，而是「grounding」場址，也就是啟動某個形／底（figure/ground）關係的場所。當然，有

10 Kracauer, *The Mass Ornament* (Cambridge, MA: Harvard University Press, 1995).

許多的現代藝術，尤其是抽象繪畫與極簡藝術，都致力於使形貌消失，用某種的事物加以取代——例如一塊色域；有底板或底座，卻沒有以此為基座的造像；一塊留白或空虛，用以在其中想像繪畫與圖畫製作（picture-making）與塑形（figuration）的起始與終結。

　　身為圖像學者、形象的研習者，我起初是傾向於認為，基底場址的主題在於基底**景致**（sights），亦即顯現了形貌的背景或留白處的形象。而這又將我帶向了形底辯證的經典完形圖（gestalt diagram），也就是人稱「單瓶雙臉圖」（One Vase/Two Faces）的這幅知名的模稜兩可圖畫（圖0.1）。原本被視為花瓶周圍的空白空間之處，突然就「翻轉」過來，變成了兩張相覷側臉的肉體。在兩張臉之間，便浮現了一塊新的空間。一個形貌消失了，由兩個形貌取而代之。底的所在位置從外面轉換成了「之間」，這裡的場面調度（mise-en-scène）便將空間中的單一客體／物件，轉換成了一次主體間的相遇：一個客體／兩個主體。

　　但還有一小處枝微末節，那就是單純用來裝飾花瓶形象的第三樣東西，亦即強調著花瓶形狀的兩道彎曲裝飾，以其三維形式在暗示著、影射著微微的「凸起」，若非如此，該圖所呈現的物件就會顯得扁平而簡略。當這張圖轉換成臉孔的樣子時，這些裝飾性特徵又發生了什麼事呢？我想是變成了雙臉間之中介的指標或痕跡，也就是觀視（scopic）界域與呼告（vocative）界域裡的一段兩頭銜接的中介。簡言之，這些連結了兩張臉的眼睛與嘴巴，將雙臉之間的空虛空間轉變

成了物質的實體，變成了或可用來傳遞視覺或聽覺訊號的媒介。原本
裝飾性的表面點綴，變成了核心且基要的事物，也就是人類社交性的
先決條件。言說與描繪、聲音與光線、聆聽與觀看，都是在臉孔之間
的這處空虛裡構成的。

　　此外，這兩種裝飾的差異又暗示了，在觀視途徑與呼告途徑之
間，還有一種結構上暨感官上的區分。在嘴巴之間連有一條滑順的帶
子，而連接眼睛的則是一排分隔的畫框，就像一捲底片，在每格的
邊緣之間還綴有小點或句號。這種對比詭異地令人回想起了基特勒
對錄音與錄影所做的區隔，分別看成是圍繞「連續」的記號／記錄
（signaling/recording）所建構的媒介，以及圍繞被打擾或打斷的記號
所建構的媒介。我們或許會把這些想成是聽覺知覺的連續性，與視覺
過程的閃爍、跳躍性質之間的差異在技術上的展現，縫合了視覺場域
許多自成一格的「鏡頭」，以製造出穩定的視覺空間的印象。[11]

　　要是這建構的不只是社會，當然也包括被視為在當代革命性事件
中占核心地位的所謂社群媒體，而是也建構出了主體性呢？要看出這
一點，只需增加幾組並排的瓶／臉，並且注意到，在花瓶保持單一穩
定之時，這些臉孔會如何變成「雙面」的雅努斯（Janus）式臉孔，同
時既向前看也向後看（圖12.2）。很難想像有什麼圖畫，能比這個通

11　Kittler, *Gramophone Film Typewriter* (Stanford, CA: Stanford University Press, 1999). 參見
　　他對打字機、電影與攝影，相對於拉岡的象徵界、想像界與實在界而言的分殊辨異
　　的討論，頁167-71。

稱的「分裂主體」更加清晰。我們可以從許多不同的層次來闡明這些
分裂——公開自我對上私下自我，意識對上無意識，知覺對上記憶或
是想像。

【**圖12.2**】埃德加‧魯賓，《魯賓花瓶》，加倍的單瓶／雙臉。

　　我停留在這個單瓶雙臉圖的形象上，是因為我想要將
Grundungsorte、也就是「基底場址」的問題，當成一個形／底問題來
思考。每當進行奠基，也就是鋪下基底之時，都會清理出空間，以進
行形體的建構，無論是要立起紀念物或建築物，還是清出形貌之間的
空間、也就是主體可以對彼此顯現與溝通的中介空間，皆是如此。
當然，對於ground（地表／根據／底景）的這個形象還有更多事可以
說，還是可以問這個形象與在某個論點上「退讓」（giving grounds）
的想法，與建立某個哲學立場的根據，或是與建立某個學科、國族、
政治秩序的基底，有著什麼關係。至於我在這裡的意旨，單純就是要
提供一套框架，用以思考對空間的占據，以及更精確來說，如今已在

許多基底場址湧現的、全球性的占領運動（Occupy Movement）。我們，通常都是形體占領了底景／地表。但是當底景本身變成形體時，又會發生什麼事呢？

顯現的空間

漢娜・鄂蘭在《人的條件》（*Human Condition*）中指出，政治作為人類在其中「一起說話與行動」的一塊「顯現的空間」，其基底時刻的特徵就在於：

> 每當人們以言說與行動的方式聚在一起時，顯現的空間即開始存有（comes into being），因此其存在便早於、也先於公共領域一切形式上的構成，以及各式各樣的政府。該空間之特殊性在於，它與我們手作而成的空間不同，撐不過讓其存有之時刻的實現，倒是會隨著人們的解散……（以及）隨著活動本身的消失或受到遏制，而跟著消失。

鄂蘭接著補充了我們應該已經在單瓶雙臉圖中注意到的事：時間性的維度。顯現的空間並不是永久的，而是暫時的：「它撐不過時刻的實現。」每當臉孔讓位給「我們手作而成」的花瓶時，我們都能看見這一點，反之亦然。形／底形象的整個重點，就是顯現與消失。

是「人們一起行動時湧現於他們之間…又在他們解散時絕跡」的力量。或者，就像鄂蘭提到的，「隨著活動本身的受到遏制」，而跟著消失。12

　　但是消失永遠都不是全體的。有些事還在糾纏著讓政治事物顯現的空虛空間。正如米希萊（Michelet）對法國大革命的評語：

　　戰神廣場（Champs de Mars）！這就是大革命唯一留下的紀念物了。帝國有其功績柱，而且幾乎全神貫注於凱旋門；王政有其羅浮宮、傷兵院；十二世紀的封建教堂成了依然崇高的聖母院；唉，羅馬人有他們自己的帝國廢墟，有歷代凱撒的浴場！
　　而大革命自己擁有的紀念物則是：空虛的空間。13

　　當然，米希萊的空虛空間是徹底歧義性的。戰神廣場紀念的是失敗，是覺得法國大革命「吞噬了自己子女」、淪落成一連串的專制、什麼都沒留下的感受嗎？還是說，這裡證明的，是對於鄂蘭所表示的，「自由在此顯現並且對所有人變得可見」的「公共空間」，所做的清理呢？顯然，每件事都既仰賴於歷史情境，亦即或可鋪下新基底的、空虛與潛能的專屬場址，也仰賴於占據該空間的男男女女的特性。

12 Arendt, *The Human Condition* (Garden City, NY: Doubleday, 1959), 199.

13 Michelet, preface to *History of the French Revolution* (1847), trans. Charles Coeks (London, 1847-1848), 1.

先占

痛恨真空（vacuum）的不是只有自然而已。一片絕對空虛的空間是幾乎不可設想的，就連最完美的空隙（void），也會含有幾顆逸散的原子。而且事實上，大多數的人類空間，無論是潛在的公共顯現空間，還是私人的櫥櫃與日常生活的公共街道，都是完全被占據的。其中充滿了事物——人、車輛、植物、動物、岩石、空氣、水、雕像、建物。

但也有些空間，是被空出來、保持敞開、被指定為「公共」的。這些空間就是傅柯所稱的異托邦：人們為了做生意、講八卦或娛樂而聚集的公園、開闊廣場、市集廣場、城邦廣場或祭祀地穴。這些地方理應不屬於任何人，是任何人都能進入的某種城市**無主地**（terra nullius）。在美國憲法，這部美國獨立革命所遺留下來的基底文件裡，第一修正案不明言地保障了顯現的空虛空間，於是這條限制法律的法律，遂開啟了一塊自由的場址：「國會不得制定有關下列事項的法律……剝奪言論自由或出版自由：或剝奪人民和平集會及向政府要求伸冤的權利。」

美國的公共廣場通常會納入一些對於立基暴力（戰爭紀念碑）或建設的紀念物——如建城之父的雕像。但此處也會保留一塊開放空間，以進行第一修正案所預想的那種集會。然而，實務上，第一修正案還被加上了幾項間接的資格要求——各種附註與例外、申請許可的

規定、以及對於公共空間可進行之活動設下的嚴格限制。不得使用揚聲器、不得露營；因此麥克風試音（在祖科蒂公園〔Zuccotti Park〕）與占領（Occupy）才會隨處可見。出現在開羅、特拉維夫、華爾街的，從底反襯出來的形，是帳篷、野營。而這既是修辭，也是表演節目，從字面上呈現了（對無主物的）**先占**（occupatio）這個轉義詞，將敵對者的立場搶奪過來，以及稍後將填滿的空虛。

　　先占通常會強調的是，拒絕提及某些事物，或者是坦承對於描述或界定的無能為力。占領運動（Occupy Movement）的成員拒絕陳述他們的要求，就是在精準展演先占這個轉義詞，藉著拒絕發言來發言，以某種形式的「表意行為」，在語言本身當中開啟了一片負數空間（negative space）。[14] 這恰恰是將言說行動理論（speech-act theory）當中的展演性敘說（performative utterance），也就是藉著說出某些話而做出某些事（祝福、詛咒、宣誓、判決），給顛倒了過來。占領則與之相反，是藉著做出某些事，來說出某些話。占領拒絕授權給某個主權者、某位代表性人物，拒絕授權給運動的某個魅力領袖或某張臉孔，這也就是在宣布，此刻已經在聚集於顯現空間的人群中，對真正的主權進行了重分配。占領拒絕去描述或界定其所欲創造的世界，隨之而來的就是，展現了一個新興的社群，分殊化的角色——廚師、醫

14 參見我的論文："Image, Space, Revolution: The Arts of Occupation", in *Occupy: Three Inquiries in Disobedience*, coauthored with Michael Taussig and Bernard Harcourt (Chicago: University of Chicago Press, 2012).

師、教育者、建造者、警察——全都聚集在一個民主且非階層式的城邦中。

占領的戰術為什麼會瘋傳、散布到全世界，從開羅傳到了威斯康辛州的麥迪遜，從大馬士革傳到了華爾街呢？每處革命場址的專屬議題都相當獨特：在阿拉伯世界是威權政體；在美國則是經濟不平等。是不是因為，這種戰術對於既存的條件，也就是壓迫著世界人口廣大主流並使其貧困、同時損害著環境、又以沉沒或擱淺的可能性威脅著這艘地球號太空船的、這種全球體系對世界的占領，展演了一種戲仿的擬態呢？占領這個動作，將意義已等同於向抵抗人口施加戒嚴令的占領這個詞，展演了一次詭異的倒轉。占領運動在帳篷城市的景象中所倒轉的意義，還有我們所知遭占場址現今最符像性也最瘋傳的形象，也就是營地與貧民窟，這些被空出來，用以監禁難民、非法移民、流離失所人員、以及外僑的空間。也難怪紐約的祖科蒂公園會變成無家可歸者的避風港了。

紀念物與諸眾

當群眾從革命的基底場址離開時，會留下什麼呢？米希萊的答案是，空虛空間。但是他深知，大量的形象，其中有些是可記憶且宏大的，仍然留在檔案與通俗記憶之中。理性女神（Goddess of Reason）、至高存在節（Festival of the Supreme Being）、以及斷頭台

的不祥輪廓，都仍然是大革命的符像。德拉克洛瓦的《自由引領人民》（*Liberty Leading the People*）確立了袒胸露乳的革命女性衝破壁壘的都市傳說。人民非暴力革命的精神，似乎無可避免會被擬人化成女性的形貌，這是否只是個巧合呢？例如，可以想想天安門廣場的民主女神、占領華爾街那頭牛背上的芭蕾舞者、以及在解放廣場穿藍色胸罩的女子（一夕之間就從受害的形象，轉變成了號召激進份子的旗幟）。

這些形象會不會在暗指，一種比單單只是政權替換還要更深刻、更基進之形式的革命，甚至是一套民主憲政的基底呢？政治理論家伯納・哈庫特（Bernard Harcourt）曾經描述過，占領運動的新穎性就在於，這是一種「政治不服從」（political disobedience）的策略。[15]與此相對的公民不服從，是以自由之名刻意違法，並且接受被捕的後果，但政治不服從則涉及了拒絕在政治遊戲——選舉代表人、發表政見、組黨等等——的不成文律法之中運作。在公園露營或許是公民不服從，但是發生在占領營地裡的事，就是**政治**不服從了。政治不服從並不依附某個政黨、某種主義、甚至是某股社會運動，而是要做更單純也更根本的事：它體現並展演了政治本身的基底場址，亦即人們彼此平等相遇的顯現空間。早在通常意義下的政治，亦即黨派與有界限

15 出自他跟 Michael Taussig 與我合著書籍：*Ocuppy: Three Inquiries in Disobedience*,
　（Chicago: University of Chicago Press, 2012）。

的社會運動之前，占領就在進行先於立基（foundation）工作的清理
（clearing）或開闢（opening）了。因此占領必然是暫時與過渡的，而
這一點也準確地再現於牛背上的芭蕾舞者這個形貌當中。芭蕾舞者並
不是一個革命的形貌；她並未尋求宰殺這頭牛，而是要「抓住牠的
角」，把這頭牛當作支架，將華爾街轉變成一處基底場址，用以展演
確實存在的自由與民主。

　　反觀埃及的革命，就（不成功地）試圖要從其反叛階段，移往其
立憲時刻。正如鄂蘭所述，「一邊是革命，另一邊是立憲與基底，都
有如相關連接詞一般」（頁117）。「反叛的結局是解放，而革命的結
局則是自由的基底」，以及造就一部新憲法。當集合於廣場的諸眾試
圖豎起一支刻有受難者姓名的巨型木造方尖碑之時，就已經可以看出
這一點。一方面呼應了天安門廣場的記憶，另一方面又呼應了華盛頓
紀念碑的這個動作，是一幅詭異的復返之形象，因為方尖碑原先就是
來自埃及的紀念物。鑒於方尖碑有著遷移與錯位的長久歷史，從埃及
到了羅馬、再到拿破崙的巴黎、又到了華盛頓特區，彷彿是立憲基底
的形貌被送回了自己的場址。但這塊方尖碑並未充當法老與陽具力量
的象徵，而是像（咸認是以個別石塊代表公民諸眾的）華盛頓紀念碑
一樣，成為了人民團結一致的象徵。

結論

要總結這樣一篇論文的唯一方法，就是採用**先占**這個轉義詞。由於我方才描述的事件都發生於現時，而且事態仍在發展中，預言最後的結局或屬不智。[16]而且事實上，就像奧圖・紐拉特說的，人類歷史並沒有最終的結局，只有對我們所在的這艘名為「地球號」的破爛太空船進行的，臨時且不完美的修理。要是有足夠的篇幅，我又有一顆水晶球的話，以下就是一些我會想要討論的話題：

- 我會進一步討論，用基底（foundation），與奠基（founding）或打底（grounding）來作對比，也就是用建築結構的基礎，與在此之前必須先進行的清理與組裝動作來作對比。
- 我會更完整地探索暴力與基底的關係，尤其是班雅明的「制法暴力」（law-making violence）的觀念，以及阿岡本所思考的，將「營地」想成是例外狀態的持久場址，將其場所想成是將諸多人群（populations）化約成「裸命」（bare life）狀態的系統性暴力（systemic violence）的一個症狀。
- 我會從薩伊德對於「起源」（origin）與「開端」（beginning）

16 近來，香港於二〇一四年六月爆發了名為「占領中環」（Occupy Central）的事件，並試圖占領當地的跨國銀行。

的區隔，來進一步闡明這個對比：起源指的是神話性、拜物化的基底，是已經補完的、擁有一切靈光的結構；開端則是雖不顯眼，卻經常起了決定性的催化作用，由此開展了運動，或許還製造了基底的事件。我會進一步將此連上（作為開端的）鄂蘭的「顯現空間」，以及保持空虛的建成公共空間。當然我也會回頭將此連往單瓶雙臉圖的形象。

- 我會反思，在建築結構的奠基與基底、以及永遠進不了乾船塢做徹底修理的船隻，這兩種形象之間的對比。無可避免地，這些隱喻又會帶出擱淺（running aground）與沉沒（foundering）等用語。

- 我會擴大說明，基底場址的種種圖騰崇拜、靈物崇拜、以及偶像崇拜的性質，和這些場址與堪輿、獻祭、以及神聖空間的連結──而偶像崇拜的實踐，與主權者身為將諸眾納入己身的現世神明之形象，以及強化了權力之壯觀性質的大眾裝飾之儀式，當然都是相關連的。這必然會讓人去思考，用於社群集會的「圖騰式」基底場址，如占領運動就明顯是這種集會的一個例子。要注意的是，占領運動的集會並不只是「示威」（demonstrations），而是迷你社群（mini-communities）；如占領華爾街（Occupy Wall Street）就向參訪者提供了食物、衣服、棲身所與醫療協助。

而我還會提出下列問題，以供進一步的探討：

● 「基底場址」是否只能位於現實空間的物理位置呢？基底場址
可以是虛擬且可移動的嗎？憲法本身是否就是一處基底場址，
是一組可以維持與延長顯現空間的，法律與政府架構的虛擬
結構呢？美國憲法的「建國先賢」們自視為建築結構的「框
架制定者」（framers，引申意為法案起草者）。但這組結構是
立定（grounded）在抽象的「基本原則」（bedrock principles，
字面意為岩盤原則）上嗎？還是說它更像是約櫃（Ark of the
Covenant），是航向某塊應許之地的一艘國家之船呢？

● 有沒有可能創造基底場址，但不要神化「建國先賢」的形象，
也不開啟那隨之而來、又無可避免的伊底帕斯迴圈（Oedipal
cycle）呢？能不能把地球號太空船重新框架成一艘**母船**（mother
ship），一個或將有新人類在此誕生的子宮呢？

● 在往後的記憶中，二〇一一年的這些事件，還會具有多少程度
的革命性呢？其中哪些會成為基底事件，哪些又會被記憶成僅
僅是姿態動作、是立基與打底的展演而已呢？是否已為此鋪設
了礎石，以建立結構，使其發展成持久的顯現空間、成為讓政
治重生的苗圃呢？還是說，面對面的相遇會讓位給僅是宏大的
相遇，讓這只花瓶成為失敗革命的骨灰罈呢？

【圖13.1】楔石攝影通訊社（Keystone），一九四七年柏林英占區與俄占區
的邊界。相片出處：Hulton Archive/Getty Images.

13

邊界戰爭

政治與媒介裡的翻譯與匯聚

　　身為圖像學者的我，若要思考邊界，就必定會召喚出某個形象。首先想到的，就是一九四七年畫在柏林某條街道中間的一條線，由此啟始了將柏林劃成東西兩邊的分家命運。這向我們顯示了什麼呢？

　　我們知道，每一道邊界都有其兩側，也就是內側與外側，區隔著我們與他們、本地人與異地人、友人與敵人。「劃下區辨」（drawing of a distinction）與啟始某項差異（正如前言裡討論過的），就是抽象形式之系統理論的根本法則。或許沒那麼明顯的則是，每條邊界都有其第三面向。這個面向較難命名，但從這張圖片裡仍可輕易看見。這指的就是實際上的白色線條，以及塗繪這條白線的動作。這條分隔了東方與西方的線，或許可以再加寬，使之成為一個區域、地帶或地域，或是可以收窄，使其變成僅是地圖上的一項摘要、沙盤上的一條轉瞬即逝的線。柏林圍牆既是物質上的事實，也是象徵性的物件，具

體而微地展現了冷戰的全球邏輯。請注意，該場景裡的 X，正是鐵軌
與政治邊界這兩條線的交會處。[1]在以色列—巴勒斯坦，邊界則被固化
成了三十呎高的水泥牆，其兩側皆有一段殲敵區（killing zones），或
稱「無人地帶」（no man's land）。在三十八度線分隔南北韓的所謂非
軍事區（demilitarized zone）寬約兩英里半，是（名不符實的）全世
界軍事化程度最高的邊界。有時候，整個國家都可以變得等同於政治
上的邊界，例如分隔了俄國與歐洲的某些「緩衝國」。

　　在這些案例裡的邊界，既是物質性的東西——物理上的一處場
所、街道上的一個圖形標記——也是想像中的、肉眼看不見的政治性
兼司法性的概念。因此邊界可分為兩種基本的**類型**：實際的與虛擬
的、字面的與隱喻的、物質的與想像的。然而，重要的是要強調，對
這些類型的區辨雖然看似理所當然，這些區辨本身卻有著可滲透的邊
界。現實的、物質的邊界是可以清除的；虛擬的與隱喻的邊界也可以
變成實存的。

　　在接下來這篇文章裡，我想要探索這兩類邊界的實際—虛擬介
面：一方面，是地理—政治的界限；另一方面，是區分不同媒介
與處理媒介之不同學門的概念邊界。我也會思索在邊界處之匯聚
（convergence）、以及跨邊界發生的翻譯（translations）——或者我更
該說是**交易**（transactions）——所扮演的角色。

1　參見第四章與第十四章對於 X 的討論。

　　在邊界、翻譯、匯聚這組三聯詞彙的背後，有著什麼樣的邏輯呢？乍看之下，這幾個詞的三角關係暗示了某種進步的敘事，甚至是某種新黑格爾式（neo-Hegelian）的辯證。首先，是以邊界作為正論（thesis）——各種語言、文化、國族、以及地理區域之間的邊界。其次，是以**翻譯**的動作中，或者更廣泛來說，是在邊界所隔開之各領域裡的交易——如遭遇、遷移、外交與商業關係——當中，對於邊界的**跨越**（crossing）作為反論（antithesis）。最後，則以匯聚作為快樂的綜論（synthesis），在此每樣事物都合而為一，邊界被撤除，翻譯變得沒有必要，因為所有人都在說相同的語言了。

　　這種世界，只存在於學界的烏托邦式想像當中而已，他們夢想著一個跨學門的樂園，在此各種科學與藝術、歷史與哲學，理論推測與經驗研究，全都共同徜徉在合為一體（unified）的大學（uni-versity，字根原意為統一之集體）的懷抱裡。然而，每個學界人士都能證實，資源有限的現實，如爭奪辦公室空間、職缺與休假，以及不同的學科意識形態之間或多或少的公開摩擦、跟康德所稱的「學科之爭」（the contest of the faculties），都埋沒了這幅歡樂谷（Happy Valley）的圖像。使一九八〇年代充滿生趣的，就是老派的人文學者、與新的理論與學科倡議之間的文化戰爭。而舊日對於數量有限、多為白人男性作品的正典（canons）的注重，則受到了解構、女性主義、馬克思主義、新歷史主義與文化研究的冒犯。在我自己任職的大學裡，經濟系與人文學門的交易，大多都是在一種邊界固定、彼此互不信任也互不

理解的氛圍當中進行的。我主編的期刊《批評探索》（*Critical Inquiry*）當中，就充斥著邊界戰爭、邊界穿行、以及跨學科的匯聚，還經常翻譯各語種的關鍵思想家的文章。我們有哲學家在寫電影、攝影師在寫哲學、文學學者什麼都寫、無所不寫。不過最重要的是，我們為了捍衛或質疑學科邊界，打起了威廉‧布萊克所說的「智者之戰」（wars of intellect）。也有人，其中以《十月》（*October*）雜誌最為知名，譴責過我在視覺文化研究方面的專長，斥之為危害藝術史，要抹除文學與視覺藝術之邊界、美術與大眾文化之邊界的一場陰謀。我已經多次被人說成，既是致力消除這些邊界的無政府主義者，又是試圖加以管制的警員。

那麼，看來最好還是不要落入某種關於邊界、翻譯與匯聚的，不假思索的進步式或烏托邦式敘事。邊界有時是好事（俗諺有云：好籬笆造就好鄰居），有時則不然；我們曉得，translation源自traduire，本意就是辜負與背叛。主要是對於將較弱夥伴吸進不對稱綜論裡的較強夥伴而言，匯聚才會看似好事。在不同學門與國家之間，也會發生殖民與征服，而我們也不應忘記，文化研究運動在一些機構裡，以眾所嚮往的「科際整合」（interdisciplinary synthesis）為名義，撤除了傳統學科的邊界，所帶來的現實世界的學術後果，又在這樣做之時被當成了藉口，縮編與消滅除英語以外的傳統式語言與文學課程。

對於所謂的「英語語言與文學」，[2]我們肯定還需要去反思，其與

2　這篇論文起初是二〇一二年十二月在韓國英語文學會（ELLAK）發表的專題演講，原

整個關於邊界、翻譯與匯聚的問題之間的這種不尋常的關係。用一個對義大利人不好意思的說法，英語就是我們這個時代的「通用語」（lingua franca）。[3]而通用英語（lingua anglica），就像從前的通用語義大利語一樣，也是從其他語言吸收了幾千個詞彙的涇濱語（pidgin），而且每天都在從技術性行話的增殖當中擴增新的詞彙。英語似乎跨越了一切邊界，並使得其他所有語言都將自身翻譯到一股單語（monolingual）的匯聚當中，這個進程對於以英語為「母語」的使用者（不論他們身分為何）而言，或許看似無限可欲，但是對於被語言學版本的社會達爾文主義威脅到其存在的弱勢語言使用者來說，就沒那麼吸引人了。

　　此外，也必須將英語的全球霸權，視為涉及了邊界之攻克、翻譯之力量、以及匯聚之動力的一連串歷史進程所滋生的結果。為了釐清這一點，我們或許可以對照「英語」的全球覆蓋範圍，以及使這門兼容並蓄的語言得以在全世界流通的，不列顛帝國的空間覆蓋範圍。正如許多歷史學者所言，造就「不列顛」本身的，就是英格蘭對於蘇格蘭、愛爾蘭與威爾斯的殖民，讓英格蘭語侵略性地跨越邊界，強加英

　　題為〈邊界、翻譯與匯聚〉（Borders, Translations, and Convergences）。

3　根據維基百科，這套由全世界群眾外包而成的百科全書所記載，「通用語」（lingua franca 字面意為法蘭克語）是一種混合語，主要（80%）由義大利語構成，並且加進了廣泛借自土耳其語、法語、希臘語、阿拉伯語、葡萄牙語和西班牙語的詞彙。這種語言在文藝復興時期前後，曾被使用於地中海東部各地，作為商貿與外交語言。」http://en.wikipedia.org/wiki /Lingua_franca（查閱於二〇一四年七月十五日）。

語的主宰地位，並且讓四個不同的語言群體匯聚成一個新的、說英語的、名為不列顛的統一體，最終並讓其擴充成了統治著海洋、以及地球各處海上邊界的「不列顛尼亞」（Britannia）。法國人所謂的「奸險阿比恩」（perfidious Albion，阿比恩為不列顛古名）的高尚版本，就會是威廉・布萊克在預言中所說的，全人類將匯聚成一個「全人」（Universal Man），而阿比恩這個名稱又有「眾人合一」（All Be One）的雙關義，並且在相當字面的意義上，表示了白人同胞對於世界的白化體般（albino-esque）的支配。「英格蘭的孩子白若天使」（White as an angel is the English child），正是布萊克在同名詩作中，賜予黑人小男孩（Little Black Boy）的感受。

　　不過我想在此思考的，是一些比英語之邊界、翻譯與匯聚的問題還要更抽象、也更具體的事。我更想反思的是邊界、翻譯與匯聚這組三聯概念，及其在全球政治與媒介之領域當中的應用。我在此的目標，是通過這組三聯概念底下的邏輯來思考，為什麼這些詞彙與觀念化複合體（ideational complexes）的接合，似乎是如此豐富，又無可避免。

　　邊界、翻譯與匯聚的意義中，最顯明、也最符合字面意思的，大概就是其政治意義了。從定義上來說，民族國家（nation-states）就會擁有邊界，邊界即是從一開始就將其界定為為政治—空間實體（political-spatial entities）的東西。種種移轉（transfers）與交易，無論是和平的還是暴力的、友善的或敵對的，都是邊界形成（border

formation）會自動產生的「必然結果」（come with the territory，字面意為隨領土而來），而翻譯則必須被視為僅僅只是眾多「trans-」（穿越）開頭詞彙當中的一個特殊個案——亦即跨越語言間之邊界的時刻。那麼，我們會想要納入這個「trans-」底下的，就不僅僅是語詞而已，而是還有金錢、貨品與生物。種種「trans-」的關係，包括了貿易、外交、協商、以及包括但不限於人的活物的遷移。即使是在不同的國族共享某種語言之時，翻譯的問題也必然浮現：有個知名的笑話，就將美英兩國描述為「因一門共同的語言而分歧」；在過去曾是日本殖民地的朝鮮半島，則有兩個國族，在語言上是統一的，卻因為戰爭、對抗的政治體系、以及其他敵意交易的長久歷史而分歧。

　　匯聚發生之處，是「trans-」開頭的事件所在的場所，也是在各國族（nations）、國家（states）、人群（populations）、文化之間的虛擬或實際邊界上接觸與相遇的時刻。匯聚有時（鮮少）涉及的是和平的同化、政治實體（political entities）的融合。它更常涉及的是征服、殖民、以及某社會團體對另一社會團體的支配、某語言（愛爾蘭語、威爾斯語、冰島語）在支配團體手上的衰微、有時還有族群清洗或種族滅絕所造成的整個民族與國族的死亡。這樣看來，最好還是將「匯聚」看成一種委婉的說法，指的其實是吸收、移除與滅絕，是文化或政治體系之間的碰撞，也是強者對弱者的吞噬。但是，匯聚涉及的也可能是摩擦的穩定化、是匯聚在邊界上的實體化（reification），而持續強化與重申這些邊界的名義，通常就是對於另一種形式的

「trans-」、亦即某邊界遭到「踰越」（transgression）的焦慮。顯然，韓國就是對這種現象有著長期且痛苦之經驗的場所，無論這條邊界是被固定下來成為長期存在的非軍事區（DMZ）的三十八度線，還是盟軍於一九五〇年在「釜山環形防線」（Pusan Perimeter）短暫的「背水一戰」（last ditch stand）。跨越邊界的交易主要是由暴力組成的，無論是以言詞激辯、還是實際軍事交火的形式。

再來我想要強調，重要的是僅將翻譯視為更普遍的交易過程的一種特別且相對平和的版本，這些交易不但包括了交換詞語、財貨與禮物，也包括了交相侮辱、威脅、打擊與轟炸。即使在翻譯的案例中也是如此，就像從前在拉丁文裡，有句惡名昭彰的說法「帝國承襲」（translatio imperii），意為「帝國從東方遷來了西方」，指的卻是對西方對其他地方的征服。撇開山丘、河流與海洋等自然界限不算的話，在邊界的建立中最重要的力量，就是戰爭了。有沒有可能，所有的戰爭從根本上都是「邊界戰爭」，即使其戰場遍布全球，就像在冷戰及其當代後繼者，亦即反恐戰爭當中一樣？

我們只需列出現代史上幾處最知名的邊界地區，就能明顯看出這一點。如萊茵河、馬其諾防線、梅森－迪克森線（Mason-Dixon Line）、土裔與希臘裔塞浦路斯之間的「聯合國緩衝區」、南北越之間現已消失的邊界、冷戰期間一直隔開歐洲的鐵幕、以色列與約旦河西岸占領區之間的綠線（Green Line）、以及阿富汗與巴基斯坦的邊界。

在這之中，我最熟悉的就是劃開了以色列與巴勒斯坦的綠線，

而這條界限或可充作範例，用以代表關於邊界問題的許多弔詭。[4]從各方在稱呼基進錫安主義者（Zionists）所謂「大以色列」（Eretz Israel或Greater Israel）的各地區時，所採用的各式各樣名稱與爭議詞彙，或許即可約略看出這些弔詭，而這塊領土也包括了約旦河西岸與加薩——他們硬是給現代區域冠上了聖經名稱，稱之為「猶太地與撒馬利亞」（Judea and Samaria）。我則偏好使用加上了連字符的「以色列—巴勒斯坦」指稱這片有爭議的家國，居住於此的兩個民族因為宗教、種族和語言而分歧，而將他們結合起來的，則是他們都執著於這個地方，也就是位居猶太教、基督宗教與伊斯蘭這三大「經書宗教」（religions of the Book）之中心的「聖地」（Holy Land）。

　　以色列—巴勒斯坦，就像韓國一樣，也是因冷戰而分治的副產品。這兩地皆源起於二次大戰剛結束的時期。兩地都發生了代理人戰爭，也就是在二十世紀後半支配了世界的諸強權之間的暴力交易。這段漫長的僵持產生了一個相對穩定的狀況，有著穩定的邊界與固定的冤仇，而這份冤仇，都在造成該狀況的冷戰以「西方」的明確獲勝宣告結束與定案之後，還在這兩個地區延續了很久。當然，這兩地的相似之處就到此為止了，因為以色列—巴勒斯坦遠非兩個穩定處於敵對狀態的主權國族，這裡實際上是同一個邦國，其中約有一半的人口生

4　我在此有賴於Saree Makdisi對於以色列—巴勒斯坦所做的精湛調查，*Palestine Inside/Out: An Everyday Occupation* (New York: W. W. Norton, 2010)。亦可參見Ilan Pappe, *The Ethnic Cleansing of Palestine* (New York: One World Publications, 2007).

活在另一半人口的軍事占領之下。加薩並不是面臨以色列的一個獨立國族。當地處於以色列的軍事控制之下，而以色列也可以相當輕易地消滅當地的全部人口。有種錯覺是，當地有著包裝成「和平進程」的、跨越內部邊界的「交易」，這種錯覺的基礎就是明擺著的謊言，稱以色列與巴勒斯坦是為了達成協議，而投入漫長協商的兩個民族國家。這種所謂的和平進程已經進行了幾十年，帶來的唯一實在有感的結果，就是讓巴勒斯坦人的生活日益惡化，以及蓋起了「安全圍籬」（巴人則稱之為「隔離牆」）。這道圍牆的僵硬堅實，在表面上體現了以人與巴人間邊界的穩固，同時也顯然是種欺騙人的幻覺，其所掩蓋的事實是，有超過二十五萬人的猶太屯墾者，已經在遭占的巴勒斯坦領土裡，建立了殖民的前哨，也有數量可觀的巴勒斯坦人，以次等公民的身分居住在以色列「本部」（Israel "proper"）。以色列本部的邊界實際上並不存在，並且正式存在於持久的爭端狀態中，因此許多以色列人都拒絕稱西岸為「占據領土」，而是偏好採用「爭議領土」這種法律術語。再者，巴勒斯坦人在自己的邦國，卻活得像非法移民一樣，總是在通過軍事檢查哨與跨越邊界，並可能在此遭到扣留、逮捕與搜索。換言之，巴勒斯坦人就像是一直生活在邊界地帶裡，沒有民族國家的獨立公民的任何權利，處於一個進退維谷的狀況，在此一切日常生活的交易，都匯聚在這種名為軍事占領的，不可容忍又看不見盡頭的狀態當中。

　　建立邊界以及發動邊界戰爭，以及不可避免會隨之而來的交易與

匯聚，似乎就是人類社會的根本特性，因而或許值得去思索，造就這些的，是哪些更為深層的邏輯與結構。現在我想放下這些字面意義上、經驗上的民族國家邊界的例子，轉而思考那些區隔了語言領域、媒介、以及再現本身的種種虛擬與有形邊界。舉例來說，為這場研討會定義了邊界的，[5]不但是「英語」，也是「文學與語言」，而這個定界就暗示了某種排除。從媒介研究的觀點來看，首先會想到的就是，所謂視覺媒介的領域並未包括在內：如電影、種種視覺藝術，還有電影研究這門新興學科，以及藝術史這門久負盛名的古老學科。當我第一次聽到《邊界、翻譯、匯聚》這個題目時，我想到的並不是政治邊界，而是昇華成審美媒介與再現媒介裡的形式。（我暫且將音樂當作非再現媒介，予以排除）。我想起了萊辛談論詩詞與繪畫的知名文字：

　　繪畫與詩詞應該像是兩戶正直而友善的鄰居，皆不得在對方領地（domain）之內行使不得體的自由，但都在邊界上實現了相互克制，並且達成了和平協議（peaceful settlement），以解決可能在匆促間迫於情勢，對彼此權益造成的一切瑣碎冒犯。[6]

5　韓國英語語言與文學學會（The English Language and Literature Association of Korea, ELLAK），二〇一二年十二月。

6　Lessing, *Laocoon: An Essay upon the Limits of Poetry and Painting*, trans. Edith Frothingham (new York: Farrar, Straus, and Giroux, 1969), 110.

　　萊辛為言詞藝術與視覺藝術之關係所勾勒的圖像，既是倫理的也是政治的，融合了鄰居之間的個人關係，以及範圍更廣的主權領土。「領地」、「和平協議」與「邊界」等用語都明確顯示，這些藝術、乃至於媒介的言詞與視覺區塊——更廣泛來說，屬於語言與文學、繪畫與形象製作（image-making）的部分——是某種像邦國、甚至是民族國家一樣的東西，各有其獨特的政治文化。接著就能看出，對於萊辛而言，有著「明亮雙眸」（bright eyes）、會做出花俏的描述、還讓視覺對語言藝術做出其他侵犯的界域，乃是屬於**法國**的現象，而言詞藝術的優越性，則要由德語文學文化跟英語文學的文化結盟加以保障。

　　當然，萊辛承認，這些都是隱喻的與戲稱的邊界，而不是像國族邊界那種絕對的物理界線。但是這並不表示，這些邊界是不真實的、或者「僅僅是」隱喻的罷了。事實上，萊辛會主張，這些邊界依據的是時間與空間等形上學範疇，以及對於視覺與聽覺的自然區分。隨即變得顯而易見的是，他的終極目標，並不是要在分離但平等的藝術之間建立一道邊界，而是要建立一門藝術對於另一門藝術的支配。萊辛會主張，像是詩歌，就因為「我們的想像力無遠弗屆，且其種種形象不可捉摸」，而具有「較廣的涵蓋範圍」。因此，他所擔心的對邊界的所有踰越，都是繪畫因為傾向於以諸般描寫技巧感染文學、又在靠近寓言的傾向中挪用了諸般寫作技巧，才會犯下的。換言之，萊辛寫作時的身分，是為文人圈服務、而非為視覺藝術服務的邊界警察。與他立場大致相反的達文西，則在《藝術競賽論》（*paragone*）當中主

張過，繪畫的優越性就建立在，對於觀者有直觀（immediacy）的力量，以及活靈活現的效果。[7]

在傅柯於《這不是一支菸斗》裡，就言詞與視覺再現的關係所做的思考中，我們也碰到了呼應這些邊界戰爭之處。在分析馬格利特這幅知名的構圖時，傅柯如此歸結了文本與形象之匯聚的特性：

　　成串的互動──或者不如說是對彼此發動的攻擊，是射向敵方目標的箭矢，是帶來顛覆與毀滅的、拋擲打擊與傷害的攻勢，是一場戰鬥。[8]

此外傅柯還強調詞語和形象間之分界線，「這塊運行在詞語之上、圖畫之下，永遠作為其共同邊境的小空間」的現象學（頁28）。不過傅柯的邊界並不只──或者不算──是條線。這道邊界更像是非軍事區，是一片懸而未決的地帶，或者「無人之境」：

　　在馬格利特的畫作裡分隔了文本與圖形的這條纖細、無色彩、中性的帶子，必須被視為一道裂縫──是一塊不確定、朦朧的區域，現正將浮在形象化（imagistic）天堂裡的菸斗，從沿著連

7　*Paragone: A Comparison of the Arts*, trans. Irma A. Richter (Oxford University Press, 1949).

8　Foucault, *This Is Not A Pipe*, trans. James Harkness (Berkeley: University of California Press, 2008), 26.

續線（successive line）行走的詞語的單調步伐裡劃分出來。儘管如此，聲稱其中有空白或闕漏，就太過分了：這其實是空間的缺位，是對於寫作之符號（signs of writing）與形象之線條（lines of the image）之間的「共同場所」的抹消……除了離異的法令（decree of divorce）之外，再無任何東西能從他們之間通過。（頁28-29）

一如萊辛，傅柯也以戲稱、甚至是異想天開的態度，將詞語—形象的關係喻為一場邊界戰爭，或許還是場家裡的、只能以離婚作收的「男女對戰」（battle of the sexes）。萊辛也將詩詞與繪畫的關係喻為性別（gender），將語言的「較廣的涵蓋範圍」連上了男性，而視覺藝術的「較狹窄」領域則與女性化的表達相連。正如德勒茲所指出的，這些區辨在傅柯的知識考古學裡，扮演了類似康德的範疇那樣的角色，構成了「看得到與說得出」之事、「可見與可言」之事的各個頻段或「地層」。[9]

然而，如果我們要從媒介與再現的領域中，去追尋虛擬式、隱喻式邊界的邏輯，那麼最合適的場所，就是索緒爾的語言學所提供的，關於語言的經典圖像了。[10]這幅解析了語言符號（linguistic sign）的基

9　Gilles Deleuze, "Strata or Historical Formations: the Visible and the Articulable (Knowledge)", in *Foucault*, trans. Sean Hand (Minneapolis: University of Minnesota Press, 1988).

10　參見第四章〈形象X文本〉的討論。

本示意圖，簡明地組合了我們方才爬梳過的邊界、翻譯與匯聚這三種元素。符號被劃分為符徵與符旨這兩個領域，並有一條橫槓作為兩者之間的界線。將符號的雙重性融合為單一形體的圓圈或蛋形，則呈現了匯聚。翻譯的形象則出現於暗示了意義從符號的某一域轉移至另一域的雙向箭頭。但是最具衝擊性的，當然還是符徵與符旨的形貌，分別是指稱樹木的詞語與形象。這裡的明示義（denotation）為何不太重要；重要的是，就像在傅柯與萊辛的例子裡一樣，代表／再現了這些形貌的，是圖像（pictorial）形式與言詞（verbal）形式，這兩種基礎的代表／再現層次。兩者之間的橫槓遂成了一道邊界，但它並非介於相同類屬的兩個東西之間，而是介於不可共量（incommensurable）且互為異類（mutually alien）的標記之間。這兩者能夠彼此對譯的程度，並不比馬格利特的語言菸斗與圖像菸斗更多。在索敘爾的示意圖中，「樹」這個詞語可以輕易地寫成「這不是一棵樹」。而我們當成翻譯之符號的箭頭，也同樣可以視為激烈交易的符號，亦即傅柯說的「射向敵方目標的箭矢」。

於是，在媒介與再現的中心，就有一場邊界戰爭。並不是語言在為世界命名，也不是符徵在為符旨命名，而是語言為了世界而在世界裡發動了戰爭，而這場爭取意義的鬥爭，是永遠無法以表示差異與他者性的橫槓，來徹底傳達的。拉岡以一幅分別標有「女士」（Ladies）與「男士」（Gentlemen）的兩扇門的符號圖像，「取代這張（索緒爾的）圖示」時，就約略提及了這道橫槓的性別編碼（gender

coding）。[11]有兩種邊界一起構成了這幅場景的結構：一種是詞語和形象之間的線狀橫槓、一種是兩扇門之間的留白空間。我希望至此我們已經學會，將這塊留白空間看成傅柯所說的「朦朧區域」，在這個案例裡，就是一塊沒有生理性別差異（sexual difference）的無男人亦無女人之境，只有「離異的法令」能夠通過此處。從拉岡所稱的「便溺隔離」（urinary segregation）就可以看出，這道躲不開的邊界，有其內建在語言裡的原始基礎：

> 女廁與男廁此後即是兩個邦國，他們的靈魂將乘著各自的翅膀飛向其邦國，而兩國之停戰將更無可能，因兩國實為同一國。

拉岡闡述了這個被一道邊界劃分成兩國的隱喻，同時又立刻強調，這兩國匯聚成了「同一國」——但該國卻永遠不能與自身和平共處。當然，最慘烈的邊界戰爭就是內戰，也就是一個民族要與自身作戰之時。在此狀況下，邊界有可能變成殺戮戰場，而橫槓不僅標記了基於差異對他人的「隔離」，也是屬於冤仇的記號。

那麼，邊界就不只是介於**不同**民族之間的橫槓，而是介於**敵對**民族之間的橫槓了，但它卻隔不開社會性別差異、男女對戰、以及滲透

11 Lacan, "Agency of the Letter in the Unconscious", in *Ecrits*, trans. Alan Sheridan (New York: W. W. Norton, 1977), 151- 52.

邊界並與敵人共眠的龐大誘惑。因此，我想在總結的部分扼要簡述一下，在支配了世界的兩場戰爭，亦即冷戰時代與當前的反恐戰爭裡的邊界問題，尤其是這六十年來對於戰爭的美國想像。這段簡述將聚焦於兩篇敘事，電影與電視各一，一部是約翰‧法蘭克海默（John Frankenheimer）執導的《諜網迷魂》（*The Manchurian Candidate*, 1962），另一部則是Showtime頻道的電視劇《反恐危機》（*Homeland*, 2011-2020）。兩篇故事的運作都出自同樣的綱要前提：有位美軍弟兄從戰場歸來，成為英雄般的公眾人物，卻身懷一項致命的祕密。他遭到洗腦，被「變成」了為敵人服務的刺客暨恐怖分子。身為陸軍士官的神槍手雷蒙‧蕭（由勞倫斯‧哈維〔Laurence Harvey〕飾演）受到了行為制約，使他成了一個機器人般的賽博格。身為海陸士官的狙擊手尼可拉斯‧布羅迪（由達米安‧路易斯〔Damian Lewis〕飾演）則遭到刑求，並且改變信仰，成為了伊斯蘭主義的聖戰士，銜命要以自殺攻擊謀害副總統。兩篇故事都喚起了這種滲透國界的內敵（enemy within）形象，以及保衛者轉變成敵方攻擊者這種更不祥的幽靈。兩者都喚起了「與敵人共眠」這種令人不安的幻想。布羅迪中士與懷疑他的CIA探員（凱莉‧麥迪遜，由克萊兒‧丹尼絲〔Claire Danes〕飾演）共眠。蕭中士睡了行刺目標的女兒，在更悖德的小說版本裡，還睡了自己的母親，最後更發現母親就是下達指令給他的「接頭人員」。

　　最有趣之處或許在於，《諜網迷魂》與《反恐危機》都關注了洗腦、精神病學、以及誘發精神病的問題。《諜網迷魂》裡有個

邪惡的中國精神科醫師羅延（Yen Lo），此人是個伶牙俐齒的虐待狂，他使用了睡眠剝奪、毒品、以及其他神祕形式的「行為改變術」（behavior modification），將整個班的美軍士兵都變成了失憶的自動機器（automatons），憑暗示的力量即可誘發他們經驗集體的幻覺。在本片最知名的一組鏡頭裡，羅醫師將觀眾帶進了這場幻覺當中，流暢地切換於士兵的妄想，也就是以為自己在花園俱樂部參加女士的聚會，以及現實，也就是他們身為戰俘被陳列在北韓某處的心理手術室（psyops theater）之間。

《反恐危機》則採用了對比的策略。布羅迪中士並未遭到現代精神病學技術的洗腦（儘管劇中曾提及這個詞）。讓他改信（converted）伊斯蘭的，是老派的物理刑求，以及俘虜他的恐怖份子阿布‧納茲爾（Abu Nazr）向他傾注的老派的愛與仁慈，這兩者的結合。心理疾病的現代典型，則轉移到了CIA的女探員凱莉身上，她得了雙極性疾患，而偏執加上過份投入工作又使病情惡化，而這就是從事間諜工作的職業災害。然而，凱莉罹患的疾病並沒有讓她陷入妄想，倒是讓她從直覺上精準掌握到布羅迪變成了什麼——他成了一枚人體定時炸彈、是一場將超越九一一的對美恐攻裡的關鍵人物。身為瘋女人的凱莉，與身為瘋男人的蕭跟布羅迪恰恰相反。他們都因為刑求而變成了無情的殺手；凱莉則被九一一與反恐戰爭變成了卡珊德拉（Cassandra），是真正的先知，預見了即將到來的暴力，卻受到了詛咒使得沒人相信她。

　　這兩篇故事，都為一九四五年以來這些支配了世界體系的、癲狂的邊界戰爭，提供了一組引人入勝的雙聯畫。一方面，以共產主義與資本主義這兩種意識形態之間的僵固的虛擬邊界為特色的冷戰，是以幾個特定的民族國家（美國、中國、蘇聯）為中心的。冷戰的自我表現，透過的是「西方」、或者說「自由世界」，以及「其餘地方」（the Rest）之間的全球二元對立，以及幾場創造了（如在韓國）與毀滅了（如在越南）一些很真實的邊界的代理人戰爭。另一方面，反恐戰爭則是沒有邊界也沒有特定地理中心的，是沒有「前線」、也沒有大規模戰爭機器或「軍備競賽」的。

　　這並不表示「邊界戰爭」這個概念已經沒有用處了。邊界反而已經在全世界散播開了；邊界同時既隨處皆是，又隨處皆不是，也就是由國家安全局（National Security Agency）所開發的，進行加密（encryption）與監控的虛擬邊界。[12]劃分了韓國與以色列—巴勒斯坦的邊界，仍然是各方強權與各種社會運動之間的更廣大摩擦的有形代表。但若真是如此，反恐戰爭所樹立的這種虛擬的暨心理上的邊界，甚至會比冷戰的邊界還要危險。這種邊界預示了大規模的集體邊緣精神病（collective borderline psychosis），此外還有焦慮、偏執、以及思考等經典症狀。[13]《諜網迷魂》表現了彼得・蓋里森（Peter Galison）

12 參見 Glenn Greenwald, *No Place to Hide* (New York: Metropolitan Books, 2014).

13 Greenwald 對於國安局監控機制的分析，揭示了該機構沉溺於自己對於全面蒐集數據的執迷當中，其造成的一個結果就是完全無法預防現實中的恐怖攻擊。

所說的，作為一具無感覺的賽博格、如機器人般體現了不信神共產主義的「敵人的本體論」（ontology of the enemy）。與之相對的是，《反恐危機》則把敵人描繪成一個熱情、堅定的道德能動者（moral agent），是透過暴力追求救贖的聖戰士。若說適用於冷戰的縮寫MAD（相互保證毀滅，mutually assured destruction），是在同等強大的敵人之間保障穩定平衡的理性賽局理論之產物，那麼反恐戰爭則沒有這種穩定化的反饋機制。反恐戰爭更像是思覺失調，這種疾患並不是人格的「分裂」，而是人格的**破碎**。反恐戰爭造成了一個不穩定的、失控的反饋體系，將一種情緒與一種戰術——恐怖與恐怖主義——假定成其敵人。這就是為什麼，反恐戰爭這個理念本身就是操作化的瘋狂——尤其是偏執性的思覺失調。它創造了一場無止盡的、打不贏的戰爭，在此傳統戰爭的戰術，亦即跨越邊界以侵略與占領其他國家，徒然使得事態惡化。

　　德希達將反恐戰爭的精神錯亂診斷為一種自體免疫失調，在這種症候群當中，政治身體（body politic）的邊界防衛將會無法分辨敵友，並開始攻擊自身。[14]恐怖主義從未實現對某國的軍事征服；它並不以侵略的軍隊跨越邊界。其理念毋寧是讓某國與自身敵對，藉此引發恐慌、猜疑，還有以種種「緊急」措施賜與主權者掌管生死之絕對權

14 關於德希達的自體免疫論點，更完整的討論可見於我的 *Cloning Terror: The War of Images, 9-11 to the Present* (Chicago: University of Chicago Press, 2011).

力的自我毀滅週期。從定義上來說，既然民主政體的主權出自人民的意志，那麼對於民主政體而言，就只有毀滅那些在行憲政府中構成權力分立的基本結構性邊界，才能夠終結這段過程。歐巴馬在前四年的任期中，已經從國安用語裡汰除了「反恐戰爭」這個詞，但他卻保留了許多在小布希執政時期挪用給總統的非常行政機關。反恐戰爭已經跨越了隱喻與字面之間的邊界，使一句修辭的口號變成了操作性的現實。[15] 若不嚴正予以駁斥，反恐戰爭就會抹滅掉那道介於理性與瘋狂之間、自我存續與自我毀滅之間的邊界。

　　我在本文裡一直都在談論兩種邊界，亦即虛擬的與實際的邊界、隱喻的與字面的邊界、理念的與物質的邊界。但我希望至此可以清楚表明，這兩種邊界都是非常真實的，也是連結得密不可分、互為必須的。真實的邊界永遠有其兩側，既是虛擬的也是實際的，既是詞語的產物、也是形象的產物——也是介於這些事物之間的溝壑或地帶，也是實際居住人數日益增加的非場所（nonplace）。各種地圖、測量、描述、聲明、宣言與形象，都是為了牆壁、圍籬與分區等現實中的實體事物所進行的準備。此外還有在邊界進行的種種成套的實踐與儀式，由此就能明顯看出，虛擬與實際、隱喻與字面的邊界，是如何深刻地匯聚在我們所居住的邊界線上，並且被翻譯成彼此的樣子。

15 參見 *Cloning Terror*, xviii.

【圖14.1】尼可拉·普桑（Nicolas Poussin），《亞實突的瘟疫》（*The Plague at Ashdod, Palestine*, 1630）。帆布油畫，148×198公分。圖片出處：Alfredo Dgli Orti/The Art Archive Art Resource, New York.

14

藝術ｘ環境

極端地景，普桑在加薩

　　本文的寫作，緣起於獲邀思考「藝術與環境」（Art and Environment）的關係，又獲知，可以從盡量廣義的方法來詮釋這個題目：將「藝術」當成向環境施加動作的一切人工手段，從伊努特人在苔原上立起石堆，到造成極地冰帽融解的人類活動皆屬之；「環境」指的則是空間、場所、地景的三方互聯（triangulation）──也就是說，構成了某個**空間**（space）或生態體系，並帶有某個**場所**（place）之特性的種種形式、力量與流動之間的動態互動──如某個特定的位置、區域、或是行星體系，以及使該空間與場所成為目光焦點下的世界圖像（world picture）或**地景**（landscape）的，種種知覺上與概念上的再現框架。[1]

1　關於空間、場所、地景等概念，參見此書第二版的前言：*Landscape and Power*, ed. W.

　　但我發現，我首先會注意到的，是將這個題目縫合起來的詞，也就是把藝術跟環境、巧藝（artifice）跟自然、人類活動跟空間、場所跟地景連結起來的這個「與」（and）。二〇〇八年在內華達美術館（Nevada Museum of Art）為此課題而舉行的研討會，則依照趕時髦的藝術暨設計界的標準做法，用加號取代了這個「與」，讓題目變成了「藝術＋環境」（Art + Environment）。[2]這個不起眼的小小的連接詞「與」，遂升格成了一個邏輯的、甚至是數學的運算。身為這場會議的指定評論人的我，曾呼籲對這個運算用詞稍作修改，把加號換成乘號，把＋換成X。[3]我當下關注的是，要質疑這樣的想法，就是認為藝術只是、或者應該只是對環境的「添加」，僅僅是對於其顯現之空間、場所或地景所作的裝飾而已。我想納入考慮的，是體現於種種轉變了場所、重構了空間、介入了地景的藝術形式當中的，更複雜也更動態的相乘（multiplication）關係。

　　那麼，我插入藝術與環境之關係的這個X，就可以具有好幾種意義了。作為乘數效果（multiplier effect），它反映出的是，人類的巧

　　J. T. Mitchell (Chicago: Chicago University Press, 2002).

2　「藝術＋環境」研討會於二〇〇八年十月二至四日在內華達州雷諾市（Reno）的內華達美術館舉行，會中有藝術家、批評家與環保人士做的發表，以及遊覽金字塔湖（Pyramid Lake）的難忘行程，以及兩位派尤特族（Paiute）印地安人長者講的故事。我要特別感謝Bill Fox幹練地籌備了這場活動。

3　參見第四章，〈形象X文本〉，進一步探討了作為喬哀思式的言詞—聲韻—視覺多關語的「X」（部分在此重複提及）。

藝對於某場所的最簡單的侵入（intrusion），可以如何徹底轉變該場所，就像在華萊士・史蒂文斯（Wallace Steven）出色的詩作〈罈子軼事〉（Anecdote of a Jar）裡，將一個罈子放置「在田納西」的動作所造成的效果，既如田納西河流域管理局（Tennessee Valley Authority）般使其深刻變形、馴服了荒野、開啟了「空中之港口」（port in air），也將整個州重新引領到了某種陌異於其自然秩序的事物附近：「它沒給出鳥或灌木／不像田納西的任何事物」。作為交叉符號（如同在平交道），它又使我們想起了，看似穿越或切過了某個空間、既擾亂也打斷了慣常的行為與知覺模式的藝術，如理查・塞拉（Richard Serra）橫貫了紐約市聯邦廣場（Federal Plaza）的作品《傾斜之弧》（*Tilted Arc*），而這件招致惡評的作品所帶來的戲劇性效果，就是最終遭到拆除。或是羅伯特・莫里斯（Robert Morris）在大湍流市（Grand Rapids）的地景藝術作品，就用上了真正的「X」，將一片天然的山坡，改造成一件畫上了巨型「X」字樣的梯形載體。

我們也應該銘記於心的是，這個X作為「倍數符號」（times sign）的意義，以及藝術品是如何將時間（time）這個元素引入了空間，以及名勝遺跡、紀念物、臨時裝置藝術（temporary installations），甚至是（如羅伯特・史密森〔Robert Smithson〕首先強調的）在地層與化石裡突顯出來的自然本身的時間藝術。[4]亞倫・森菲斯特（Alan Sonfist）

4　尤其可以參見安東尼・葛姆雷的作品，其中就一再強調雕塑的時間性與暫時性。如

設於曼哈頓的拉瓜迪亞街（La Guardia street）與休士頓街（Houston street）街口的《時間地景》（*Time Landscape*），即可作為這種時間運作（temporal operation）的範例，其做法是將一小塊環境閒置成一處自然的異托邦，[5]以提醒我們，曾經有一段早於人類巧藝的時間，在這個場所留下過印記，可在此同時，持續有垃圾被扔進森菲斯特的這座小公園，又造成了一種時序錯置（anachronism）的刺耳意義。

最後，我們還應該考慮到X的另外兩種意義。首先是作為「未知」或變項的X，其意義主要是不在場而非運算，是地景裡的一道縫隙或黑洞，就像莫里斯的地景藝術裡的神祕密碼，或是湯瑪士・柯爾（Thomas Cole）的謎般畫作《牛軛》（*The Oxbow*）裡寫在山坡上的謎般銘文，再細看就成了希伯來文暗號的全能神（Shaddai），指出這是上帝的國度，是給予歐洲征服與殖民的應許之地。其次，是作為簽署與副署之符號、以及符號的移除或毀滅之符號的X，從文盲的畫押，到地圖上代表關注與目的地的標記（「用X做記號」），再到符號的刪除以及「打叉」這個動作的銘記皆屬之。

簡而言之：「藝術X環境」的關係必須讀作乘法，而非加法；是

《事象地平線》（*Event Horizon*）、《另一場所》（*Another Place*）、以及《時間地平線》（*Time Horizon*）等作品都強調雕塑物件在時間與空間中的錯位（dislocation）與無家可歸（homelessness）。參見我的 "What Sculpture Wants: Placing Antony Gormley"，收於 *What Do Pictures Want? On the Lives and Loves of Images* (Chicago: Chicago University Press, 2005).

5　關於異托邦，參見 Michel Foucault, "Of Other Spaces", in *Diacritics* (Spring 1986), 22-28.

跨越或通過，而非停駐；是時序錯置的移位，而非歷史性的固定；是暴力的標記與同樣暴力的刪除，而非紀念物的穩妥永存。雪萊（Shelley）在沙漠中發現的刻於奧席曼迭斯（Ozymandias）雕像的銘文，或許就可以想成是藝術 X 環境之關係的總結象徵：「吾名為奧席曼迭斯，眾王之王／看我功業，如此輝煌，令人絕望」，這段文字的意思，對於奧席曼迭斯與他的藝術家來說是一回事，對於一八一七年在埃及沙漠碰到這塊的旅人來說，則是另一回事了。

　　但是還有一個更進一步的 X，將藝術與環境連結了起來，那就是外在界線或「ex-」的觀念——也就是「非凡」（extraordinary）地景，亦即自然與社會之**末端**（extremity）的場所或空間的觀念，而我則想稱之為「極端環境」。大家都知道，從一九六〇年代起，有許多藝術家都覺得受到召喚，要前往或可稱為「極端自然環境」（extreme natural environments）之處創作，而且有許多的大地藝術（earth art）運動，都被理解成試圖要逃脫藝廊與美術館等等熟悉的地盤，以探索內陸、荒漠與極地。這場運動的系譜學，正如威廉・福克斯（Willian Fox）所言，可以追溯到十九世紀的關於崇高地景（sublime landscape）的藝術，而這種藝術當時是經常為帝國的擴張擔任前沿的。對於這些「極端」環境的反論則是，在這場於雷諾市（Reno）舉行的研討會上所指稱的，X 世代（Generation X）的「平凡」（ordinary）地景，也就是 J・B・傑克遜（J. B. Jackson）所稱的「土俗」（vernacular）的地景：郊區的院落及其無止盡的草坪。而弗

里茨・海格（Fritz Haeg）的《奪回草坪》（*Take Back the Lawn*）企劃，正是對這些貧瘠、令人憂鬱、又造成生態災難的環境的一次介入。[6]

　　但是上述篇目全都不太能回答我在本文裡要談的課題，或者更準確地說，本文的課題，將這些篇目全都納入了我想稱為「極端社會環境」（extreme social environments）的現象當中。[7]我想要思考的，並非自然場址、大地藝術之作品（earthworks）、地景或雕塑庭園，或是藝術與巧藝對於環境的其他操作，而是極端社會壓力（extreme social pressure）與摩擦的地帶──人口密度偏高的區域、遭占領土、以及被圍困（under siege）的空間。極端社會環境──如貧民窟、巴西棚屋區、違建社區、隔離集居區、流離者安置營與難民拘留營──都是全世界成長最快速的幾個環境，我也不能聲稱是這些地方的專家。極端社會環境通常都是極端不平等與不確定性的處所，常常完全不受政府管控，受到準軍事幫派的統治，並由某種主張應報復仇的封建父權司法體系所指導。不用說，這些地方都有著極端的暴力與猖獗的犯罪、無家可歸的人、以及破碎的家庭。《貧民百萬富翁》（*Slumdog*

6　參見Haeg的網站http://www.fritzhaeg.com/studio.htmlvades，可一覽他的傑出作品。

7　參見Brent K. Marshall, "Sociology, Extreme Environments and Social Change", in *Current Sociology* 45, no. 3 (1997): 1-18。Marshall的概念著重的是，環境災難與快速科技變遷如何擾亂了共同體；我著重的則是其已被擾亂的共同體（難民、移入者、流離失所者）處理其環境的方式。

Millionaire）這部電影就提供了某種窗口，讓人一窺孟買這些龐大的貧民窟，以及充斥當地的極端貧窮與族裔暴力的結合。

藝術在極端社會環境中扮演了關鍵的角色，其所抗衡的觀念，就是認為藝術只是裝飾性的添加物，是取決於經濟剩餘的奢侈。當然這或許並不是出現在主流藝廊的那種藝術：可以採取街頭藝術的形式，如展演或塗鴉，或是（來自外部的）紀錄片、攝影、以及新聞報導。在北愛爾蘭有種說法是，新教徒會賺錢，天主教徒會做藝術。諸如饒舌音樂、時尚、以及視覺藝術與美國黑人貧民區的關係，都有著了豐富的相關紀錄。以至於會讓人想要假設，極端社會環境常會孕育出可觀的文化與藝術成就，而且與社經受災區域（socio-economic disaster area）——從前稱為「文化沙漠」的地方——並沒有直接的相關性。相對來說，要是美國有文化沙漠的話，很可能就位於郊區與遠郊住宅區，在此，大眾文化、建築同質性、人行交通的廢除、以及草坪靈物崇拜的興起，都創造出了一幅使人精神抑鬱的地景。

最後還有一項類推，或許適用於極端社會環境的拓樸學（topography）。這些環境的存在，始終不曾隔離於那些，或可想成是它們在財富、安全與特權之辯證上的相反者——亦即設有大門關卡的社區、富裕的郊區。[8]南非的卡雅利沙（Khayelitsha，意為「新家」，或

8　關於惡質烏托邦（bad utopias），參見 Mile Davis and Daniel Bertrand Monk, eds., *Evil Paradises: Dreamworlds of Neoliberalism* (New York: New Press, 2007).

是——有人告訴我的——「美麗場所」），就盤據了一片廣闊的海岸地帶，其北方是開普敦，南方則是同樣富裕的海岸郊區。[9]大衛・哈維注意到，巴爾的摩的菁英街區（Rowland Park）與黑人區，有顯著的空間毗鄰（spatial adjacency）。[10]哥倫比亞大學的所在地，就是喜劇演員喬治・卡林（George Carlin）所稱的「白人哈林區」（White Harlem，又稱為「晨邊高地」〔Morningside Heights〕）。而我在芝加哥居住的海德公園（Hyde Park）街區，在歷史上曾是一座有著中間階級滿足感與種族融合的孤島，被包圍在大多是受到隔離的貧窮黑人的南區（South Side）之中。

　　但這些都是社會環境之種種矛盾裡最不張揚、也較為溫和的版本。當最古老的對環境的人工調整（artificial modification）之一，也就是牆壁，被建了起來，並將整群人像牲口一樣圍在裡面之時，這些環境的真正的「藝術」才會浮現出來。安全圍牆、邊界圍籬、檢查哨、邊境、將人類居住的平凡地景與極端社會環境隔開的實體或虛擬的屏障，已經成為了我們這個時代某些最動人的藝術表現的場址。喜劇演員比爾・馬赫（Bill Maher）就曾經建議，不要將小布希政府在惡名昭彰的規劃裡提過的，那道擬建在美墨邊界的七百五十英里長的

9　我於一九九〇年代造訪時，卡雅利沙的人口據估計超過一百萬。參見Steven Otter, *Khayelitshad: uMlingu in a Township* (London: Penguin Global, 2008).

10　Harvey, *Justice, Nature, and the Geography of Difference* (Oxford: Blackwell, 1996). 尤其參見第十一章，"From Space to Place and Back Again", 291-236.

屏障蓋成一堵牆，而是要蓋成一家沃爾瑪。馬赫提到，這樣就會蓋出一家比一般店面的尺寸更小的沃爾瑪；那裡會有給美國購物者走的北邊入口，以及給墨西哥工人走的南邊入口，一天結束時大家都會回到各自的地方。[11]

　　為了以更務實的方式，來處理這些對付人群的牆壁的蓬勃發展，壁畫便捲土重來了，而且這些壁畫不只是用於紀念或點綴或裝飾，還解構了自身之載體，抗拒著分離，還攻擊了畫上了這些壁畫的牆壁，想像著一個開放邊界、人體能自由移動不受阻礙的世界。在以色列—巴勒斯坦有個名為「無牆藝術家」（Artists without Walls）的雙國籍團體，[12]已經採取了多起行動、展演與場址限定的介入，以抗拒惡名昭彰、卻委婉地稱為「安全圍籬」的以色列屏障（其實是十公尺高的預鑄混凝土牆，削穿了巴勒斯坦的村莊，將農人割離其田地、將商人割離其市場、將教師割離其學生、將家庭割離其親人）。這些藝術家運用了壁畫、影片、以及展演藝術，以戲劇化呈現這堵牆的不人性，並使其消失。有時他們會進行一種自我妄想的動作，就像吉羅（Gilo）那幅現在已經出名的壁畫，在字面（或是比喻）的意義上，讓真正的貝特雅拉（Beit Jala）這個巴勒斯坦的村莊消失了，同時造成了一幅

11 參見第十三章〈邊界戰爭〉。

12 參見Charlotte Misselwitz, "The Wall Jumpers" in Qantara.de 2005. http://www.qantara.de/webcom/show_article.php/_c-310/_nr-245/i.html

幻想地景，讓人口遷離的阿拉伯田園風情取而代之。但是他們也會採取抵抗的形式，藉以佐證，即使是以最粗暴的軍事占領，要根除藝術創意，也會歸於失敗。

那麼，牆壁就變成了極端社會環境在我們這個時代最主要的建築體現，一如守望塔。事實上，牆壁的地位已經重要到，在不同的牆壁之間興起了某種互文性，以至於柏林圍牆與華沙猶太區（Warsaw Ghetto）都被重新銘刻與紀念在以色列圍牆的塗鴉當中，甚至還有些牆壁呼應了另一道相當遙遠之結構的政治象徵體系。在貝爾法斯特隔開了新教徒與天主教徒的佛爾斯路（Falls Road），沿線牆上的壁畫就各自支持了以色列人與巴勒斯坦人的陣營。我就讓各位自己去猜想，是哪邊在挺哪一邊。

在所有的，我們可以從這個行星上挑出的極端社會環境中，又以名為「加薩走廊」的這一小塊地區，最能作為我們這個時代的典範。這裡將一切的極端元素，都結合在一塊壓縮空間之中：面積約為華府特區兩倍大的一塊狹長土地，住有一百五十萬居民，是這個行星上人口最密集的環境之一。加薩的巴勒斯坦人活在艱辛與貧窮之中，突然又不可預期的暴力，也會撕碎他們努力勉強過下去的生活，凡此種種都有許多的記錄。事實上，加薩就是一座巨大的監禁營，說不定是人類有史以來最大的一座，在此有大量的平民人口遭到隔離、禁運、監視、限制行動、剝奪糧食、羞辱、以及（時不時的）屠殺。儘管已為以色列撤出加薩舉行了多次會談，從各種技術性的意義而言，這片土

地卻仍然處於軍事占領之下。[13]

　　我對加薩的僅有的接觸，就像大多數人一樣，是透過媒體。這是個少有美國人或歐洲人進入過或直接體驗過的環境，所以只能依靠詞語、攝影、繪畫、以及動態影像裡的再現、敘事與描寫。簡言之，這個環境幾乎對於每個人來說，都是藝術的產物，這裡的藝術是我給予的廣義的意思，從新聞寫作到宣傳、再到壁畫與展演都包括在內。加薩或許最能完美地證明我所主張的，藝術並不是「外加」於社會生活的裝飾，而是維持人類社交性與抵抗意志的必須品，尤其是在最極端的狀況下。

　　關於加薩之極端性，由其種種再現中浮現出來的、最顯著的事實就是，這並不是某種意外的情形，並不是因為巴勒斯坦人拒不妥協、頑固不化、或是拒絕承認以色列國，才造成的惡劣結果。當然，哈瑪斯應該要承認以色列，這只是為了務實生存而已。當惡霸已經踩上你的咽喉，還要求你承認他有道理，你還能怎麼辦？但我也覺得，有些人寧死也不願屈服做出承認，是可以理解的，對此也表示尊重。

　　所以加薩並不是誤解所造成的一個悲劇性的副作用。這其實是我們在當代所具有的這些遠程族群清洗策略（long-range ethnic cleansing strategies）的最清楚的體現。正如伊藍・帕培（Ilan Pappe）所指出

13　參見Rashid Khalidi, "What You Don't Know about Gaza", *New York Times*，其中指出雖然屯墾區已在二〇〇五年撤除，但CIA仍正式將加薩視為受到軍事占領。參見http://geography.about.com/library/cia/blcgaza.htm

的，以色列從建國以來的真正目標，就一直是將巴勒斯坦人從大以色列清除出去。[14]我們近來在科索沃與達富爾（Darfur）見到的這類族群清洗，早在一九四八年就已經在巴勒斯坦實行過了。在過去原為巴勒斯坦之地，約有一半的人口因為刺殺、拆除、毆打、以及偶爾的屠殺所促使，而被迫離開家園，而這些行為都得到了以色列政府的准許。以色列將領拉斐爾・艾坦（Rafael Eitan）曾表示，希望巴勒斯坦人都像「瓶子裡噴了藥的蟑螂」一樣死絕，就清楚表明了這一點。[15]

　　儘管族群清洗是有明確定義的反人類罪行，涉及了「特定團體，系統性地基於宗教、族群或國族出身，在特定土地上另一團體之政策」，[16]但這並不是靜態、單獨的事件，而是動態的進程，會持續演化出新的策略，從直接屠殺到禁運、隔離，還有意在摧毀目標人群之市民社會的組織紋理（fabric）的政策，都包含在內。以色列摧毀或關閉巴勒斯坦學校、轟炸保存稅務與普查紀錄的政府建築物、以及持續擾亂日常生活的基礎建設（市場、道路、通訊網絡、醫院、電力、乾淨用水），就是一種旨在讓正常的共同體生活過不下去的策略。換言之，族群清洗無須涉及直接且可見的暴力。它可以像在加薩一樣，運

14 參見 Pappe, *The Ethnic Cleansing of Palestine*, (Oxford: One World Publications, 2006).

15 參見 Steven Erlanger 寫的艾坦訃聞，*New York Times*, November 24, 2004, http://www.nytimes.com/2004/11/24/obituaries/24eitan.html（查閱於二〇一四年七月十五日）

16 Drazen Petrovic, "Ethnic Cleansing — An Attempt at Methodology", *European Journal of International Law* 5, no. 3 (1994): 342-60. 引自 Pappe, *Ethnic Cleansing*, 1.

作成一種針對日常生活的系統性暴力，以及刻意製造出一種（如果一切按照計畫的話）最終將自我毀滅的極端社會環境。在促成哈瑪斯與巴勒斯坦當局進行中的內戰上，以色列與美國所扮演的角色，或許就是這種策略最戲劇性的證據了。

　　從這個框架來看，如此以奇異且幾乎史無前例的方式混合了諸多特徵的加薩，就明明白白成為了一個極端社會環境。它同時既是一小塊海岸地區、有著溫和氣候與農業為主的經濟、也是一座監獄或難民營、是族裔集居區、有民主選舉之政府的準主權國家、失敗的恐怖主義流氓國家、由犯罪幫派與準軍事惡棍統治的巨型貧民窟、被塑造成無端向中東最強軍事機器發起攻擊的軍事敵手、也是代表全阿拉伯世界的羞辱與憤慨的符號。攝影無法呈現出這個世界的複雜與密度，卻可以造就標誌性的時刻（iconic moments），而我還會再回來談這一點。而最動人的證言，則來自動態或序列影像的藝術，如多部紀錄片，以及喬·薩科（Joe Sacco）的紀實漫畫（graphic documentaries），其中既有微小的細節，也有布勒哲爾式（Brueghelesque）的全景，而且全篇都穿插了生動抄錄的與加薩人的對話。令人好奇（或者也許沒那麼令人好奇）的是，巴勒斯坦的電影往往是神祕的，充滿了魔幻寫實主義，同時以色列的拍片者則傾向於拍紀錄片。[17]如果你想從以色列那邊看到占領的道德恐怖，你只需望向

17 若以天主教徒與新教徒的壁畫藝術做比較：天主教徒傾向浪漫與神祕的題材，新教徒

紀錄片的過剩（包括二〇〇八年由阿黎・佛爾曼〔Ari Folman〕導演
的動畫紀錄片《與巴席爾跳華爾滋》〔*Waltz with Bashir*〕），即可看出
罪惡感、焦慮、惡意、善意與無助，一起折磨著以色列人的良心，他
們自覺因為血緣、族裔、國籍與歷史，而被迫捲入了這些，以醜惡方
式重蹈覆轍的、納粹曾對他們犯下的恐怖罪行。

　　我想用兩幅標誌性的照片與一幅畫作來進行總結，我希望藉此
客觀看待加薩的幾個面向，以揭示此地作為極端社會環境的本質。
首先是一幅直接以全景（panorama）呈現的，加薩市在暮光中遭受
轟炸的地景（並未收入本書），而稠密的市中心正在巨大的火風暴
（firestorm）中爆炸。[18]有這樣的影像在流通，就會比較難去支持那種，
號稱避免了平民傷亡、人道的「外科手術式打擊」之類的虛構說法。
困在加薩的政府建築物附近的任何平民，無疑都被當成了「人肉盾
牌」。幸好，對於以色列軍方的戰略家來說，這些盾牌可完全遏止不
了他們對優勢火力的運用。

　　第二幅形象則不是來自二〇〇九年對加薩的轟炸，而是攝影師馬
赫穆德・漢姆斯（Mahmud Hams）在這之前兩年，也就是二〇〇七年
所拍攝的照片。這幅特寫拍下了一位死去的母親，以及她身上的兩名
以布裹起的死去幼兒（圖14.2）。背景裡的男人正試圖讓其中一名幼

　　則偏好粗獷、直接的寫實主義。

18 我在二〇一四年七月寫下這幾行文字時，美國的每一家新聞台都播出了加薩市正遭到
　　轟炸的影像。現在無疑也拍下了新的停屍間照片吧。

【圖14.2】馬赫穆德‧漢姆斯，《加薩市停屍間》（Gaza City Morgue, 2009）。相片出處：法新社／Getty Images.

兒的遺體不要從媽媽身上滾落。我知道有些人會指出的事實是，這位攝影師曾被人指控篡改（doctoring）照片，以及製作有強烈傾向、會造成偏見的影像。簡言之，這張照片會被斥為「阿拉伯人的宣傳」。

我對這個問題仍然秉持不可知論，也接受這張照片有可能是變造（fabricated）或擺拍（staged）而成的。但是，那就承認吧，這反而使其成為了某種**藝術**──不是某種慣常形式的再現，而是努力在創造一幅可記憶的形象，在組合一個場景。事實上，那隻扶住死去幼兒的手，就是個明確的符號，顯示這張圖在最字面的意義上，是經過**操**

縱（manipulated，字源意義為手動）的：攝影師或其助理是「露出了他的手」。

　　但這幅形象為什麼會發揮作用呢？它為何會在兩年後的二〇〇九年重返呢？首先，也最明顯的是，因為這個反覆出現的場景，在對於稠密都市環境的任何大規模攻擊下都是無可避免的，其次也是因為，在二〇〇九年一月發生了一起只以文字描述做過報導的事件。二〇〇九年一月八日的《紐約時報》頭條，就是以色列在歐巴馬就職的幾星期前入侵加薩，而其標題：「母親遺體身旁的加薩孩子」，幾乎就可以當成二〇〇七年這張照片的圖說。[19]事實上，當我試圖搜尋相關照片，以追蹤這篇報導的後續時，Google的搜尋引擎立即就將我帶往了漢姆斯的停屍間照片。但是這種時序錯置的詞語接力，也可以同樣輕易地將我帶往一幅甚至更久遠、也更讓人想不到的畫作，也就是文藝復興繪畫的經典作品之一，尼可拉・普桑（Nicolas Poussin）的《亞實突的瘟疫》（*The Plague at Ashdod*）（圖14.1與14.3）。

　　普桑的畫描繪了在亞實突（Ashdod）城傳給非利士人（Philistines）的瘟疫，該城就位於現今特拉維夫往加薩的半路上。非利士人此前才剛擊敗以色列人，並且殺害了三萬名男子。如今瘟疫便降臨到了他們身上，不加區別地殺死了有罪者與無辜者。我們看到了一幅輪廓如雕

19　參見 Alan Cowell, "Gaza Children Found with Mothers' Corpses", *New York Times*, January 8, 2009.

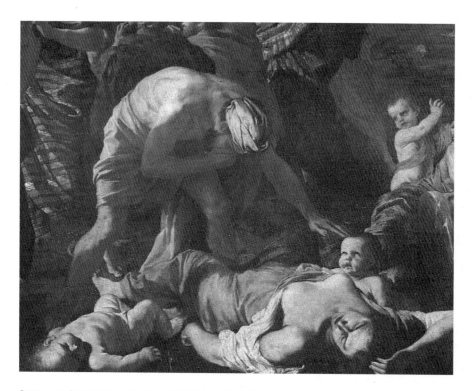

【圖14.3】尼可拉・普桑，《亞實突的瘟疫》（1630）局部細節。Oil on canvas. 148×198公分。羅浮宮，巴黎。圖片出處：Alfredo Dgli Orti/The Art Archive at Art Resource, New York.

塑般優美的、恐怖與驚慌的逼真場面，其人物則挪用自普桑所討厭的競爭對手卡拉瓦喬（Caravaggio）。其中最顯眼的人物，就位於前景的正中央：有位母親已經死亡，身旁的孩子還活著，在她的乳房邊挨餓。

　　我翻找出從前的這幅普桑畫作，並不是為了論證這幅畫的影響力。這位攝影師可能知道、也可能不知道，包括他在內的團體，呼應了西方繪畫中關於聖殤（pietas）、殉道、以及屠殺與災難場景的整套傳統。[20]我的目的毋寧是，以普桑的畫作開啟一扇窗口，以窺見猶太—基督教（Judaeo-Christian）之歐洲的無意識，並將加薩的現在，與從這幅畫裡可以看出的深層歷史（deep history）做連結。我們把注意力從細節裡拉回來，就會看見在畫面左側後方的神廟裡，還有一個次要場景。我們看到了非利士人在戰役中擄獲的，紋風不動的約櫃（Ark of the Convenant），以及他們的偶像大袞（Dagon）傾覆在地、頭手皆遭截斷的雕像。我們會瞭解到，就像普桑、以及大多數的藝術史學者都是這樣告訴我們的，這裡畫的才是首要的、真正的主題，瘟疫的場景只不過是寓言中的影子，真正的故事要講的是亞實突的**奇蹟**——大袞神奇地毀滅了，敵人的偶像被以色列人的更強大的神給撕碎了。約櫃和偶像之間的危險的相似性，則通常不會被注意到，或是會以隱藏、祕密、不可見的內裡等說詞加以解釋。

　　從這個觀點看來，我們在前景所見到的畫面，再現的其實是人為

20 喪生母親與幼兒這個母題，其原始出處很可能來自老普林尼（Pliny the Elder）在《自然史》（*Natural History*）當中，對於底比斯的名畫家阿里斯提德（Aristides）的描述。阿里斯提德據稱是第一位在繪畫裡表現心神（ethe），也就是「靈魂與情感」的畫家。老普林尼描述了阿里斯提德畫出了「城鎮的淪陷，幼兒倚著傷重垂死母親的乳房哭泣」。進一步的討論參見我的論文 "Idolatry: Nietzsche, Blake, Poussin", in *Seeing Through Race* (Cambridge, MA: Harvard University Press, 2012), chapter 6.

的災禍（human catastrophe）；但這也是神聖正義（divine justice）直接造成的結果，而神聖正義有其改不掉的、行使集體懲戒的傾向，在鼓勵著屠殺、驅逐、甚至（在金牛犢那一回裡）還有殺害自己成千上萬的人民。[21] 這些全都是神聖律法與正義的體現，經常出現在關於偶像崇拜（Idolatry）與毀像主義的論述裡，將敵人——亦即這片土地原本的居民——說成是野蠻的物質主義者，會從事墮落的性行為，還敬拜不會講話的石刻偶像。但是進行毀滅的真正動機，其實並不是這種道德判斷。正如莫許・哈伯塔爾（Moshe Halbertal）與阿維沙・馬佳利（Avishai Margalit）在他們的傑出研究《偶像崇拜》（*Idolatry*）當中提到的，「對於偶像崇拜的禁令，就是試圖要規定排他性（exclusivity），以測繪出唯一真神的獨一領土。」[22] 約書亞在《民數記》第三十三章五十二至五十三節中，就明確說出了毀像主義的授命：「你們過約旦河進迦南地的時候，就要從你們面前趕出那裡所有的居民，毀滅他們一切鑿成的石像（carved images）和他們一切鑄成的偶像（cast idols），又拆毀他們一切的丘壇。你們要奪那地，住在其中，因我把那地賜給你們為業。」[23] 非利士人與迦南人（Canaanites）

21 參見我在 *What Pictures Want?*, 132-35. 對於金牛犢與以色列人之屠殺的討論。

22 *Idolatry* (Cambridge, MA: Harvard University Press, 1992), 5. 亦可參見第六章〈遷徙中之形象〉當中關於偶像崇拜的討論。

23 參見我的論文，"Holy Landscape", in *Landscape and Power*, 2nd ed. (Chicago: University of Chicago Press, 2002), 281.

的「偶像」扮演了羅馬人所稱的地靈（genius loci）的角色。這些偶像就像知名的巴力（baalim）一樣，都是地方性的神明，只是讓游牧部落能夠提出主張，可以按季節回到當地的綠洲之神而已。因而，關於偶像崇拜的指控、與毀像主義的實踐，皆有其雙重用意。其實用的目標就是抹消原生居民的一切歷史痕跡，對於先前財產的所有形象、紀念物與象徵進行一場族群清洗，從而也抹消了對於這片土地的競爭主張的一切證據。但是其唯心論或意識形態的目標，卻也同樣重要：宣稱自己在代行神聖正義，將族群清洗塑造成神要淨化這片土地的意志。

這種宗教、征服與殖民的方便融合，並不是現代的錫安主義發明出來的。其繼承這種作法之處，是整個基督教反猶主義（Christian anti-semitism）的傳統，也就是普桑在他這幅關於發生在離加薩僅幾英里遠的亞實突的瘟疫（還是奇蹟？）的畫作裡，所導入的傳統。這是一種特殊形式的反猶主義，能夠將其陽性基質（animus）從阿拉伯人轉移給猶太人，從內部的反猶屠戮（pogrom）轉移到中東的十字軍征伐，對接得完美無缺，[24]而且就像藝術史學者理查・尼爾（Richard Neer）所證明的，而普桑身處早期現代的歐洲，也擺明了屬於這個立場。最明確的證據就是，普桑在他後來的作品《耶路撒冷聖殿的毀

24 參見Gil Anidjar, *The Jew, the Arab* (Stanford, CA: Stanford University Press, 2003)，書中對於基督教反猶主義的這兩個對象的平行對應（parallelism），做了精湛的敘述。

滅》（*The Destruction of the Temple in Jerusalem*）裡，回收了遭到毀損、傾覆（fallen）的非利士人偶像的形貌，用來代表陣亡（fallen）的以色列人。正如尼爾所言：

> 大衰的偶像於此再度出現，就在耶路撒冷的中心。它位於畫面的正中央，頭再次位於一旁的地上。然而，這一次，血從割斷的頸部流淌而下：儘管姿勢不變，這個形貌卻已不再是一具毀壞的偶像，而是一名被殺害的猶太人。邊緣的雕像移到了中央；異教徒變成了猶太人。這個形貌甚至保留了泛綠的色調，而這個色調的涵義已不再是**雕像**，而是**死亡**……簡略詮釋之，或可將這處影射當作是在暗示，在恩典時代（age of grace），猶太人是事實上的拜偶像者。這個立場在十七世紀並不少見。[25]

這幅畫對二十一世紀的我們訴說了什麼呢？為何它似乎有著如此強烈的共鳴，就算剎去了了許多層次的影射與引用，都還能連接上當代的極端性環境。當然，這幅畫無畏地展現出了族群清洗的核心與特徵，也就是對無辜者的殺戮。族群滅絕（ethnocide）要做的事從來就不限於殺死敵軍而已。這還涉及了截斷人類的繁衍，要懲罰的不

25 Neer, "Poussin and the Ethics of Imitation", in *Memoirs of the American Academy in Rome*, ed. Vernon Hyde Minor, vols. 51-52 (2006-2007): 297-344; 323.

只是成年的敵人，還有他們的子嗣，以及子嗣的子嗣。這幅畫揭露
的第二件事就是，依此觀點，這些罪行都被視為神聖公義的舉動，
是在懲罰那些被定義為拜偶像者的行惡者。耶和華宣布第二誡時就
表明了，祂不會滿意於只是擊打那些拜偶像者，而是還要繼續追討
罪行，「直到三四代」。而這幅畫揭露的第三件事，就是隨著對於絕
對正義（absolute justice）的幻想而來的，對於技術優越性（technical
superiority）與全能力量（omnipotent power）的幻想。約櫃不只是律
法的存放處，還具備了不可抗拒的執法力量。正如知名的好萊塢式幻
想所見證的，約櫃就是一件大規模毀滅性武器。26

但是普桑是位偉大的畫家，而我將他帶來加薩，並不只是單純為
了釐清那些，在對於這個極端環境的當代媒體報導中，或許較不清楚
的訊息。儘管普桑在其個人觀點上，無疑是個反猶的虔誠基督徒，但
在交付給他的藝術題材上，他也是熱切的學習者、以及古典藝術的愛
好者。他對偶像崇拜的憎恨，被他對希臘藝術的愛給削弱了，因為希
臘藝術就是充滿偶像崇拜的。他不會曉得，非利士人很可能並不是阿
拉伯人，而是沿著海岸航行，從希臘移居到亞實突與加薩的邁錫尼
人。27但他的藝術眼光和手藝，也無法用別的方式去再現他們了。普桑
筆下的亞實突是個希臘城市，其市民也是希臘人，是一座建築與雕塑

26 這是《法櫃奇兵》（*Raiders of the Lost Ark*，史蒂芬·史匹柏導演，1981）的基本前提。
27 這則逸聞來自我的同事 Richard Neer。

藝術興盛的城市──直到他為我們描繪的覆滅時刻為止。普桑的時序
錯置最終壓過了他的歷史主義。他是位真正的藝術家，也屬於拜偶像
者那一派，但卻不自知。

15

歷史性詭異

反恐戰爭中的魅影、分身與重覆

　　人們大多很熟悉精神分析的詭異（uncanny）概念。這個概念聚焦在對於怪異、奇幻、詭譎不自在之事的個人體驗。但此概念也關注一些更特定的現象：（一）不確定某事只是出於意外偶然，還是遵守了某種不能立即看出的因果結構；其常見的例子，就是觀察到某事物「只是巧合」、或者（反之）「不只是巧合」。（二）碰到了某個奇怪的事物，再想想卻覺得頗為熟悉——遂成了弗洛依德所稱的詭異（unheimlich，字面意為非家常）與家常（Heimlich）的關係，又感覺到有某個長期被遺忘或壓抑的事物回來了。（三）碰到了分身體（double）、鏡像或孿生子（twin）之類的，有二重體（doppelganger）之稱的形貌，以及更廣泛來說，以重複（repetition）為名進行的分身（doubling）與再分身（redoubling）的現象。以及（四）碰到了鬼魂或幽靈，使人不能確定自己是目擊了超自然事件，還是可以做出理性

的解釋，尤其是我們預設已死或不會動的東西（玩偶、屍體、蠟像）活過來之時。

詭異原本並不是精神分析的概念，而是如弗洛依德所說，是個來自美學與文學的概念。（在拉普朗虛〔Laplanche〕與彭大歷斯〔Pontalis〕的《精神分析辭彙》〔The Language of Psychanalysis〕當中並未收錄詭異這個條目。）這是某種文學史上的過渡現象，介於茨維坦・托多洛夫（Tzvetan Todorov）所稱的「奇幻」（the fantastic，充滿魔法與超自然事件的故事），以及神祕奇怪事件終將得到理性解釋的偵探故事之間。[1]愛倫坡普獲眾人認可為詭異大師，正是因為他處在一個介於奇幻與偵探小說之間的位置。因此，詭異是從奇幻與寫實之間、超自然與自然主義小說模式之間的過渡階段，浮現出來的一種文學體裁。這是歧義性（ambiguity）的絕佳體裁，探索著想像與真實之間、隱喻與字面之間的界線。所以它涉及了人生當中某些最持久的不確定性；很難想像有誰從未經歷過其任何一次體現。（回想一下，弗洛依德知名的拒認現實〔disavowal〕，即是聲稱他個人跟詭異無甚交集——除了他某次的「鏡像時刻」〔mirror moment〕——或是迷失在他費盡力氣試圖逃脫的紅燈區裡。）

但我想提出的問題是：探討**歷史性**（historical）的詭異，這種不

1 Todorov, *The Fantastic: A Structural Appoach to a Literary Genre*, trans. Richard Howard (Ithaca, NY: Cornell University Press, 1975).

【圖15.1】Forkscrew Graphics，《iRaq/iPod》（2004）。絹印海報嵌入iPod之廣告看板，布里克街站（Bleeker Street station）旁，紐約。

只是個人、而是關於集體經驗到的某起事件的集體共享經驗，有沒有意義呢？要是這起事件不只是文學性（literary）的，還涉及了事實的歷史敘事（factual historical narratives）呢？更進一步來說，要是這起事件被集體理解為標誌了某個歷史時期的一個轉捩點或重大時刻，又如何呢？歷史學者肯定不懼於以文學詞彙思考他們的題目：歷史性的反諷與悲劇所在多有；各國的建國敘事似乎總是會添上神

祕與史詩的層面；而且每起歷史事件（正如馬克思所強調的）似乎必定都會重複發生，第一次是悲劇，第二次則是鬧劇。而某種名為精神史（Geistesgeschichte）的過時版本的史學，及其對於時代精神（Zeitgeist）的追尋，也許就能想成是這種歷史性詭異在鬼故事中猛然回首、望向其起源的時刻。[2]

　　所以，我們或許應該考慮的是，採用一個詭異歷史年代（uncanny historical epoch）的觀念，此年代的特徵就是有著奇異的巧合、重複、分身與鬼魂，也不能確定，某些事件是受控於事實的奇幻形象還是寫實形象、隱喻聲明還是字面聲明。其最常見的例子，就是那些讓人普遍不能確定究竟是出於意外、還是因果決定的歷史性事件（historical event）（當然我們也必須追問，歷史性事件指的是什麼意思）[3]。此外，標誌了某個有所區別的歷史時期之發端的事件，可能就必須攬下公眾符像（public icon）的地位，亦即廣受認可、「無須圖說」以解釋其重要性，即可在媒介上流通的形象。[4]而或許「並非巧

2　當我向 Carlos Ginzburg 問起，歷史學者是否有關於巧合的理論，他立即在回應中提到了廣受質疑的「時代精神」的觀念。

3　Alain Badiou 概念裡的事件（event）——當某人必須「決定不可決定之事」時——作為革命行動的場合，以及將來臨的事件之發端——愛、科學、政治、以及藝術當中的「事件斷裂」（eventual rupture）。另有一種挑釁說法暗示，革命是種語言的程度還多於是場「事件」，參見 Ariella Azoulay 的論文，"The Language of Revolution—Tidings from the East," on the Arab Spring, in *Critical Inquiry*, http://critical inquir y.uchicago.edu/features/special.shtml.

4　參見 Robert Hariman 與 John Lucaites 的重要著作，*No Campaign Needed: Iconic*

合」的是，在世界歷史上受到「全球反恐戰爭」所支配，亦即從二〇〇一年九月十一日的事件開始，到二〇〇八年九月八日的全球金融危機的這段時期結束之後，此時此刻不僅足堪作為詭異歷史年代的範例，更是這個概念的無可避免變得顯而易見的時刻。九一一事件肯定就符合了多項類屬資格（generic qualifications）的：對於這起事件本身的知覺，就帶有重複感與既視感（déjà vu）；遭到壓抑或遺忘的友人或盟友以死敵的身分復返；還有太多的陰謀論，在跟種種強調意外、運氣與時機之角色的寫實敘事唱反調。在這段時間的另一個盡頭，我們則碰到了二〇〇八年九月的金融危機，這場危機一方面可以視為（在抵押貸款人、金融業、以及信評機構的部分是）眾多的個體不負責任舉止的結果，或者在另一方面，也可以視為內部人士欲透過去管制化（deregulation）的可預測且有系統之產物來牟利的暗黑陰謀。

　　有些情況下，任何歷史事件，都將帶有某些詭異之處，以至於使人不能確定——也就會去爭辯——這起事件是必然發生的、還是依情形而定的。有人會提出陰謀論；另一些人則說這只不過是倒楣、無能。這起事件可能出於需要揭穿的幕後黑手，也可能僅僅是結合了命運女神（Fortuna）的人類脆弱和愚蠢。有人認為造就事件的，是某種

Photographs, Public Culture, and Liberal Democracy (Chicago: University of Chicago Press, 2011)，書中討論了現代史上作為標誌性事件的新聞攝影的興起。

結果可預期的系統性實踐；也有人認為就是某次故障、某個錯誤，某次不合「標準操作程序」的例外。

致力於為歷史事件做出理性解釋的歷史學者，會傾向於看出重複的模式，並且會注意到歷史上的種種類比——例如導致一九三〇年代大蕭條、以及二〇〇八年大衰退的各種條件之間的類比。系統主義者會主張，就像俗諺所說的，歷史研究的用意在於以史為鑑，以**防範**重蹈覆轍，並因此有助於擋下相同事物的詭異復返，所帶來的不愉快體驗。而支持偶然性（contingency）的歷史學者所依據的前提則是，歷史類比有沒有用是很可疑的，而歷史也就是一連串的特殊事故而已，也看不出依循了什麼設計或模式。就像理查‧羅逖所強調（也呼應了亨利‧福特〔Henry Ford〕的說法）的，[5] 歷史就是「一件接著一件的爛事」，因此決定其敘事型態的文學形式是反諷而非詭異，儘管在正確的條件下，這種差異本身也有可能變得難以預料。做出我們在見證「歷史的反諷」這種判斷，經常就等於知覺到了詭異。舉例來說，在二〇〇八年九月，世界金融體系崩盤的同一星期之內，藝術家達米安‧赫斯特（Damien Hirst）就將一尊純金牛犢——貪婪、物質主義、偶像崇拜的古老象徵——交付拍賣，售得幾百萬英鎊，此舉戲劇性地展示了，金融投機的泡沫破滅，與瘋狂通膨且極其犬儒的藝術市

5 感謝Jim Chandler提醒了我羅逖這段評語的出處。其他出處包括了邱吉爾、湯恩比、以及艾德娜‧聖文森‧米萊（Edna Saint Vincent Millay）。

場之間的詭異連結，而這件事不也很反諷嗎？

　　而我們這個時代的歷史性詭異，還有一個更衝擊性的例子，就是歐巴馬在二〇〇八年奇蹟似的當選，其發生很可能有賴於金融崩潰這個巧合，並且帶有一種在歷史斷代（periodization）上少見的獨特性，劃下的標記宛如一道結束了小布希執政時期的明亮線條。當然，從後續事件可以看出，這起事件或許沒能當初想像的那樣全盤改變遊戲規則（歐巴馬延續了許多相同的政策，其政府成員裡也充滿了同一批行動者），但是在想像界（the imaginary）的層次上，歐巴馬的當選是有些無可否認的詭異之處。除了非裔美國人在仍有種族隔閡的國家晉升到最高公職的視覺景象（visual spectacle）之外，更為衝擊的特點，就是歐巴馬的姓名所喚起的**聽覺**形象，正好綜合了美國在前一時期的主要敵人的名字。薩達姆・海珊（Saddam Hussein）與奧薩瑪・賓・拉登（Osama bin Laden）可以說都併進了巴拉克・胡笙・歐巴馬（Barack Hussein Obama）這個名字當中，讓他不只是與恐怖份子與暴君，還與穆斯林併為一體，而諷刺漫畫與政治爭議又一再強調這種合併，把歐巴馬說成了非法移民，以及一個堪比史達林、希特勒、以及小丑（the Joker）的形貌。彷彿美國在二十世紀的所有敵人，都被揉合成了這尊單一的芻像，而且（更難以置信的是）還獲得了十幾年來首次大幅領先的選票。

　　但是這些歷史性詭異的例子，全都相對較為膚淺與簡略。這些都只是反諷式的**翻轉**、再加上了某種情感——切換於好奇、驚愕與焦慮

之間的曖昧不明——的例子而已。堆積這些例子，就有點像是練習打網球卻沒拉球網一樣沒意思，與其如此，我更想要聚焦於特定的歷史時期，也就是近年的小布希執政時期，以及至今仍然支配了美國外交政策，並以「海外應變行動」（overseas contingency operations）的委婉說法取而代之的「反恐戰爭」。當然，很多人（包括布希政府的幾位首長）都主張過，反恐戰爭這個說法儘管顯然具有隱喻性質，卻並不是一個隱喻和「公關慣用語」（locution），而是（就像歷史學者菲力普·巴比特〔Philip Bobbit〕所描述的）字面意義上的真相，而且是在二十一世紀進行戰略思考的唯一理性框架。[6]

我的論點是，這個時期、這段非常晚近的過去，具備了一切奇幻、反諷的敘事與審美特點、及其名為詭異的特殊混合方式等等特徵。這段時期介於奇幻故事與偵探故事等體裁之間，隨其登上歷史舞台的不只是重複與復返等比喻法（tropes），還有以紀錄片製作人羅瑞·甘迺迪（Rory Kennedy）所謂的「阿布格萊布的幽靈」（The Ghosts of Abu Ghraib）為形式呈現出來的，相當生動的魅影幻燈（phantasmagoria）。這個時期也以分植的形式，造成了詭異

6 Bobbit的這個（常見於布希時期的白宮的）想法是，「反恐戰爭」這個說法，是個為了公關理由而拼造出來的隱喻。他二〇〇九年在史丹佛大學〈反恐戰爭並非隱喻〉（The War on Terror Is No Metaphor），為該詞的字面真相，提供了目前為止最有體系的論證。亦可參見他的著作 Terror and Consent: The Wars for the Twenty-First Century (New York: Anchor Books, 2009).

二重體的一種新的、升級過的科技版本，亦即無限複製（indefinitely duplicated）而成的生命形式的形貌，其低端範例就是幹細胞研究與病毒或癌症，高端範例則是恐怖份子作為無臉無名、可無限再製的生物，作為臥底（sleeper cells）住在政治身體（body politic）裡，恰似癌症或病毒的形象。我已論證過，全球反恐戰爭帶來了「複製恐怖」的效應。這個療法加速了病情的惡化，這個藥方增加而非阻止了病原的擴散。

　　而我更寬泛、更暫時性且推測性的論點，關注的則是由歷史性詭異這個想法所引起的，關於理論與方法的問題。要與這個議題完全接軌，就必須回溯海登・懷特（Hayden White）、路易・閔克（Louis Mink）、保羅・呂格爾（Paul Ricœur）、以及保羅・韋納（Paul Veyne）等人對於文學比喻與敘事在歷史解釋建構中之角色的經典思索。在《史元》（Metahistory）當中，懷特以百科全書般的詳盡方式，記錄了經驗史學與「歷史哲學」之間那場標誌了十九世紀歷史思索的爭鬥，而諾思洛普・傅萊（Northrop Frye）劃分的反諷、羅曼史、悲劇與喜劇這四種敘事範疇，可能用於歷史的文學框架。[7]據我所知，他並未考慮過托多洛夫（Todorov）所說的，詭異這種介於奇幻與經驗主義之間的過度體裁。詭異所提供的，會不會只是特定歷史

7　*Metahistory: The Historical Imagination in Nineteenth Century Europe* (Baltimore: Johns Hopkins University Press, 1973). 我很感謝海登・懷特對這篇論文的較早版本做出的慷慨評論。

事件（尤其是現在）的敘事塑形（narrative shaping）模式，而是也有一些洞見，以看穿歷史學家一致面臨的難解困境，也就是在作為可疑的羅曼史的歷史、與作為未解答之偵探故事的歷史之間，做出不可決之決定的時刻呢？

　　我暫且將這些問題留給歷史學者去思考，以聚焦於歷史性詭異的另一個超越了文學敘事，來到了公共景象（public spectacle）與視覺文化之領域的，更字面意義上的範例。在媒介科技的歷史上，最直接呼應歷史性詭異的現象，就是魅影幻燈了，也就是使用光學投射器材，製造出涉及魅影、鬼魂以及各種顯像的公開展演景象。正如湯姆・岡寧（Tom Gunning）所示，十九世紀的魅影幻燈是 specular 詭異的絕佳媒介，恰恰是因為它不僅延續了魔術表演與通俗幻想的傳統，還將其景象鋪排在「科學與迷信之間的門檻上」。[8] 在最早期與最機巧的魅影幻燈，如艾提安─加斯帕・羅伯森（Etienne-Gaspard Robertson）的作品裡，其主題就囊括了文學與歷史敘事，從僧侶劉易斯（Monk Lewis）的哥德派小說，到非常晚近的歷史劇，特別是法國大革命的幾個主要人物，都被納入其中。丹頓（Danton）、馬拉（Marat）與羅伯斯比（Robespierre）等人的形貌，與富蘭克林（Benjamin Franklin）等當代科學發明家的形貌混雜在一起，而富蘭克

8　Gunning, "The Long and the Short of It: Centuries of Projecting Shadows from Natural Magic to the Avant-Garde", in *The Art of Projection*, ed. Christopher Eamon, Mieke Bal, Beatriz Colomina, and Stan Douglas (Ostfildern: Hatje Cantz Verlag, 2009), 24.

林的玻璃琴（glass harmonica）經常提供了詭譎的伴奏，而其關於電力與「生物流電學」（galvanism）的實驗，也與催眠術（Mesmerism）跟復甦屍體有關。

如果就像岡寧所言（頁24），十九世紀的魅影幻燈就位於「啟蒙與恐怖」的歷史界線上，我們又要用全球反恐戰爭的當代媒介景象構成了什麼呢？在一個新媒介的時代裡，魅影幻燈這種舊科技有沒有可能扮演新的角色呢？對於這些景象科技的觀看式接受與使用，是如何改變的，才製造了新版本的歷史詭異呢？

首先，我們可能會注意到，在早期魅影幻燈的時代，與我們的當代媒介情境之間，有幾處顯著的相似點。或許最顯而易見的就是，都有的技術崇拜（technophilia）的感受，都覺得我們在經歷一場媒介革命，其影響深遠堪比印刷刊物的發明，[9] 都有傾瀉而來的媒介創新，而這一方面似乎許諾了麥克魯漢對於連線世界與地球村的烏托邦式展望，另一方面又會帶來屬於多工作業（multitasking）、發推特與傳簡訊的自我催眠敵托邦（self-mesmerizing dystopia），會造成完全失去隱私，以及大量出現的注意力缺失症（attention deficit disorder）的個案，在歷史與政治方面尤其如此。而3D電影景象在經過一段沉寂之後又捲土重來，似乎標誌了一種對於幻覺營造的新欲求，以及魔幻思維（magical thinking）這類政治模式的復甦，其最佳範例就是詹

9　參見Samuel Taylor Coleridge對於印刷刊物及其造成之魅影的評論。亦可參見注12。

姆士・卡麥隆的《阿凡達》這類電影，所仰賴的敘事就是讓第一世界的白人英雄，在他們擔任士兵的種族滅絕式（genocidal）資源戰爭中，去解救遭到殖民的原住民族，這種情節類型或可稱為「斷箭之復返」（The Return of the Broken Arrow），其典故來自吉米・史都華（Jimmy Stewart）短暫融入阿帕契族（Apaches）的好萊塢經典故事。[10]或者我們也許會指向某些變得越來越illusionistic與immersive的電競遊戲，讓玩家扮演反恐戰爭的最強高手，使其成為漫步於坎達哈（Kandahar）、巴格達與加薩街頭的阿兵哥，以剷除賓拉登的眾多無名複製人。就我所知，對這些遊戲的最好的解藥，就是《九月十二日》（September 12），這款瞄準射擊遊戲讓玩家扮演無人機攻擊的操控者，在某座無名阿拉伯城市的擁擠街道上空盤旋，要找出武裝蒙面戰士進行刺殺。[11]然而，當玩家擊斃某個戰士時，他無可避免會波及一定數量的，包括婦孺在內的無辜旁觀者，而這個毀滅的場景又會迅速召集一群哭號的哀悼者，而這些人又在我們眼前變成了武裝更強大的蒙面戰士。我想不到還有什麼能比這更生動地證明，反恐戰爭是如何造成了的複製恐怖（cloning terror）的效應。這款遊戲的重點在於，使人不願沉浸在「瞄準射擊」的魅影幻燈當中，並且停止玩這款遊戲。

　　或許，在十九世紀與二十一世紀的歷史性魅影幻燈之間，最明

10 片中由Jeff Chandler飾演Cochise，Debra Paget則飾演美麗的印地安公主；Delmer Daves導演，一九五〇年。

11 感謝Patrick Jagoda讓我注意到這款遊戲。

顯的差異，就是現在有了即時的廣泛播放媒介（real-time broadcast media）。在十九世紀，與其最接近的東西，也就是附有插圖的報章雜誌了，或許還有向平民散播基進言論的「巡迴圖書館」（circulating library），據柯立芝（Coleridge）所說，這等同於「在印刷所（printing office）製造出來的某種心理的暗箱（camera obscura）……固定、反映、並且傳輸了某人之譫妄（delirium）的動態幻影（phantasms），以帶給人們另一百顆頭腦的荒蕪。」12相對來說，當代的歷史性詭異則無須等待印刷所、或是巡迴圖書館的緩慢步調，就已開始發作了。九一一事件時，世貿中心的傾毀，就即時傳遍了全世界，而這正是絕佳的詭異景象，重覆了觀者們已在先前十年的許多災難片中見證過的場景，而衝擊著他們。再者，當人們得知，這兩次飛機攻擊之間的短暫間隔，是為了保證第二次攻擊能獲得最大的媒體關注時，這起事件也就看似一次安排好的詭異重覆了。既視感似乎雙重銘刻在這起事件本身、及其多次不祥預感當中。

　　至於在九一一事件後被固定、反映與傳輸的這些形象，就像我在《分植恐怖》（Cloning Terror）當中所論證的，則在稱為「圖像（或符像）轉向」的現象裡構成了一種典範轉移（paradigm shift），也就是從班雅明的機械再製模式（以化學成像的攝影術與裝配線為其典

12 Biographia Literaria (1817), chapter 3, *Collected Works* (Princeton, NJ: Princeton University Press, 1985), 7:48. 我對於無照印刷（unlicenced printing）之暗箱的討論，可見於*Picture Theory* (Chicago: University of Chicago Press, 1994), 120.

型），轉移到了「生控再製」（biocybernetic reproduction）的新年代，
其特色就是高速運算與基因科技的雙重革命，並且一方面以數位形
象、另一方面又以分植生物為其典型。而這波「生物圖像」轉向，也
重覆化身成了那惡名昭彰、業已成反恐戰爭之核心符像的「阿布格萊
布的覆面人」（Hooded Man of Abu Ghraib），這幅形象不僅「無須圖
說」，在某種意義上也無法再加上合宜的圖說，因為這幅形象就已經
如此有力地表現了這個時代的一切矛盾。

《分植恐怖》記錄了覆面人（Hooded Man）的各式各樣變體，從
抗議用的形象帶到挫敗的徵兆，從無盡複製的伴舞團，帶到以遭受
刑求之身體的自我專注（self-absorption）打斷了種種自戀自娛之符
像的這波形象流（flow of images）裡的各種企業標誌，從總統雕像山
（Mount Rushmore）的仿生（Bionic）阿布格萊布，帶到巴格達的通
電自由女神像，再從無助的被害者，帶到摩西、耶穌與穆罕默德的政
治暨宗教圖像誌（political-religious iconography）當中的得勝主權者
（conquering sovereign）。或許現在已經足以說出，覆面人就是反恐戰
爭這個時代的精神，完美呈現了其與分植、與毀像主義的損壞、以及
與聖戰與反恐十字軍的**試觀此牲人**（ecce homo sacer）之間的連結。
覆面人是「靜止的歷史」（history at a standstill）的一個完美的辯證形
象，呈現出了詭異的鏡像，也就是主權者與恐怖份子的分身關係，而
這種關係亦可見於山姆大叔分身變成的賓拉登大叔，或是代表了美國
對自身理想主義之盲信的星旗蒙面者（Star Gazer）令人想起的套頭海

珊。[13]

　　但是搬演這種出自反恐戰爭之意象（imagery）的魅影幻燈，究竟有什麼意義呢？讓大家都能看見這種時代精神，又有什麼用處？對我來說，最明顯的答案就是，是為了防範歷史性失憶（historical amnesia），並且不讓美國人那種，在發現藏進自己意識形態櫥櫃裡面的淫猥遺留物時，會一直感到「衝擊、衝擊」的純真一再出現。然而，揭示時代精神，只不過是歷史性詭異的一半任務而已。另一半的任務，則是要完成位於詭異的敘事軌跡（narrative trajectory）另一端的偵探故事。這個進程的未完成，就生動地展現在埃洛・莫里斯（Errol Morris）關於阿布格萊布照片的紀錄片當中。[14]身為離職警探的莫里斯，已被譽為我們這個時代最有天分的鑑識紀錄片工作者，他帶著攝影機與錄音機一路前進，追查這起具有歷史意義的罪行，直抵潛伏其中的黑暗之心。但是在《標準流程》（*Standard Operation Procedure*）裡，莫里斯卻發現自己就陷入了詭異當中。他採用的重演（reenactment）這種紀錄片技巧，在此並不像在《正義難伸》（*The Thin Blue Line*）裡帶來難忘效果（還讓誤判的謀殺罪名被推翻）那樣，充當了對假設進行鑑識測驗的工具，而是觀者沉浸在魅影幻燈當

13　對於班雅明的辯證形象之概念的更多討論，參見 *Picture Theory* (Chicago: University of Chicago Press, 1994), 45-46.。關於「觀星者」，我以此為題對於 Hans Haacke 作品的討論可參見 *Cloning Terror* (Chicago: University of Chicago Press, 2011), 109-10.

14　*Standard Operating Procedure* (2008).

中，以雙重曝光（double exposure）這種老技巧，讓「鬼魂偵訊者」（ghost interrogators）籠罩於連最小細節都在好萊塢的攝影棚裡重建出來的，鬧鬼的阿布格萊布監獄這個超現實空間之上。這篇偵探故事如此執迷地聚焦於證據，也就是這項罪行的可見跡象，乃至於拒絕去追蹤那可以直接指向美國政府最高層、但卻不可見的犯罪線索。[15]這部片反倒是讓我們掉進了網路空間，在此只見阿布格萊布的奇幻照片檔案四散，有如等著被連成星座的滿天星辰。

　　在該片按理說來最值得記憶的場景裡，莫里斯記錄了布倫特・派克（Brent Pack）的證言，軍方僱用了這位鑑識分析師，以追查所有阿布格萊布照片的確實出處。這個絕佳的場景恰恰揭示了數位攝影的新穎之處，並且徹底駁斥了常識的迷思所認為的，數位照片與老式的、「指示符」（indexical）式的化學攝影相比，較無法確實掌握真實。莫里斯指出，數位攝影對於真實能夠提出雙重或三重的指示性聲稱（indexical claim），靠的是與用來製作類比影像的檔案一起進行編碼（encoded）的「後設資料」（metadata）。數位相機加以編碼的既有時間、也有虛擬空間；還會標識出拍下照片的相機，如今也會固定以GPS標定照片的拍攝位置。而這個場景同樣揭示出來的還有，掌握歷史事件精確細節的技術雖有了空前的進展，可這些形象的真

15 持平而論，本片原本可能採取更傳統的紀錄片手法，來處理這起阿布格萊布醜聞，而此後也緊接著推出了羅瑞・甘迺迪的《阿布格萊布的幽靈》（*The Ghosts of Abu Ghraib*）。或許莫里斯覺得，關於高層如何掩蓋的這種祕聞，已經拍得夠多了。

相，似乎卻從視野裡隱沒得更遠了，將觀看者留在了網路魅影幻燈
（cyber-phantasmagoria）的詭異空間。而能夠解決阿布格萊布事件、
以及反恐戰爭之謎團的偵探故事，則仍然像許多黑色電影（film noir）
的例子一樣，懸置在不確定性當中。真正的罪犯已經逃逸，同時幾
隻困在詭異歷史蠟像館裡頭的代罪羔羊——查理‧格拉納（Charlie
Graner）、莎賓娜‧哈曼（Sabrina Harman）、琳迪‧英格蘭（Lynndie
England）——則付出了代價。而美國的憲政也同樣付出了代價，因為
歐巴馬政府對於「向前看」的天真堅持，不僅拒絕了對於記憶與歷史
的迫切性，更連正義也一併拒絕了，遂鼓勵了持續進行的掩飾、以及
對司法體系的顛覆。

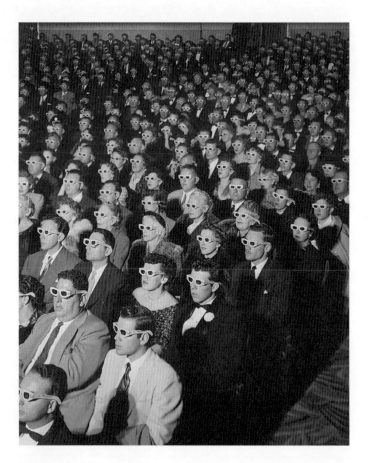

【圖16.1】J・R・艾爾曼（J. R. Eyerman），戴3D眼鏡的觀眾（1950年代）。相片提供：*Life* Picture Collection/Getty Images.

16

今日的景象
對回嘴社的回應

在二〇一四年的夏天，〈今日的景象〉（The Spectacle Today）這篇文章，已經不同於二〇〇五年時初稿寫成的樣子了。那時的形象科學相當自然地，執迷於兩場由美國率領的侵略上，第一場在阿富汗，第二場在伊拉克。當然，這兩場侵略都是對於九一一事件時，世貿中心的景象盛大之毀滅，所做出的回應。兩次都有大規模的宣傳戰隨之而來的，擊潰了反戰情緒，並且輕蔑地誤導美國公眾，使大家相信總之伊拉克就是涉入了九一一攻擊。小布希的政治顧問相當刻意地以企劃廣告活動（advertising campaign）的方式，鋪陳了二〇〇三年侵略伊拉克的前期準備，[1]為了販賣這場戰爭，而將其包裝成一場掌握了中

1　時任白宮幕僚長Andy Card曾於二〇〇二年九月七日表示：「從行銷觀點來看，你不能在八月分引入新產品。」參見 *Mother Jones* 網站整理的從前期準備到伊拉克戰爭的完整時間表：http://www.motherjones.com/politics/2011/12/leadup-iraq-war-timeline。

東最豐富的石油儲備，就能自負盈虧的遠程探險（expedition）。「以血換油」（blood for oil）這個交易被呈現為一種深度理性的計算，壓倒了道德上的保留態度、以及政治上的抵抗。

此外，還要考慮到今日的差異。如今支配著媒介域（mediasphere）的已非景象（spectacle），而是監控（surveillance）。阿拉伯之春的破滅與敘利亞慘絕人寰的內戰，並未喚起人們對於美國介入的任何企盼。美國與第一世界的許多地方，反倒看似徹底厭倦了戰爭，只求落個清靜。歐巴馬與英國首相卡麥隆努力鼓舞對於強化國際法與人道道德標準的熱情，只得到了聳肩回應、或是直接被置之不理。也沒什麼證據顯示，在中東有任何人渴求美國的介入。不同於為侵略伊拉克做準備那時，美國再也不能控制住景象了。美國基本上已經變成了觀景者（spectator），成了歷史事件的被動見證者。於此同時，又傳出了一起幾近於景象盛大的醜聞，揭露的內情就是，在美軍撤出中東之際，卻又建立了一種新的大規模監控的政制，將全世界的人口，都置入了某種虛擬的全景敞視（panopticon）當中。有別於德波的「景象社會」（society of the spectacle）概念，傅柯關於「監控的文明」（civilization of surveillance）的概念（《懲罰社會》〔*Punitive Society*〕，1973），如今似乎已經徹底實現。

但我並不是暗示說，要在景象與監控中間做出簡單的選擇，或者是從媒介權力（media power）的主流模式的輪替，就足以理解今日的任何一種現象。其中一個原因是，監控本身就已經變成了一

幅景象。雖然沒什麼人想看到西方在中東的軍事冒險再有景象盛大的後續動作，但戰爭遊戲對這些景象的模擬（simulation）卻有著廣大的市場。[2]而美國對於電話與電子郵件的監控機制、BOSS（生物辨識視覺監控系統，Biometrical Optical Surveillance System）、臉部辨識軟體、[3]以及遠端操控的無人機攻擊，如今都被愛德華・史諾登（Edward Snowden）與雀兒喜・曼寧（Chelsea Manning，原名布萊德利〔Bradley〕）的反監控（countersurveillance）行動，做出了景象盛大的揭露。

　　換言之，不應將景象與監控理解成相互排除的非此即彼選項，而是在行使權力與抵抗權力上的幾股辯證力量（dialectical forces）。景象尋求的是以幻覺（illusions）使主體／臣民（subjects）不專注，藉以對他們施加權力；與此相對的是，監控則運作於寫實主義（realism）的界域，將他們當成客體／物件（objects）來對待，使其遭受知道他們在哪、聽到他們在說什麼的穿透性凝視（penetrating gaze），藉以對他們施加權力。景象—監控之辯證的舊典型模式，就

2　我的同事Patrick Jagoda如此生動描述了這種情境：「遊戲經歷了加速的轉型，從一九六〇年代大學實驗室裡少數人駭客實踐、以及一九七〇年代的街機遊戲（arcades），變成了全球以數十億美元計的產業……玩家在當代這些遊戲上耗費了可觀的金錢，也用掉了大量的時間。舉例來說，在二〇一一年的一月初，動視公司（Activision）就宣布，其遊戲《決勝時刻：黑色行動》（*Call of Duty: Black Ops*）（發行二十四小時內就賺進三・六億美元）的玩家在發行後的四十五天內，就登入玩了共計六億小時（Orland報導）」（Jagoda，個人通信）。

3　參見Ginger McCall, "The Faces Scan Arrives", op-ed, *New York Times*, August 29, 2013.

是歐威爾的《一九八四》裡的電屏（telescreen），會傳送源源不絕的軍事宣傳，其中充斥著群眾集會（仇恨週遊行〔Hate rallies〕）以及大規模處決敵人的景象，同時間又是一具可以觀察所有黨員私生活的監看器。這種雙向的景象與監控模式，即使在歐威爾的敵托邦式（dystopian）奇想裡，也從來不曾是徹底的主流。在電屏的視野之外，仍有些暗地裡的小棲位（niches），而溫斯頓・史密斯（Winston Smith）記錄在私人筆記本裡的對抗記憶（countermemories），也在做著抵抗，不讓歷史消失在真理部（Ministry of Truth）的忘懷洞（Memory Hole）。八卦、交談、以及其他的橫向溝通模式，都閃過了電屏施加的媒介支配。

但是今天，第三股媒介力量已然浮現，還在景象與監控的權力鬥爭中開啟了新的戰線。這股力量來自社群媒體，其典範就是臉書、推特、以及一切形式的橫向文字—聲音—影片通訊（text-voice-video messaging）。社群媒體就像郵政系統、塗鴉、以及未經核准的群眾集會一樣，具有製作出各種形式的逆景象（counterspectacle）與逆監控（countersurveillance）的潛力，如同我們在占領運動（Occupy Movement）或維基解密（WikiLeaks）等當代現象裡所見到的。這就是為什麼，我一直反對整套照搬法蘭克福學派的「文化工業」論點、或是德波的「景象社會」。這並不是因為，我對於好萊塢所提供、或是藝術界所許諾的那種「肯定性文化」（affirmative culture）有什麼天真的信任。這毋寧是因為，我想要強調批判性的差別對待（critical

discriminations），以檢驗那些旨在抵抗景象與監控的主流模式的、種種藝術與媒介實踐的現實運作。《魔獸世界》（*World of Warcraft*）並不是唯一在促銷的電競遊戲，而大公司的廉價小飾品也不是唯一可取得的藝術產品。把景象說成只是在傳達資本的惡毒力量，並不能適切地描述出我們這個時代實際上的媒介政治，十年前在美國戰爭狂熱的高潮時期更是如此。因此，我希望下面這些寫於那段高峰期的，對於景象假說的批判，時至今日仍然中肯切題。

回嘴社（RETORT collective）的著作，《受挫的勢力：戰爭新時代裡的資本與景象》（*Afflicted Powers: Capital and Spectacle in a New Age of War*），既是對於伊拉克戰爭的探討，也是對二〇〇一年的九一一事件引發的所謂反恐戰爭的整個戰略視野，進行的一次重要的批判介入。[4]這本書緣起於二〇〇三年，全球示威反對美國帶頭侵略伊拉克之時，是個有著聲勢浩大的樂觀主義、同時**也**有著挫敗的時刻。作者群當時發行的《既非其戰爭亦非其和平》（*Neither Their War Nor Their Peace*），就是本至關重要的文宣小冊，書中強調，除了伊拉克的「和平vs戰爭」這個孤立問題之外，還要再指出更深層的結構性議題。這本書做出的重要提醒就是，指出了在先前的十年，亦即冷戰結束時的

4　我很感謝我的同事 Lauren Berlant，他放下一切事情，為本文早期等於是一團亂的草稿，做了一番艱辛的編輯整理。

「和平紅利」（peace dividend）年代的所謂和平，就是場無可避免會引發反恐戰爭的低層次戰爭（low-level war）。對伊拉克進行的制裁，在任何意義上都不算是「和平」。

對於左派作為政治運動的日益邊緣化的立場，《受挫的勢力》也做了一番感觸深刻的沉思。這本書特別有用之處，在於其分析了過度決定（overdetermination）的結構，並且以多層次的方式，記述了「以血換油」的等式，以及名為美國對以色列政策的這場「幻覺的未來」。我身為死忠的布萊克讀者，當然很欣賞他們套用了布萊克所說的，在——完全預見了燃燒的中東油田之形象的——地獄的火湖之上，喪氣說出的「惡魔之聲」（the voice of the devil），也讓人想起了彌爾頓筆下，正開會謀劃下一步，還要動員他們「受挫的勢力」的落敗叛亂天使。更不用說，尤其令我著迷的是，他們還努力將當代的「形象與景象」（the Image and Spectacle）問題，與當前的反恐戰爭做連結。我相信，必須要做的，是要逐步克服下列難題，要從馬克思所描繪的商品拜物教與意識形態的暗箱（camera obscura），解決到班雅明的「展覽價值」（exhibition value），到霍克海默與阿多諾的「文化工業」，再到紀‧德波（Guy Debord）的「景象」——也就是資本主義現代性的各種基礎的想像界（Imaginary）結構。

但是我擔心，《受挫的勢力》還建構了另一個敵人，但這敵人卻是個稻草人，其力量遠遠不及於該書正確指為新一輪「原始積累」與新殖民主義之主力的軍事新自由主義（military neoliberalism）。

這具稻草人背負了該書對於阻礙左派之力量的許多責難。它籠罩於景象（Spectacle）、資本（Capital）、國家（the State）與現代性（Modernity）等靈物崇拜式的概念之上。這些概念以一些只能說是極為**景象式**（spectacular）的詞彙，框定了回嘴社對當代政治情勢的分析，同時也動員了在一場神話般的鬥爭中，亦即在已成當代「人間地獄」（hell on earth）的戰場上，對抗「瑪門」（Mammon）和「摩西及其律法」（Moses and his Law）的「聖戰」中，競逐著權力的種種廣泛的抽象化（abstractions）。這些詞彙（包括景象本身）的首字母都應該大寫。這些詞彙都是專有名稱。這些詞彙經常被擬人化，被當成是帶有種種意圖、選擇（或別無選擇）、必然性、以及行動的能動者（agents）。國家有其諸般「焦慮」與「執迷」（頁20）。而景象，就像德波一直強調的，甚至還有「自我發展」的「計畫」（《景象社會》，頁16）。「景象的威力（spectacular power）可以……否認一切想否認之事……」（頁22）。但是《受挫的勢力》卻主張，要論證那與景象作對的實質（substance）。到底是怎麼回事呢？

　　這類末日浩劫式（apocalyptic）的修辭很可能是免不了的，就算只是因為，這些競逐者自己在反恐戰爭當中，就是以此作為操作語言的。反恐戰爭就是Y2K未能帶來的千禧年對決，就是善與惡的最終戰役。這就是現代的十字軍東征，所以前現代戰爭的語言也重現了，甚至還影響到了最具自我反思性的批判論述，此外對於邪惡敵人的誇大幻想也回來了。我在這裡的時間有限，不足以講述回嘴社是如

何以彌爾頓與英格蘭內戰的用語，框定了他們的整套構想。中世紀風（medievalism）是進行歷史類比時的常用資源，無論是在麥可・哈特與安東尼奧・內格里的《帝國》裡不尋常激增的奧古斯丁式、方濟各式與保羅式的修辭，還是在喬治・阿岡本（Giorgio Agamben）與斯拉維・紀傑克（Slavoj Žižek）的文章裡皆是如此。[5] 不用說，從「基督教世界」（Christendom）再次受到了伊斯蘭群落之威脅這種當前的感受之中，即可見到這種語言的通俗版本。而回嘴社如此運用了彌爾頓《失樂園》的高度歧義性語言（彌爾頓站在魔鬼還是天使那邊？撒旦在進行的是解放鬥爭、還是帝國冒險呢？），是不是反映出，對於左派政治此時在道德與政治上的基底知識（grounding）感到了某種困惑、或者至少是曖昧呢？

該書揮之不去的，除了彌爾頓式與末日浩劫式的風格之外，還有我們稱為一九六〇年代與一九六八年五月的時序錯置（anachronism），而這一點就顯現於，德波與情境主義國際（Situationist International）的「景象」概念，在該書中有著作為邪惡敵手的中心地位。平心而論，我們必須注意到，回嘴社強調過，要對德波的這些範疇（categories）保持批判距離：如果德波版本的景象是「一股歡欣鼓舞的、世界史式（world-historical）的力量」，那麼回嘴社版本的特色則

5　參見Bruce Holsinger的論文，"Empire, Apocalypse, and the 9/11 Premodern," *Critical Inquiry* 34, no. 3 (Spring 2008): 468-90.

在於「精簡、實際、並且合乎事實」。但不知為何，這些免責聲明 聽
起來並不可靠。回嘴社似乎就像德波當初一樣確信了「景象的煉金
術」（頁130），而這就是為什麼，該文的作者群必須否認自己是「景
象教派的信眾」（頁17），並且聲稱「沒有一個概念、或是概念叢集」
可以「據以瞭解過去四年來的恐怖」，即使他們宣稱，景象就是這樣
一種總體化的力量：是「一段社會進程（social process）」，是在將自
己巧妙地掩飾為「對共同體的一個致命擬像（simulacrum）」的同
時，又（像毛澤東的政治權力一樣）「出自槍桿子」的「一種形式的
暴力」（頁21），是做成了「市場的……死板慘白的千篇一律」的一
種「慾望的批量生產」，與一種「由各式微小（可販售）的癖癖組成
的圖樣（pattern）」（頁20）。換言之，景象是當代意識形態的巨觀暨
微觀結構，既是中心也是週邊，既是因也是果。它既隱藏**也**顯現了它
自身；它既造成了受殖民日常生活的煎熬，也是使人無感的麻醉劑；
它既生成了一個「百憂解國家」（Prozac state）和一個「震撼與威懾
之帝國」（empire of shock and awe），同時又「苦於」（頁131）自身
的種種內在矛盾，及其對於自身在九一一遭受的那種「景象盛大的挫
敗」的脆弱性（當然，這場挫敗被神奇地轉變成了一場對於新保守主
義而言景象盛大的勝利）。

當我覺得對於《受挫的勢力》的基本政治承諾深有同感時，也發
覺自己對於馬克思主義思想那些老舊論證的呼召、或是對於情境主
義口號的恭敬複述與異軌（détournements），就比較不感興趣了。所

以我同意，「資本主義」與「原始積累」的概念並沒有褪流行，反而在我們這個「新自由軍國主義」的時代，取得了一整套重要的新意義（頁9）；我同意以系譜學將蓋達組織連結上列寧主義的革命先鋒，並因此使得膝反射式煽動政宣（agitprop）的修辭（如對於「現代性」的膝反射式反動拒斥）顯得高度可疑。所以我不太覺得有需要揮舞左派的旗幟。我想要繼續支持左派思想的遺產，但不想再發動老套的派系鬥爭、也不想再揮舞這面破爛的舊戰旗，尤其是美國政界實際存在的左派（在樂觀估計下）都只占全體選民的百分之三了，而這百分之三還會因為自己與現實政黨政治的關係，而自行分裂。我們也必須坦率面對，我們有著左派的浪漫主義（romanticism of the Left），對蓋達組織的列寧主義有著不甘心的讚賞，而這一點在《受挫的勢力》中似乎多有迴響。正如賀爾・福斯特（Hal Foster）所言，對於左派先鋒主義（vanguardism）的這種懷舊，讓左派的殘餘有了「與革命伊斯蘭的敵對孿生關係（enemy-twinship）」（頁201），而我覺得這種態度是完全錯誤的。

因此我樂於看見，如該書第10頁的這個段落裡，作者群就放棄將資本視為一種「操弄世上每樣東西為己所用的，神奇的塑造力」，轉而贊同了一種在《華爾街日報》與麥肯－范戈政治獻金法案（McCain-Feingold Act）裡說得通的概念，而且也不需要解釋此一顯明之事，彷彿這就是對於深奧謎團的解答，「破獲了罪犯們一直懶得藏匿的罪行」（頁10）。我也樂於見到，有人對德波的景象概念裡的「總體化封閉」

（totalizing closure）提出了異議，並且對景象的力量做了一項重要的描述，那就是景象有自我設限（self-limit）的傾向：「國家（the state）的運作一旦涉及了歷史知識的持久大規模短缺，便再也不能**從戰略上**（strategically）領導國家」（頁22）。景象的「永劫臨在」（eternal present）會害死的，除了對於國家與景象的抵抗之外，還有國家本身（頁23）。但是我想要強調這些「戰略」主張的一些寫實之處。我覺得很有可能，小布希政府這場失策的伊拉克戰爭，正在為美利堅帝國在本世紀稍晚的崩潰打下基礎，一如以色列當今的政策，也在為這個猶太國家的最終敗落打下基礎。但不論它們如何無能犯錯，這些長期的戰略失敗，都阻止不了這些國家致力追求短期的戰略領導地位（leadership）。事實上，就是因為新殖民幻覺持續存在，才讓這些國家能夠從戰略上加以領導，並且從事帝國式的軍事冒進，因此帶來種種災難性的戰略後果，也為平凡人諸眾（multitudes）帶來種種恐怖的短期後果。

　　所以，用德波的景象概念，當成分析當代政治的框架概念，可能就會有一些根本上的問題（並不是因為這個概念正好在恰當時機橫掃了世界！）。德波的景象**太有力量、太能解釋一切了**。就像每個偶像一樣，這個概念似乎有了自己的生命。它恰恰變成了資本的那種「神奇的塑造力」、以及現代性與消費主義的**形貌**。景象就是資本主義的面孔、化身、形象。其「總括性封閉」似乎無可避免。

　　所以要怎麼做呢？我們該拿這些靈物崇拜的概念怎麼辦呢？我並

不會以為，對這些概念，能夠進行任何直白的去神祕化戰術，以任何無情的批判，就能使它們恢復成某種抽象的純粹性、描述的被動性、或是分析上的嚴謹。如現代性、資本與景象等等我們甩不掉的用語，就像是我們繼承而來的「心靈的偶像」（idols of the mind）。所以我建議，我們要將這些用語當成尼采所說的「永劫」（eternal）偶像，當成可以用槌子**敲響但不能砸毀**的符像——或者更好的是，當成進行批判性反思（critical reflection）的**調音叉**（turning fork）。6 這在實務上的意涵，首先就是接受了，用上再多的論戰式批判（polemical critique），都消滅不了這些詞語，及其所喚起的種種極度含糊、曖昧的圖像。其次這也涉及了，認識到這些詞語是如何引誘我們落入了魔幻思維（magical thinking）、關於危機迫近的通俗劇（melodramatic）腳本，以及過度簡化的歷史當中。（在此令我感到鼓舞的，是回嘴社自己也在評論裡認為，需要將景象這個概念「去神聖化」〔desacralize〕。）第三，這表示注意到了這些詞語的多重調性（tonalities）、及其永劫或恆久性質。布魯諾·拉圖（Bruno Latour）所說的「我們從未現代過」，在功能上會不會就等同於在說，「我們一直

6 我在此引用的典故出自 *Twilight of the Idols*, trans. R. J. Hollingdale (London: Penguin, 1990) 的前言，其中尼采呼籲「以槌子探討哲學」或者（更好的是）用「音叉」來「敲響」那些惑亂了哲學的「永劫偶像」（eternal idols）。在我看來，未受到足夠注意的是，尼采是在論證一種非摧毀性（nondestructive）形式的毀像主義，並不會夢想要摧毀它所面臨的偶像。進一步的討論，參見 W. J. T. Mitchell, *What Do Pictures Want? The Lives and Loves of Images* (Chicago: University of Chicago Press, 2005), 8, 95.

都是現代的」呢？在我看來，我們必須敲響景觀的形象，而非夢想著
將其砸毀。我們必須將景觀重新設想成鬥爭的現場、受爭議的地帶，
並且停止把景觀擬人化，不再視之為布希亞所說的，將來會被我們的
無情批評所消解、或是被我們做的如「歷史終將證明我們是對的」這
種長期預言所擊敗的「形象的惡魔」（Evil Demon of Images）。[7]

　　基於這樣的精神，就讓我來談談幾個具體狀況：

　　一、左派的靈物崇拜化（fetishizing）。我對於詞語並沒有那麼依
戀。我該依戀嗎？或許只有交談的朋友與同志會將自己的系譜追溯
到一九六〇年代的政治鬥爭，將自己的智識DNA追溯到批判理論與
馬克思主義，以及涂爾幹、柏格森、弗洛依德與尼采，還有從彌爾頓
到布萊克再到雪萊的英語文壇基進傳統的時候，才應該依戀吧。「我
們自以為在跟誰說話呢……（當）我們訴求某些稱為『左派』的東西
時……他們不是一在我們的副標裡看見『資本』與『景象』的世界，
就立刻把我們的書放回整疊的新書上了嗎？」景象可能只是「某個內
團體的圖騰」而已。所以作者群要求我們「等著看」。但依照他們自
己的估計，這項請求當然不太可能獲准。這些話會「立即」害死這本
書，而不是讓人有耐心等著看。所以，作者們正正當當呼籲的、對於
「真正的反對說法」（opposing speech）的追尋，似乎是一開始就受阻

7　我曉得，被與布希亞相提並論可能會讓德波感到震驚，但我從耗費心神（all-
consuming）的景象這種妖魔化修辭中見到的就是如此，使其恐成為布希亞式模擬
（simulation）的分植。

了。這樣就太可惜了，因為這其實是本了不起的書，尤其是書中對於有著物質與意識形態根基的靈物——石油與土地——這種神聖又商業的資產，進行了精闢的分析。若是我們想對右派與中間派說話，使用他們的語言，採用一種可以引爆並重新框架這些議題的通用白話，又會如何呢？

二、我還想更廣泛地質問的，是回嘴社對於反動毀像主義（reactionary iconoclasm）的各種常見儀式的投入，從他們幾乎藏不住對於大眾文化、消費主義與現代性的蔑視，即可看出這點。為何要鄙視「新媒介研究」、以及網路空間的自由可能性呢？幾位駭客在一九九〇年代的《連線》雜誌（Wired）上，是做了一些過度樂觀的預言，但僅憑這件事，還不足以讓人對新媒介或網路空間的解放可能性徹底絕望。回嘴社帶著審慎的樂觀所指望的新社會運動，幾乎全都仰賴與網路傳播的深度投入。回嘴社對於前現代形式的社群的鄉愁、對於現代性造成的「世界之除魅」的憎恨，又讓我覺得特別不智。在聲稱要放棄「反商品的悲嘆」之際，回嘴社卻正好投入了這種修辭。他們宣稱，「大規模生產的物件使不出、也不會使出它們被喚來展演的魔法」（頁179）。真是如此嗎？非洲的靈物就使得出它們被喚來展演的魔法嗎？問題出在物質物件未能滿足我們的幻想嗎？我們需要的是不同的物件嗎？還是不同的幻想呢？

當回嘴社宣稱，這些「物件」「若被標準化（standardized）」就無法展演其魔法（頁179），此時這種手法就顯得格外簡明易懂了。

接下來就等著以激勵人心的號召，呼籲回歸手動的、手工藝式的生產，來作一個收尾。想來當回嘴社的成員前往藥妝店、機場、汽車零件行、或是超級市場時，不管他們要買什麼，應該都希望得到某種保證，確保那裡販賣的產品會符合某些安全、可靠與一致性的標準吧。

回嘴社接著招認，「到最後我們沒能克制住我們」對於「現代情境」（modern condition）的「厭惡」（distaste，字根意為否定其味、不喜其品味）（頁180）。而不喜其**品味**恰恰就是這裡的適當措詞。在基進的修辭底下，還藏著一種令人憂心的、老派菁英主義虛榮的弦外之音，藏著一種懷舊，緬懷著未言明的某些真正人文價值、與本真文化生產的失落烏托邦，無論這種烏托邦是位於傳統社群、還是各種正宗的左派先鋒運動（全因為憎恨現代性而聯合了起來）之中。作者群似乎沒想到的是，或許正是對於現代性的這種妖魔化，既損害了他們的分析，又讓他們與彌爾頓的墮落天使一起被困在地獄的火湖。試想，若是現代性就像景象一樣，不是被當成要被砸碎的惡魔般偶像，而是被當成了傳聲板（sounding board）或是要演奏的樂器、或是（更好的是）一塊有待爭奪的地貌（terrain）呢？我猜想，回嘴社在他們希冀的世界裡，也不會想拋棄標準化或沖水馬桶或全身麻醉吧。這就表示，現代性的某些面向將必須予以保留，而對於現代性的批判性、差別對待的分析，也將必須取代總括性的論戰式譴責。

三、從回嘴社對於現代性、消費主義、以及新媒介與網路空間的技術潛能的譴責當中，可以感覺到他們默默丟開了馬克思從頭到尾強

調的，要以**生產模式**（modes of production）作為關鍵，才能理解將展開政治鬥爭的真正戰場。回嘴社似乎接受了這樣一幅圖像，將當代文化看成了一個只有猖獗的消費主義、以及日益增加的異化與無意義的世界。他們將網路空間（cyberspace）裡的任何解放的可能性，都斥為「一張打孔卡（ticket to data-punching）」，而且對於新式的、去中心化形式的新聞學（網誌域〔blogosphere〕）之興起、全球媒體的新的可及性（accessibility）、網路電話、或是虛擬社群的興起，都完全不置一詞。若是相信作者群的話，那就只有「革命伊斯蘭的網站管理員」，才會相信「虛擬生命是通往烏托邦之路」了（頁188）。這是在表態嫉妒聖戰主義者（jihadists）的革命熱忱嗎？還是在嘲諷他們的烏托邦主義（utopianism）與對科技的信念呢？還是不明言地招認了，他們也已經變成了他們本應鄙夷的「景象的真誠信眾」呢？

　　對我而言，當賀爾・福斯特邀請作者群談一談「藝術，或者其實是……文化」當中，還沒被景象的耗費心神（all-consuming）力量事先拉攏的東西時，他們所給出的答案，可說是《受挫的勢力》最糟的片段了。他們在回覆中，引用了其中一名倫敦自殺炸彈客穆罕默德・西迪克・可汗（Mohammad Sidique Khan）的激烈發言，當作「我們這個時代的聲音」。他們接著如此描述了當代藝術的特徵：

　　　「我們環顧了帝國（the Empire）實際現存的藝術界（artworld），
　　　看不出有什麼理由，能期待太多的相同精神（in the same vein）。

我們應該要求讀者，對照著穆罕默德・西迪克・汗的遺言，再列
出紐約與倫敦各藝廊本週展覽的主題與風格……並且做出他們自
己的判斷。」（頁207）

這或許是全書最明目張膽的鄙俗詭辯的實例了。阿多諾地下有
知，想必死不瞑目。認為「藝術界」的「主題與風格」，在任何時候
都應該具有基本教義派自殺炸彈客聲明的「相同精神」、或是以此抗
衡政治的嚴肅性，這樣的觀念令我想起了那些，要求藝術家與知識份
子「聯繫現實」（relevance）與「投身奉獻」（commitment）的最粗俗
的號召。這是個很史達林的姿態。這洩漏出來的還有，對於當代藝術
與文化正在發生的許多事的無知，以及絕對的輕蔑。

回嘴社可曾稍微注意過批判藝術組合（Critical Art Ensemble）的
作品、或是納托・湯普生（Nato Thompson）最近在麻州當代藝術
館（Massachusetts Museum of Contemporary Art）策畫的「介入主
義者」（Interventionists）展覽裡的作品呢？該社有沒有留意過，
粉紅代碼（Code Pink）或是開瓶叉圖輯（Forkscrew Graphics）或
FreewayBlogger.com的反戰「文化干擾」（culture jamming）策略呢？
回嘴社的成員有沒有想過，某些形式的藝術在時運不濟的時候，可
能必須採取更平靜的策略，要滿足於彌爾頓所說的「站著等待」才
行呢？布萊克就強調，詩人「在荒年裡」，應該要「頒布度量衡」
（bring out number, weight, and measure），亦即詩詞形式的（標準化）

準則。回嘴社可曾注意到，「新媒介研究」（new media studies）並不是什麼對於科技崇拜的傻呼呼的讚揚，而是企圖要批判地與由種種當代媒介發明而得以實現的，新形式的溝通、體驗與生產力接軌呢？他們可曾注意到，發明了數位攝影與影片，才得以恰恰就在景象的地貌上，進行新形式的抵抗呢？要是沒有數位相機與電子郵件，也許就無法設想，要怎麼披露阿布格萊布（Abu Ghraib）的醜聞了呢？我們所處的現在，將會被視為政治紀錄片的黃金時代，如《華氏九一一》（*Fahrenheit 9/11*）、《企業人格診斷書》（*The Corporation*）、《解密福斯》（*Outfoxed*）、《戰爭迷霧》（*The Fog of War*）、《控制室》（*Control Room*）、BBC的《噩夢的力量》（*Power of Nightmares*）、還有《不願面對的真相》（*An Inconvenient Truth*）等影片，不都讓電影觀眾見識到了，對於景象的戰略地貌，所進行的種種醍醐灌頂又編排巧妙的介入嗎？

我並不是要強調說，回嘴社應該要列舉一些正面發展的清單，來「平衡掉」他們所有的壞消息。問題出在更根本的地方。問題在於，回嘴社採取的立場，排除了任何希望的可能性，只抱著嚴苛的反諷式信念，認定景象終將自我解構，國家將不再能從戰略上運作，現代性將會摧毀自身（以及我們剩下的所有人），而無情的歷史法則與辯證法將得到應驗。在這段過程中，回嘴社將沉溺於情境主義的**異軌**的愉悅當中，心滿意足地評述著「幻覺率下降」（falling rate of illusion），就像早期的馬克思主義者將他們慘淡的希望寄託在「利潤率下降」

（falling rate of profit）一樣。我擔心，問題出在回嘴社享受著他們身陷地獄火湖的絕望喪氣處境的同時，又嫉妒地夢想著那些從事自殺任務的邪惡鬥士。我則會跟彌爾頓那些走上生產之路徑、發明新科技、用音樂建造城市、並且沒完沒了爭辯著根本哲學問題的惡魔站在同一邊。是該重讀布萊克的《天堂與地獄之媒合》（*Marriage of Heaven and Hell*）了。

尾聲

走向一門甜美的形象科學

對於理論物理學領域的發現者來說，其想像力之建構顯得如此必要又如此自然，以至於他能夠不把這些建構當成其思想的創作，而是當成給定的現實。

——亞伯特·愛因斯坦（Albert Einstein），

《理論物理學之方法》（*On the Method of Theoretical Physics*, 1933）[1]

為塑造科學之金甲

用於智識戰爭，刀劍之戰現已故去

1 Einstein, *On the Method of Theoretical Physics*, the Herbert Spencer Lecture, delivered at Oxford, June 10, 1933. 引自 *Stanford Encyclopedia of Philosophy*, "Einstein's Philosophy of Science", http://plato.stanford.edu/entries/einstein-philscience/（查閱於二〇一四年八月三日）。

闇黑宗教已故去，由甜美科學稱王

——威廉‧布萊克，《瓦拉，或四天神》（*Vala, or The Four Zoas*, 1797）[2]

　　彼時與此刻，我都抗拒著，要將科學的文化（culture of science）當成文學生產（literary production）之脈絡或反論的這種壓力，我便恢復了一種抗衡的認識論，把詩詞當成經驗研究的一種獨門絕技：這是種知識淵博的實踐，而其比喻工作能使其更貼近、而非更遠離事物的物理本質。

——亞曼達‧喬‧戈德斯坦（Amanda Jo Goldstein），

《甜美的科學》（*Sweet Science*）[3]

　　將這整本書合為一體的，是什麼樣的關於科學的圖像呢？或許現在就要聚焦於此了。這幅圖像建立於愛因斯坦的洞見，他認為就連理論物理學這種「硬」科學或「精確」科學，也是基於形象，亦即「想像力之建構」而來的。當然，科學形象（scientific images）理應是真實、準確且可驗證的。但正如愛因斯坦所強調的，不應將這些

2　*The Poetry and Prose of William Blake*, ed. David V. Erdman (Garden City, NY: Anchor Doubleday, 1965), 392.

3　Goldstein, abstract to "Sweet Science: Romantic Materialism and the New Sciences of Life", University of California, Berkeley (ProQuest, UMI Dissertations Publishing, 2011. 3616128).

形象當成「給定」（given）的，而是要當成**取得**（taken）的（如攝影或描摹）、或是**建構而成**（constructed）的（如模型）。這也表示，這些形象都是暫時的，還會受到更正、修改或拋棄。如果這些形象假定了「已定」（settled）科學的地位（如達爾文主義），只是標誌了這些形象對於**未定**（unsettlement）與替代形象（alternative images）是開放的。這也暗示，建立一門探究形象本身的科學是可能的，並且可以將這門科學的對象理解為，探討思想與現實之關係的邊界現象（borderline phenomenon）。

　　本書所提出的形象科學，屬於歌德的「溫柔經驗主義」（tender empiricism），以及布萊克的「甜美的科學」。這是一種批判實踐，將形象當作是我們這些心理社會世界（psychosocial worlds）的構件，以及我們處理客觀現實的科學模型。對於布萊克而言，與他身為浪漫神祕派（Romantic mystic）的名聲相反的是，甜美的科學是啟蒙（Enlightenment）的一種形式，要正面對抗那些鼓動戰爭與毀滅的「闇黑宗教」（dark religions）。甜美的科學所參與的智識戰爭（intellectual wars），就是要對一種和平而人道之未來的可能性、以及自然的真相，進行批判的研究。這門科學尤其關注的是，形象在製造種種理解的形式（forms of understanding）、以及現實的圖像（pictures of reality）上，所扮演的角色。這是門屬於生物學者的科學，如諾曼・麥勞德（Norman Macleod）就指出，生物學真正的客體就是形象（在此理解為一種自我增殖〔self-replicating〕的典型，而非個別的

樣本，或是以圖像學的用語來說，是形象而非圖片）。[4]這是屬於佛洛伊德而非海德格的科學，給予我們的是一系列起爭議也受爭議的世界觀，而非「作為圖像的**這個**世界」。（參見第八章〈世界圖像〉。）這門科學將形象用於協助理解，如數學所提供的對形式的描述，物理學所提供的關於物質與能量的圖像，或是生物學所提供的關於生命的觀念。此外，這門科學也詳細審視了形象本身，待之如形式的、物質的、近似活物的存有物，亦即自有一套自然史與文化史的，「對生命的模仿」。（參見第三章〈形象的科學〉，與第六章〈遷徙中之形象〉。）這門科學將其客體設想為，位於自然與文化、語言與知覺、形與底之交會路口的，一個邊界線存有物（borderline entity）。（參見第四章〈形象 X 文本〉、第二章當中關於後設圖像與生命圖像的段落，以及第七章〈形象的未來〉。）

於是，形象科學既非「硬」科學亦非「軟」科學——既非物理學亦非社會學——而是一種「甜美」的科學，既注意觀察者、也同樣注意被觀察者，既注意主體、也同樣注意客體，既注意框架概念跟隱喻、也同樣注意其所組織的經驗證據。其認識論發展自啟蒙與

4　關於形象／圖片的分別，參見第二章，〈形象科學的四個基礎概念〉。關於麥勞德對於形象作為一種生物學概念的講解，參見他的文章："Images, Totems, Types, and Memes: Perspectives on an Iconologi- cal Mimetics," in *The Pictorial Turn*, ed. Neal Curtis (New York: Routledge, 2010), 88-111.

現代實證主義中間的浪漫時期，[5]也就是屬於亞曼達・喬・戈德斯坦所稱的「甜美科學」、跟作過詩意調整之唯物主義的前達爾文主義（pre-Darwinist）時期。

或許這就是為什麼，這門學科，會與其他碰巧在布萊克與歌德的時代被命名的「甜美科學」（sweet science）共享這個名號。[6]當然，我在此想到的是**拳擊**，就像是種由兩個競爭對手共舞，要使用錯綜複雜的戰術、又要展現斷然毅力的芭蕾。我們不只是看見了形象；我們還遭到了形象的打擊，有時也會想要回擊，而這就是為什麼，擁像主義（iconophilia）與毀像主義都是形象之情感生命的不可化約（irreducible）的面向。這門甜美的、有如拳術一般的形象科學，或許可以仿效**影子拳**（shadow boxing，即對空練拳）的做法，與自己的形象過招，藉以準備處理一切的其他形象，其中也包括了各個身體、以及身體相會的賽場。

將形象科學比作拳術的這種後設圖像，乍看之下或許顯得牽強，但稍加反思就會發現，是經得起推敲的。畢竟，拳擊這種運動，不就是要與另一人進行面對面的相會，涉及了種種進攻與防守的戰術，要交替使用出拳與擒抱、輕輕的刺拳（羅蘭・巴特所說的刺點

5　關於實證主義認識論的更細緻的介紹，參見第十二章，〈基底場址與遭占空間〉。

6　英國作家 Peirce Egan 在發表於一八一三至一八二八年的一系列關於拳擊的文章中，合成了 Boxiana 這個詞。參見 *iSport* 網站：http://boxing.isport.com/boxing-guides/why-boxing-is-called-the-sweet-science（查閱於二〇一四年八月十三日）。

〔punctum〕)、以及重拳擊倒（麥可・弗萊〔Michael Fried〕說的十成把握〔total conviction〕與在場〔presence〕的時刻）嗎？由此觀之，與某個形象或某件藝術品的相會，就是一幅有著受調節（modulated）或受控制之暴力的場景。我們能夠給予一幅形象的最高讚美──或責備──就是將之形容為「衝擊性」（striking），所造成的效果可能是讓觀賞者的印象磨滅不去，也可能就只是一時的擦傷而已。形象可以冒犯、迷住、擄獲、也能創傷觀賞者，這就是為什麼，會有這麼多圍繞著形象的禁忌與迷信。潘諾夫斯基曾經知名地將與圖像的相會形容成，就類似於在街上向熟人拉拉帽沿致意，他並將這種習俗追溯到中世紀的做法，戴頭盔者會「掀起面罩」，以表示來意和平。[7]拉岡可能就是想到了這種和平的姿態，才會暗示說，藝術品就是邀請人「放低視線」（lay down the gaze），要擱置那讓我們不能與視覺體驗的直觀性（immediacy）與密度（density）相會的，那些刻板印象的視覺裝甲板（armor plate）與搜尋模板（search templates）。

　　拳擊這種運動涉及了嚴格受限的格鬥（不得頭槌或攻擊「腰帶以下」）。皮爾斯・伊根（Peirce Egan）將其描述為「擦傷的甜美科

7　Panofsky, "Iconography and Iconology: An Introduction to the Study of Renaissance Art", in *Meaning and Visual Arts* (New York: Anchor Doubleday, 1955), 26-54. 進一步的討論，參見："Iconology, Ideology, and Cultural Encounter: Panofsky, Althusser, and the Scene of Recognition", in *Reframing the Renaissance*, ed. Claire Farago (new Haven, CT: Yale University Press, 1991), 292-300.

學」，是對暴力的一種巧妙模仿，施予的是非致命形式的創傷，癒合與消褪都較為快速。就像尼采所建議的，要音叉「敲響偶像」，卻不要將其擊毀，拳擊則是一門藝術兼科學，其目標並非殺死對方，而是要使其喊出聲來認輸。瑪麗－若瑟・蒙詹（Marie-José Mondzain）曾經問過「形象會害死人嗎？」（Can images kill?）這個問題，並回答說，致命後果可能是很少見的（就像在拳擊中一樣），但並非不可能。[8] 如偶像崇拜，這種形式的與形象的相會，就可能會要求殺害他人，無論是以之作為犧牲獻祭給偶像，還是藉此懲罰其犯下了最重的罪行，也就是違逆不可見亦不可想像之神。而假象（false image）肯定會導致想像力的監禁（imaginative imprisonment），像維根斯坦也隱隱承認：「圖像俘虜了我們，而我們逃不出去。」

　　形象科學將其系譜學追溯至維柯（Giambattista Vico）的《新科學》（Scienza Nuova），而他這門「新科學」研究的不是自然，而是「第二自然」，也就是人類製造的事物——種種物件、論述、程序、以及建制——尤其是以言詞與視覺形像呈現者。這門科學與文化科學（Kulturwissenschaft）（當然還有）圖像科學（Bildwissenschaft）等德文概念有深刻的關聯，所習得的傳統就是將形象視為既是歷史性、也是哲學性探究的對象。形象科學必須要問，形象是什麼（本體論問題）、形象做了什麼（修辭學與倫理學問題）、形象如何產生意義（詮

8　Mondzain, "Can Images Kill?" *Critical Inquiry* 36, no. 1 (Autumn 2009).

釋學問題）、以及形象想要什麼（情慾〔erotics〕問題）。[9]

　　我想，任何期待一門高度技術性的形象科學的人，在讀這本書時都會有些困惑吧。圖表與等式、資料庫與實驗發現到哪去了呢？統計數據與神經學掃描、X光與核磁共振呢？這些東西顯然是找不到的。本書闡述的形象科學，是一門質性的、歷史的、心理政治（psychopolitical）的科學。它感興趣的形象，既是對於人類現實（human realities）之調查的對象，也是進行調查的工具。它處理形象時，將其當成批判寫實主義的焦點，而這種寫實主義仍然服膺的再現傳統，就是要基於證據做出真理宣稱，並且對於顯現出該證據的理論框架，採取批判的立場。

　　此外，它也意在成為一門相對偏實務與應用的科學，處理形象時，會將其當成一種同樣充斥於日常生活與種種藝術之中的探究對象，既是種種觀看與認識的平凡實踐，也是文雅許多的種種進行美學沉思的習慣。換言之，本書的形象科學，是一項用以理解世界與我們自身的工具。這樣一門形象科學，也會徑直跨越各種媒介，從攝影切到建築，從雕塑切到都市空間，從言詞切到視覺隱喻。每個形象都必須出現於某處，出現在某物之內或之上，或是作為某物出現，而這就是在某張圖片或其他人造物之中，讓形象具體顯現出來的媒介

9　參見我的著作 *What Do Pictures Want? On the Lives and Loves of Images* (Chicago: University of Chicago Press, 2005)，對這些問題有更全面性的闡述，尤其是最後一項提問。

或載具。通常來說，形象會顯現為一個從底（ground）襯托出來的形（figure），（呼應魯曼的用詞）是巢套在環境當中的一個體系。最簡單的說法就是，這門形象科學的整個組織，都是圍繞著形與底之間的辯證、形底的彼此互賴與處境翻轉、之間的辯證，而結構起來的，也就是這種辯證，構成了形象這個東西的基礎本體論。

　　最能將本書所提出的形象科學加以視覺化的，或許就是亞倫‧瑟庫拉那張有支移位扳手的傑出照片，而這也是一則關於形與底、物件與空間的圖形寓言（圖5.1）。我在第五章探討過這張照片，作為「批判寫實主義」（critical realism）的一個例子，強調的是工具世界、實務勞動、以及身體在用力與注意等時刻之直接投入。作為一種象徵形式，扳手體現了讓形象在其中發揮功能的，整個工具與科技的世界。扳手自身只是個「手邊工具」（hand tool），是手工生產的標誌。但是在脈絡下，在國際船運交易的這個金屬、機械化、全球化的世界裡，卻要跟讓它運作的機器與結構放在一起，才能顯出其意義。（例如石斧或箭簇這類先於機器存在的發明；在此意義下，這就是個「機器工具」〔machine tool〕的揉雜〔hybrid〕。）

　　這支扳手，在瑟庫拉當下發現它的環境裡，曾被稍微移動過位置。圖說顯示，此處是一具「焊接台」，是個金屬接頭都已經焊死的封閉空間。扳手則是用來轉動、旋緊與扭鬆連結處的工具。在此我想回來談這支扳手，當作是對於形象來到這個世界的方式，進行的一次攝影上的思索。這張照片呈現的雙重顯現（double apparition），分

別來自實物（real thing）及其印痕（impression），而這個印痕是因為稍微移開了物件，才會暴露出來的痕跡或後像（afterimage）。這是一個「接觸印樣」（contact print），彰顯出攝影形象本身，就兼具指示符（indexical）與像似符（iconic）的雙重性質，既是藉著形式上的貌似，也是藉由作為像足跡一樣的物質痕跡來進行表意的。這張照片在頃刻間暴露出來的程序，跟以樹葉在紙上曝曬陽光留下實物投影（photogram），或是（以此類推）讓生物在緩緩凝固的泥漿之類的適當媒介裡留下其化石形象的極漫長過程，都是相同的。儘管是在現代船塢這種徹底人造的世界裡拍下的，這張照片卻提醒了我們，形象這種現象，跨越了自然與文化的邊界，也跨越了非人為的物理化學過程、以及人為加工（fabrication）之間的邊界。非常點題的是，它的地點位於一座船塢，而以此作為「基底場址」（foundational site）的形象科學的**全行星**（planetary）取徑，並不幻想能抵達一處最終海岸，而是被迫要在海面上重建這艘船舶——在這個案例裡，就是我們皆為其乘客的地球號太空船。瑟庫拉拍下的這張焊接工扳手的照片，其地點或許位於某座船塢，但這張照片也是個提喻（synechdoche），指稱了整個全球資本體系，及其所遺留的廢棄物，也就是棄用與荒廢的化石痕跡。這支扳手代表了找到之處，也就是洛杉磯港的這座破產、關閉的船塢的形貌。於是，瑟庫拉移動這支扳手的這個動作，既在物質上、也在攝影上揭示了，這支扳手既是一幅形象、也是一件拾得物，藉此也就使其復工（back to work）了。

瑟庫拉的這張照片，就是古斯塔夫·庫爾貝（Gustave Courbet）
會說的「真實寓言」（real allegory），要畫出這種象徵性圖畫，依據
的是具體經驗與日常生活，而不是被呈現得若非晦澀難解就是太過淺
白的、武斷的符號與象徵世界。這既是一個徵兆，又是一個代表意向
（intention）的符號，也是一個顯現，開啟了無意向（unintended）形
象之世界。畢竟，扳手是什麼東西呢？這首先是麥克魯漢所定義的，
媒介作為「人之延伸」的一個經典案例，在這個例子裡，就是臂膀與
手部的延伸，合併了拳頭的緊握、與伸出之臂膀的槓桿作用。但這也
是具象化（figuration）本身，作為把無反應的物件或詞語轉變成了隱
喻的「轉義」（turn）或「喻法」（trope），的一個形貌。詩詞就是對
於詞語的轉義與移換位置（displacing），暴露出了在所有組成論述的
死喻（dead metaphors，經長期使用後失去原意的隱喻）底下，所潛
藏的生命形式。正如愛默生（Emerson）所說，「語言是詩詞的化石」
（language is fossil poetry），所以正是詩詞，將語言帶回了其活生生的
起源。

　　那麼，且讓我們將這種甜美的科技想成某種扳手，用以調整科學
與軟科學、自然與文化之間的連結。我們也可以將其想成一支活動扳
手，用來插進那些機械般重複的、關於科學與藝術之間的「兩種文化
之分裂」的老生常談裡，使其卡住不能運轉。

　　我曉得，我用來為本書做總結的拳擊與焊接，是兩個出乎意料且
堪稱奇怪的後設圖像，而其範例就是手套與扳手，也就是手部與臂膀

這兩處的麥克魯漢式的延伸。手套這種媒介，是用來緩和人與人互相出拳的衝擊（拳擊手套主要是用來保護拳手的手部，而非臉部）。扳手這種媒介，則是用來在旋緊或轉鬆實體物件之間、或是在此而言、圖像與事物之間的接合處（bonds）的過程中，藉由槓桿作用，以增強施力。於是，手套與扳手，便示範了意象（imagery）作為人與事物之接觸模式的雙重角色：（一）其作為一種主體間（intersubjective）或溝通式（communicative）關係的角色，在此關係中，形象處於創造者與觀賞者之間、傳送者與接收者之間，是一種承載了認知暨情感共鳴的關係，以及（二）其作為兩事物之間的**客體間**（interobjective）關係的功能，這兩項事物就是圖像及其所再現之事，亦即再現聯繫（representational bond）的旋緊或轉鬆。當然，在實務上，這兩種功能都會化為眾多的主體與客體、觀賞者、藝術家、諸圖像與諸世界之間的單一複雜關係。或許，打擊與轉義這兩種功能，剛好就合併成了尼采說的調音叉的形貌，敲打偶像但不予以擊毀，讓樂器與物件都共鳴著形象科學的甜美音樂。

MA0048

形象科學：視覺文化研究大師 W. J. T. 米契爾，探索形象本質經典之作

作　　　者❖W. J. T. 米契爾（W. J. T. Mitchell）
譯　　　者❖石武耕
美 術 設 計❖井十二設計研究室
內 頁 排 版❖張彩梅
總　編　輯❖郭寶秀
責 任 編 輯❖黃怡寧
行 銷 業 務❖許芷瑀

發　行　人❖凃玉雲
出　　　版❖馬可孛羅文化
　　　　　　104 台北市中山區民生東路 2 段 141 號 5 樓
　　　　　　電話：02-25007696
發　　　行❖英屬蓋曼群島商家庭傳媒股份有限公司城邦分公司
　　　　　　台北市中山區民生東路二段 141 號 11 樓
　　　　　　客服服務專線：（886）2-25007718；25007719
　　　　　　24 小時傳真專線：（886）2-25001990；25001991
　　　　　　服務時間：週一至週五 9:00～12:00；13:00～17:00
　　　　　　劃撥帳號：19863813　戶名：書虫股份有限公司
　　　　　　讀者服務信箱：service@readingclub.com.tw
香港發行所❖城邦（香港）出版集團有限公司
　　　　　　香港灣仔駱克道 193 號東超商業中心 1 樓
　　　　　　電話：（852）25086231　傳真：（852）25789337
　　　　　　E-mail：hkcite@biznetvigator.com
馬新發行所❖城邦（馬新）出版集團
　　　　　　Cite (M) Sdn. Bhd.(458372U)
　　　　　　41, Jalan Radin Anum, Bandar Baru Seri Petaling,
　　　　　　57000 Kuala Lumpur, Malaysia
　　　　　　電話：（603）90578822　傳真：（603）90576622
　　　　　　電子信箱：services@cite.com.my

輸 出 印 刷❖前進彩藝有限公司
初 版 一 刷❖2020 年 9 月
定　　　價❖680 元

Image Science: Iconology, Visual Culture, and Media Aesthetics
Copyright © 2015 by The University of Chicago. All rights reserved.
through The Yao Enterprises, LLC.
Complex Chinese language edition copyright © 2020 by Marco Polo Press, a division of Cité Publishing Ltd.

ISBN：978-986-5509-39-2
城邦讀書花園
www.cite.com.tw

版權所有　翻印必究（如有缺頁或破損請寄回更換）

國家圖書館出版品預行編目資料

形象科學：視覺文化研究大師 W. J. T. 米契爾，探索
形象本質經典之作／W.J.T. 米契爾（W.J.T. Mitchell）
著；石武耕譯. -- 初版. -- 臺北市：馬可孛羅文化
出版：家庭傳媒城邦分公司發行, 2020.09
　面；　公分
譯自：Image science: iconology, visual culture, and
media aesthetics.
ISBN 978-986-5509-39-2（平裝）

1.藝術哲學　2.圖像學　3.影像文化

901.1　　　　　　　　　　　　　　109011350